Toys for Boys

the classics

© 2012 Tectum Publishers
Nassaustraat 40-42
2000 Antwerp
Belgium
info@tectum.be
+ 32 3 226 66 73
www.tectum.be

ISBN: 978-94-61580-48-1
WD: 2012/9021/21
(175)

Editor & Layout: Nathalie Grolimund
Texts: Jennifer Davis
Research: Edward Queffelec
Graphic Design: Manuela Roth
Translation: Christine Parant-Rochard (French) and Ynze Bakker (Dutch)

Produced by NG PR&MEDIA, Geneva - Paris

Covers photos (from left to right, top to bottom): copyright IWC Schaffhausen (Special Pilot's Watch of 1936, Big Pilot Watch of 1940, Pilot's watch Mark II of 1948), coypright Montblanc, Photo courtesy Shelby-American Inc., © Automobili Lamborghini Holding S.p.A, copyright Maison Goyard, copyright Bugsy Geldlek, © Automobili Lamborghini Holding S.p.A
Back Cover: copyright Aston Martin

Printed in China

Toys for Boys
the classics

TECTUM
PUBLISHERS

contents

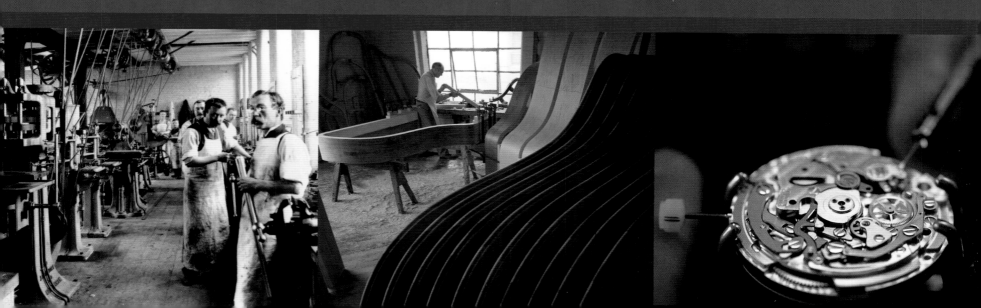

table des matières • inhoudstafel

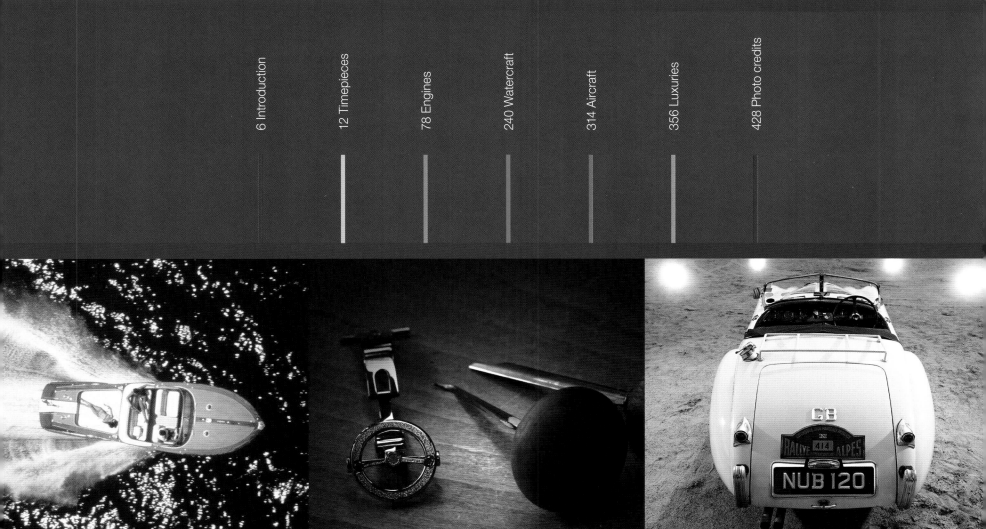

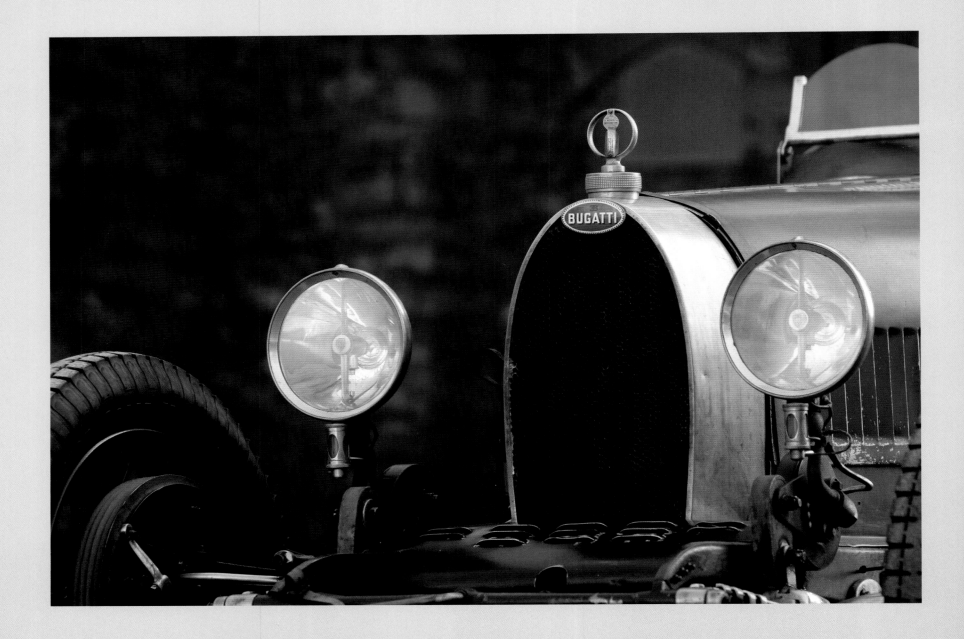

introduction

Toys for Boys – *the classics* explores a history of things done right. Whether it causes a second glance, or elicits a long slow whistle of admiration, there is no denying that there have been—and will continue to be—certain brands that set the standards others can only follow.

When it comes to innovation, especially within the luxury market, you can be the first one to create it or the last to perfect it, however, its takes true craftsmanship and finesse to have done both. In a world of continuously changing products, there are consumers and then there are the tastemakers. These privileged few continually use their capacity for influence to champion those products they hold in the highest regard.

Originality demands taking risks and who better personifies this type of attitude than James Bond? Hatched from the mind of Ian Fleming in 1953, the world's most famous secret agent made an enormous stylistic impact on the male persona. He was the quintessential man's man with just the right amount of ruggedness and sophistication essential for a globe trotting super spy.

Since that time, it has become the ultimate male aspiration to don a classically sharp look so well polished that it renders women helpless. However, in order to "stay cool in hot situations" it must be stated that a large part of getting the job done is having the right tools, and it was precisely Bond's artillery of gadgetry that allowed him to do everything with style and grace.

The key to living an efficient and streamlined life is acquiring the right "toys" for the busy man's precious recreational time. While the acquisition decisions are not always easy (as there is an ever increasing amount of choices), there are ways to discriminate. History and reputation are key. Few companies make the effort to continually evolve, filling in the gaps before we know they are missing; making everyday life a little less complicated, and a lot more luxurious.

In order to receive recognition as the ones who got it right, be it for aesthetics, power or just plain functionality, there are essential characteristics that must be present in order for any product to make the grade.

Take a journey through time, highlighting what can only be described as the greatest mechanized luxury creations of the last century. Stunning visuals and archival photos depict a history of dedication and precision. Watches to motorcycles, yachts to suits and everything in between have all been brought together to create an extravagant collection of the very names we have come to know as quality.

Jennifer Davis

introduction

Toys for Boys – *the classics* s'intéresse à l'histoire des choses bien faites : ces choses qui vous font vous retourner sur vous-même, ou celles pour lesquelles il s'avère impossible de retenir un son d'admiration. Car il ne fait aucun doute que certaines marques ont déterminé, et continueront de déterminer, les standards auxquels les autres ont tenté de se mesurer.

Parler d'innovation, tout spécialement pour le marché du luxe, c'est souvent pointer du doigt celle ou celui qui a inventé ou perfectionné; mais pour réaliser les deux, il aura fallu de la finesse et une véritable âme d'artisan. Dans nos sociétés consuméristes, inondées de produits en tout genre, il y a les consommateurs, et puis il y a les créateurs de tendance. Ces quelques privilégiés mettent inlassablement leur capacité à influencer au service de ces produits d'exception qu'ils vénèrent.

Être original est un art risqué et qui mieux que James Bond personnifie cette attitude. Imaginé par Ian Fleming en 1953, l'agent secret le plus célèbre au monde a eu un impact stylistique exceptionnel sur l'égo masculin. Il était la quintessence de l'homme avec ce savant dosage de rudesse et de sophistication essentiel à la panoplie du super espion globetrotteur.

Il nous a laissé en héritage cette aspiration masculine ultime : ce regard si classiquement pénétrant et efficace qu'il laisse les femmes sans défense. Pourtant, pour "rester cool dans les situations les plus chaudes", il faut bien reconnaitre que posséder le bon équipement est essentiel. Or c'est précisément l'artillerie de gadgets de Bond qui lui permit de tout faire, avec grâce et élégance.

Vivre une vie pleine et simple nécessite de posséder les bons "jouets" qui permettent à un homme occupé de profiter au mieux de son temps libre. Si la décision d'acquérir un bien n'est pas toujours facile — car la palette du choix ne cesse de s'élargir — il existe des façons de prendre cette décision en connaissance de cause. L'histoire et la réputation sont ainsi des éléments fondamentaux. Il existe finalement peu d'entreprises qui fournissent un effort constant d'innovation, qui prennent le temps de corriger des manques avant même que nous nous soyons aperçus de ceux-ci et qui, finalement, simplifient notre vie quotidienne et la saupoudrent d'un parfum de luxe bien mérité.

Elles nous permettent aussi de nous distinguer et d'apparaître comme ceux qui ont compris, ceux qui choisissent l'esthétique, la performance et simplement la fonctionnalité comme préalable à leur décision d'acquisition. Mais pour qu'un produit vous apporte ce statut incomparable, il doit posséder certaines caractéristiques essentielles.

Nous vous invitions à voyager dans le temps et à découvrir au gré des pages ces objets ou produits qui peuvent être qualifiés des créations de luxe les plus importantes du siècle dernier. De magnifiques visuels et des photos d'archives vous racontent une histoire de précision et de dévouement. Des montres aux motos, des bateaux aux costumes en passant par tout l'éventail de création d'exception, c'est tout un univers de luxe qui nait sous vos yeux et crée une collection extravagante, rassemblant les plus grands noms, synonymes aujourd'hui de qualité.

Jennifer Davis

inleiding

Toys for Boys – *de klassiekers* verkent een geschiedenis van dingen die 'goed zijn gedaan'. Of ze nu een tweede blik oproepen of een waarderende fluittoon uitlokken, het kan niet worden ontkend dat er bepaalde merken zijn geweest - en er altijd zullen zijn - die de normen stelden die anderen alleen maar konden volgen.

Als het aankomt op innovatie, in het bijzonder in de markt voor luxeartikelen, kunt u de eerste zijn om het te creëren of de laatste om het te perfectioneren; het vereist echter echt vakmanschap en finesse om allebei te doen. In een wereld vol steeds evoluerende producten zijn er consumenten, en dan zijn er de smaakmakers. Deze weinige bevoorrechten maken doorlopend gebruik van hun vermogen tot beïnvloeding om die producten te steunen waarvoor zij de hoogste affectie hebben.

Originaliteit vereist het nemen van risico's. En wie verpersoonlijkt dit soort houding beter dan James Bond? 's Werelds beroemdste geheim agent, die in 1953 ontsprong aan de geest van Ian Fleming, had een enorme stilistische invloed op het mannelijke imago. Hij was de wezenlijke 'man der mannen' met precies de juiste hoeveelheid ruigheid en distinctie die essentieel was voor een globetrottende superspion.

Sinds die tijd is het de ultieme mannelijke ambitie geworden om zich een klassiek scherp uiterlijk aan te meten, dat zo goed gepolijst is dat het vrouwen hulpeloos maakt. Maar om "koel te blijven in hete situaties", ligt een groot deel van het klaren van de klus in het hebben van de juiste hulpmiddelen. Het was precies de batterij aan gadgets waardoor Bond in staat was om alles met stijl en elegantie te doen.

De sleutel van een efficiënt en gestroomlijnd leven is het verwerven van het juiste 'speelgoed' voor de kostbare vrije tijd van de druk bezette man. Hoewel het door het constant toenemende aantal mogelijkheden niet altijd gemakkelijk kiezen is, zijn er manieren om onderscheid te maken. Historie en reputatie zijn de sleutels. Er zijn maar weinig bedrijven die zich inspannen om doorlopend te evolueren en leemtes te vullen, nog voordat we weten dat er iets mist, nog waardoor het dagelijkse leven iets minder gecompliceerd en een stuk luxueuzer wordt.

Om echter de erkenning te krijgen dat men het goed voor elkaar heeft, hetzij op het gebied van esthetica, vermogen of gewoonweg functionaliteit, zijn er essentiële eigenschappen waaraan ieder willekeurig product moet voldoen om te slagen.

Maak een reis door de tijd, langs de meest fantastische gemechaniseerde en luxeuze creaties van de afgelopen eeuw. Magnifiek beeldmateriaal en schitterende archieffoto's vertellen een verhaal van toewijding en precisie. Van horloges tot motorfietsen, van jachten tot kostuums en alles er tussenin: een extravagante collectie van precies die namen die we associëren met kwaliteit.

Jennifer Davis

timepieces

horlogerie • uurwerken

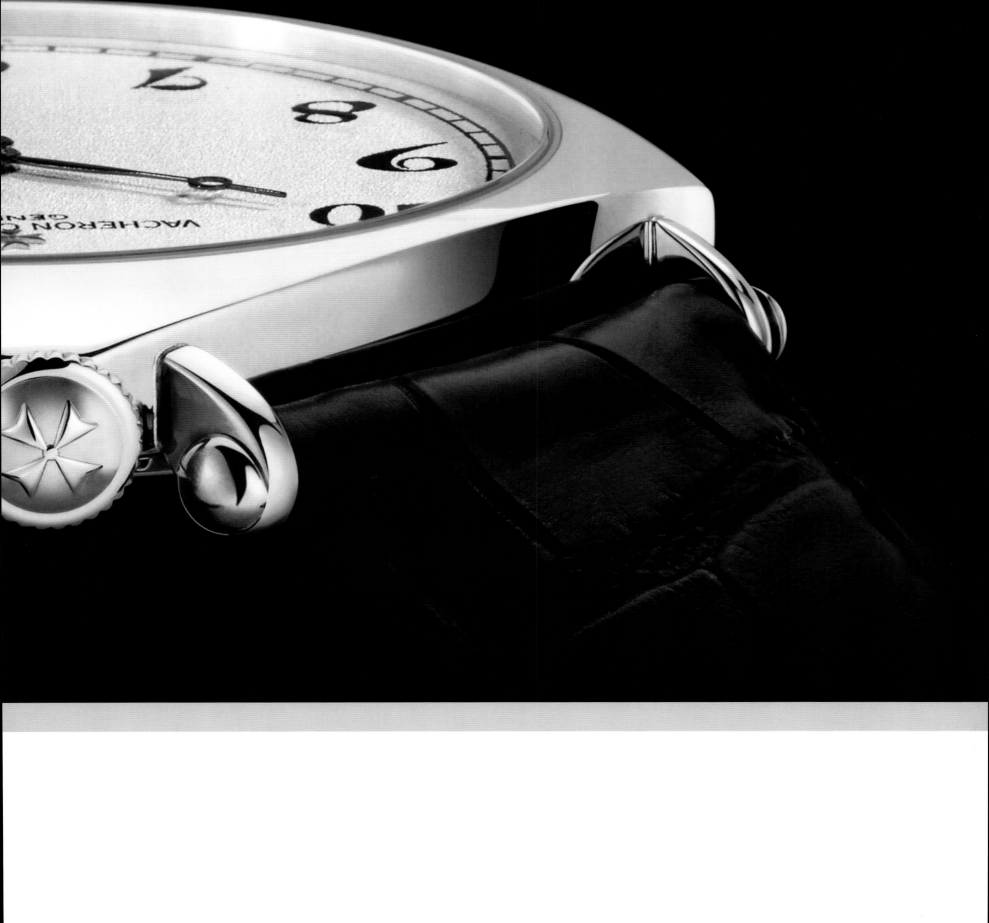

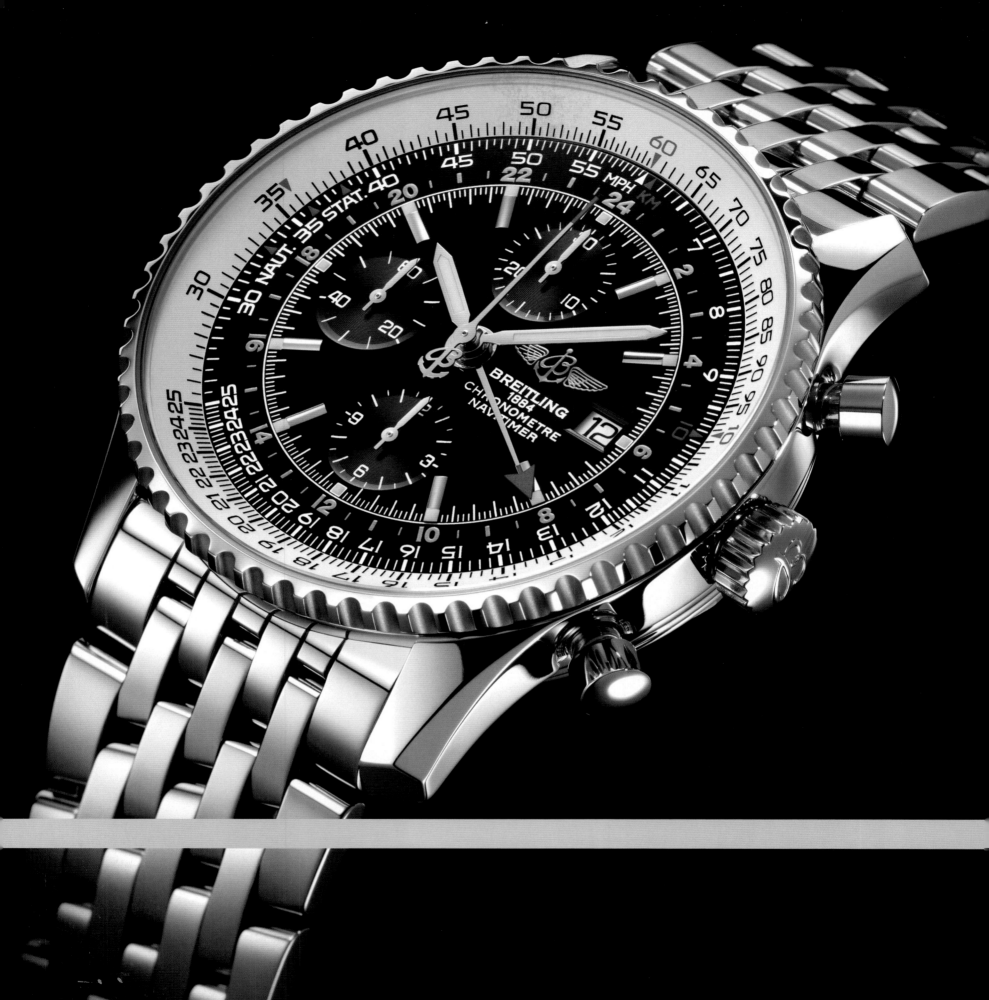

Clocks were one of man's earliest obsessions. Aware of one's own mortality, the view of time takes the form of a precious possession, always to be maximized and never squandered. Those dedicated to the art and science of measuring time, are continuously driven by the desire to create even greater complications in timekeeping. Envision a microchip made by hand and all the intricate details, knowledge, skill and precision that are necessary for any one piece to be functional. Seemingly impossible mechanisms are created by talented craftsmen and brought to life with bodies made of gold, diamonds, springs and gears. They have since come to be recognized not only as functional objects but as accessories and fashion statements. Heavy with the weight of ingenuity, these incredibly luxurious instruments are handed down from generation to generation, priceless treasures ceaselessly measuring eternity.

Les montres furent parmi les premières obsessions des hommes. Conscients de leur propre mortalité, ils comprirent que voir le temps s'écouler était une chance précieuse qu'il convenait de respecter et de ne jamais gaspiller. Ceux pour qui l'art et la science de la mesure du temps est une passion ont toujours été conduits par le désir de créer des objets de plus en plus compliqués. Imaginez une micro puce faite main, les détails les plus compliqués, la connaissance, l'habileté et la précision nécessaires à la création de chaque objet pour qu'il soit fonctionnel. Des mécanismes apparemment improbables sont créés par des artisans de grands talents qui leur insufflent la vie dans des écrins d'or, de diamants, animés de ressorts et de rouages. Les montres sont alors devenues non plus seulement des objets fonctionnels mais de véritables accessoires de mode. Perles d'ingéniosité, ces instruments incroyablement luxueux sont transmis de génération en génération, tels des trésors qui n'ont pas de prix et qui égrènent l'éternité, seconde après seconde.

Klokken waren één van de vroegste obsessies van de mens. Omdat men zich bewust was van zijn eigen sterfelijkheid, neemt de kijk op tijd de vorm aan van een kostbaar bezit dat altijd gemaximaliseerd en nooit verspild mag worden. Diegenen die toegewijd zijn aan de kunst en wetenschap van het meten van tijd, worden constant gedreven door het verlangen om nog betere onderdelen te creëren. Stel uzelf een handgemaakte microchip voor en alle complexe details, kennis, vakbekwaamheid en precisie die voor ieder deel benodigd zijn om te kunnen functioneren. Ogenschijnlijk onmogelijke mechanismen worden door getalenteerde vaklieden gecreëerd en tot leven gebracht met componenten die gemaakt zijn van goud, diamanten, veren en raderen. Sindsdien zijn ze niet alleen erkend als functionele voorwerpen, maar als accessoires en modieuze expresses. Deze ongelooflijk luxueuze instrumenten zijn zwaar door het gewicht van hun vindingrijkheid en werden van generatie op generatie overgedragen. Hierdoor werden het kostbaarheden van onschatbare waarde, die onafgebroken de eeuwigheid meten.

timepieces • horlogerie • uurwerken

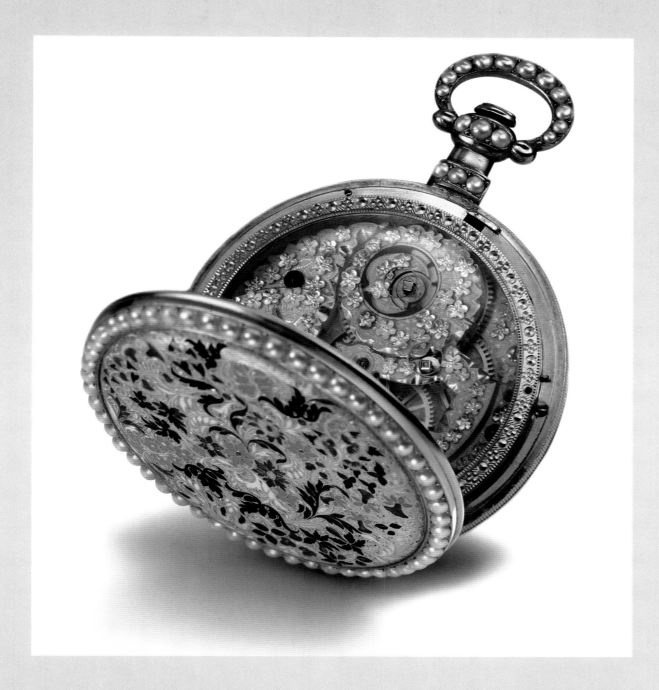

Pocket Watches | 1900

Bovet Fleurier | www.bovet.com

Initially manufactured for the Chinese market of the 19th century, the displays of artful European scenes and plant life appealed to the aristocratic desire for the exotic. Bovet has always allowed its artisans a great deal of independence in creating the elements of its watches, thereby encouraging creativity and providing an opportunity to express rare skills. These pocket watches became famous for being the first to emphasize the beauty of clock and watch mechanics with skeletonized views and highly decorative movements. So highly prized they became a trusted reserve of wealth and were used as currency during times of instability.

Conçue pour le marché chinois au dix-neuvième siècle, cette montre décorée de ravissantes scènes bucoliques européennes répondait à une recherche d'exotisme dans l'aristocratie. Bovet a toujours laissé une grande indépendance à ses artisans pour créer les éléments de ses pièces. En encourageant leur créativité, il leur donnait l'opportunité d'exprimer de rares talents. Ces montres goussets sont devenues célèbres pour avoir été les premières à souligner la beauté des mécanismes d'horlogerie par le biais de vues squelettisées et de mouvements extrêmement décoratifs. Les montres étaient tellement valorisées qu'elles devinrent même une preuve de richesse et furent utilisées comme de la monnaie en des temps instables.

Ze werden in eerste instantie geproduceerd voor de Chinese markt van de 19e eeuw, maar de afbeeldingen van kunstige Europese scènes en plantaardig leven spraken ook het aristocratische verlangen naar het exotische aan. Bovet heeft zijn ambachtslieden altijd een grote mate van onafhankelijkheid gegeven bij het creëren van de elementen van zijn horloges, waarbij hij creativiteit aanmoedigde en de mogelijkheid bood om buitengewoon vakmanschap te tonen. Deze zakhorloges werden beroemd als de eerste horloges die de nadruk legden op de schoonheid van de mechaniek van klokken en horloges, met opengewerkte en uiterst decoratieve uurwerken. Omdat ze zo hogelijk werden geprezen, werden ze een vertrouwde reserve van rijkdom en in tijden van instabiliteit zelfs gebruikt als valuta.

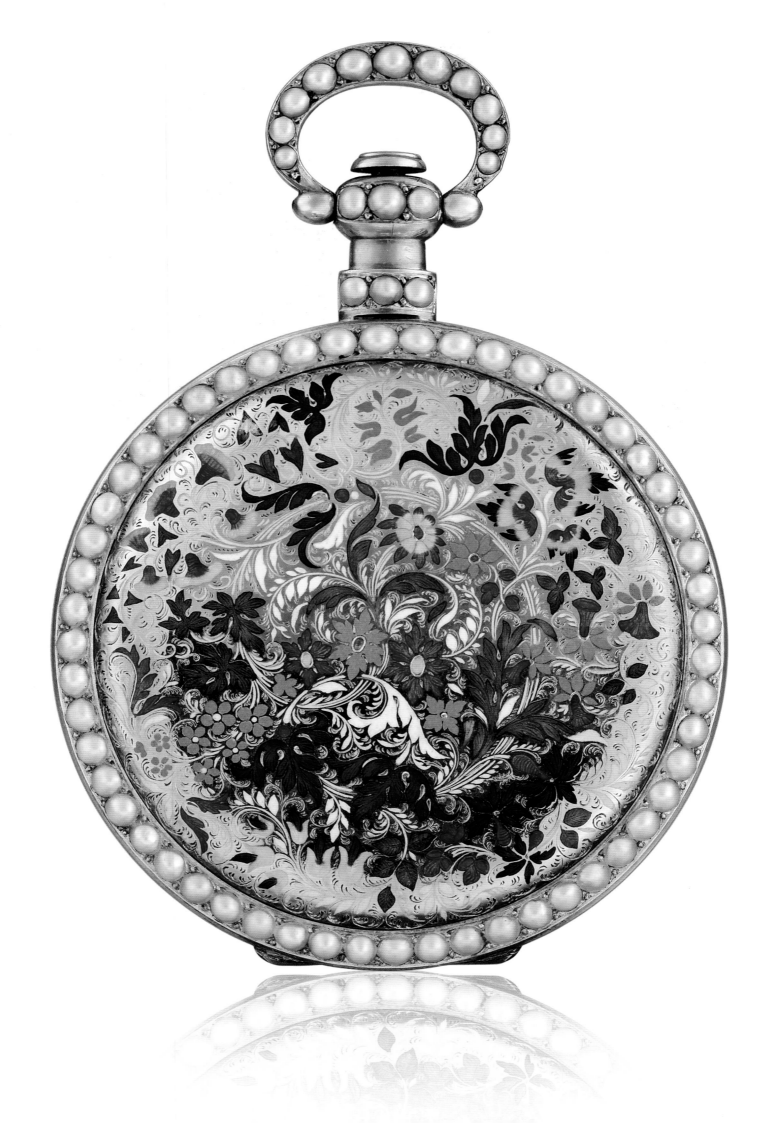

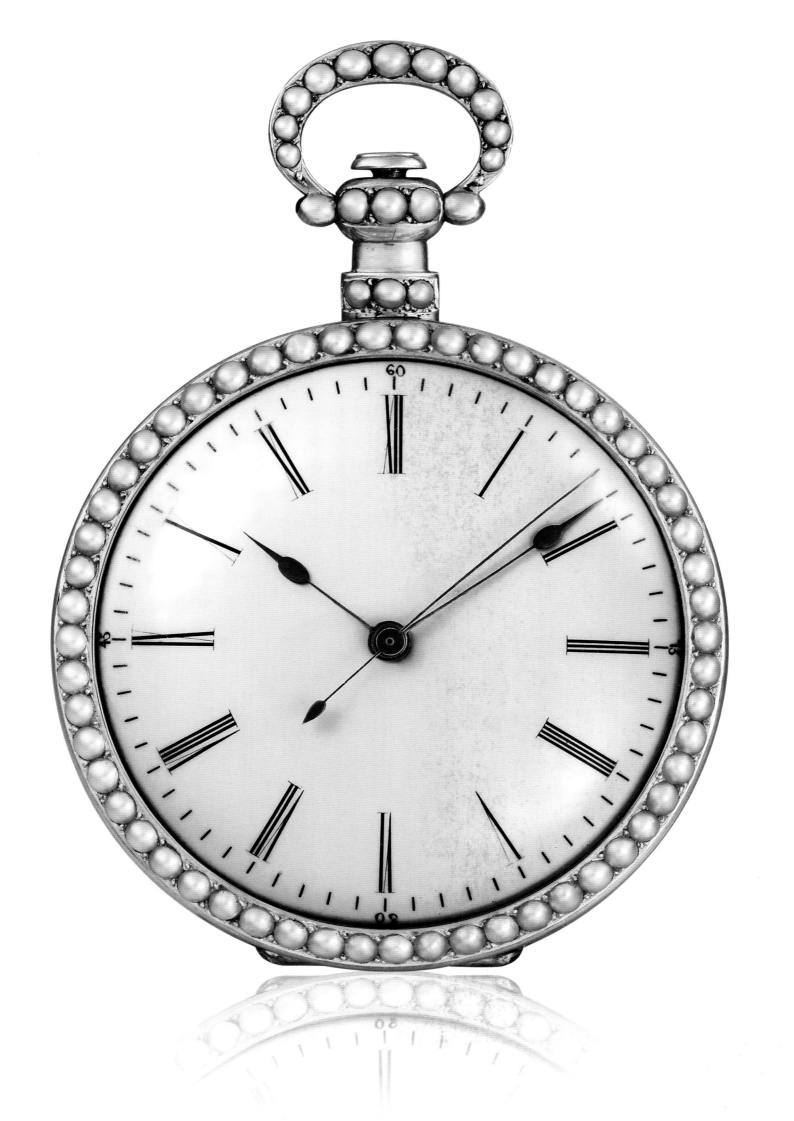

Engraving
Savoir Faire

When Edouard Bovet began manufacturing his first timepieces, he dedicated many hours of labor into their elaborate decorations. The Emperor of China was one of the earliest collectors, having great admiration for the adornment of gems, pearls, miniature paintings in Grand Feu enamel and engravings.

Taking a bold change in direction, Edouard decided the decoration of movements should be much more subtle, and every possible surface—dials, case-bands, bezels and bows—would become engraved to compose a veritable three-dimensional masterpiece. This took watchmaking arts to the pinnacle of refinement, introducing a hitherto unknown level of detail. Bovet artisans of past and present are able to decorate every part of a timepiece where such work is technically impossible, regardless of the chosen motif and engraving technique.

"Fleurisanne" engraving is the decorative pattern featured most often on Bovet timepieces of the 19th century. Today, it remains the most sought-after by collectors, whether for decorating a dial, a case, or the bridges of a movement. Bovet gives collectors the chance to personalize their timepieces with a specific decoration, the possibilities of which are virtually endless. 190 years after its foundation, Bovet underlines its supremacy in the decorative arts of watchmaking, successfully innovating in perfect harmony with its tradition.

Lorsqu'Edouard Bovet conçut ses premières montres, il consacra de nombreuses heures de travail à leurs décorations élaborées. L'Empereur de Chine fut l'un des premiers collectionneurs. Il avait une grande admiration pour les ornements de pierres précieuses, les perles, les peintures miniatures en émail Grand Feu et les gravures.

Edouard adopta alors une nouvelle position très audacieuse et décida que la décoration des mouvements devait être beaucoup plus subtile. Toutes les surfaces, les cadrans, les cadres, les lunettes et les arcs devaient être gravés pour composer un véritable chef-d'œuvre en trois dimensions. Il emmena ainsi l'art de l'horlogerie vers l'apogée du raffinement, pour atteindre un niveau de détail jusque-là inconnu. Les artisans de Bovet, passés et présents sont capables d'embellir chaque partie d'une montre pour laquelle de tels travaux apparaissent techniquement irréalisables, et ce quel que soit le motif choisi et la technique de gravure.

Le motif décoratif qui figure le plus souvent sur les montres Bovet du dix-neuvième siècle est connu sous le nom de "Fleurisanne". Aujourd'hui encore, il reste le plus prisé par les collectionneurs, que ce soit pour la décoration d'un cadran, d'un boîtier ou les ponts d'un mouvement. Bovet donne aussi aux collectionneurs la possibilité de personnaliser leurs montres avec une décoration spécifique, dont les possibilités sont en définitive pratiquement illimitées. 190 ans après sa fondation, Bovet est encore synonyme de suprématie dans les arts décoratifs de l'horlogerie, alliant avec un succès incontestable innovation et tradition.

Toen Edouard Bovet begon met de productie van zijn eerste uurwerken, besteedde hij heel wat uren werk aan hun gedetailleerde decoraties. De Keizer van China was één van de vroegste verzamelaars en had een grote bewondering voor de decoratie van edelstenen, parels, miniatuur schilderijen in Grand Feu glazuur en graveringen.

Edouard veranderde op gedurfde wijze van richting door te besluiten dat de decoratie van mechanieken veel subtieler diende te worden, en dat ieder mogelijk oppervlak - wijzerplaten, horlogebandjes, glasringen en ringen - gegraveerd moest worden om een waar driedimensionaal meesterwerk te creëren. Dit bracht de kunst van het horlogemaken naar het toppunt van verfijning, waardoor een tot dusver ongekend niveau van detaillering werd geïntroduceerd. Hoewel dit soort werk technisch onmogelijk lijkt, zijn de ambachtslieden van Bovet - van vroeger tot nu - in staat om ieder onderdeel van een uurwerk te decoreren, ongeacht het gekozen motief of de graveertechniek.

"Fleurisanne" is het decoratieve patroon dat het meest voorkomt op Bovet uurwerken van de 19e eeuw. Vandaag de dag blijft het merk het meest gewild door verzamelaars, hetzij voor het decoreren van een wijzerplaat, een kast of de bruggen van een mechaniek. Bovet geeft verzamelaars de kans om hun uurwerken te verpersoonlijken met een specifieke decoratie, waarbij de mogelijkheden vrijwel onbegrensd zijn. 190 jaar na zijn oprichting onderstreept Bovet zijn superioriteit in de decoratieve kunst van het horlogemaken en innoveert hij met succes in perfecte harmonie met zijn traditie.

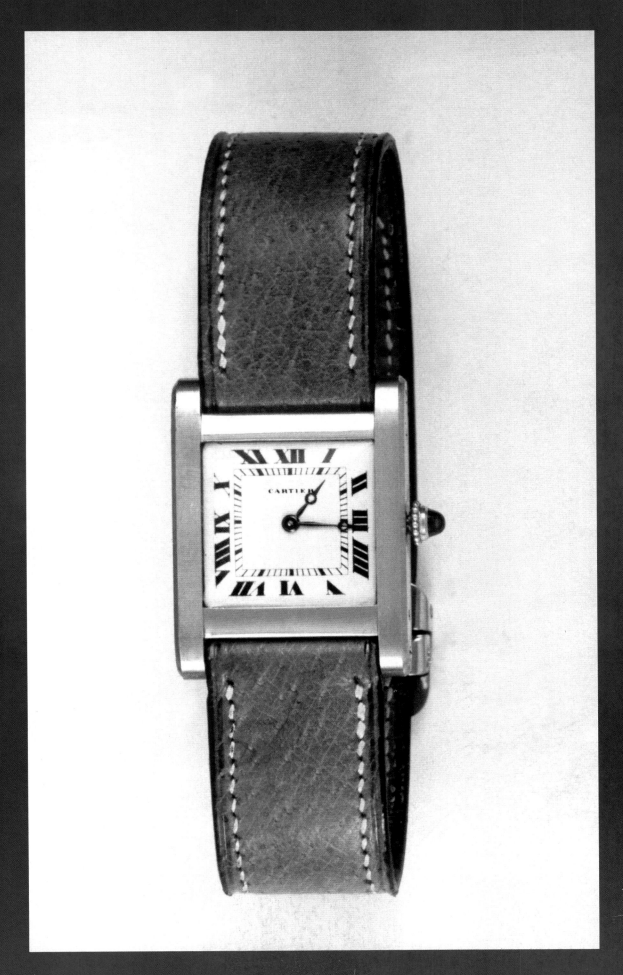

Tank | 1910
Cartier | www.cartier.com

The few wristwatches created prior to this piece were nothing more than pocket watches with leather straps molded to them. The Cartier Tank is the first timepiece conceived originally as a wristwatch with design and comfort in mind. A design unlike anything anyone had ever seen, its lines and proportions were similar to those of the tanks found on World War I battlefields. There were no curves on the watch at all; the face was a perfect square and the bracelet flowed into the case seamlessly. It was an ultra-modern design when new, and today it remains as fashionable as ever.

Les quelques montre-bracelets qui existaient avant n'étaient rien de plus que des montres goussets flanquées d'un bracelet en cuir. Cartier Tank fut la première montre pensée et conçue pour être utilisée avec un bracelet, dans un esprit de confort et d'élégance. D'une conception égale à nulle autre, ses lignes et proportions étaient similaires à celles des chars de la première guerre mondiale. Les lignes courbes en sont totalement banies; son cadran était parfaitement carré et le bracelet s'attachait à la montre en toute transparence. Il s'agissait alors d'une conception ultra-moderne qui a su rester à la pointe de la mode, aujourd'hui encore.

De enkele polshorloges die voorafgaand aan dit horloge werden gecreëerd, waren niets meer dan zakhorloges waar een leren bandje aan was bevestigd. De Cartier Tank is het eerste horloge dat oorspronkelijk is ontworpen als polshorloge, met design en comfort in gedachten. Het design, dat anders was dan iemand ooit had gezien, vertoonde lijnen en eigenschappen die veel leken op de tanks uit de Eerste Wereldoorlog. Er bevonden zich totaal geen gebogen lijnen op het horloge; de wijzerplaat was perfect vierkant en de armband vloeide naadloos in de kast. Toen het nieuw was, was het een ultramodern design en ook vandaag is het nog net zo modieus als toen.

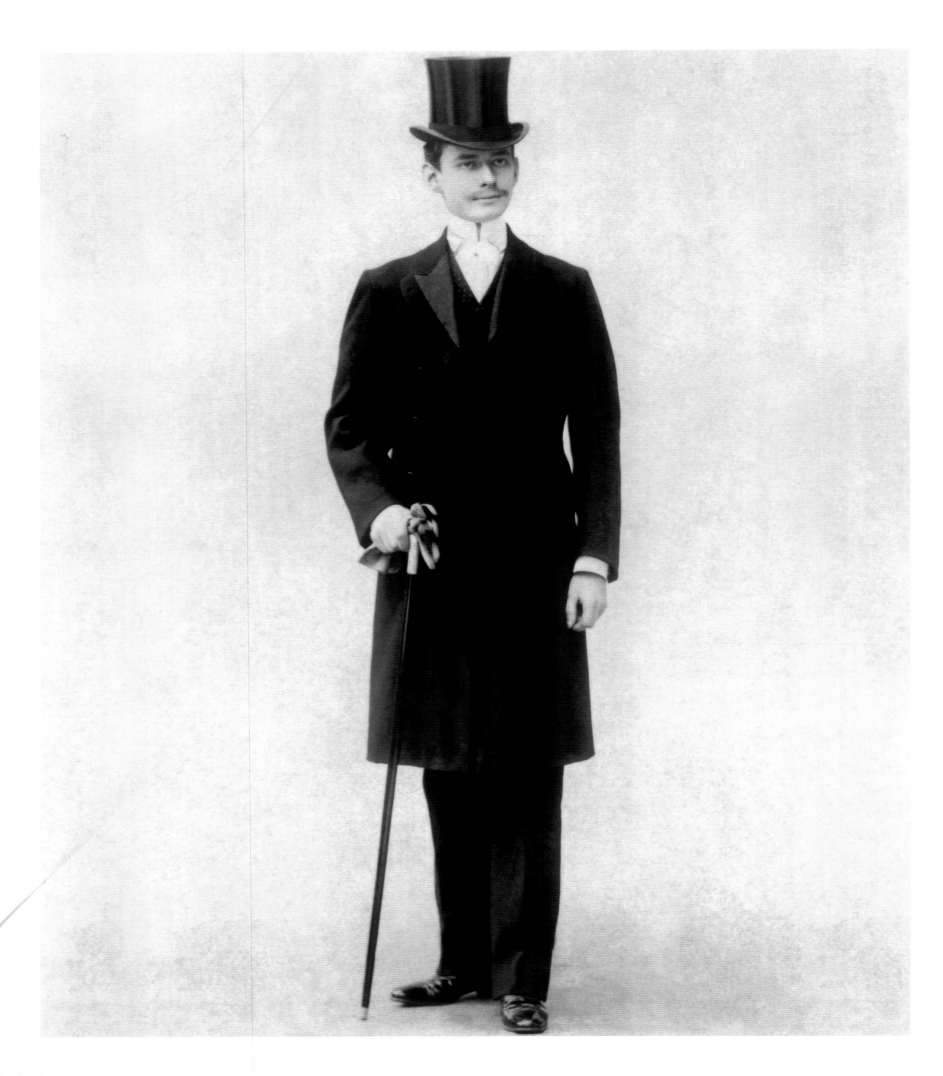

Louis Cartier
(1875–1942)

Louis Cartier was a famous French watchmaker and businessman known worldwide for elegant and extravagant watch designs. His passion for pocket watches led him to create his own line of timepieces.

In 1904, his Brazilian friend Alberto Santos-Dumont, an early aviation pioneer, asked him to design a more suitable timepiece for his dare devil flights. It was this request that led to the creation of the Santos wristwatch. Made available to the public in 1911 as part of Cartier's first production of timepieces, it is credited as the first man's wristwatch. This piece was a major influence in persuading the Parisian aristocracy to accept the idea of wristwatches for men. The Santos was promoted to show that the adventurous gentleman was wearing a wristwatch in all parts of his life.

The most important steps in Cartier's family business were made over several generations. Cartier remained unique among wristwatch designers and manufacturers because they owned their own retail outlets and were therefore able to stay abreast of changing fashion trends. In 1899 the Cartier family moved their Paris store to the elegant Rue de la Paix; turning the Cartier brand into the most well-known name in the world of jewelry and watchmaking.

Louis Cartier était un célèbre horloger français et homme d'affaires connu dans le monde entier pour sa conception de montres élégantes et extravagantes. Sa passion pour les montres de poche le conduisit à créer sa propre ligne horlogère.

En 1904, son ami brésilien Alberto Santos-Dumont, un des pionniers de l'aviation, lui demanda de concevoir une montre plus appropriée à ses vols aventureux. Ce fut cette commande qui le conduisit à la création de la montre-bracelet Santos. Mise à la disposition du public en 1911 dans le cadre de la première production de montres Cartier, on dit d'elle qu'elle est la première montre-bracelet pour homme. Cette pièce fut en effet d'une influence majeure. C'est grâce à elle que l'aristocratie parisienne accepta l'idée de ce nouveau genre pour hommes. La Santos devint le symbole d'un homme aventureux qui porte et utilise sa montre-bracelet dans tous les moments de sa vie.

Cartier est une entreprise familiale dont les étapes les plus importantes ont été franchies au rythme des générations. Mais parmi les concepteurs et les fabricants de montres-bracelets, Cartier est resté unique. Ils étaient en effet propriétaires de leurs propres points de vente au détail et arrivaient ainsi toujours à anticiper à l'évolution des tendances de la mode. En 1899, la famille Cartier déménagea son magasin parisien et s'installa sur l'élégante rue de la Paix. Elle fit ainsi entrer la marque Cartier dans le panthéon des marques d'horlogerie et de joaillerie les plus connues au monde.

Louis Cartier was een beroemde Franse horlogemaker en zakenman die wereldwijd bekend werd met zijn elegante en extravagante horlogeontwerpen. Door zijn passie voor zakhorloges creëerde hij een eigen lijn van uurwerken.

In 1904 vroeg zijn Braziliaanse vriend Alberto Santos-Dumont, een vroegtijdige luchtvaartpionier, hem om een uurwerk te ontwerpen dat beter geschikt zou zijn voor zijn roekeloze vluchten. Het was dit verzoek dat leidde tot de creatie van het Santos polshorloge. Het werd in 1911 beschikbaar gesteld voor het publiek, als onderdeel van Cartier's eerste productie van uurwerken, en wordt erkend als het eerste herenpolshorloge. Dit uurwerk had een belangrijke invloed op de Parijse aristocratie, en overtuigde hen ervan het idee van polshorloges voor mannen te accepteren. De Santos werd gepromoot om aan te tonen dat de avontuurlijke heer in alle onderdelen van zijn leven een polshorloge droeg.

De belangrijkste stappen in het familiebedrijf van Cartier werden tijdens verschillende generaties gezet. Cartier bleef uniek onder de ontwerpers en producenten van polshorloges, omdat zij hun eigen verkooppunten hadden, waardoor zij in staat waren om de wijzigende modetrends voor te blijven. In 1899 verhuisde de familie Cartier hun winkel in Parijs naar de elegante Rue de la Paix en maakte het merk tot de bekendste naam ter wereld voor sieraden en horloges.

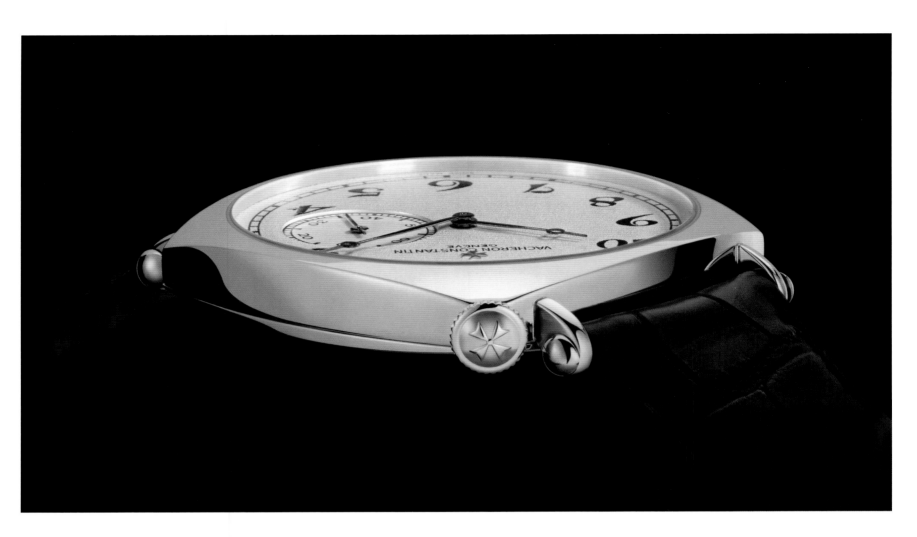

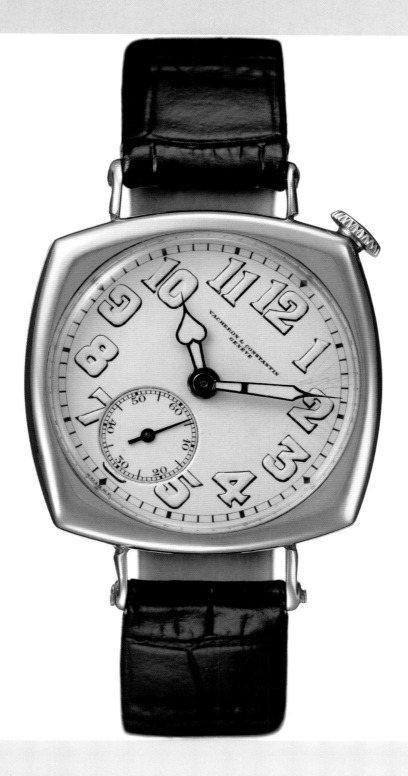

American | 1921
Vacheron Constantin | www.vacheron-constantin.com

At a time when the wristwatch was still a relatively new trend, Vacheron Constantin sought to break away from the hegemony of the pocket watch. In the spirit of the roaring twenties the decision was made to delve into adventurous new designs for the American market. What emerged was an avant-garde, dandy style, cushion shaped wristwatch featuring a crown placed at one o'clock position and a dial shifted 45° from its usual orientation. This alternate angle made the watch suitable for wear by right-handed collectors and those who prefer to wear the watch on the left wrist.

À une époque où la montre-bracelet était encore l'exception, Vacheron Constantin chercha à se libérer de l'hégémonie de la montre gousset. La décision fut alors prise de parier sur de nouvelles lignes audacieuses pour le marché américain, dans l'esprit des années folles. Ainsi naquit une ce modèle avant-gardiste, élégant et chaleureux arborant une couronne près du chiffre "un" et un cadran décalé de 45° par rapport à sa position initiale. C'est grâce à cet angle original que "l'American" est devenue un objet essentiel pour les collectionneurs droitiers et pour tous ceux qui préfèrent porter leur montre sur le poignet gauche.

In een tijd waarin polshorloges nog relatief nieuw waren, zocht Vacheron Constantin naar een manier om te ontsnappen aan de hegemonie van het zakhorloge. In de geest van de stormachtige twintiger jaren werd er besloten om te speuren naar avontuurlijke nieuwe ontwerpen voor de Amerikaanse markt. Het resultaat hiervan was een avant-garde, dandystijl polshorloge in kussenvorm, dat was voorzien van een kroon op de plaats van één uur en een wijzerplaat die 45° gedraaid was ten opzichte van de normale stand. Door deze alternatieve hoek kon het horloge gedragen worden door rechtshandige verzamelaars en door diegenen die het horloge liever aan de linkerpols droegen.

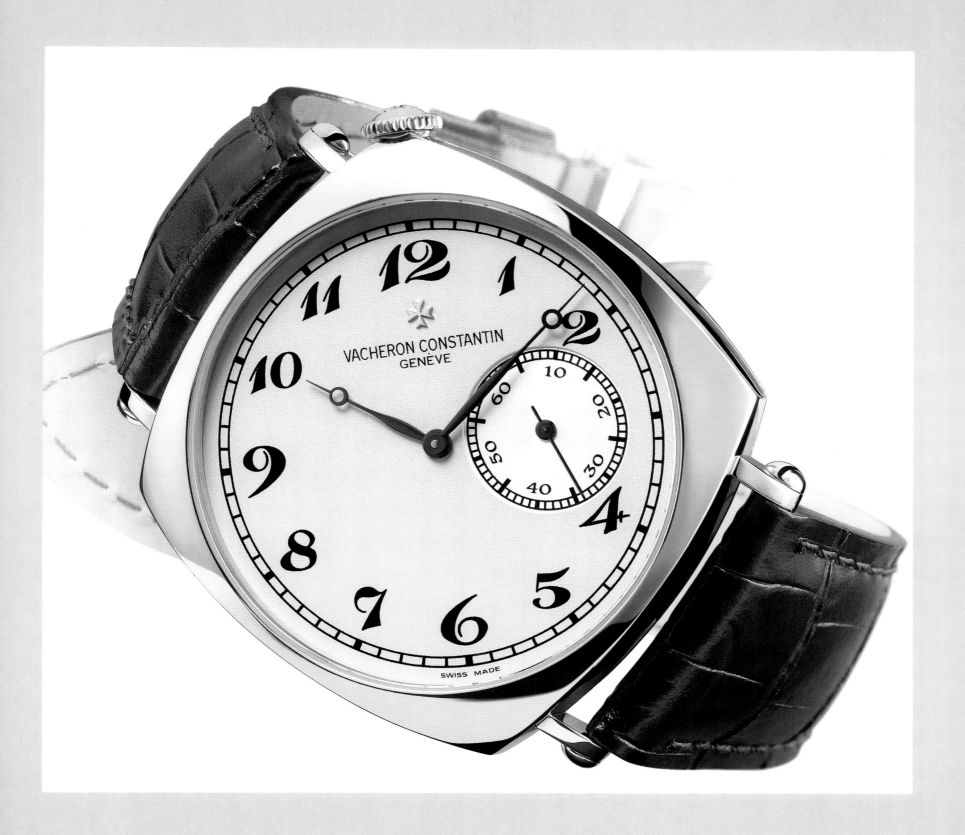

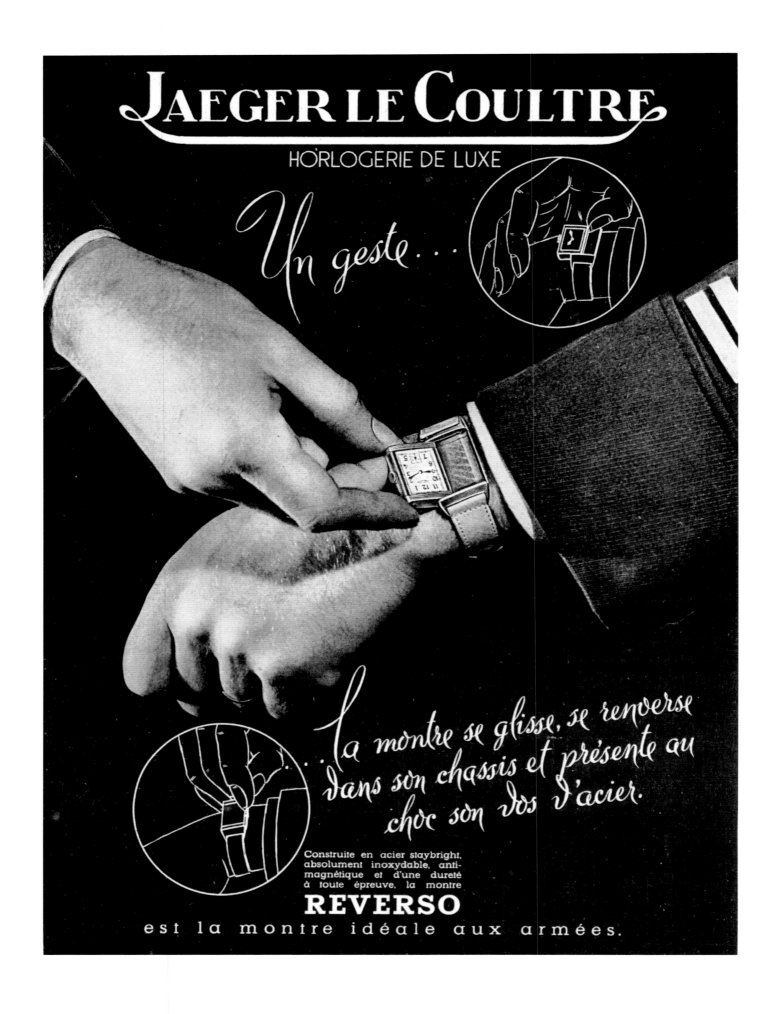

Reverso | 1931

Jaeger-LeCoultre | www.jaeger-lecoultre.com

The revolutionary idea of a wristwatch that could be turned back-to-front was born on the polo fields of India, where hard-struck polo balls were playing havoc with fragile dials and faces. Taking these complaints seriously, the company developed what was originally conceived as a sports watch into a reversible case that protected the watch crystal from being damaged by shock or impact. It has since become a most recognizable timepiece, due to its iconic rectangular shape and reversible case Art Deco aesthetic. Consistently reinventing itself, while never betraying its identity, modern interpretations have been expressed through classic, sporting, Grande Complication and jewelry versions.

C'est en Inde, sur les terrains de Polo où les fragiles cadrans étaient mis à rude épreuve, que naquit l'idée d'une montre-bracelet qui pourrait se retourner. Ces réclamations furent sérieusement étudiées, et la réponse de la société fut de transformer une montre de sport en montre réversible ce qui permettait de protéger le cadran en verre contre les chocs ou les impacts. Depuis lors, la Reverso est devenue une montre reconnaissable, grâce à sa forme rectangulaire très particulière et à son cadran réversible à l'esthétique art déco. Plus récemment, la montre a été adaptée dans un souci de se réinventer continuellement sans trahir son identité, et se decline en version classique, sport, grande complication et en montre bijoux.

Het revolutionaire idee van een polshorloge dat kon omgedraaid worden, ontstond op de polovelden van India, waar hard geslagen poloballen een ravage aanrichtten onder de fragiele wijzerplaten en glazen. Het bedrijf, dat deze klachten serieus opvatte, ontwikkelde wat oorspronkelijk was bedoeld als een sporthorloge, tot een omkeerbare kast die het glas van het horloge beschermde tegen beschadigingen door schokken en stoten. Sindsdien is het een uiterst herkenbaar horloge geworden, vanwege zijn iconische rechthoekige vorm en omkeerbare kast in Art Deco esthetica. Door zich constant opnieuw uit te vinden, zonder zichzelf ooit te verraden, zijn moderne interpretaties tot uitdrukking gebracht door klassieke, sportieve, Grande Complication en juwelenversies.

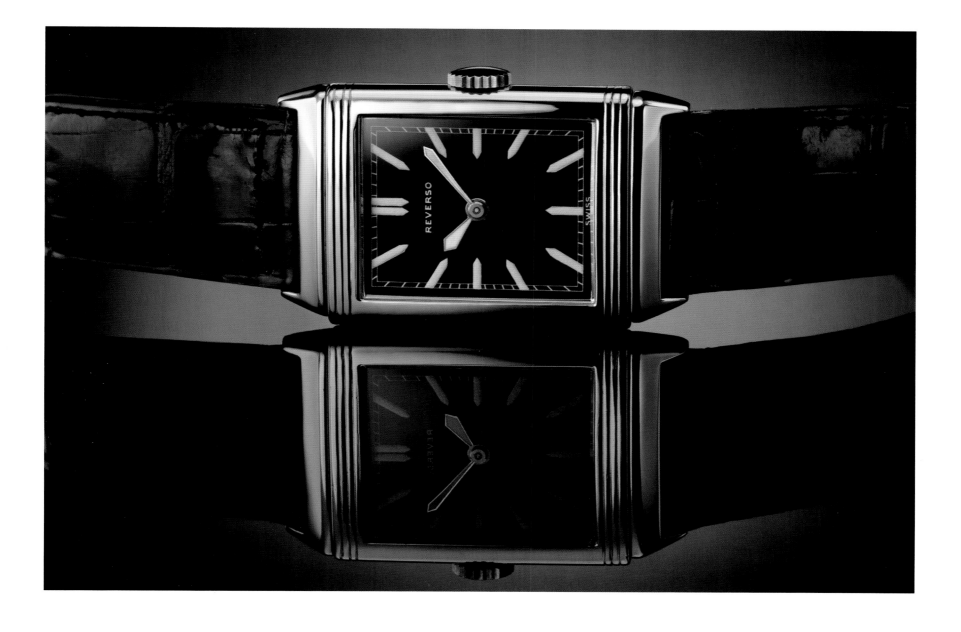

REVERSO

d'après A.-E. Marty

Reverso...
parfum de rétro

L'Orient-Express roule dans la nuit.
L'homme pressé s'élance dans le sillage parfumé
d'un drapé de chantoung. A son poignet,
la montre-bracelet pivote en un éclair. Dessus,
l'heure merveilleuse. Dessous, botte secrète
et coup de charme: le boîtier révèle un mono-
gramme, un blason peut-être... Une femme
s'interroge. Elle a les yeux sur la Reverso.
En or jaune 18 carats.
Bracelet pécari naturel
(ou croco noir).

JAEGER-LECOULTRE
Genève

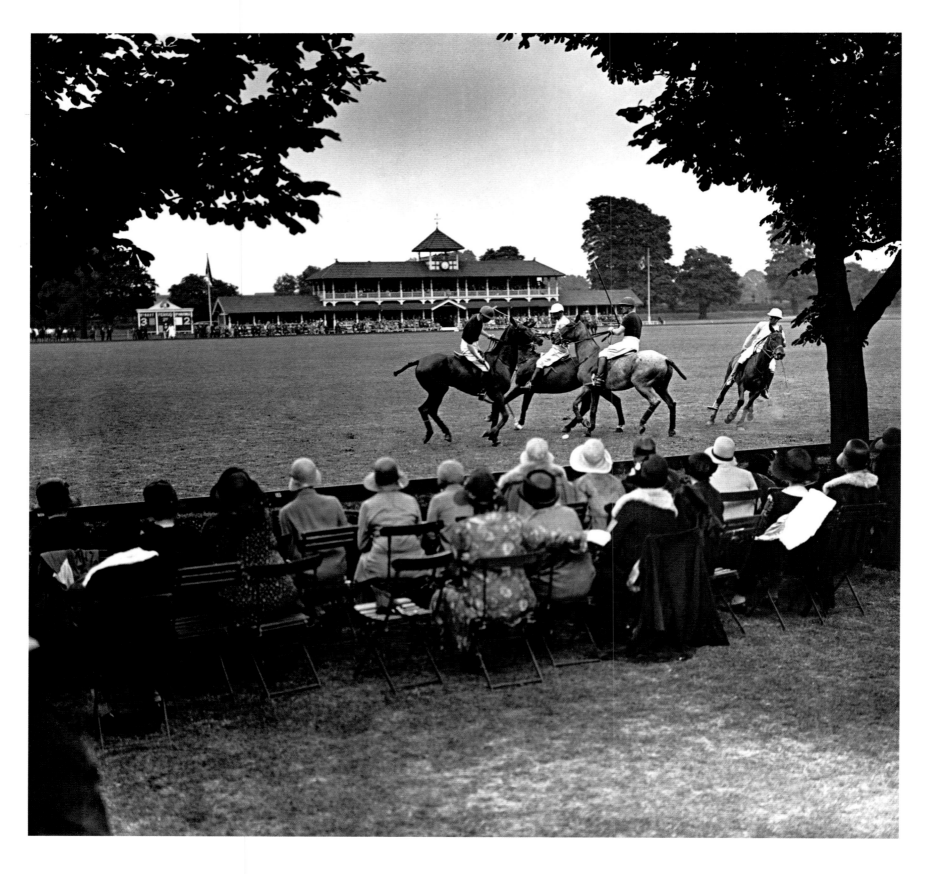

Special Request
Born on the Polo Fields

It all started with Polo-playing British Army officers stationed in India, they had the unique problem of needing to keep time and play polo at the same time.

The designers at Jaeger-LeCoultre who pride themselves on their inventiveness, presented a deceptively simple solution: a watch that could slide across and flip over in its own case, presenting a polished piece of solid metal that would protect the crystal on the other side.

The company was unaware that their idea was gearing up to play another very different role than that of protective shield. Those who opted for a red dial on their watch were seen as possessing a unique and independent style, tinged with a hint of casual charm and freedom – because red is a definite eye-catcher.

The Reverso has evolved through the years with new faces, sizes and complications but has never lost its essence. Progressing from iconic watchmaker to cult status, wearing a Reverso from the current collection is an entry to an exclusive world - not only in terms of watch making history but also aesthetic refinement.

Tout a commencé avec les officiers de l'armée britannique stationnés en Inde. Amateurs et joueurs de Polo, ils faisaient face à un problème spécifique : garder un oeil sur l'heure et jouer au polo… en même temps.

Les créateurs de la manufacture Jaeger-LeCoultre, fiers de leur inventivité, imaginent alors une solution d'une grande simplicité apparente : une montre qui pourrait pivoter et se retourner dans son propre boîtier, découvrant une face en métal poli permettant de protéger la lunette de l'autre côté.

Le fabricant ignorait encore que sa création allait jouer un autre rôle, bien différent de celui de bouclier protecteur. Ceux qui choisirent le cadran rouge pour leur montre furent bientôt considérés comme possédant un style unique et indépendant, teinté d'un soupçon de charme décontracté et de liberté - parce que le rouge est définitivement accrocheur.

La Reverso a évolué au fil des ans. Elle adopta de nouveaux visages, d'autres tailles et se compliqua mais sans jamais perdre son âme. D'une montre emblématique d'un horloger de renom, elle atteint le statut de montre culte. Aujourd'hui, porter une Reverso de la collection actuelle est la marque d'une appartenance à un monde exclusif – et il ne s'agit pas ici que de l'histoire de l'horlogerie, mais aussi de celle d'un raffinement esthétique exceptionnel.

Het begon allemaal met Britse legerofficieren die waren gestationeerd in India: ze hadden allemaal het unieke probleem dat ze gelijktijdig de tijd moesten bijhouden en Polo wilden spelen.

De ontwerpers van Jaeger-LeCoultre, die prat gaan op hun inventiviteit, kwamen met een bedrieglijk simpele oplossing: een horloge dat kon schuiven en omdraaien in zijn eigen kast, waardoor een gepolijste plaat van massief metaal zichtbaar werd die het horlogeglas aan de ander kant zou beschermen.

Het bedrijf was zich er niet van bewust dat hun idee zich opmaakte om een andere, totaal verschillende, rol te spelen dan dat van beschermend schild. Degenen die kozen voor een rode wijzerplaat op hun horloge werden beschouwd als mensen met een unieke en onafhankelijke stijl, doorspekt met een vleugje nonchalante charme en vrijheid - omdat rood absoluut een blikvanger is.

De Reverso is in de loop der jaren geëvolueerd met nieuwe wijzerplaten, afmetingen en complicaties, maar is nooit zijn essentie kwijtgeraakt. Het merk ontwikkelde zich van iconische horlogemaker tot cultstatus, en het dragen van een Reverso van de huidige collectie geeft toegang tot een exclusieve wereld - niet alleen op het gebied van de historie van het horlogemaken, maar ook voor esthetische verfijning.

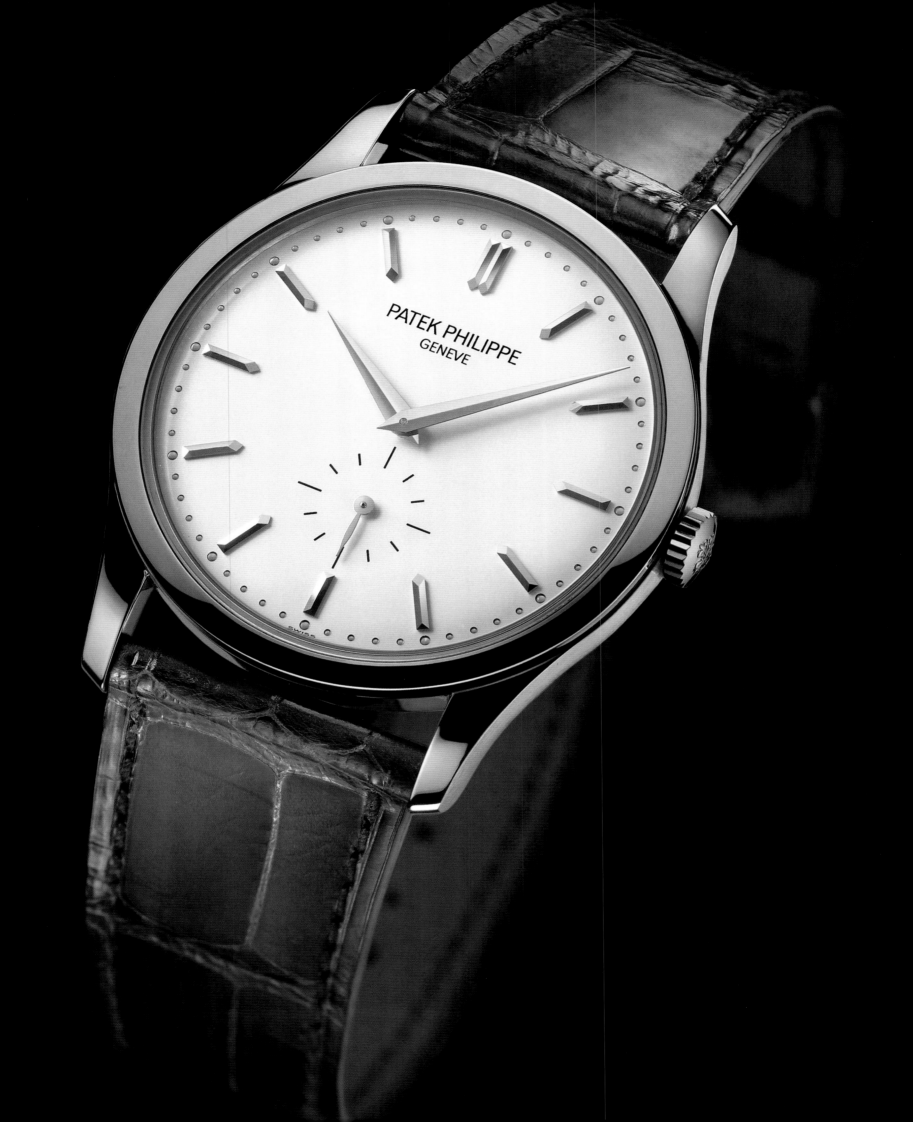

Calatrava | 1934

Patek Philippe | www.patek.com

This elegant dress watch has been the flagship model for the company since its inception. Instantly recognizable, its distinction comes from being extra thin, and having hobnail patterns or wide polished bezels and changing faces. Some of the more modern versions feature a date function, while older versions were exclusively "time-only" watches. The endearing quality of the design is the result of a philosophy of aesthetics that highlights sleek lines and subtle elegance, demonstrating artistic ingenuity at its very finest.

Depuis sa création, cette élégante montre fut le produit phare de la société. Instantanément reconnaissable, elle se distingue par sa finesse extrême, des boutons décorés, de larges verres polis ou encore des cadrans changeants. Les versions ultérieures sont dotées d'une fonction date tandis que les versions plus anciennes n'affichent que les heures. La philosophie de l'esthétique qui préside à sa conception s'exprime par des lignes épurées, une élégance subtile et dévoile une ingéniosité artistique sous sa forme la plus pure. C'est aussi cette philosophie qui lui a conféré une qualité à l'épreuve du temps.

Dit elegante polshorloge is het paradepaardje van het bedrijf geweest sinds de oprichting. Het is direct herkenbaar en onderscheidt zich omdat het extra dun is en voorzien van schoenspijkerpatronen of brede gepolijste glasringen en wijzigende wijzerplaten. Enkele van de modernere versies zijn voorzien van een datumfunctie, terwijl oudere versies uitsluitend de tijd aangaven. De innemende kwaliteit van het ontwerp is het resultaat van een esthetische filosofie die gestroomlijnde lijnen en subtiele elegantie benadrukt, waarbij artistiek vernuft op zijn best wordt gemanifesteerd.

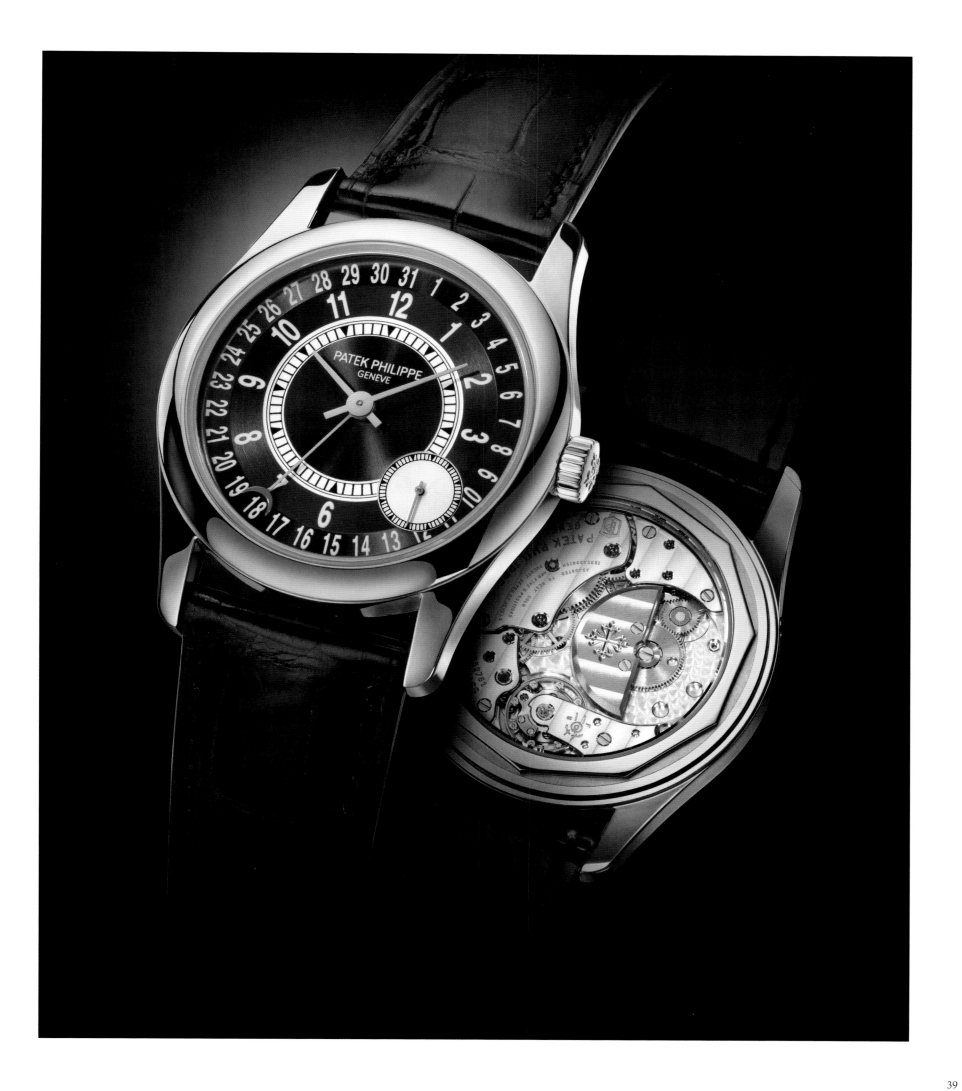

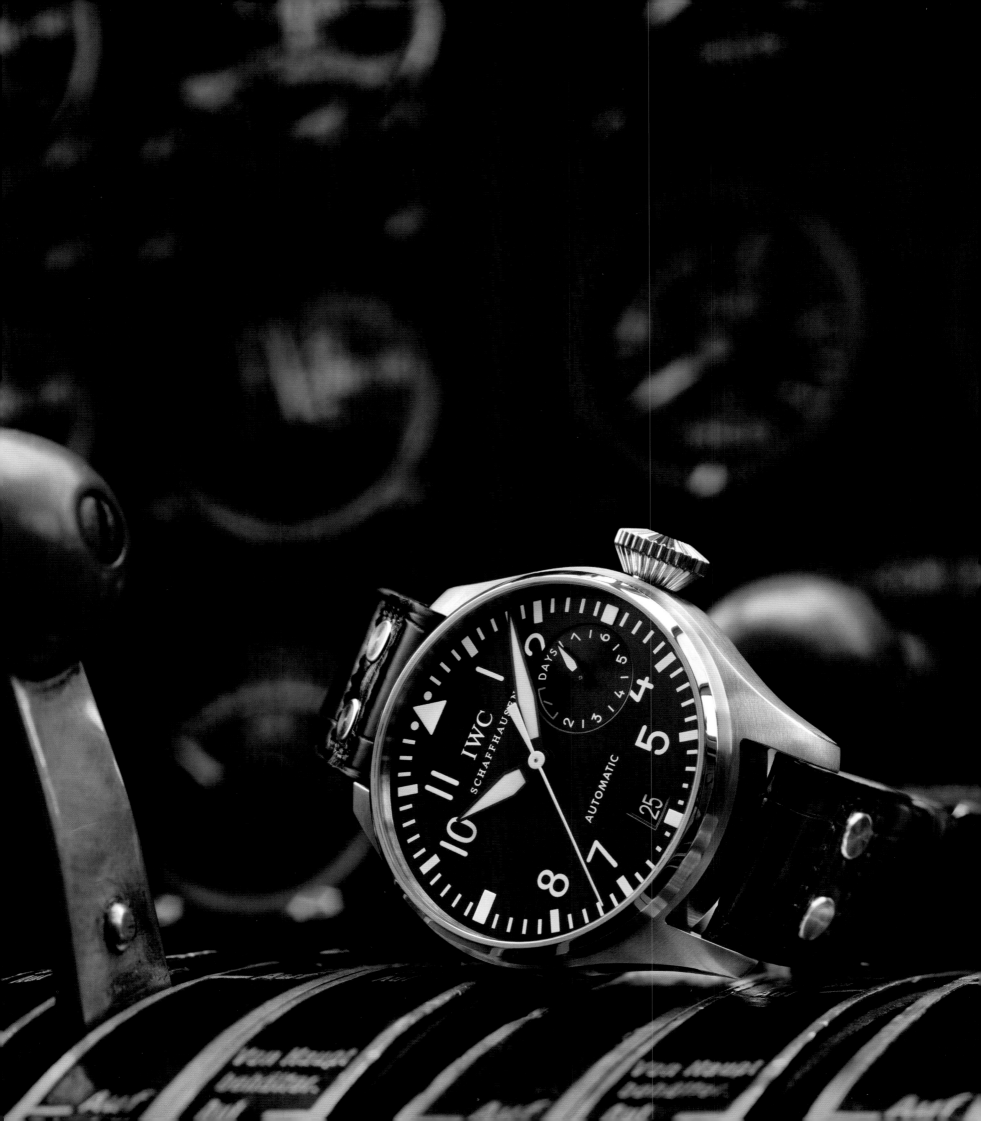

Big Pilot Watch | 1940

IWC | www.iwc.com

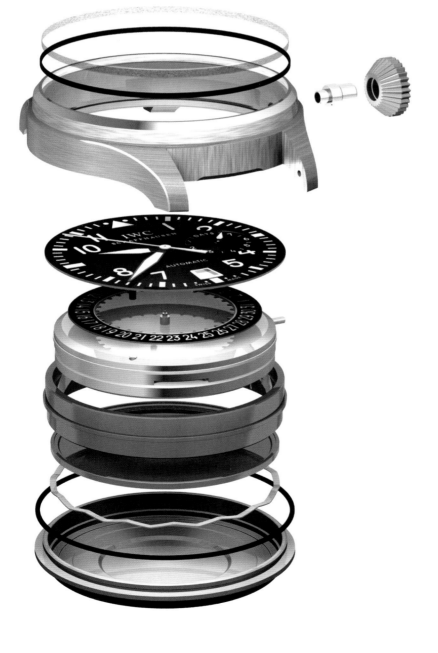

The Swiss watch manufacturer IWC Schaffhausen has been making rugged timepieces for pilots since the mid-1930s. With its 55-mm diameter, the Big Pilot's Watch of 1940 is the biggest wristwatch IWC has ever manufactured and a sought-after collector's item. As a deck watch it featured a central hacking seconds to enable pilots and navigators to synchronize their watches with down-to-the-second precision. Watch legends like the Special Pilot's Watch of 1936, the Big Pilot's Watch of 1940 or the Mark 11 of 1948 have had a decisive influence on the new appearance of the classical pilot's watches from the brand. The latest version features a soft-iron cage that protects the movement against extreme magnetic fields.

Depuis le milieu des années 1930, la manufacture horlogère suisse IWC Schaffhausen fabrique des garde-temps robustes pour les pilotes. La Grande Montre d'Aviateur de 1940, habillée d'un boîtier de 55mm de diamètre, est la plus grande montre-bracelet jamais fabriquée dans la manufacture de Schaffhausen. Cette montre d'observation disposait d'une seconde au centre avec dispositif d'arrêt, de manière à ce que les pilotes et les navigateurs puissent synchroniser leurs montres à la seconde près. Des légendes telles que la Montre Spéciale pour Aviateur IWC de 1936, la Grande Montre d'Aviateur de 1940 ou la Mark 11 de 1948 ont une influence décisive sur l'aspect actuel des montres d'aviateur classiques. La dernière version de ce modèle garde son allure familière en ajoutant une cage en fer doux assurant une protection contre les champs magnétiques extrêmes.

De Zwitserse horlogemaker IWC Schaffhausen maakt al sinds het midden van de jaren 30 robuuste uurwerken voor piloten. De Big Pilot's Watch uit 1940 is een gegeerd collector's item en het grootste horloge ooit geproduceerd door IWC, met een diameter van maar liefst 55 mm. Als deck watch heeft het een secondewijzer die blijft stilstaan wanneer men de kroon uittrekt om de tijd aan te passen. Dit stelt piloten en navigators in staat hun horloges te synchroniseren met een nauwkeurigheid tot op de seconde. Samen met legendes als de Special Pilot's Watch uit '36 en de Mark 11 uit '48, had het een doorslaggevende invloed op het nieuwe uiterlijk van de klassieke pilotenhorloges van het merk. De laatste versie bevat een weekijzeren kooi, die de mechanische beweging beschermt tegen extreme krachten van magnetische velden.

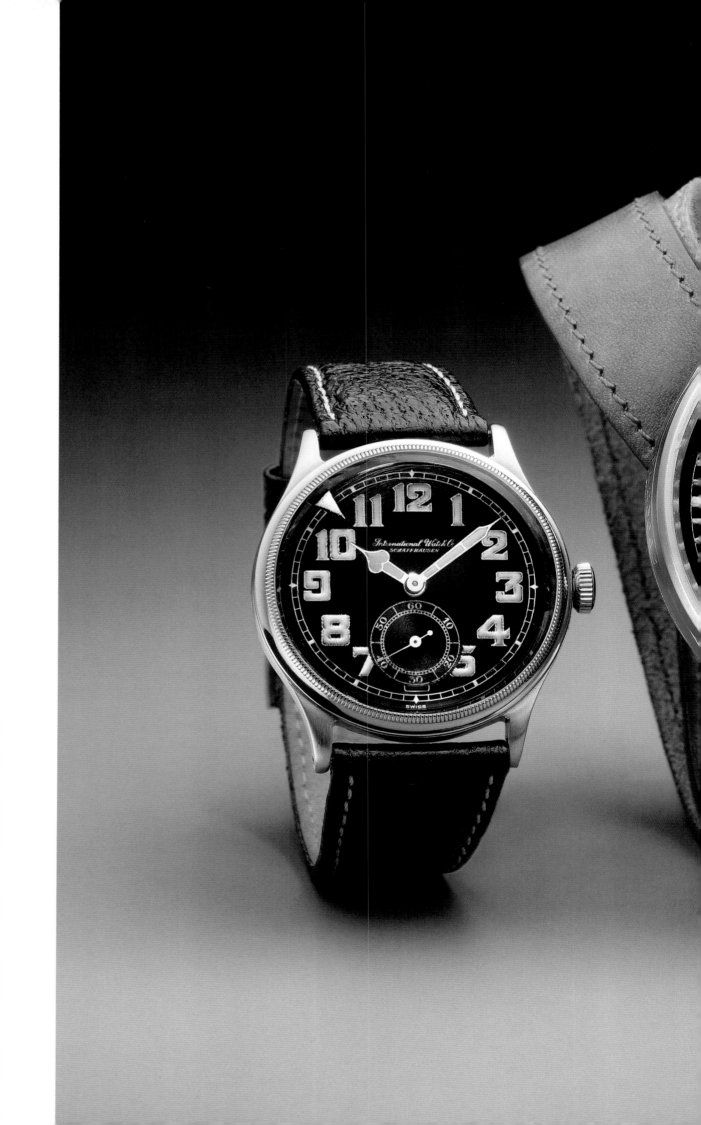

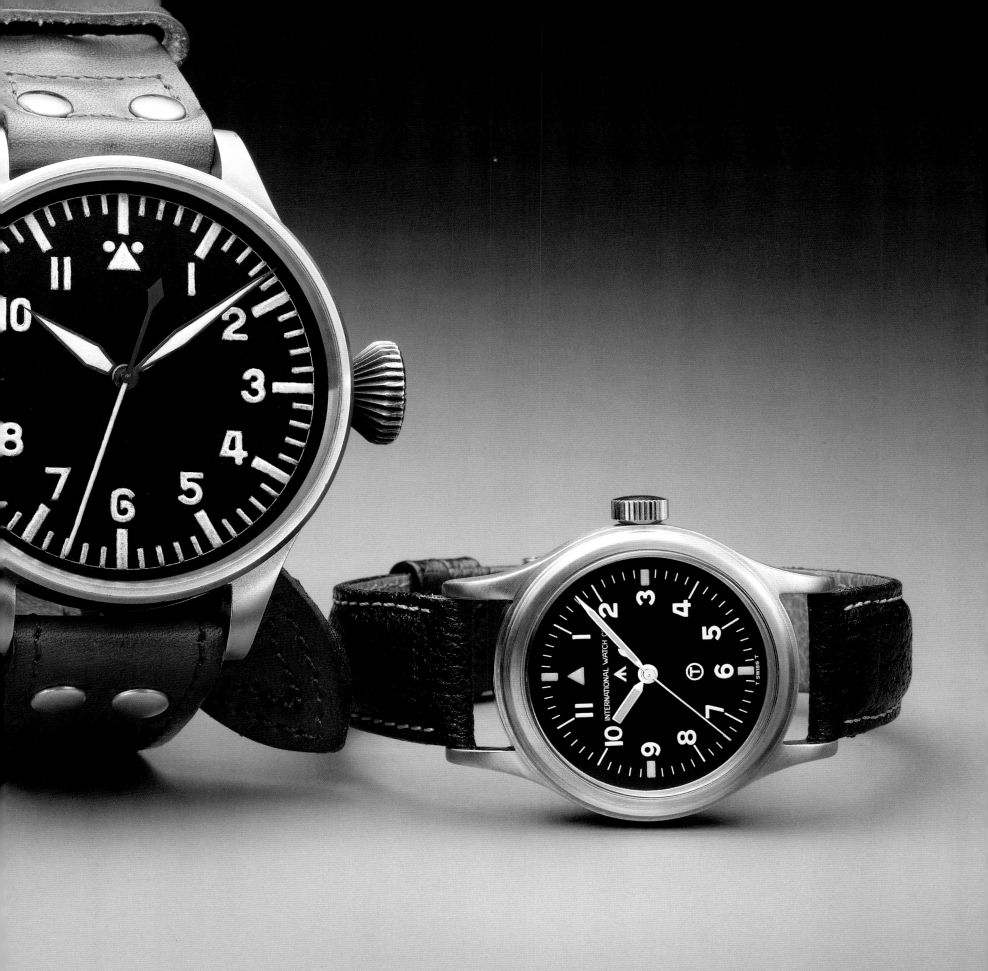

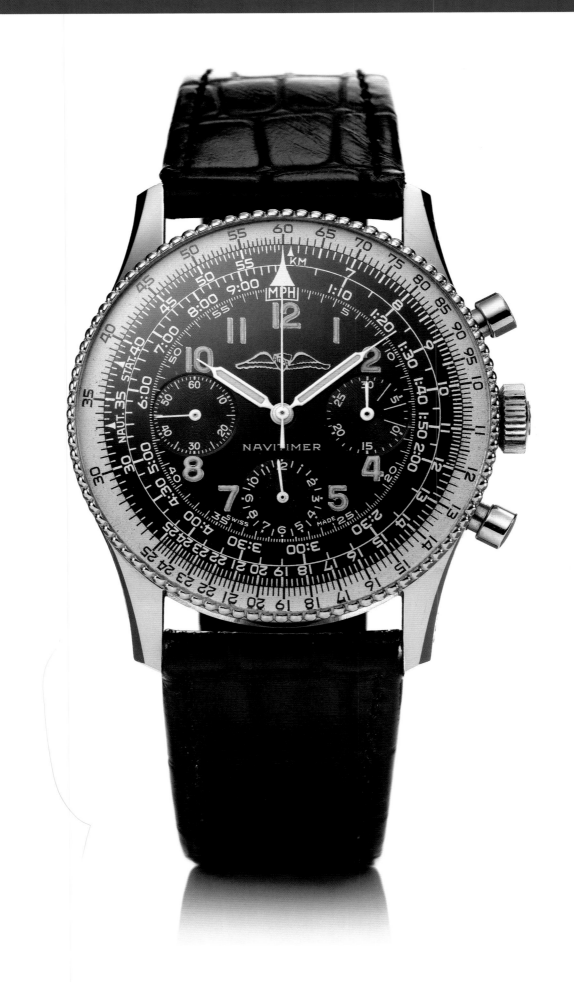

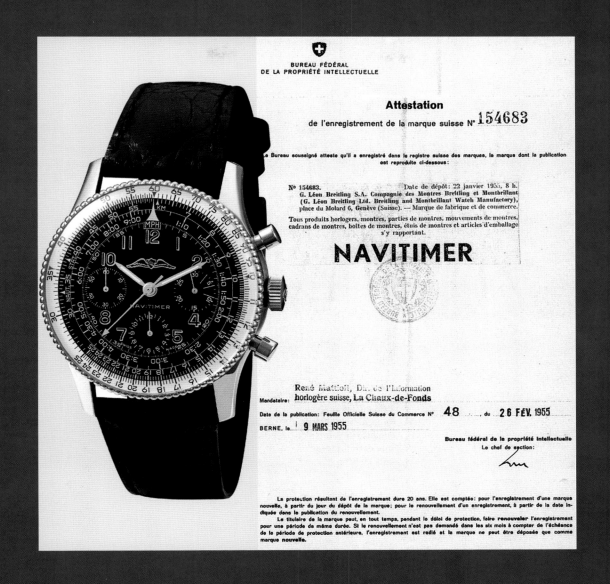

Navitimer | 1952
Breitling | www.breitling.com

Through dedication to ingenuity and the development of their own mechanical chronograph movement, Breitling became a primary supplier to the Royal Air Force and then later to the United States Armed Forces. The luminous dial and unbreakable crystal enclose what amounts to a wrist bound inflight computer. The unique movable bezel around the perimeter of the watch assists in executing an array of flight calculations relating to time, speed, distance, and fuel comsumption. It is the official watch of the Aircraft Owners and Pilots Association and the oldest mechanical chronograph still in production.

Breitling, c'est un engagement infaillible pour l'inventivité. C'est aussi le créateur d'un mouvement de chronographe mécanique unique. Fort de ces atouts, Breitling devint le fournisseur officiel de l'armée britannique et plus tard des forces armées américaines. Le cadran lumineux et le verre incassable protègent ce qui s'avère être un véritable ordinateur de bord au poignet. La lunette amovible unique autour du périmètre de la montre permet de réaliser de nombreux calculs de vol liés à l'heure, la vitesse, la distance, et la consommation de carburant. Elle est la montre officielle de l'association des aviateurs et des pilotes et le plus vieux chronographe mécanique qui soit encore en production.

Door zijn vindingrijkheid en de ontwikkeling van een eigen mechanische chronograaf, werd Breitling een voorname leverancier voor de *Royal Air Force* en later voor de strijdkrachten van de Verenigde Staten. De lichtgevende wijzerplaat en het onbreekbare glas omsluiten deze 'aan de pols gedragen boordcomputer'. De unieke beweegbare glasring aan de omtrek van het horloge assisteert bij het uitvoeren van een hele serie vluchtberekeningen die betrekking hebben op tijd, snelheid, afstand en brandstofverbruik. Het is het officiële horloge van de *Aircraft Owners and Pilots Association* en de oudste mechanische chronograaf die nog in productie is.

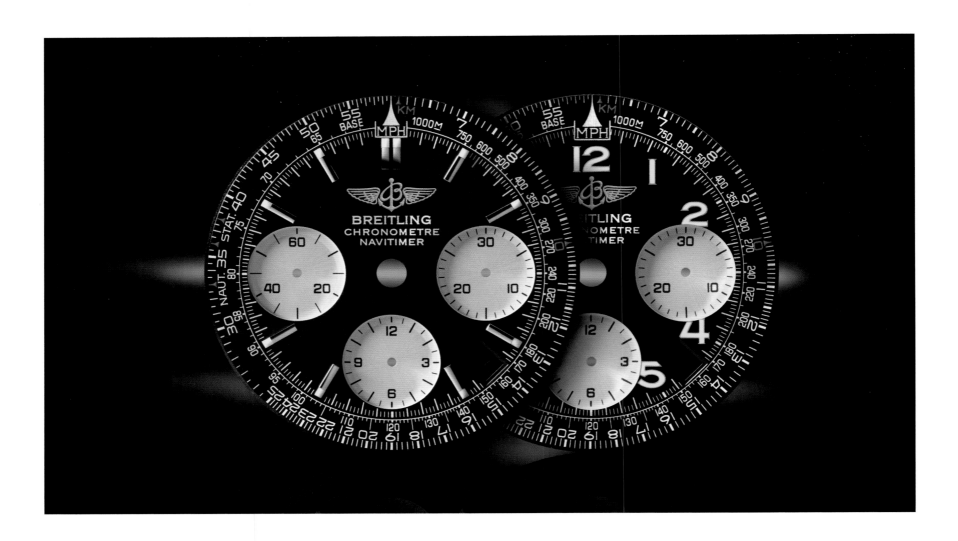

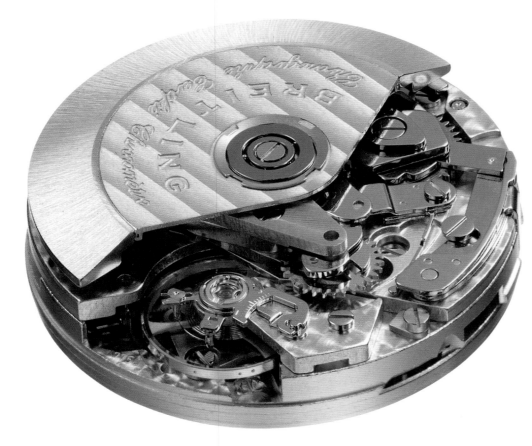

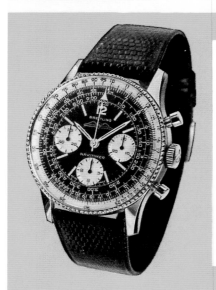

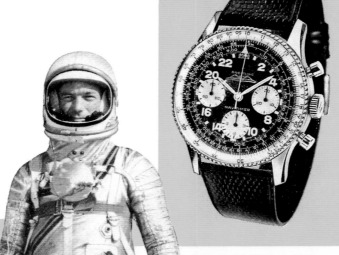

Breitling time

for the plane

for the pilot

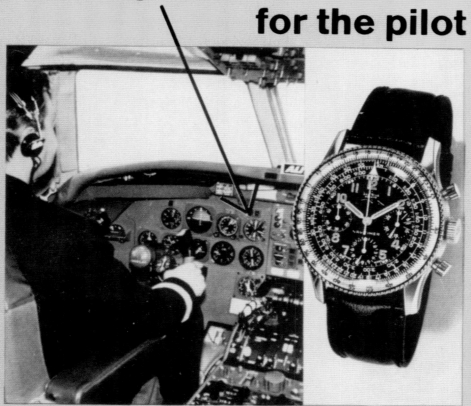

Breitling are the world's leading manufacturers of precision timepieces for the aviation industry. They are proud to have supplied the U.S. Government and today most of the world's major aircraft manufacturers and airlines use Breitling precision timing devices and instruments as standard equipment. World aviation has chosen Breitling — you cannot do better!

Navitimer

17 jewel exclusive chronograph, calibrated with logarithmic scales of an aerial navigation computer. Movable bezel: 12-hour recorder; 30-minute register; luminous dial. Stainless steel, gold filled or 18 ct. gold.

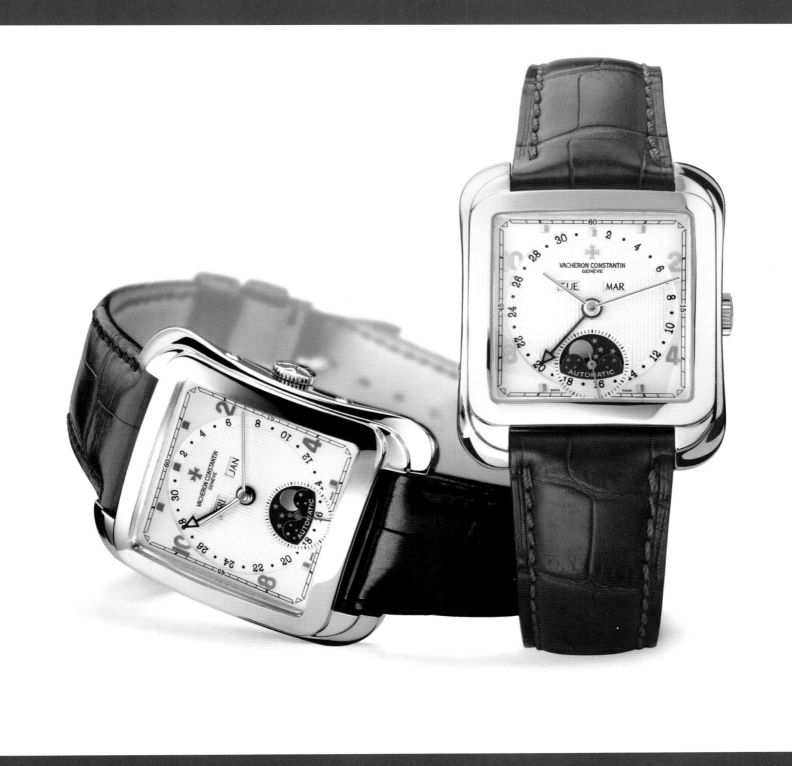

Toledo | 1952
Vacheron Constantin | www.vacheron-constantin.com

The Toledo stays faithful to the original while combining sophisticated design with the pursuit of technical excellence. The subtly rectangular case houses a full-calendar mechanism, displaying the date, day of the week, month and phases of the moon. The movement's bridges and bars have been shaped and their edges bevelled by hand, the sides of components delicately decorated with parallel file strokes and screw heads carefully polished. Its superbly manufactured complications and exquisite wristwatches continue to be coveted by even the most discerning collector.

La Toledo, fidèle à l'original, allie une ligne élégante à la recherche de l'excellence technique. Le boîtier subtilement rectangulaire abrite un mécanisme permettant de bénéficier d'un calendrier complet, avec date, jour de la semaine, mois et phases de la lune. Les ponts et barrettes du mouvement ont été façonnés et leurs bords biseautés à la main, les côtés des composants ont été délicatement décorés avec des incisions parallèles et les têtes des vis ont été soigneusement polies. Ces artifices réalisés avec la plus grande dextérité et ces montres exquises sont convoitées par tous les collectionneurs, même les plus avertis.

De Toledo blijft trouw aan het origineel, terwijl het een verfijnd ontwerp combineert met het streven naar technische perfectie. De subtiele rechthoekige kast biedt plaats aan een volledig kalendermechanisme, dat de datum, dag van de week, maand en fasen van de maan weergeeft. De bruggen en balken van het uurwerk werden met de hand gevormd en afgeschuind, de zijkanten subtiel gedecoreerd en met evenwijdige halen met een vijl en schroefkoppen zorgvuldig gepolijst. Zowel zijn technisch ingenieuze onderdelen als superieure polshorloges worden nog steeds begeerd door de meest kritische verzamelaar.

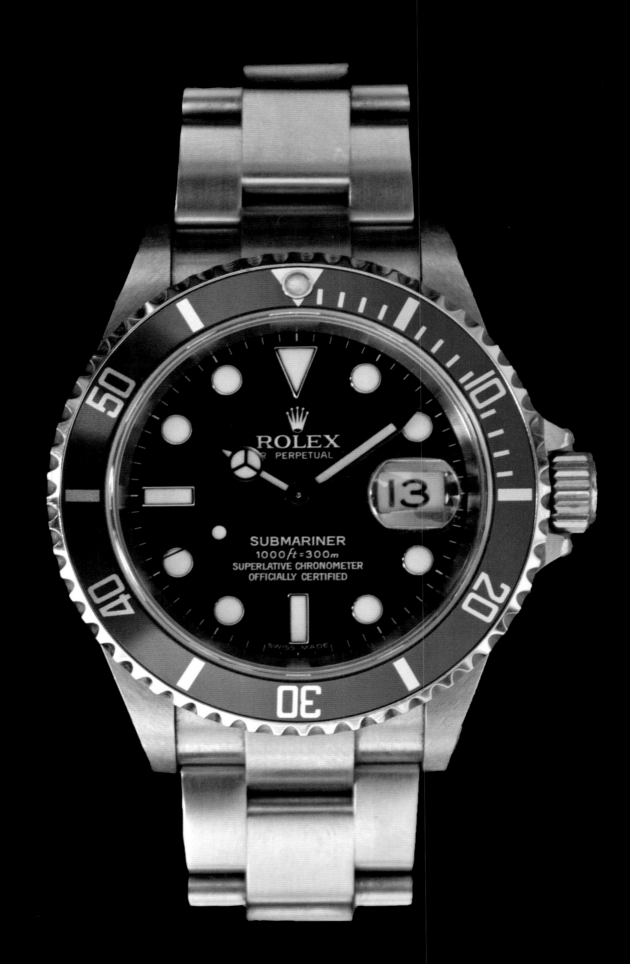

Submariner | 1953
Rolex | www.rolex.com

Dedicated to providing accurate time under any circumstances, Rolex came up with the first watch that guaranteed waterproof to a depth of 100 meters. To protect the mechanical movements inside, Rolex invented the Oyster case. The specially designed case back is hermetically sealed under five tons of torque, providing complete protection from shocks, pressure, dust and any other intrusive element. Later versions allow the bezel to rotate only counterclockwise, so there is no chance of overestimating dive time or the amount of breathing mix remaining in the tanks.

Rolex, c'est l'exigence que chaque montre puisse vous donner l'heure exacte, où que vous soyiez. C'est donc tout naturellement que la société développa un modèle à l'étanchéité éprouvée jusqu'à cent mètres de profondeur. Pour protéger les mécanismes internes, Rolex inventa le boîtier Oyster. Le couvercle de ce boîtier est spécifiquement conçu pour rester hermétiquement fermé sous une pression de cinq tonnes, garantissant une protection à toute épreuve contre les coups, la pression, la poussière ou tout autre élément intrusif. Les versions suivantes permettaient à la lunette du cardan de tourner dans le sens inverse des aiguilles d'une montre afin d'éviter tout risque de surestimation du temps de plongée ou du volume d'oxygène restant dans les bouteilles.

Rolex is toegewijd aan het voorzien van nauwkeurige tijdsmeting onder alle omstandigheden. Het kwam als eerste op de markt met een horloge dat gegarandeerd waterdicht was tot een diepte van 100 meter. Ter bescherming van de mechanische uurwerken vond Rolex 'de Oesterkast' uit. De speciaal ontworpen achterkant van de kast wordt hermetisch afgesloten onder een druk van vijf ton, en biedt volledige bescherming tegen schokken, druk, stof of elk ander binnendringend element. Bij latere versies kan je de glasring alleen maar naar links draaien. Zo bestaat er geen enkele kans om de duiktijd te overschatten, of de resterende hoeveelheid zuurstof in de gasflessen.

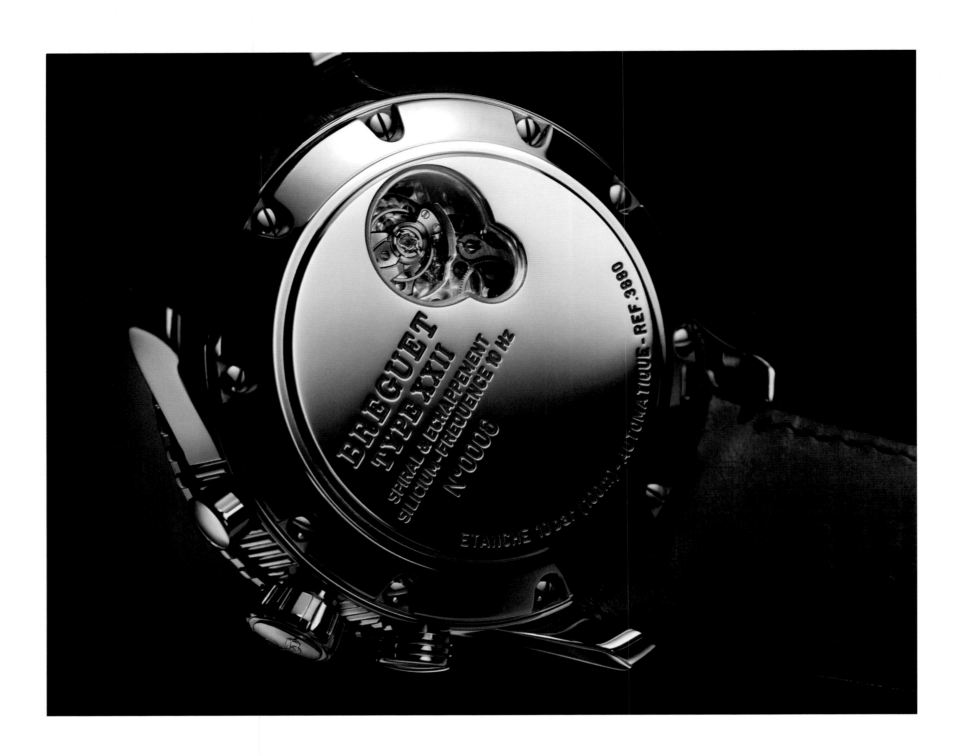

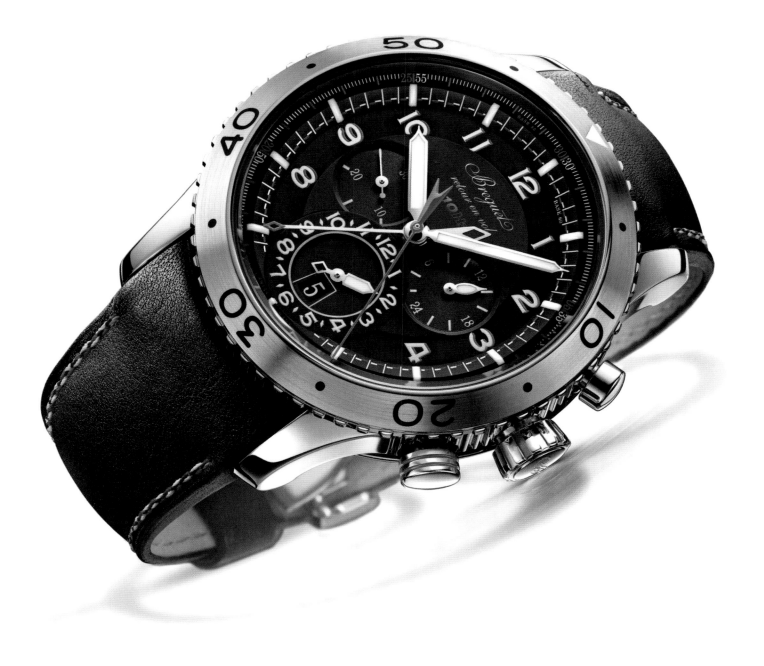

Type XX | 1954
Breguet | www.breguet.com

A longstanding relationship with the aviation industry allowed Breguet to meet a request from the French Defense Ministry for a supremely accurate watch. Its final presentation was effortless styling with the use of clear and easy-to-read numbers that relied on contrast and proportion to maximize readability. The addition of the "flyback" function allowed the wearer to instantly stop, reset, and restart the chronograph with a single press of a button, making it the perfect accessory for a busy naval officer. Housed in stainless steel cases and created in two styles, Transatlantique or Aeronavale, it is the perfect blend of beauty and functionality.

Breguet, longtemps amateur de l'industrie aéronautique, s'acquitta d'une commande du ministre de la défense français qui souhaitait disposer d'une montre de haute précision. Il créa ainsi un objet à l'élégance simple aux chiffres clairs et facilement lisibles grâce à l'utilisation du contraste et de la proportion pour augmenter la visibilité. La fonction "flyback" fut ajoutée ultérieurement et permit au propriétaire d'arrêter instantanément le chronographe, de le réinitialiser et de le relancer sur la simple pression d'un bouton. Cette fonction fit de la montre l'accessoire idéal pour un officier de la marine occupé. Abrité dans un boîtier en acier et déclinée en deux styles différents, Transatlantique ou Aéronavale, cette montre est l'alliance parfaite entre beauté et fonctionnalité.

Door een langdurige relatie met de luchtvaartindustrie kon Breguet tegemoetkomen aan een verzoek van het Franse Ministerie van Defensie voor een uiterst nauwkeurig horloge. De uiteindelijke uitvoering hiervan werd vormgegeven met duidelijke cijfers, die de leesbaarheid maximaliseerden door hun contrast en verhoudingen. Door toevoeging van de "flyback" functie kon de drager onmiddellijk, met een enkele druk op de knop, de chronograaf stoppen, op nul stellen en herstarten, wat het tot een perfect accessoire voor iedere zeeofficier maakte. Het is de ideale mengeling van schoonheid en functionaliteit, door de in twee stijlen gecreëerde roestvaststalen kasten: Transatlantique of Aeronavale.

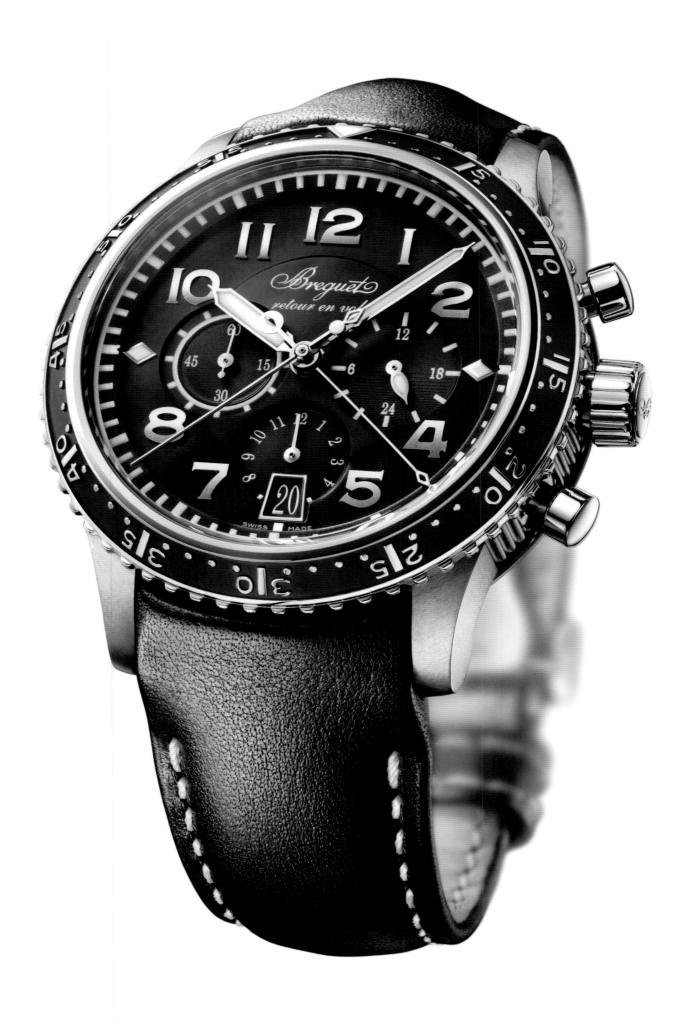

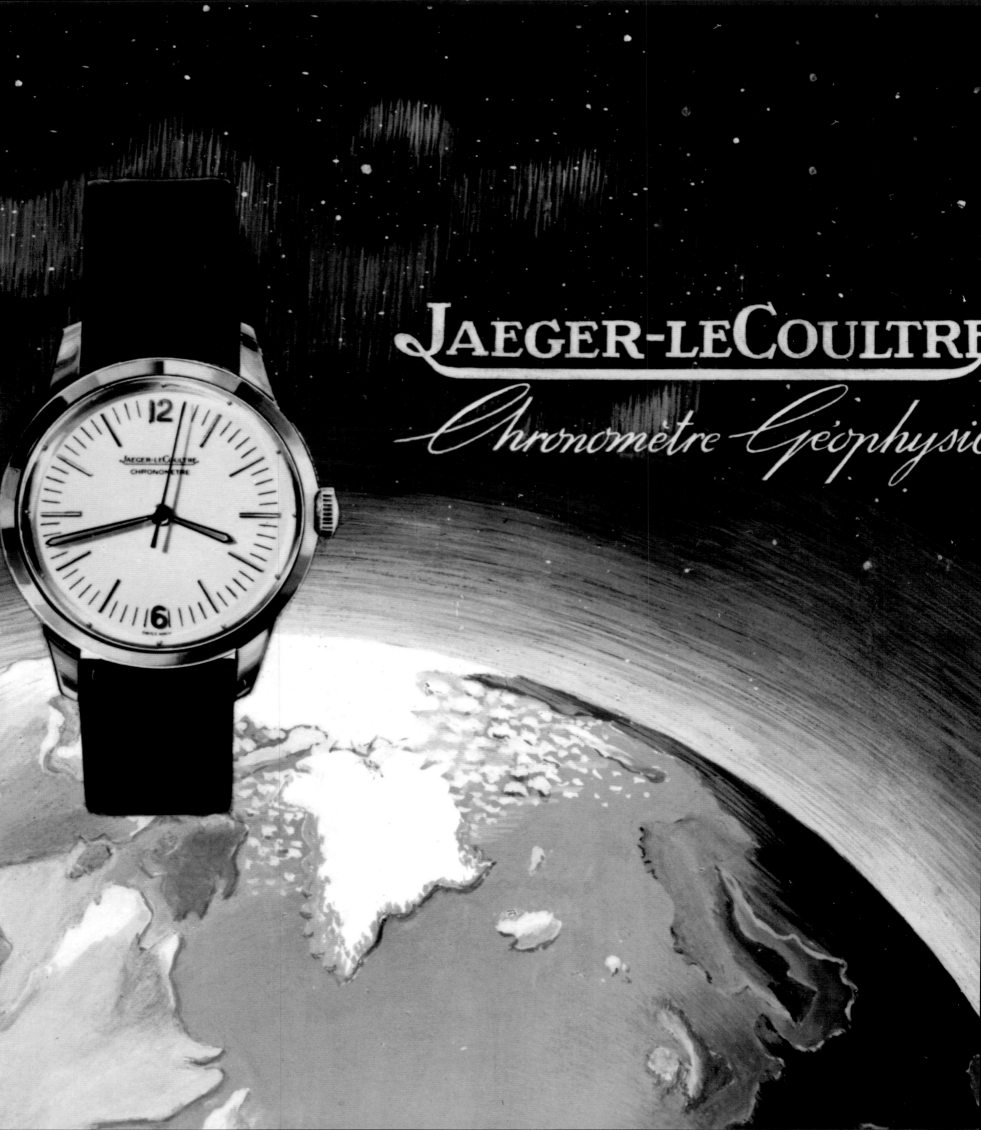

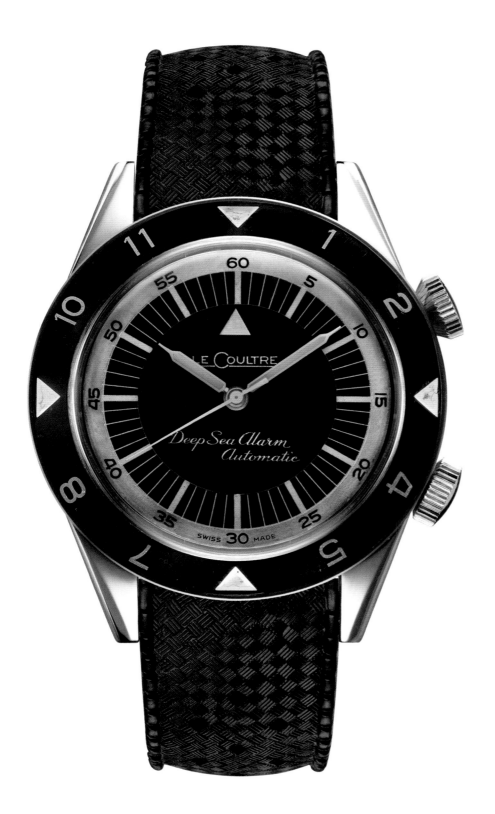

Memovox | 1956
Jaeger-LeCoultre | www.jaeger-lecoultre.com

Designed intentionally for the international businessman, it made history as the first automatic wristwatch with a mechanical alarm function built in. The archetype for mechanical alarms, it has become a beacon of function, design and style. Later generations included an inner rotating disc allowing the wearer to set the alarm time easily and quickly. The international version allowed one to quickly change time zones and read the time in 24 cities around the globe. The latest models display a full perpetual calendar with the date, day, month, and year, plus the phases of the moon.

Conçue spécifiquement pour un homme d'affaire international, elle marqua l'histoire en devenant la première montre-bracelet automatique dotée d'une fonction d'alarme mécanique intégrée. Véritable archétype pour les alarmes mécaniques, elle est devenue par la suite la référence en matière de fonctionnalité, de ligne et de style. Les générations suivantes intégrèrent un disque interne rotatif permettant au propriétaire de régler l'heure de l'alarme d'un simple geste, rapide et efficace. La version internationale permettait de changer rapidement de fuseau horaire et de rester à l'heure de 24 villes dans le monde entier. Les derniers modèles bénéficient d'un calendrier perpétuel intégral affichant la date, le jour, le mois et l'année mais aussi les phases de la lune.

Het was intentioneel ontworpen voor de internationale zakenman en maakte geschiedenis als het eerste automatische polshorloge met een ingebouwde mechanische alarmfunctie. Als het prototype van mechanische alarmen is het een lichtend voorbeeld van functie, design en stijl geworden. Latere generaties bevatten een interne roterende schijf, waardoor de drager de alarmtijd gemakkelijk en snel kon instellen. Met de internationale versie kon men snel tijdzones wijzigen en de tijd aflezen in 24 steden over de hele wereld. De meest recente modellen geven een volledige eeuwigdurende kalender weer, met tijd, datum, dag, maand en jaar, plus de fasen van de maan.

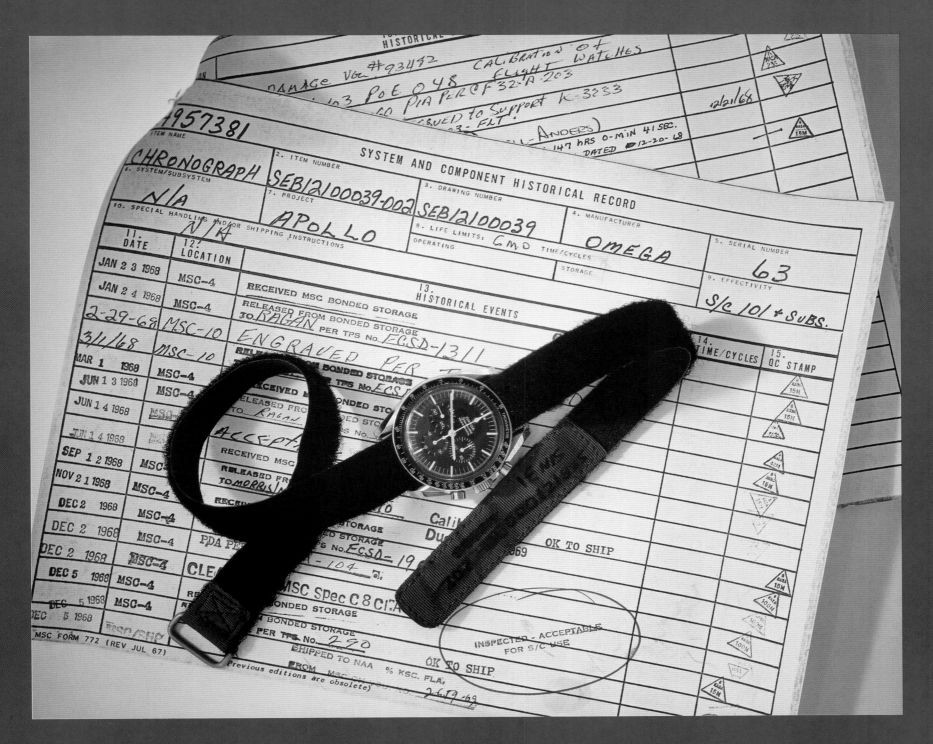

Speedmaster Professional | 1957
Omega | www.omegawatches.com

As the official timekeeper for the Olympic Games, its most well-known and longest produced timepiece has an extraordinary history. After long and rigorous testing between competitors, the Speedmaster was chosen by NASA as the official watch for the American astronauts. The most important factors were its reliability in all atmospheric conditions and its manual-winding movement, which was capable of functioning in the weightlessness of space. It is the official watch of the astronauts and cosmonauts and it is the first and only watch ever worn on the Moon.

Omega est l'horloger officiel des Jeux Olympiques, et sa montre la plus connue est aussi celle qu'il a produit le plus longtemps. Mais cette montre raconte aussi une histoire extraordinaire. Après avoir subi de longs et rigoureux tests contre des montres concurrentes, la Speedmaster fut choisie par la NASA pour devenir la montre officielle des astronautes américains. Ce qui joua plus particulièrement en sa faveur furent son exactitude imperméable aux conditions atmosphériques et son mouvement, que l'on remonte manuellement, capable de fonctionner dans l'espace en apesanteur. Elle est devenue la montre officielle des astronautes et des cosmonautes et la première et unique montre qui ait jamais été portée sur la lune.

Zijn meest bekende en langst geproduceerde horloge heeft een uitzonderlijke historie als officiële tijdopnemer voor de Olympische Spelen. Nadat de verschillende concurrenten lang en grondig waren getest, koos NASA de Speedmaster als het officiële horloge voor de Amerikaanse astronauten. De belangrijkste factoren waren de betrouwbaarheid onder alle atmosferische omstandigheden en zijn handmatig op te winden uurwerk, wat in staat was om in de gewichtsloosheid van de ruimte te functioneren. Het is het officiële horloge van astronauten en kosmonauten en het eerste en enige horloge dat ooit op de maan is gedragen.

Omega. The watch the world and NASA have learned to trust.

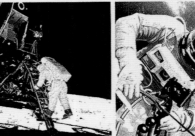

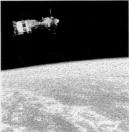

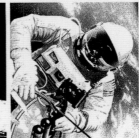

NASA never takes chances. Safety comes first. In 1962, NASA subjected the top chronographs of the day to the toughest possible testing. Only Omega's Speedmaster Professional passed the tests. It initially emerged on Gemini 3 and on Gemini 4 for America's first space walk. In 1969, it landed on the moon. It lasted along with the astronauts through the three long endurance flights of Skylab. And in 1975, it helped Soyuz link up with Apollo.

The Space Shuttle Orbiter, America's majestic soaring bird, half plane, half satellite, will be used as a supply ship of the European Spacelab program.

1978. NASA requests bids for a watch to be used on Space Shuttle flights. Omega's place is up for grabs. Omega again pits its production-line Speedmaster Professional against the world's best, in tests twice as tough as before. Again Omega wins out. The Speedmaster Professional is today being worn by Space Shuttle's crews.

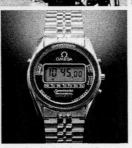

Omega Speedmaster Professional. ST 145.0022. The moon watch. Chronograph. Centre stop second hand. Hour and minute totalizers. Tachoproductometric scale. Registered model.

Omega Speedmaster Professional Quartz. ST 186.0004. LCD chronograph: split, lap, totalizer, one-two-stop, 24-hour capacity. Stainless steel, mineral crystal. Water-resistant. Registered model.

Ω **OMEGA**

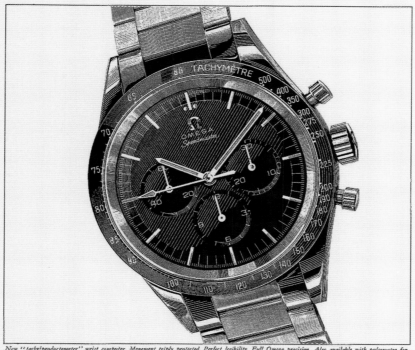

New "tachy/productometer" wrist computer. Movement triply protected. Perfect legibility. Full Omega precision. Also available with pulsometer for medical work or decimal system for engineers. Manual winding. Stainless steel.

The Omega Speedmaster designed for your profession, for your sports activities
– A "push-button" calculator
– Accuracy: one fifth of a second

With this magnificent Omega wristwatch you can calculate, in just a few seconds, the speed of a racing car or the exact gap between two contestants in a long-distance race. You can use it to check your stay in a metered parking zone. And, if you are an engineer, an efficiency expert, work in television or radio, you can make full and varied use of its unrivalled Omega precision.

■The Omega Speedmaster
The hour, minute and second totalizers of this versatile watch give you exact timings at a single glance. Then, from the tachy/productometer scale, you can quickly work out the hourly production of a machine, or the speed of an athlete or a vehicle. White numbers are set against a black dial to give absolutely clear readings.

The shock-protected, antimagnetic movement of the Speedmaster is fully sealed against dust or moisture, and safe against changes in temperature or pressure. The watch is triply sealed, by an armored crystal, a steel ring, and the famous "O-ring" (originally used in submarines), making the watch safe even in underwater work.

The Speedmaster is a stop watch and a push button calculator, modern, tough, and with endless uses in your professional and sporting activities.

■An unfaltering precision
The total waterproofness of the Speedmaster atomatically brings you other special advantages. No trace of moisture, no speck of dirt can ever pene-

The armoured glass (1), welded to a metal ring (2), seals the top, while the "O-ring" (3) completes the protection of the movement.

trate the case under normal conditions. And, with the movement protected from these enemies, your watch will keep its superb accuracy for many long years.

■Be proud of your Omega
As with every Omega watch, the Speedmaster is made with infinite care. Parts are machined to the precision of a micron – 1/1,000 mm. And, it is protected, in 156 different countries, by the unique Omega World Gurantee, which covers it against all damage (except fire, loss or theft).

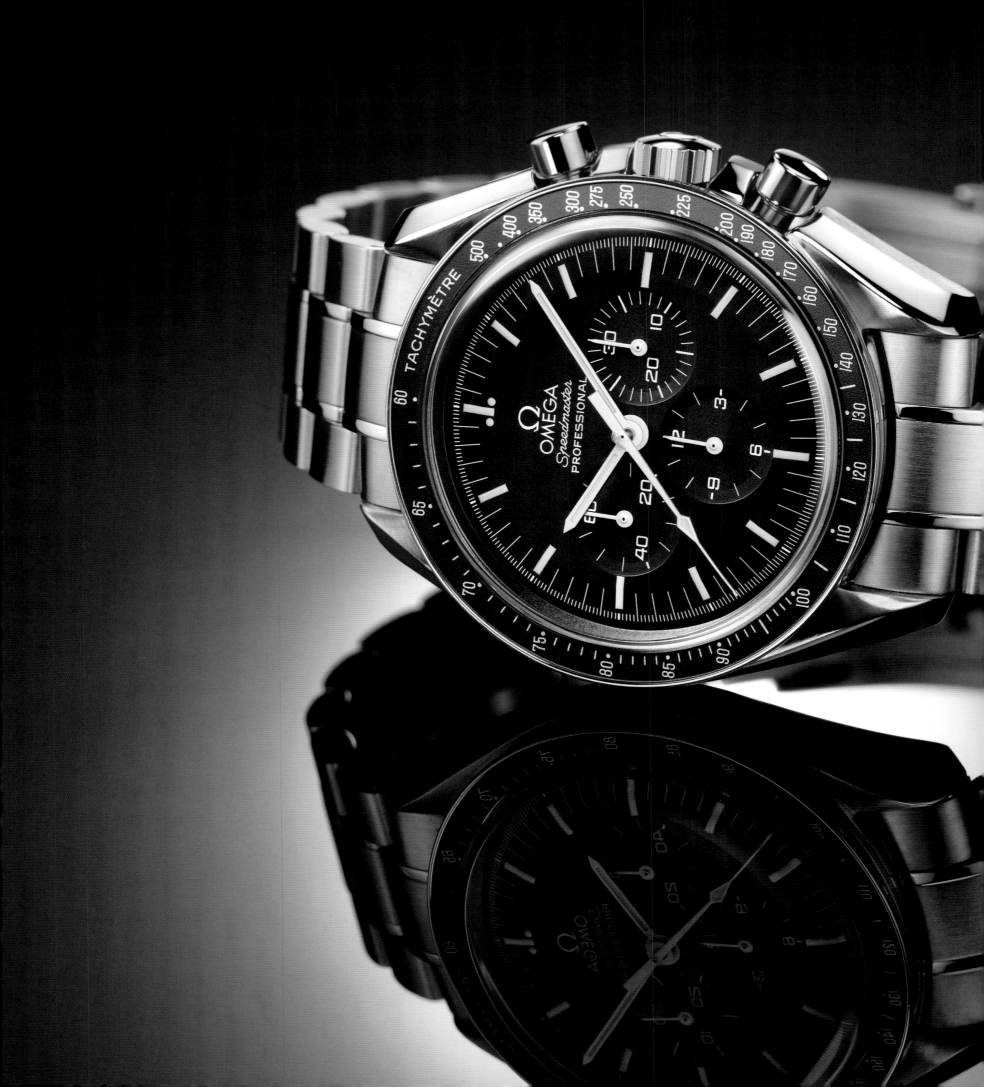

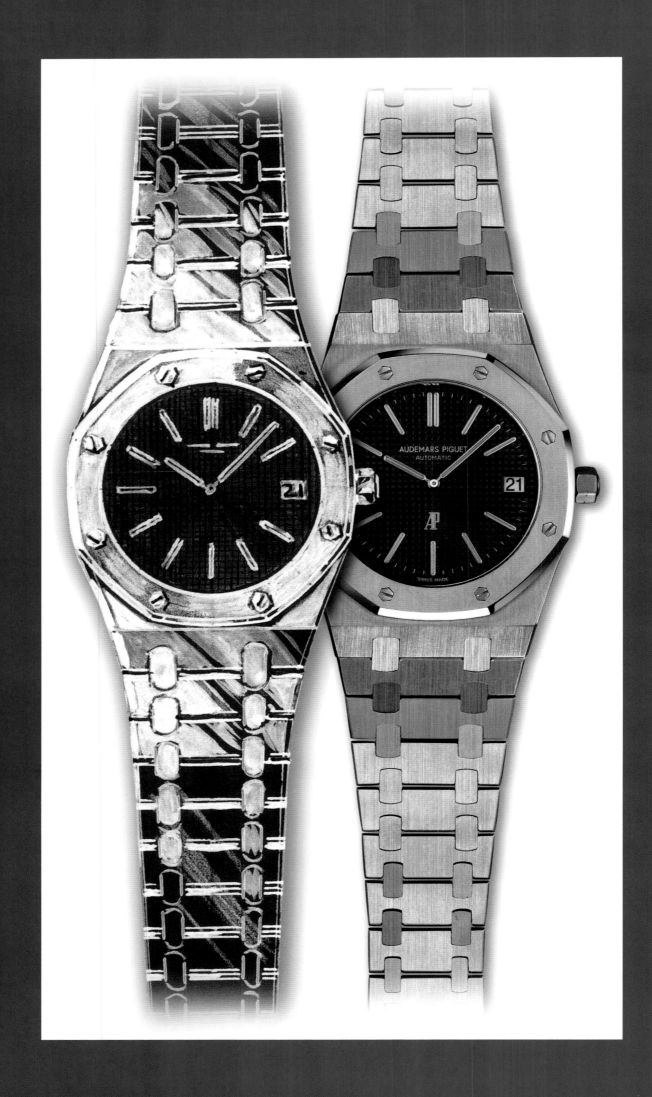

Royal Oak | 1972
Audemars Piguet |
www.audemarspiguet.com

This piece comes from one of the few watch making companies that has yet to leave the hands of its founding families. Named after the British Royal Navy battleships, the octagonal bezel and eight visible hexagonal screws are made to resemble the porthole of a ship. Created from a single block of high-grade steel, it is completely watertight. Unveiled at the 1972 watchmaking fair in Basel, it was the first watch to have successfully integrated a bracelet into its design.

Cette montre est une des rares à encore être produite par une des familles fondatrices de la marque. Elle porte le nom des bateaux de la marine royale, la *British Royal Navy*. Son cadran octogonal et ses huit vis hexagonales apparentes sont conçus pour ressembler au hublot d'un bateau. Créée d'un seul bloc d'acier de haute qualité, elle est entièrement étanche. Dévoilée en 1972 au salon des montres de Basel, elle fut la première montre à intégrer harmonieusement un bracelet dans sa conception.

Dit uurwerk werd gemaakt door een van de weinige bedrijven, nog steeds in handen van de families van de oprichters. Het is genoemd naar de slagschepen van de Britse *Royal Navy* en de achthoekige glasring en acht zichtbare achthoekige schroeven zijn gemaakt om te lijken op de patrijspoort van een schip. Het wordt gemaakt uit een enkel blok van hoogwaardig staal en is volledig waterdicht. Het werd in 1972 onthuld op de Horlogebeurs in Basel en was het eerste horloge waarbij de polsband met succes was geïntegreerd in het ontwerp.

Toi ma Royal Oak,
le chef d'œuvre de ma carrière
produite par les ARTISANS du Brassus
tu es la réalisation magique d'un rêve
de mon enfance !!

Gérald Genta
2002

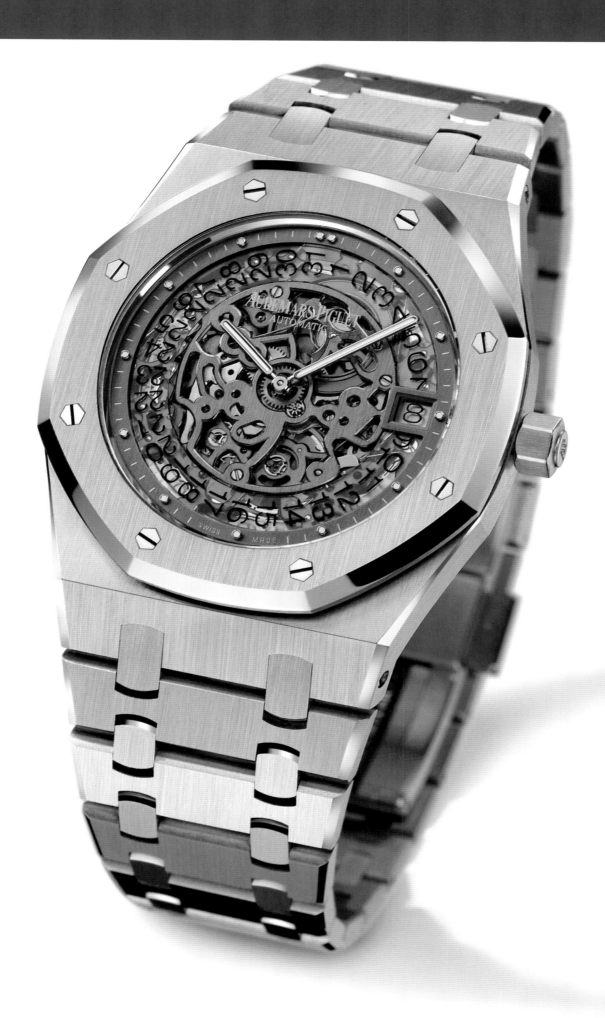

Gerald Genta
Genius Creator

Born in Geneva, Genta finished jewelry and goldsmith training in Switzerland by the age of 20, earning a Swiss federal diploma. A short time later, Genta was recruited by Universal Genève SA, which at the time had been one of the most recognized manufactures in both the U.S. and Europe for its chronograph varietals. His work with Universal would be a precursor to future collaborations with other brands in Switzerland and throughout Europe.

Starting his own brand in 1969, he designed the movements, dials and cases of his timepieces all by hand. Employing limited or no external assistance during the process, it was not unusual for a single watch to take up to 5 years to complete. During this time he created 'sonneries' which contained four gongs and emulated the melody rung out by London's Big Ben. In the 1980s he obtained special licensing with The Walt Disney Company to distribute a special limited edition Disney character watch to the public that had originally been designed for a private client.

His patrons have included many sports stars, politicians, and royalty like Prince Rainier of Monaco, King Fahd of Saudi Arabia and Elizabeth the Queen Mother of England. Gerald Genta had an unparalleled visionary spirit and passion for watchmaking. He will always be remembered as a true 20th century genius.

Né à Genève, Genta valida sa formation de bijoutier et d'orfèvrerie en Suisse à l'âge de vingt ans, en obtenant un diplôme fédéral suisse. Peu de temps après, Genta fut recruté par Universal Genève SA, qui était alors l'un des fabriquant de chronographes les plus reconnus aussi bien aux États-Unis qu'en Europe. Son travail avec Universal serait le début de futures collaborations avec d'autres marques en Suisse et dans toute l'Europe.

Il lança sa propre marque en 1969. Il conçut les mouvements, les cadrans, et les boîtiers de ses montres… tout à la main. Il n'avait recours qu'à très peu d'aide extérieure (ou pas du tout) au cours de ce processus. Il n'était donc pas rare qu'il ait besoin de près de cinq ans pour réaliser une seule montre. C'est aussi à ce moment là qu'il créa des sonneries à quatre tonalités et une mélodie qui ressemblait à celle du Big Ben de Londres. Dans les années 1980, il obtint une licence spéciale de The Walt Disney Company pour distribuer au grand public une édition spéciale de montre à l'effigie des personnages de Disney qui avait initialement été conçue pour un client privé.

Parmi ses clients, on compte de nombreuses stars du sport, des politiciens, et des membres de la Royauté, comme le Prince Rainier de Monaco, le roi Fahd d'Arabie Saoudite et Elizabeth la Reine Mère d'Angleterre. Gérald Genta est doté d'un esprit visionnaire hors pair et d'une véritable passion pour l'horlogerie. Il restera sans doute toujours dans les mémoires comme un véritable génie du vingtième siècle.

Genta, die geboren werd in Genève, voltooide tegen zijn 20e zijn opleiding voor sieraden en goudsmid in Zwitserland, wat hem een Zwitsers federaal diploma opleverde. Genta werd korte tijd later aangeworven door Universal Genève SA, wat op dat moment zowel in de V.S. als in Europa één van de hoogst erkende producenten was van chronografen. Zijn werk bij Universal stond aan de basis van toekomstige samenwerkingen met andere merken in Zwitserland en gans Europa.

Hij begon zijn eigen merk in 1969 en ontwierp de mechanieken, wijzerplaten en kasten voor zijn uurwerken helemaal met de hand. Doordat hij tijdens het proces weinig of geen beroep deed op externe hulp, was het niet ongewoon dat het tot 5 jaar kon duren om één enkel horloge te voltooien. In deze periode creëerde hij 'sonneries' die vier gongs bevatten en de melodie van de Big Ben in Londen nabootsten. In de jaren 1980 verkreeg hij een speciale licentie van The Walt Disney Company om een horloge met Disney-figuren - oorspronkelijk ontworpen voor een particuliere klant - in een beperkte oplage te verdelen bij het publiek.

Onder zijn vaste klanten bevonden zich vele sportsterren, politici en leden van koninklijke families, zoals Prins Rainier van Monaco, Koning Fahd van Saudi-Arabië en Elizabeth, de Koningin-moeder van Engeland. Gerald Genta had een ongeëvenaarde visionaire geest en passie voor het maken van horloges. Hij zal altijd worden herinnerd als een waar genie van de 20e eeuw.

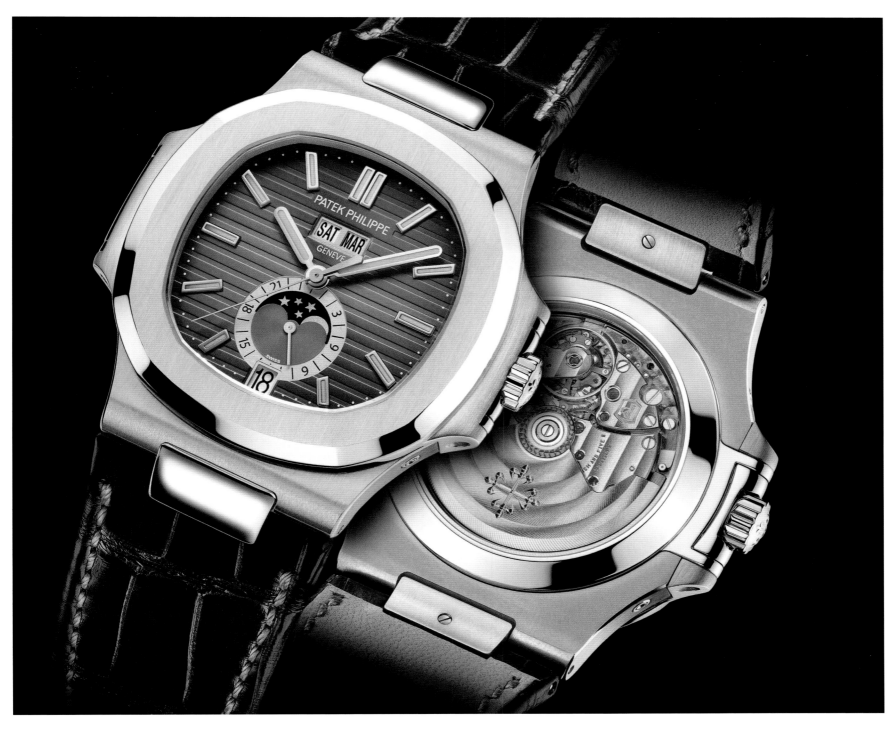

Nautilus | 1976

Patek Philippe | www.patek.com

A passion for artistic ingenuity fueled the search for a strong design with a distinctive personality. Designed by Gerald Genta whose work has been dubbed "the Faberge of watches," the watch features the universal shape of a porthole found on virtually all maritime vessels. The lack of a second hand created a unique, minimalist look not normally found in the luxury steel watches of the time. Stylish and flattering with its 'jumbo' dial, it has maintained a devout following since its introduction. To this day it remains one of the most sought-after timepieces at auction.

Il y avait tout d'abord une passion, une recherche de vérité artistique qui permettrait de trouver des lignes expressives pour une personnalité distinctive. Conçue par Gérald Genta, surnommé le "Fabergé des montres," cette montre s'approprie la forme universelle d'un hublot, que l'on retrouve virtuellement dans tous les navires et bateaux. L'absence de deuxième aiguille lui conféra une apparence minimaliste, unique et très particulière, inconnue des montres de luxe en acier de l'époque. Élégante et flatteuse avec son cadran "jumbo", elle a su se créer et garder un cercle d'admirateurs et de convertis au fil des ans. À ce jour, dans les ventes aux enchères, cette montre demeure l'une des plus recherchées.

De zoektocht naar een sterk design met een karakteristieke persoonlijkheid werd gevoed door de passie voor artistieke creativiteit. Het horloge, dat werd ontworpen door Gerald Genta, wiens werk "de Fabergé van de horloges" werd genoemd, wordt gekarakteriseerd door de universele vorm van een patrijspoort die op vrijwel alle maritieme vaartuigen wordt aangetroffen. Het ontbreken van een secondewijzer creëerde een uniek, minimalistisch uiterlijk, dat niet eerder werd aangetroffen in de luxe stalen horloges van die tijd. Door zijn stijlvolle en geflatteerde ontwerp met zijn 'jumbo' wijzer, heeft het sinds zijn introductie een toegewijde aanhang behouden. Tot de dag van vandaag blijft het bij veilingen één van de meest gewilde horloges.

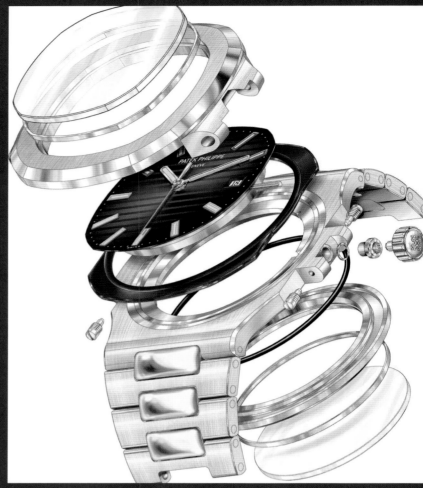

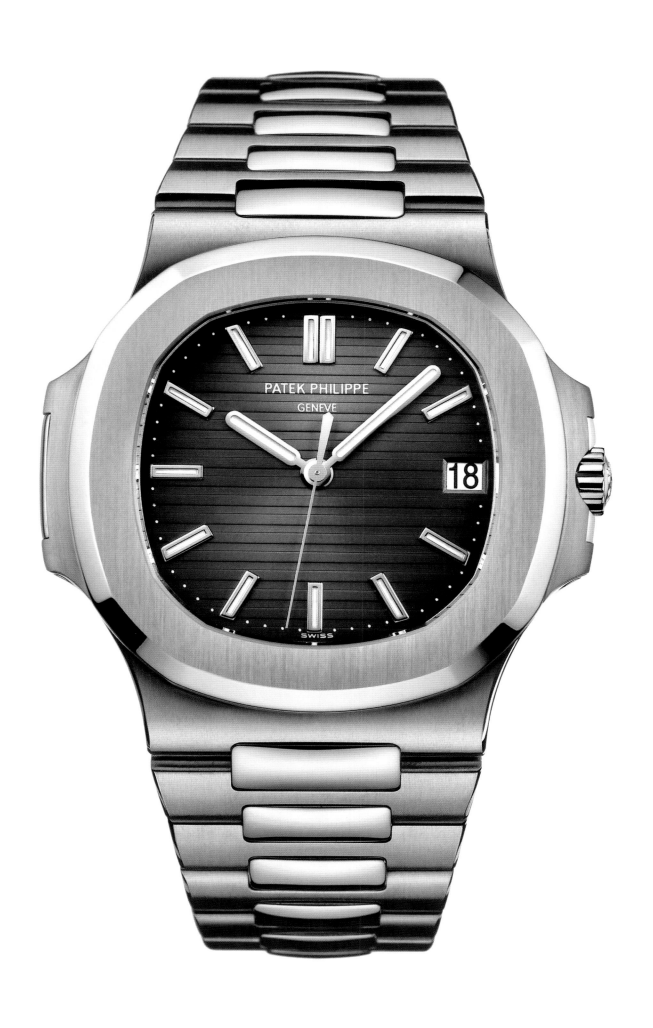

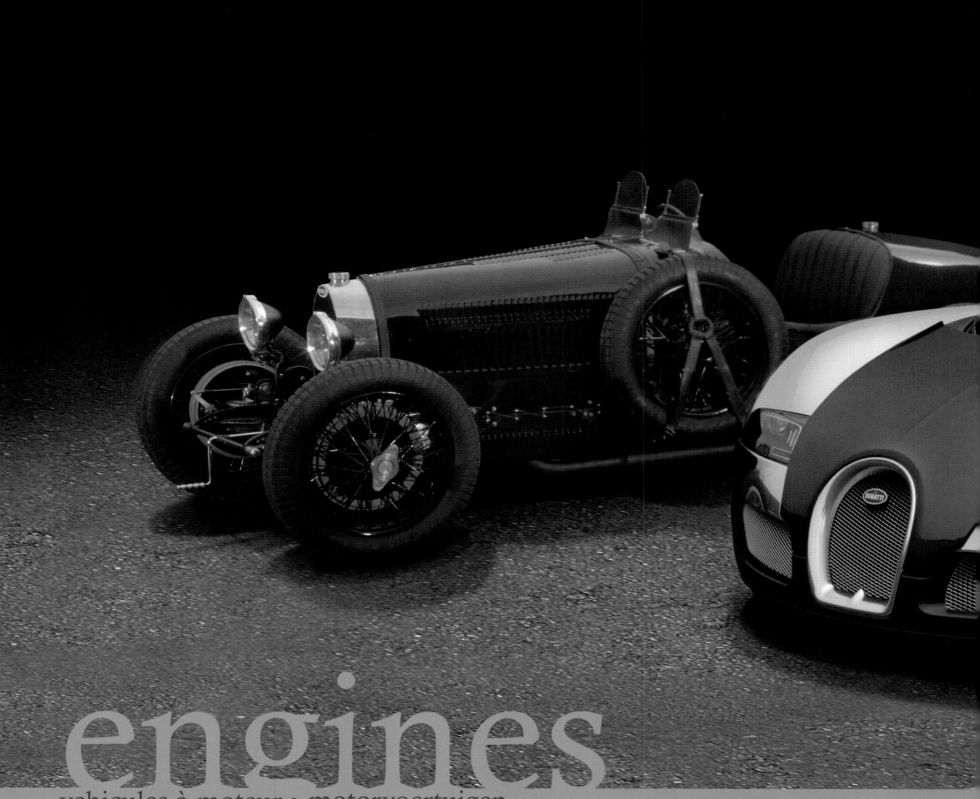

engines

vehicules à moteur • motorvoertuigen

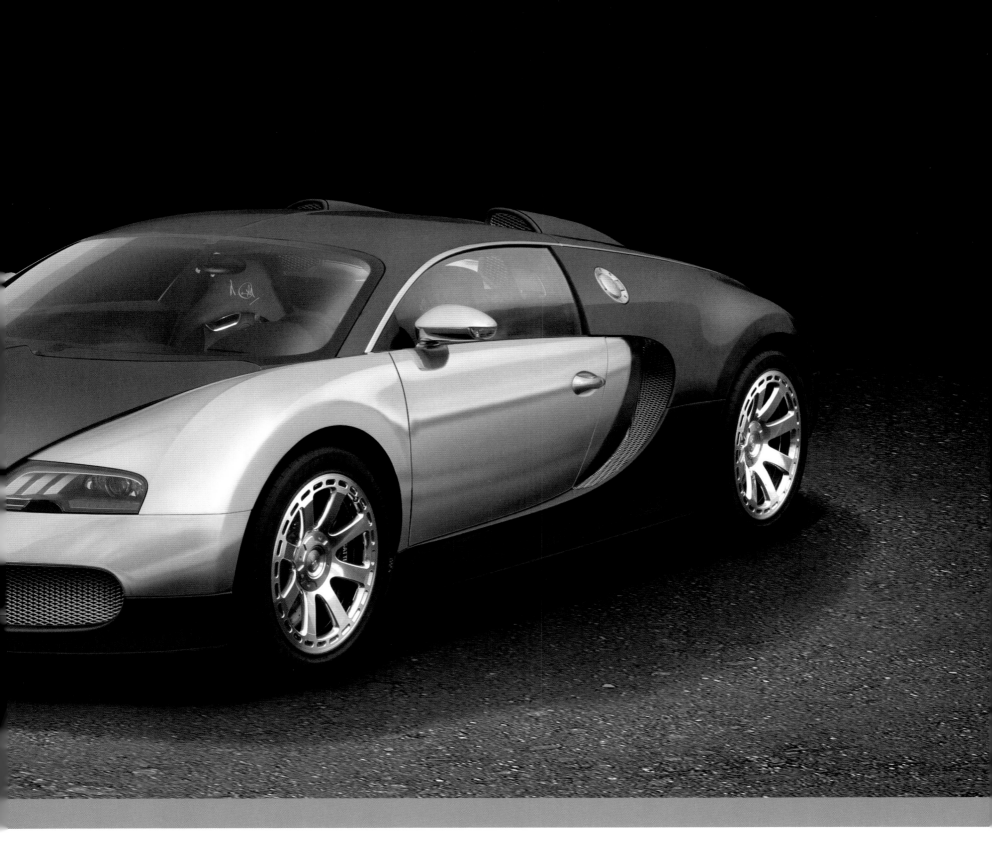

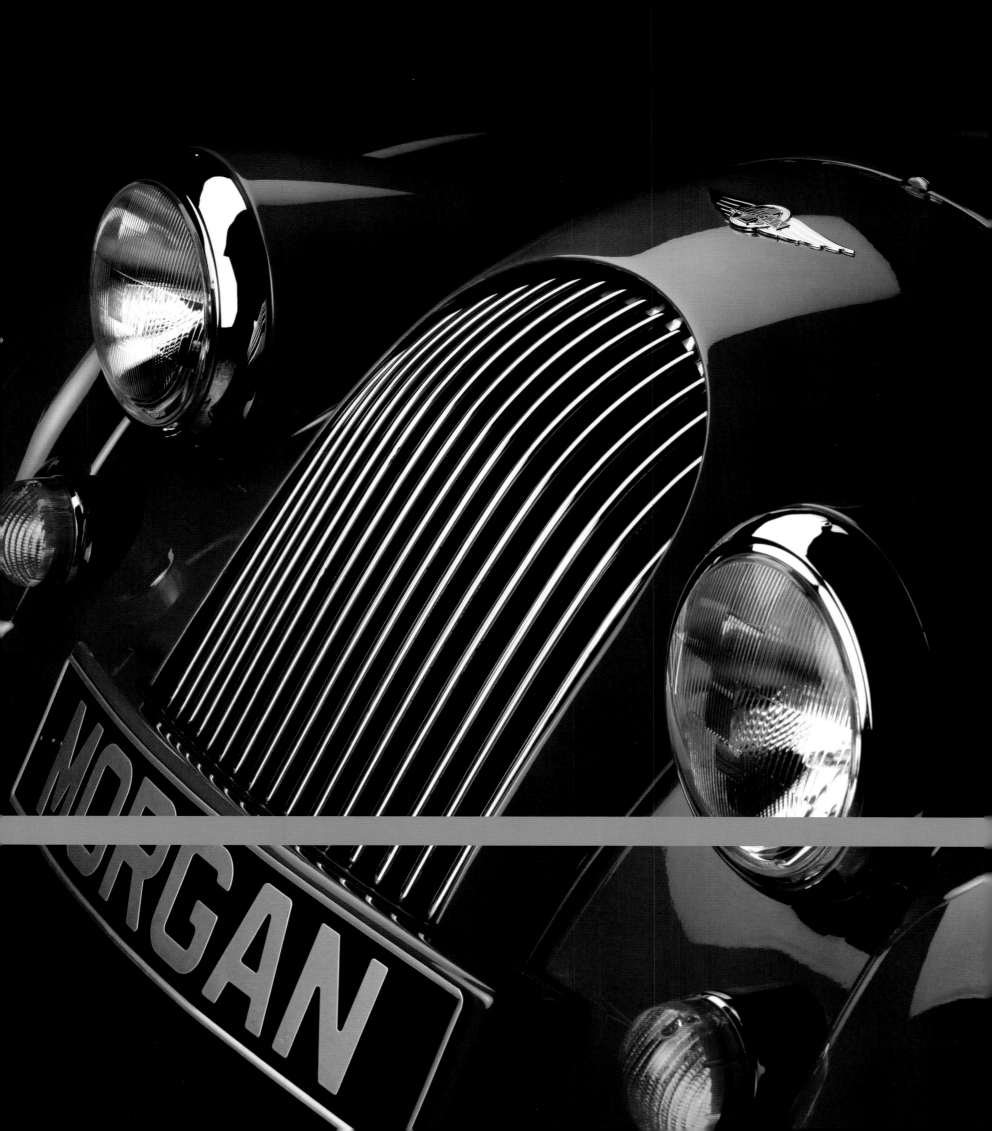

Racing events of the 1920s and 30s were regarded as social events of the highest order. With the booming post-war economy, modern devices became more prevalent, and people had more free time to enjoy life than ever before. Well-to-do drivers and their mechanics participated in all manner of gentlemanly racing competitions. For some, building cars and racing was a pastime, for others it was an obsession. Meditations on form and function, whimsy and practicality weighed heavily on the minds of the great auto engineers. Their determination to create machines of the highest caliber was so impassioned they were able to inspire others to greatness. The evolution of competition among automobile makers is what has produced the great mechanisms we find in the modern super cars of today. Be it soft curved styles or hard edges, these beautifully designed vehicles are a genuine expression of man's never-ending genius and creativity.

Dans les années 20 et 30, les courses étaient considérées comme des événements sociaux de la plus haute importance. Dans l'économie d'après guerre en pleine expansion, les appareils modernes prirent le devant de la scène tandis que les hommes et les femmes bénéficiaient de plus de temps libre pour profiter de la vie. Les conducteurs nantis participèrent au volant de leurs belles mécaniques à toutes les formes de courses de loisir envisageables. Pour certains, construire des voitures et participer aux courses étaient un passe-temps, mais pour d'autres c'était une véritable obsession. Les plus grands ingénieurs automobiles se mirent à réfléchir sans relâche aux formes, aux utilisations, aux fantaisies et à la fonctionnalité des véhicules. Leur détermination à créer des machines exceptionnelles était si passionnée qu'ils réussirent à inspirer toute une industrie. C'est donc sans doute la concurrence entre les constructeurs automobiles qui constitua finalement la plus grande motivation à produire les mécanismes les plus exceptionnels pour les incroyables voitures que nous connaissons aujourd'hui. Qu'il s'agisse de courbes langoureuses et élégantes ou de lignes plus dures, ces magnifiques véhicules sont l'expression véritable d'un génie et d'une créativité humaine qui ne connaissent pas de limite.

Races in de jaren 20 en 30 werden beschouwd als eersteklas sociale evenementen. Door de sterke opbloei van de naoorlogse economie, werd moderne apparatuur gangbaarder en hadden mensen meer vrije tijd dan ooit te voren om van het leven te genieten. Welgestelde chauffeurs en hun monteurs namen deel aan allerlei soorten prominente racewedstrijden. Voor sommigen was het bouwen van auto's en het racen een tijdverdrijf, voor anderen was het een obsessie. Overpeinzingen over vorm en functie, eigenaardigheden en bruikbaarheid wogen zwaar op de geesten van de grote autotechnici. Hun vastberadenheid om machines van het hoogste kaliber te creëren, was zo hartstochtelijk dat ze anderen konden aanzetten tot grootsheid. De evolutie van de concurrentie tussen autofabrikanten heeft de grootse mechanismen voortgebracht die we aantreffen in de hedendaagse moderne supercars. Of ze nu een gewelfde stijl of harde lijnen hebben, deze prachtig ontworpen voertuigen zijn een onvervalste uitdrukking van de altijddurende genialiteit en creativiteit van de mens.

engines • vehicules à moteur • motorvoertuigen

Type 35 | 1924
Bugatti | www.bugatti.com

Often referred to as the most beautiful racing car ever built this flagship model marked the beginning of a golden era in racing. While not enormously powerful, the small but strong two-seater was easy to handle and extremely reliable. Its eight cylinder 125 horsepower engine had incredible road holding abilities, allowing it to take corners fast and pull in front of competitors who had higher top speeds. Winning a grand total of 1,851 races from 1924 to 1927, it remains one of the most desired Bugattis of all time.

On dit souvent d'elle qu'elle est la plus belle voiture de course qui ait jamais existé. Ce modèle, emblème de la société, a marqué les débuts de l'âge d'or des courses. Ce petit gabarit à deux places, pour n'être pas extrêmement puissant, n'en est pas moins très solide, maniable et surtout extrêmement fiable. Son moteur huit cylindres d'une puissance de 125 cv garantit une tenue de route incroyable. Il lui permet aussi d'aborder les virages à haute vitesse afin d'inquiéter des concurrents habitués à des vitesses de pointe supérieures. En totalisant plus de 1'851 victoires en course entre 1924 et 1927, elle reste l'une des Bugatti les plus recherchées de tous les temps.

Er werd vaak naar dit topmodel verwezen als de mooiste raceauto ooit gebouwd. Dit pronkstuk stond bovendien aan de oorsprong van een gouden racetijdperk. Ook al was hij niet extreem krachtig, de kleine maar sterke tweezitter was goed handelbaar en uiterst betrouwbaar. Zijn achtcilinder motor met 125 pk had een ongelooflijke wegligging, waardoor hij zeer snel bochten kon nemen en concurrenten kon passeren die hogere topsnelheden hadden. Met een totaal aantal races van 1.851 van 1924 tot 1927, blijft het één van de meest begeerde Bugatti's aller tijden.

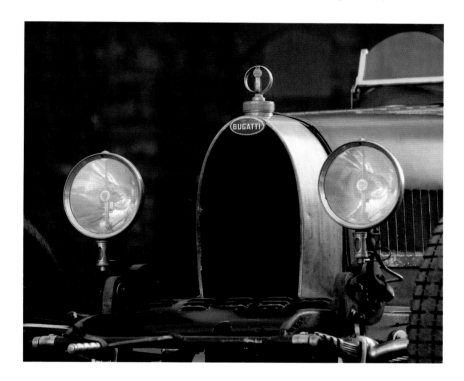

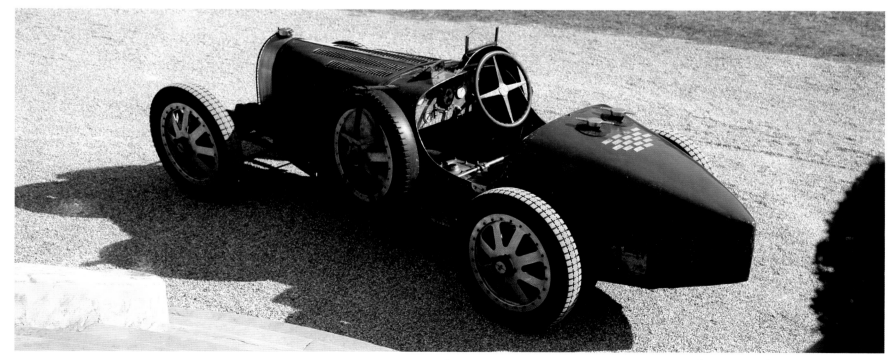

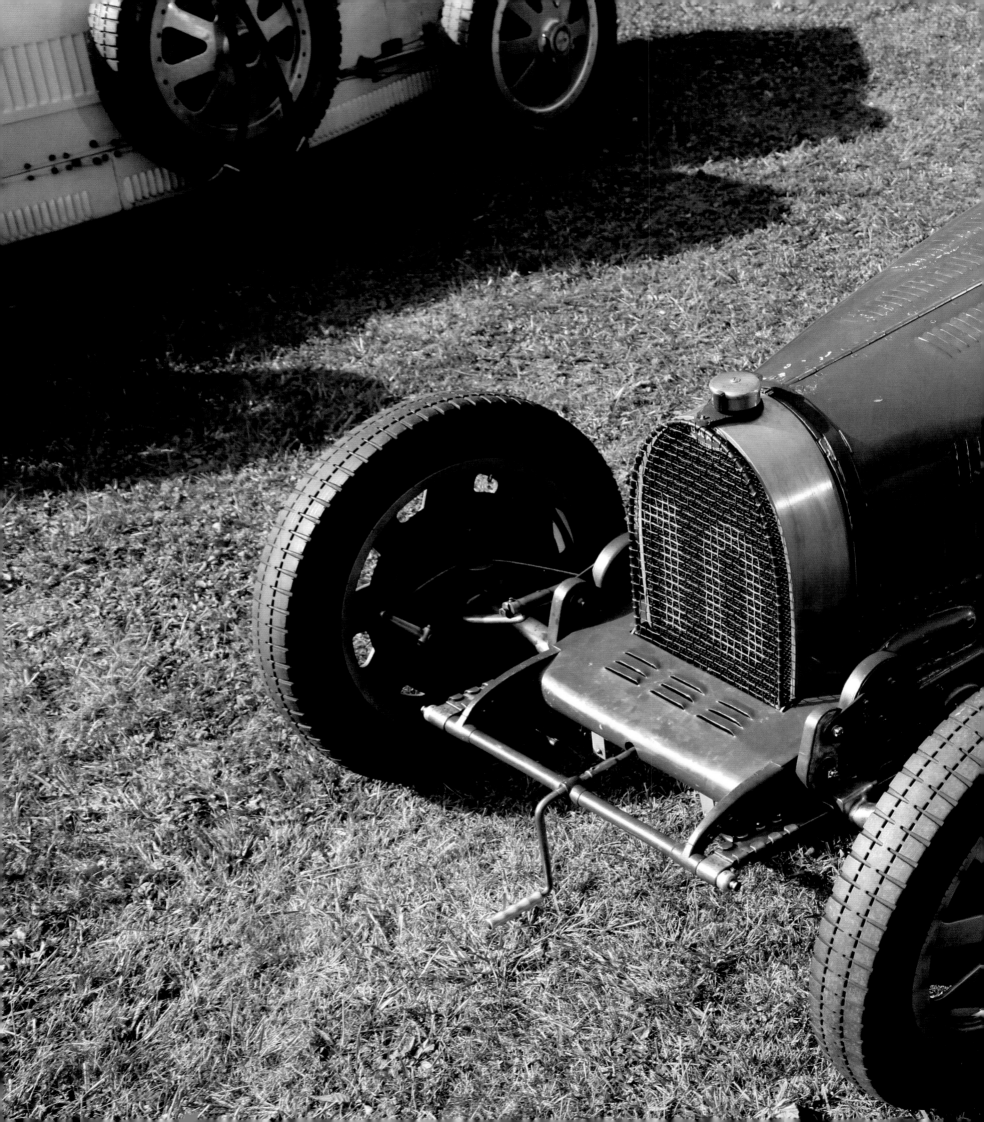

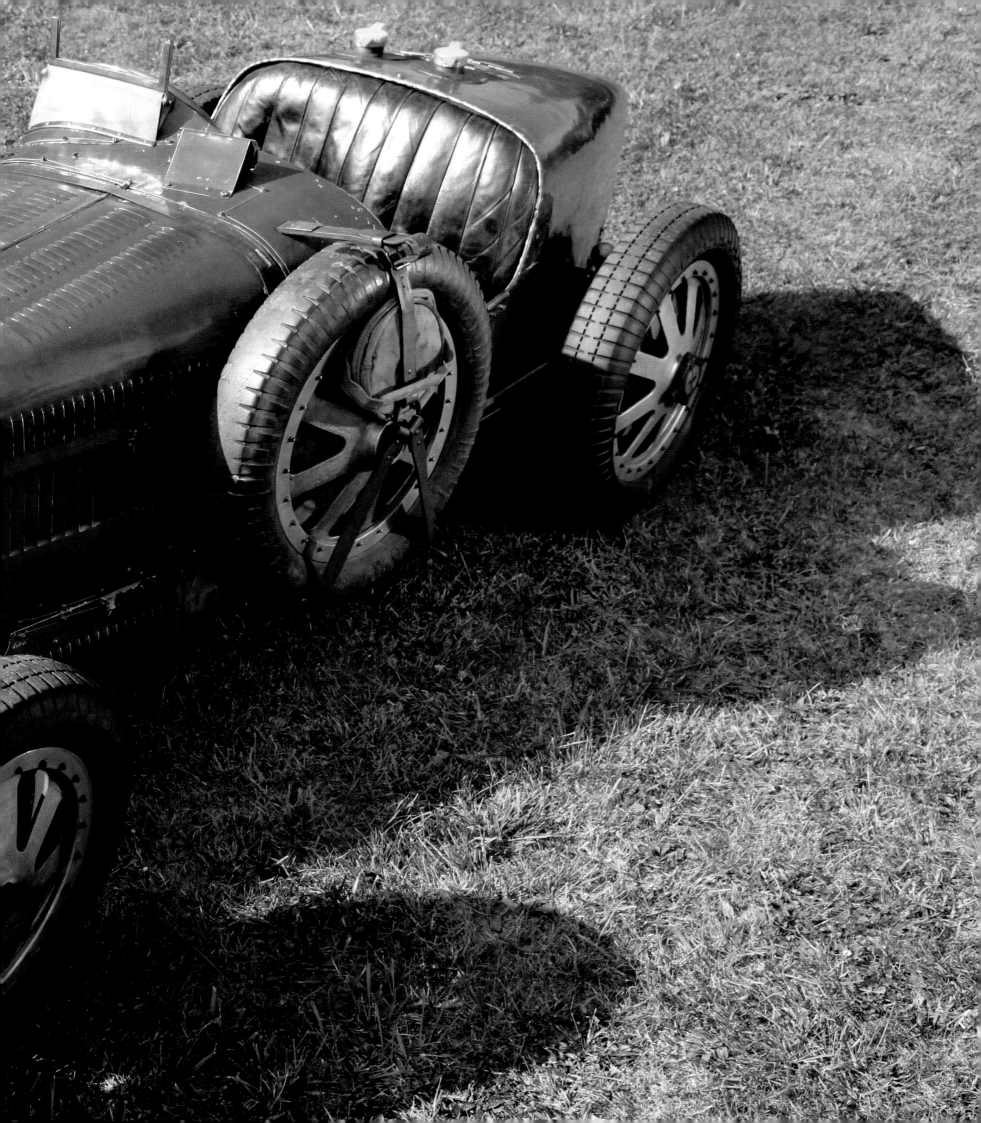

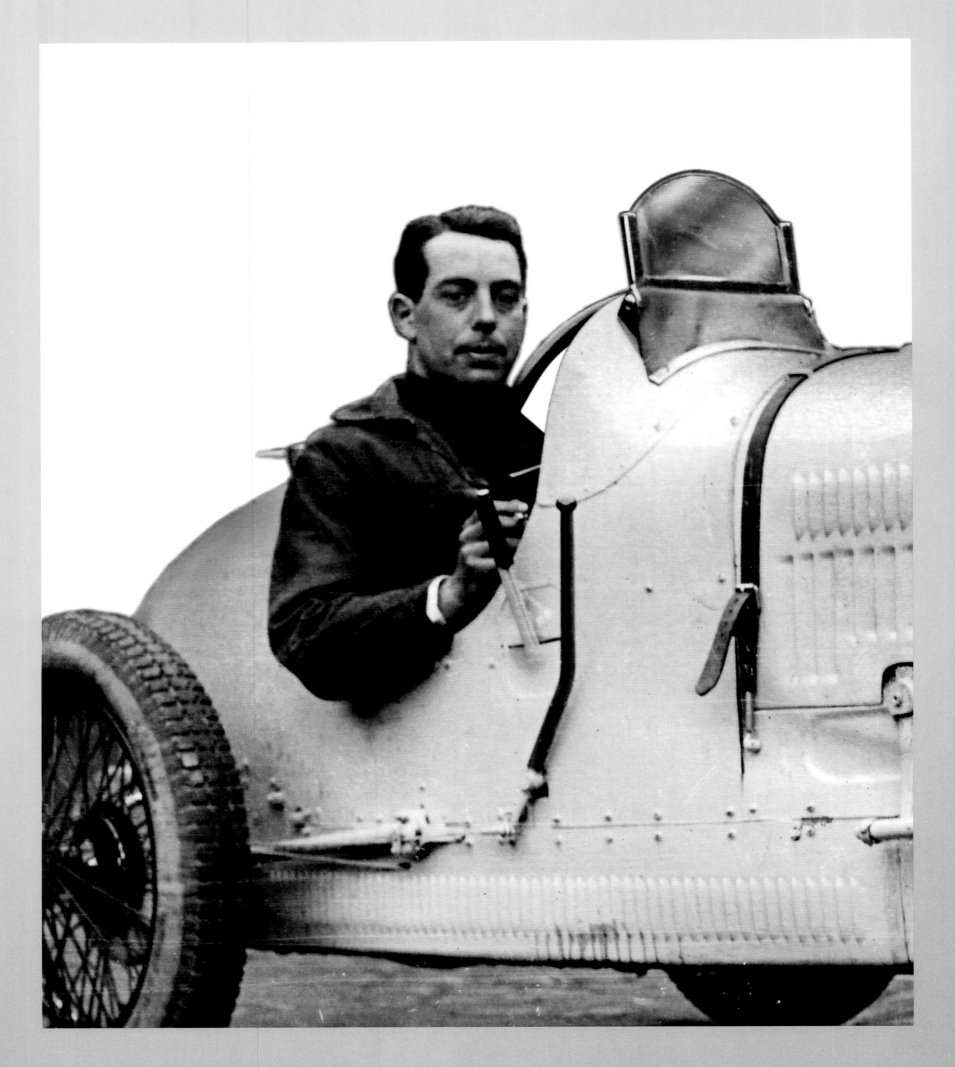

Ettore Bugatti
"Le Patron"

Referred to as "Le Patron" he came from a family of artists and had no training as an engineer. Instead, he acquired his technical knowledge and skills through trial and error.

He made his first automobile in 1900, financed by Count Gulinelli; the construction was so remarkable that it won an award at an internationally renowned industry fair in Milan. In 1901 Ettore took up the job of technical director at an automobile manufacturing plant; since he was still underage, his father, Carlos Bugatti, signed the contract in his name. During this time, Ettore developed new automobile models and entered numerous races. Even after leaving the company in 1904, his career continued with a string of positions in automobile development and construction.

Like most auto builders at the time, especially in Europe, innovations for racing vehicles influenced designs for those on the common roads. An avid racer himself, his cars—which always dominated the track—were painted a distinctive French blue. In addition to cars he developed and built carriages for the French railway, as well as airplane engines. It was precisely this diverse background that allowed Ettore Bugatti to produce such irresistible creations, combining technical excellence with a conscious departure from conventional solutions.

On l'appelait "Le Patron." Issu d'une famille d'artistes, il n'avait aucune formation d'ingénieur. Il acquit donc ses connaissances techniques et ses compétences en apprenant sur le tas.

Il construisit sa première automobile en 1900, financé par le comte Gulinelli. La construction en était si remarquable qu'il remporta un prix lors d'une foire industrielle de renommée internationale à Milan. En 1901, Ettore accepta le poste de directeur technique dans une usine de fabrication automobile. Comme il était encore mineur, son père, Carlos Bugatti, signa le contrat en son nom. Pendant cette période, Ettore développa de nouveaux modèles d'automobiles et participa à de nombreuses courses. Il quitta l'entreprise en 1904, mais sa carrière se poursuivit et il occupa plusieurs postes dans les domaines du développement et de la construction automobile.

À l'instar de la plupart des constructeurs automobiles de l'époque, en particulier en Europe, les innovations pour les véhicules de course influencèrent sa conception des véhicules conçus pour la route. Bugatti était lui-même un passionné de course. Ses voitures, qui dominèrent toujours la piste, arboraient un bleu roi distinctif. Outre les voitures, il développa et construisit des wagons pour les chemins de fer français, ainsi que des moteurs d'avion. C'est précisément cette diversité d'expérience qui permit à Ettore Bugatti de concevoir et réaliser des créations exceptionnelles, alliant l'excellence technique à une volonté clairement affichée de se démarquer des solutions conventionnelles.

Er werd naar hem verwezen als "Le Patron", maar hij was afkomstig van een artiestenfamilie en had geen enkele technische opleiding. In plaats daarvan verwierf hij zijn technische kennis en vaardigheden met vallen en opstaan.

Hij bouwde zijn eerste, door Count Gulinelli gefinancierde, auto in 1900; de constructie was zo opmerkelijk dat hij een prijs won op een internationaal bekende industriebeurs in Milaan. In 1901 aanvaardde Ettore de baan van technisch directeur van een autofabriek. Omdat hij nog minderjarig was, tekende zijn vader, Carlos Bugatti, het contract in zijn naam. In deze periode ontwikkelde Ettore nieuwe automodellen en nam hij deel aan talrijke races. Zelfs nadat hij in 1904 het bedrijf verliet, zette hij zijn carrière voort met een aaneenschakeling van functies binnen de autobouw en -ontwikkeling.

Net als de meeste autobouwers in die tijd, in het bijzonder in Europa, beïnvloeden de innovaties voor racevoertuigen de ontwerpen voor die op de openbare weg. Omdat hij zelf een enthousiast racer was - die altijd het circuit domineerde - waren zijn auto's in een karakteristiek Frans blauw geschilderd. Naast auto's ontwikkelde en bouwde hij ook wagons voor de Franse spoorwegen en vliegtuigmotoren. Het was precies die gevarieerde achtergrond waardoor Ettore Bugatti zulke onweerstaanbare creaties kon produceren, waarbij technische uitmuntendheid werd gecombineerd met een bewust afwijken van de conventionele oplossing.

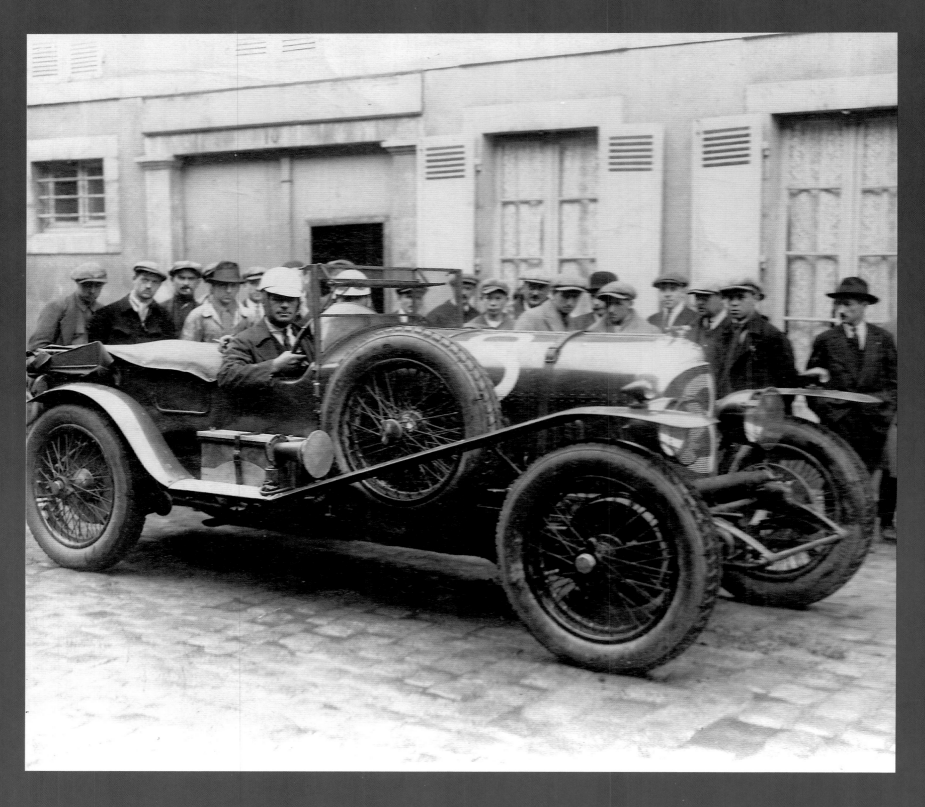

4.5 litre Le Mans | 1928
Bentley | www.bentleymotors.com

If it hadn't been for the fact that the Bentley 3 liter showed little potential for increase in performance and the Bentley 6.5 liter depleted tires at an alarming rate, there might never have been a Bentley 4.5 liter. After collecting multiple victories on various race tracks, the Bentley 4.5 liter became highly successful. Only 50 Bentleys (plus an additional five racing prototypes) were ever created; it became a sporting automotive icon that earned its place in history as an engineering marvel and powerhouse. In the modern era, the Bentley is considered among the top rank in collector's cars throughout the world.

Si la Bentley 3 litres n'avait pas montré aussi peu de potentiel d'amélioration de performances et si la Bentley 6,5 litres n'avait pas usé ses pneus à une rapidité alarmante, il n'y aurait peut être jamais eu la Bentley 4,5 litres. Après de multiples victoires sur de nombreuse pistes de course, la Bentley 4,5 litres devint une véritable machine à succès. Il n'y en eut que 50 produites (et cinq prototypes de course additionnels); le modèle devint la voiture de sport par excellence, une icône qui gagna sa place dans l'histoire au rang de merveille de l'ingénierie et modèle de puissance. De nos jours, elle est encore considérée comme l'un des modèles incontournables pour les collectionneurs de voiture du monde entier.

Als het niet zo was geweest dat de Bentley 3 liter weinig potentieel voor een toename van de prestaties aan de dag had gelegd en de Bentley 6,5 liter niet in zo'n alarmerend tempo banden had versleten, was er waarschijnlijk nooit een Bentley 4,5 liter geweest. Nadat de Bentley 4,5 liter op verschillende circuits meerdere zeges in de wacht sleepte, werd hij uiterst succesvol. Er zijn in het geheel slechts 50 Bentleys (plus vijf extra race prototypes) gecreëerd; het werd een toonaangevende sportieve auto die zijn plaats als technisch wonder en grootmacht in de historie heeft verdiend. Tegenwoordig wordt de Bentley wereldwijd beschouwd als één van de topauto's voor verzamelaars.

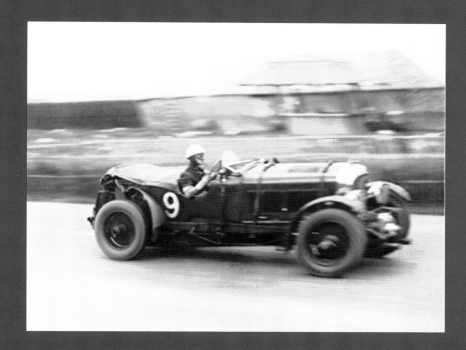
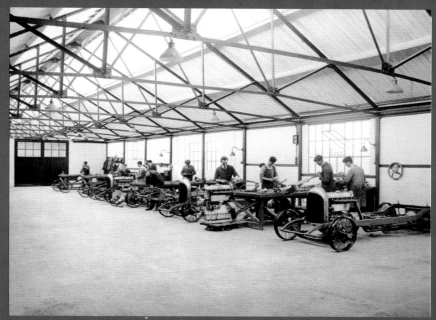
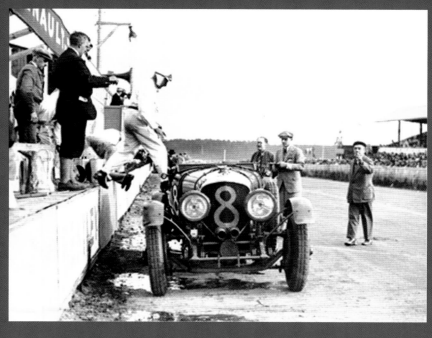
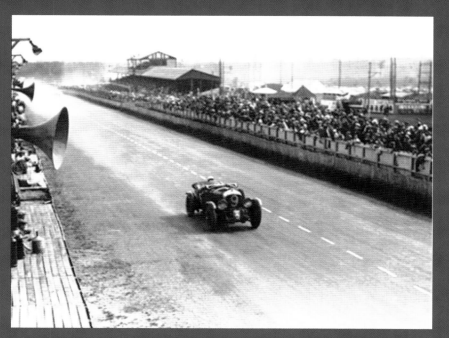

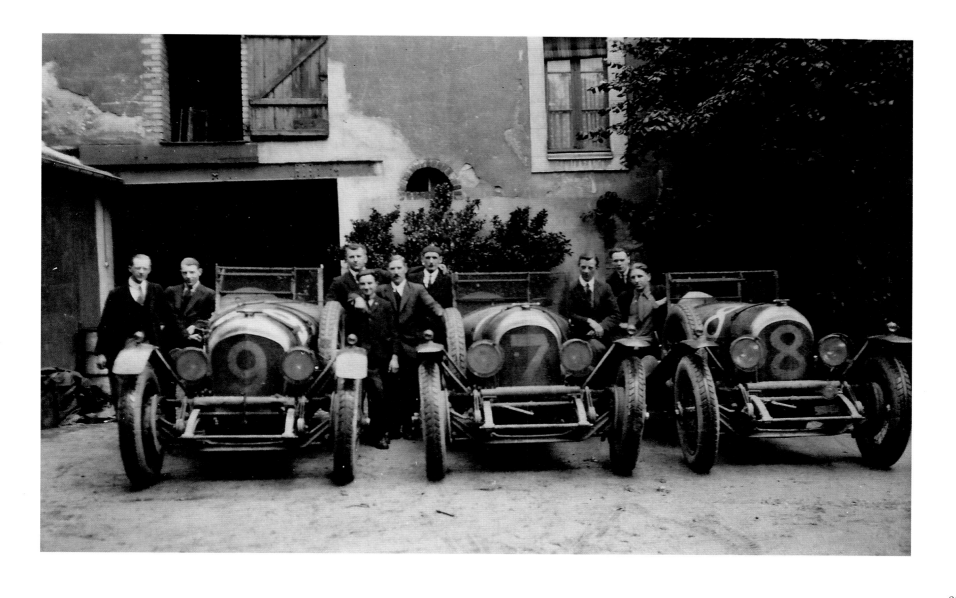

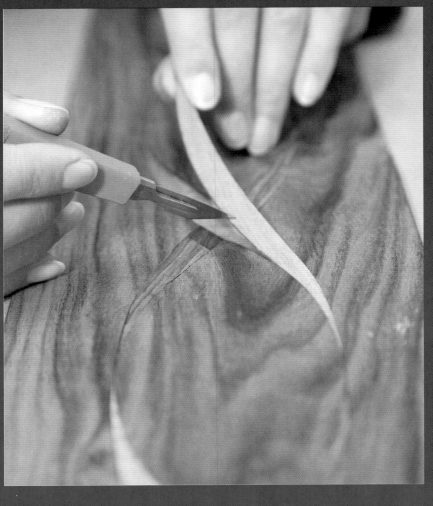

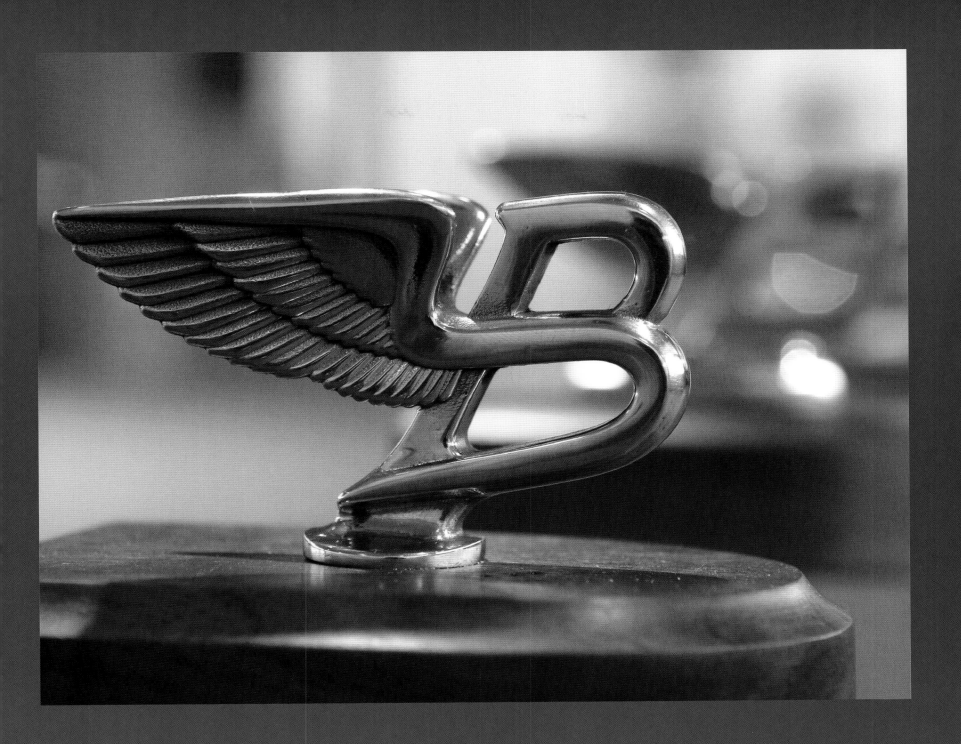

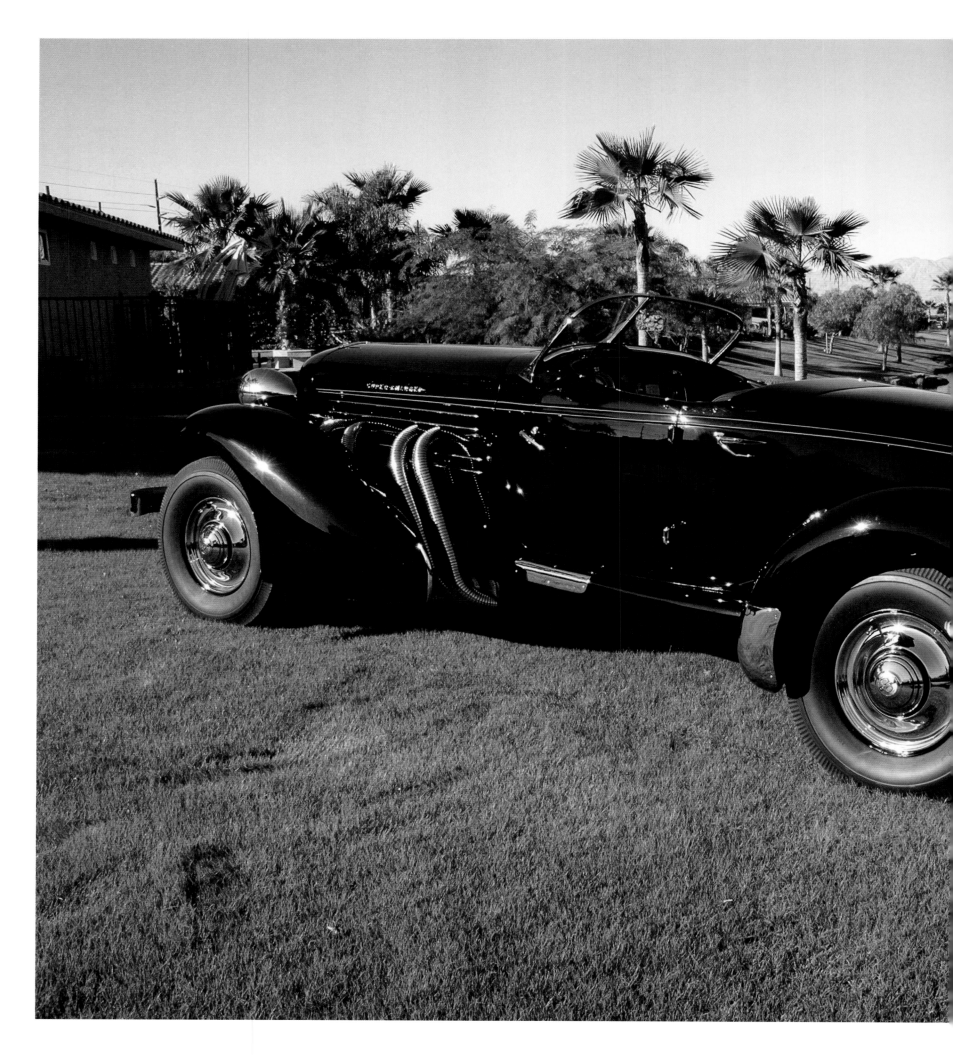

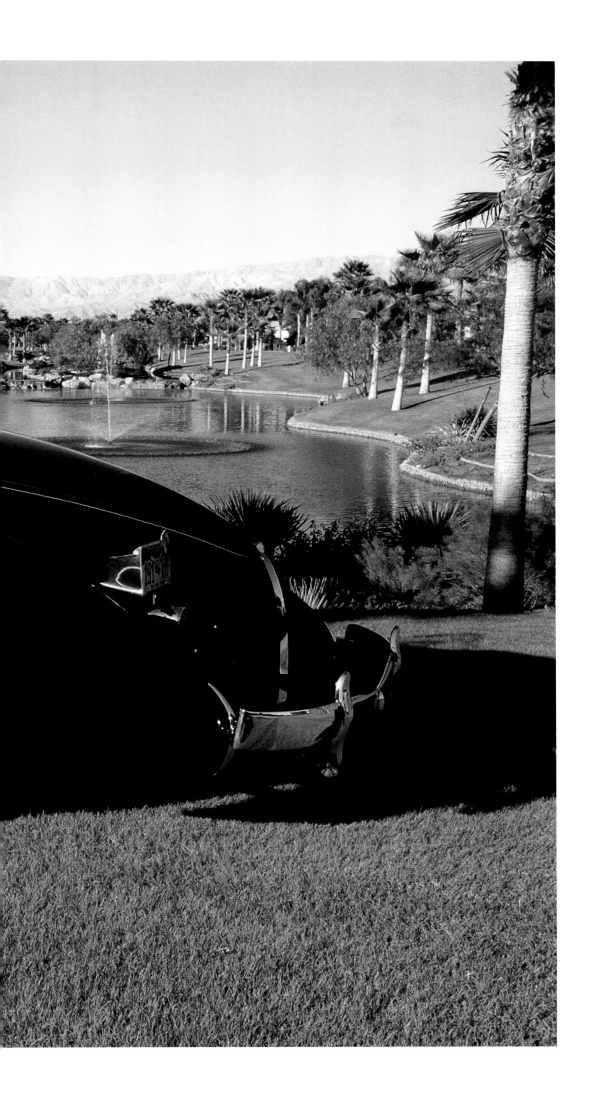

Speedster | 1935
Auburn | www.acdclub.org

In business since 1903, the Auburn Automobile Company cars were well made and reliable but rather ordinary in appearance. There was a shift after the company came under the direction of E.L. Cord, who wanted to establish Auburn as a marque of distinction. He partnered with a company known for its racing cars and used it as the launching platform for a line of luxury vehicles. The Speedster models had an automatic starter, shock absorbers and a smooth running V-12 Lycoming engine that became well known for its use in aircraft. Frequently seen cruising the streets of Hollywood, they were a distinct blend of elegance and advanced engineering.

La société Auburn Automobile, établie depuis 1903, produisait des voitures bien conçues et fiables, mais relativement ordinaires. Lorsqu'E.L. Cordon prit les rennes de la société, il y eut un changement certain. Son ambition était de faire d'Auburn une marque de prestige. Il établit alors un partenariat avec une société connue pour ses voitures de course et l'utilisa comme plate-forme pour lancer une ligne de voiture de luxe. Les modèles Speedster arrivaient, équipés d'un démarreur automatique, d'amortisseurs et d'un moteur Lycoming V-12 très fiable qui fut plus tard utilisé et reconnu dans le domaine de l'aviation. Ces véhicules, qui sillonnaient les avenues d'Hollywood, se distinguèrent comme un savant mélange d'élégance et de technologie de pointe.

De auto's van Auburn Automobile Company, die sinds 1903 actief is, waren goed gebouwd en betrouwbaar, maar nogal eenvoudig van uiterlijk. Er vond een verschuiving plaats toen het bedrijf onder leiding kwam van E.L. Cord, die Auburn als gedistingeerd merk wilde vestigen. Hij ging een samenwerking aan met een bedrijf dat bekend stond om zijn raceauto's en gebruikte het als platform voor het uitbrengen van een lijn luxevoertuigen. De Speedster modellen waren voorzien van een automatische startmotor, schokbrekers en een soepel lopende v-12 Lycoming motor, die bekend werd door zijn gebruik in vliegtuigen. Ze werden regelmatig gezien terwijl ze de straten van Hollywood doorkruisten en waren een onmiskenbaar mengsel van elegantie en geavanceerde techniek.

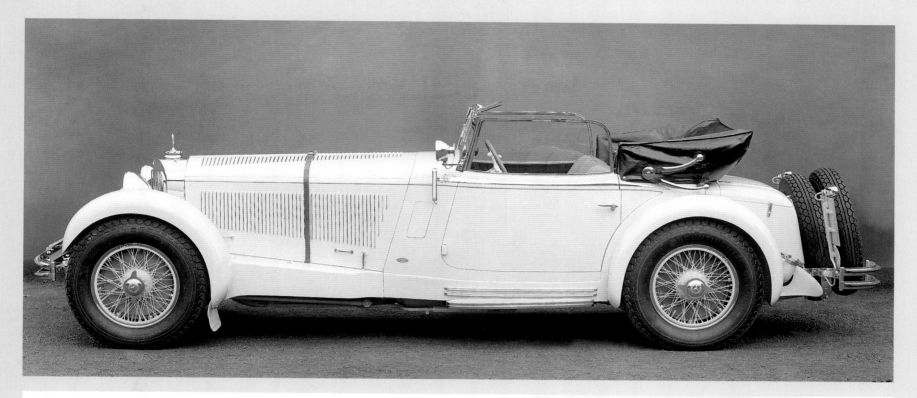

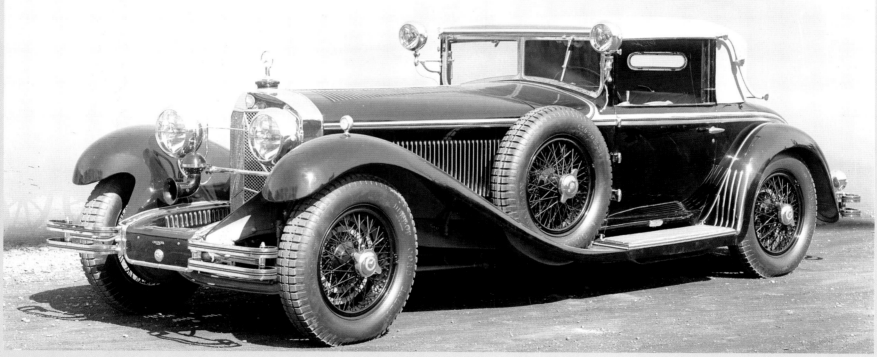

SS | 1930
Mercedes | www.daimler.com

This extremely successful racing touring car was born out of an untiring striving for perfection. It differed from its predecessor in that its engine was revised and more powerful. Characterized by its recognizable drop center frame and 133-inch standard wheelbase, it was powered by a supercharged engine that delivered an impressive 200-225 horsepower. It was later adapted for passenger use as a stylish convertible two-seater with long louvered hood and side mounted spare tire.

Cette voiture de course et de route, au parcours jalonné de succès, naquit d'une soif de perfection inépuisable. Son moteur s'affranchit de celui de ses prédécesseurs et s'avère plus performant. Elle est reconnaissable grâce à une structure qui s'affaisse en son centre et à un empattement standard de 3.38m. Elle fut en outre équipée d'un moteur surchargé capable de fournir une puissance phénoménale de 200 à 225 cv. Elle fut plus tard adaptée pour pouvoir accueillir un passager. Elle devint ainsi une voiture cabriolet deux places élégante dotée d'un imposant capot et de roues de secours gracieusement positionnées sur les côtés.

Deze uiterst succesvolle race- en tourauto ontstond uit een niet aflatend streven naar perfectie. Hij week af van zijn voorgangers door een gereviseerde en krachtiger motor. Hij werd gekenmerkt door zijn herkenbare kuilframe en 3,38 meter standaard wielbasis en aangedreven door een motor met supercharger die een indrukwekkende 200-225 pk leverde. Later werd hij aangepast voor het vervoer van passagiers als stijlvolle tweezitter cabriolet met een lange, van jaloezieën voorziene, motorkap en een aan de zijkant gemonteerd reservewiel.

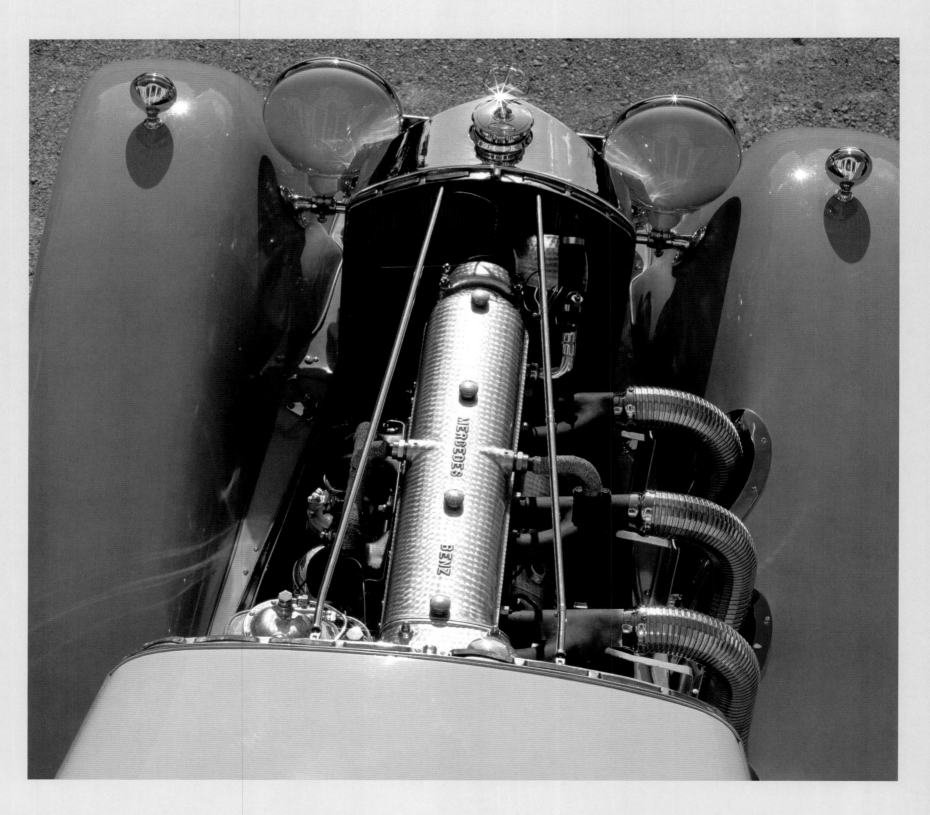

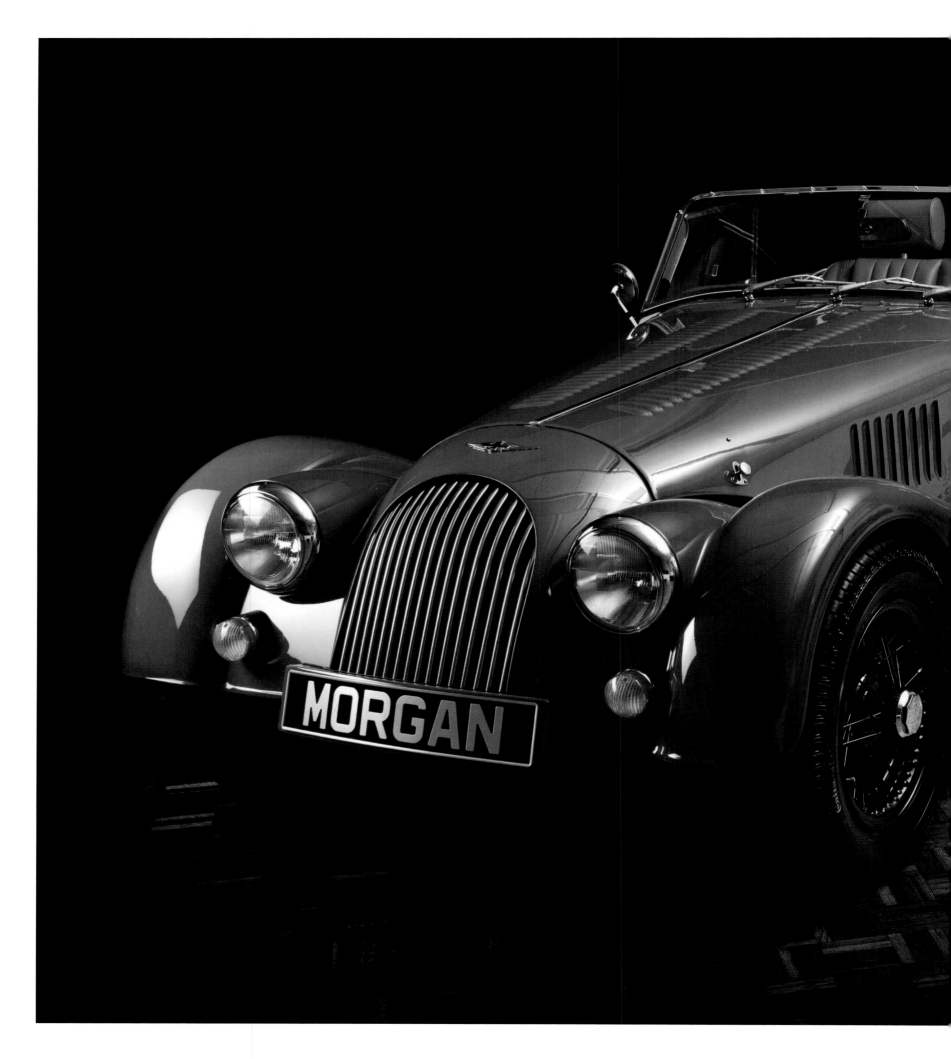

4/4 | 1936
Morgan | www.morgan-motor.co.uk

Holding the world record for the longest production run of a single model, it has become one of the motor industry's most famous and iconic designs. Elegant in its simplicity, the 4/4 personifies open-air motoring and modern sports car performance, a testament to its reputation for building fine performance cars. As the company's first car with four wheels, its model designation stood for four wheels and four cylinders. Earlier vehicles had been three-wheelers, the concept being that three-wheeled vehicles avoided the British tax on cars by being classified as motorcycles.

Ce modèle détient le record du monde de longévité de production. Elle est aussi l'une des légendes de l'industrie automobile, l'une des voitures les plus célèbres. Simplement élégante, le 4/4 personnifie la conduite en décapotable et la performance d'un véhicule de sport moderne. Elle est l'héritière de la réputation de son constructeur, créateur de voitures puissantes et élégantes. Elle fut le premier modèle à quatre roues de la compagnie. Son nom fait naturellement référence à cet état de fait : quatre roues et quatre cylindres. Les premiers modèles n'avaient que trois roues, car les véhicules à trois roues, qui n'étaient pas considérés comme des voitures mais comme des motos, ne tombaient pas sous le coup de la taxe imposée par le gouvernement britannique.

Hij houdt het wereldrecord van 'langste productieperiode van een enkel model', en is één van de beroemdste iconische ontwerpen van de auto-industrie geworden. Elegant in zijn eenvoud, symboliseert de 4/4 het rijden met een cabriolet, en de prestaties van moderne sportauto's. Zijn kracht en elegantie zijn een huldeblijk aan de overige auto's van de fabrikant. Omdat het de eerste auto met vier wielen van het bedrijf was, stond de modelaanduiding voor vier wielen en vier cilinders. Eerdere voertuigen waren driewielers, waarbij het concept uitging van het feit dat driewielige voertuigen konden ontkomen aan de Britse belasting op auto's, doordat ze werden geclassificeerd als motorfietsen.

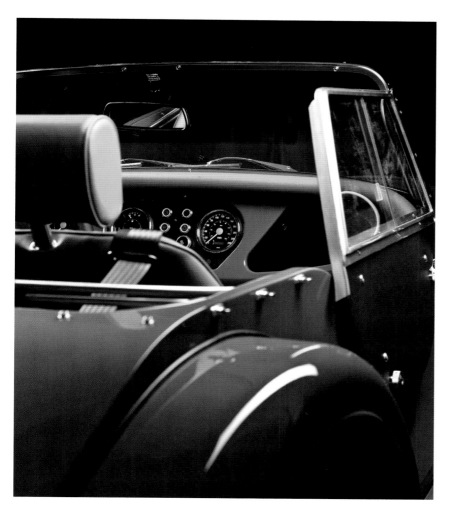

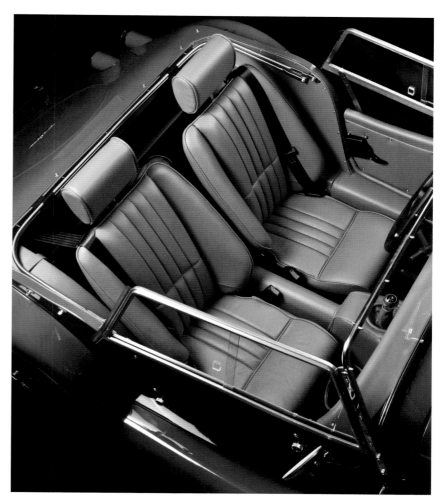

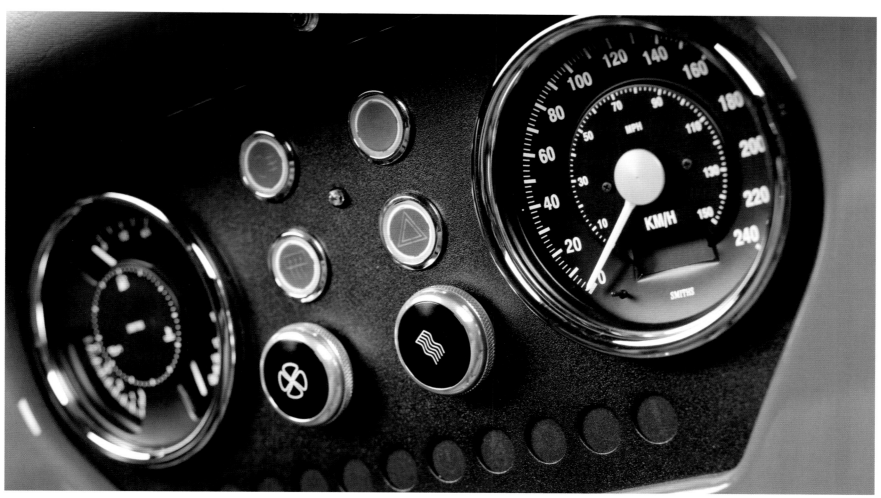

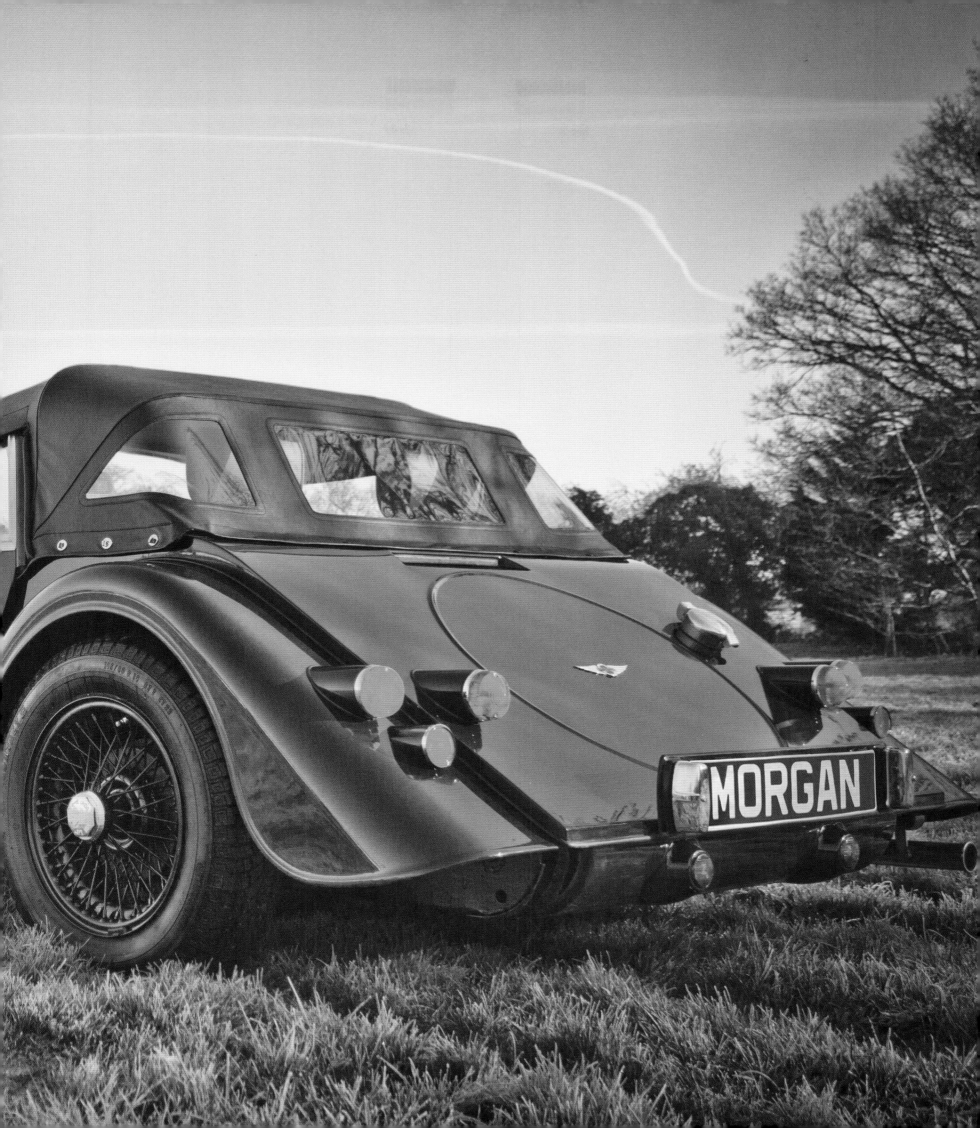

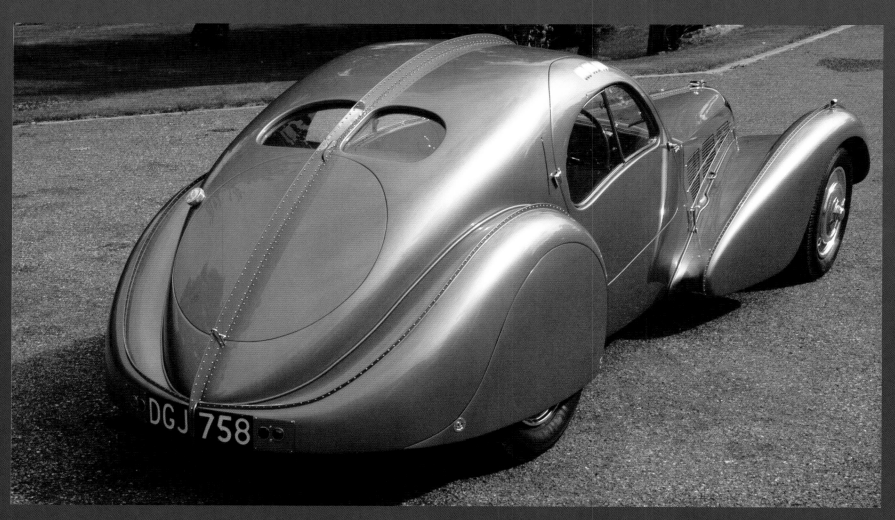

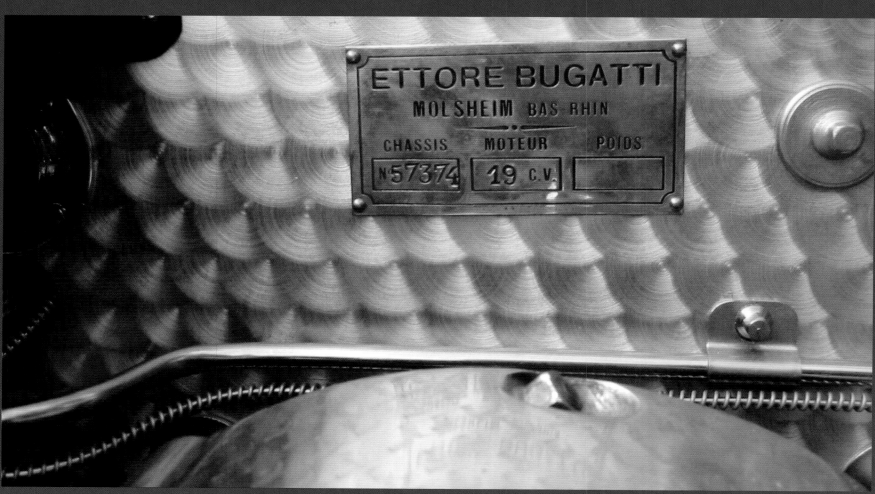

57S Atlantic | 1938
Bugatti | www.bugatti.com

Bugatti's ultimate creation was based on the 'Aerolithe' concept car. It was made with a light, strong, very volatile magnesium alloy developed in the aeronautical industry. Since the material could not be welded, it was riveted together, giving the body a very distinct look, creating the signature seam down the middle of the car. This aesthetic was retained for style and used in the production of the all aluminum Atlantic. Only four were built and the two that have survived are among the most sought after and valuable cars in the world.

Cette création exceptionnelle de Bugatti est basée sur le concept d'un véhicule "Aérolithe". Pour sa construction, on utilisa un alliage de magnésium très volatile, extrêmement léger et solide, développé pour l'industrie aéronautique. Ce matériau ne pouvant pas être soudé, il fut riveté. Cette méthode donna une apparence très particulière au véhicule, et le dota d'une ligne, devenue emblématique, au milieu de la voiture. Cette esthétique et ce style ont été repris pour la production des modèles Atlantic tout en aluminium. Seuls quatre modèles furent cependant construits et les deux qui existent encore font partie des voitures les plus recherchées et les plus précieuses au monde.

De ultieme creatie van Bugatti was gebaseerd op de conceptauto 'Aerolithe'. Hij werd gemaakt van een lichte, sterke en zeer veelzijdige magnesiumlegering die in de luchtvaartindustrie werd ontwikkeld. Omdat het materiaal niet gelast kon worden, werd het aan elkaar geklonken, waardoor de carrosserie een opmerkelijk uiterlijk kreeg en de karakteristieke naad over het midden van de auto werd gecreëerd. Dit esthetische aspect werd vanwege zijn stijl behouden en werd ook toegepast bij de productie van de geheel van aluminium gemaakte Atlantic. Er zijn er slechts vier gebouwd en de twee die nog bestaan behoren tot de meest gewilde en meest waardevolle auto's ter wereld.

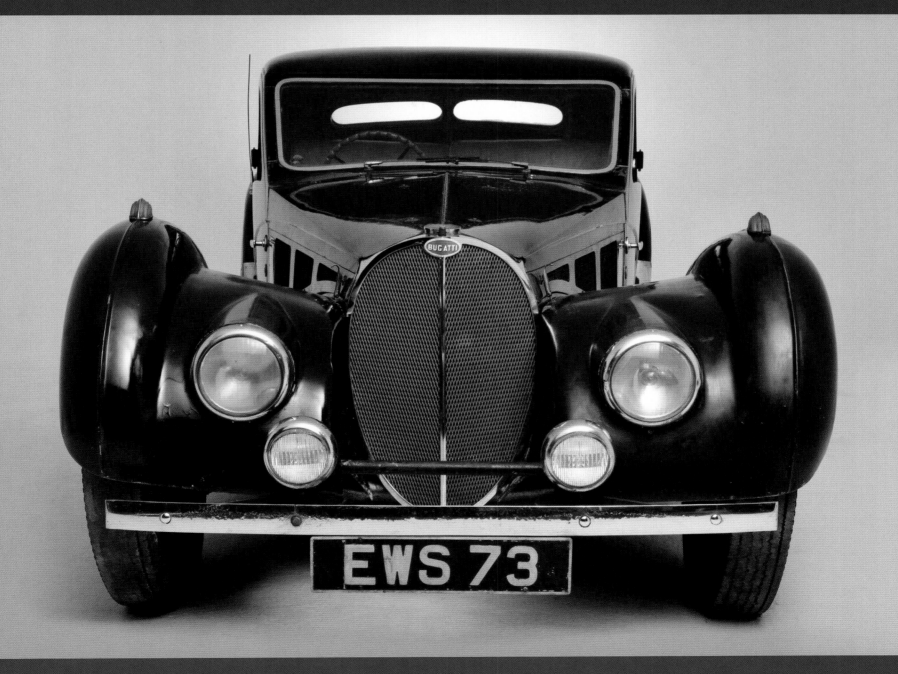

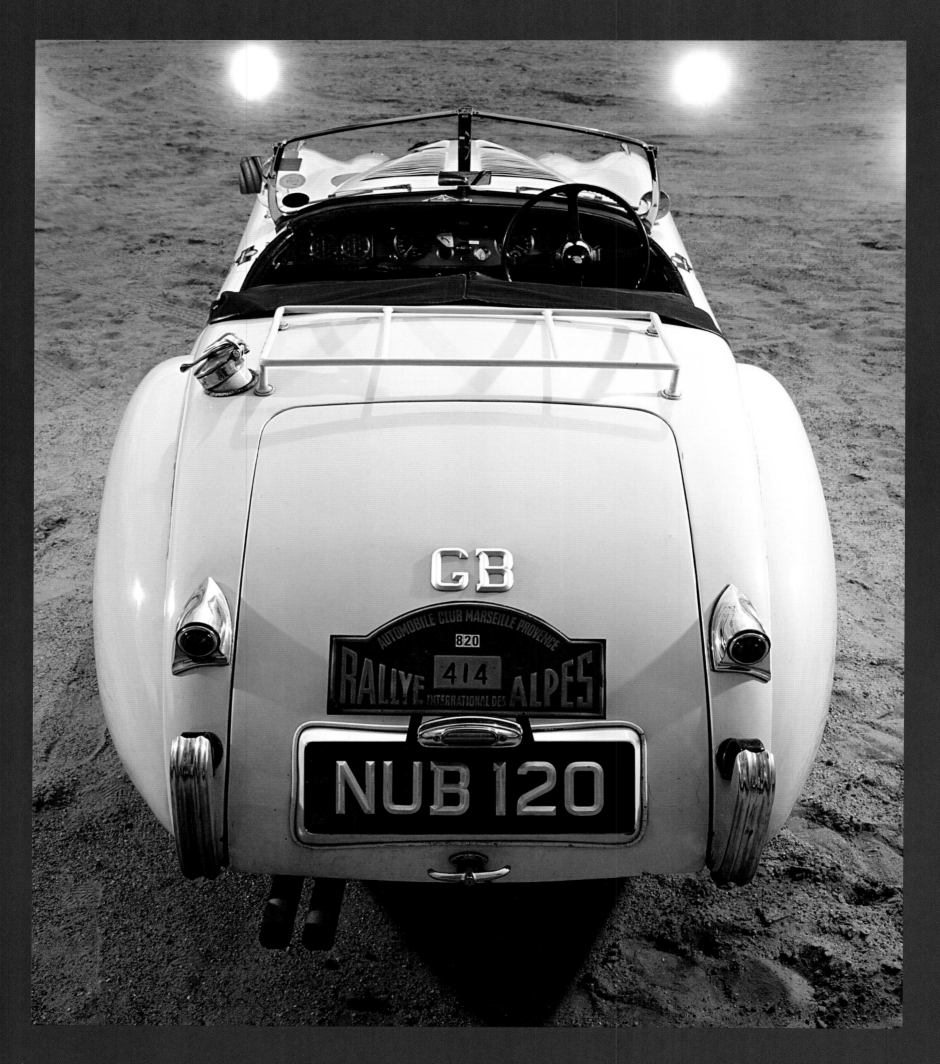

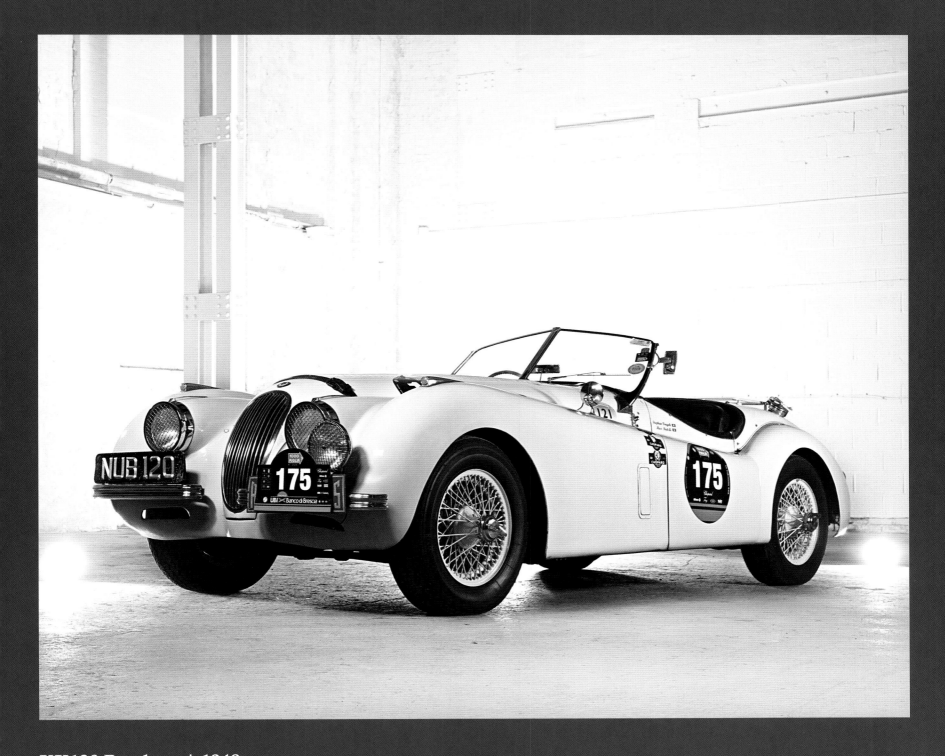

XK120 Roadster | 1948
Jaguar | www.jaguar.com

What began as a design exercise for the first postwar London Motor Show became a new standard for performance and one of the greatest sports cars of all time. Labeled XK 120 for its top speed of 120 mph, further notoriety was gained during a high-speed test where it reached 133 mph right under the nose of the Royal Automobile Club of Belgium, immediately establishing it as the worlds' fastest car. Due to high demand and the time-intensive method of creating the aluminum-bodied roadsters, only 242 were made before mass production required the switch to pressed steel.

Ce qui ne devait être qu'un exercice de style pour le premier salon de l'auto de Londres d'après-guerre détermina un nouveau standard de performance et devint l'une des plus grandes voitures de sport de tous les temps. Elle porte le nom XK 120 en référence à sa vitesse maximale qui atteint 120 mph, mais elle fit de nouveau parler d'elle en remportant un test de vitesse à 214 km/h au vue et au su du Club Automobile Royal de Belgique. Elle s'octroya ainsi immédiatement le titre de voiture la plus rapide au monde. La demande était très forte mais la méthode de production des roadsters en aluminium du véhicule bien trop lente. Seuls 242 modèles furent donc fabriqués avant que la production de masse n'exige que l'acier pressé ne soit utilisé.

Wat begon als een ontwerpoefening voor de eerste naoorlogse London Motorshow, werd een nieuwe standaard voor prestaties en één van de meest fantastische sportauto's aller tijden. Hij werd XK 120 genoemd vanwege zijn topsnelheid van 120 mph, en verwierf tijdens een snelheidstest algemene bekendheid, waar hij regelrecht onder de neus van de Koninklijke Automobielclub van België 214 km/u bereikte, waardoor hij onmiddellijk zijn naam vestigde als de snelste auto ter wereld. Vanwege de grote vraag en de tijdsintensieve methode voor het creëren van de roadsters met aluminium carrosserie, werden er slechts 242 gemaakt voordat massaproductie het noodzakelijk maakte om over te schakelen op gewalst staal.

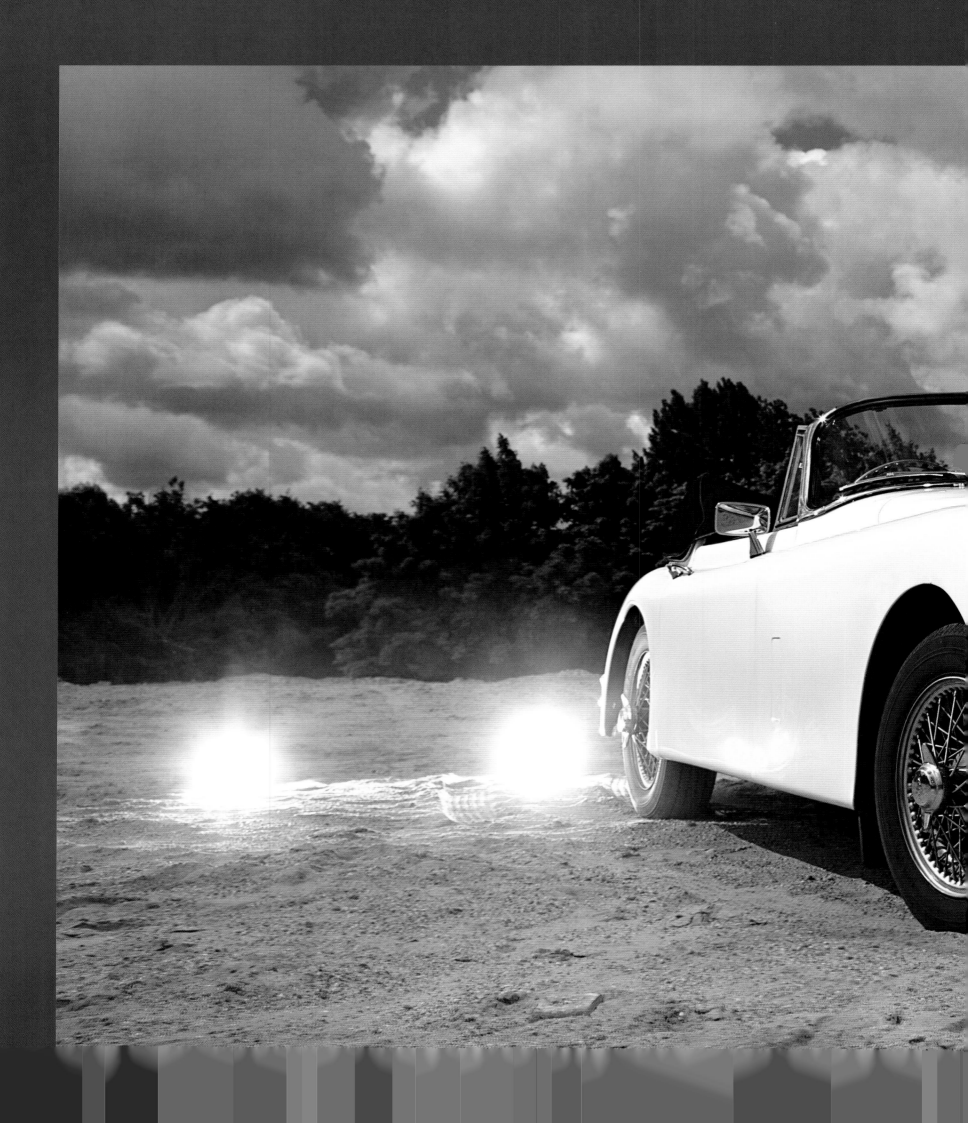

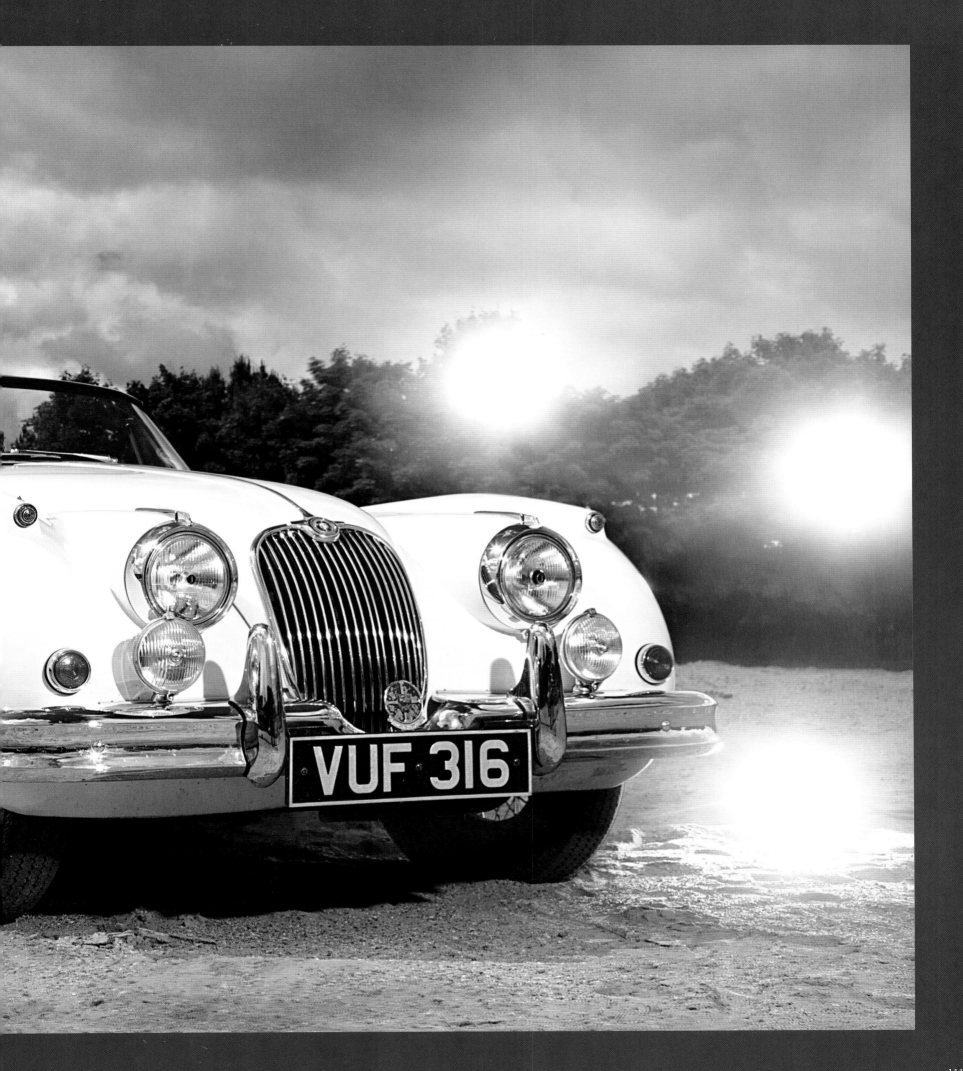

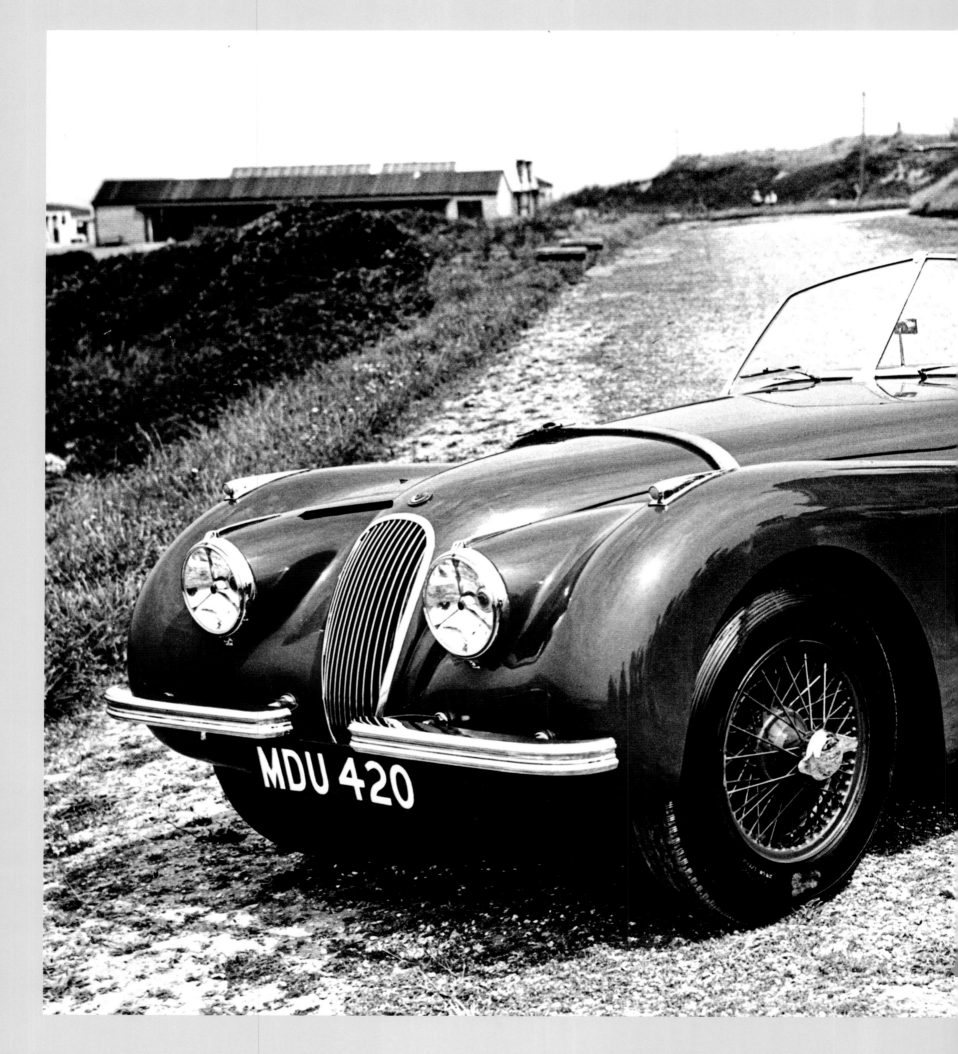

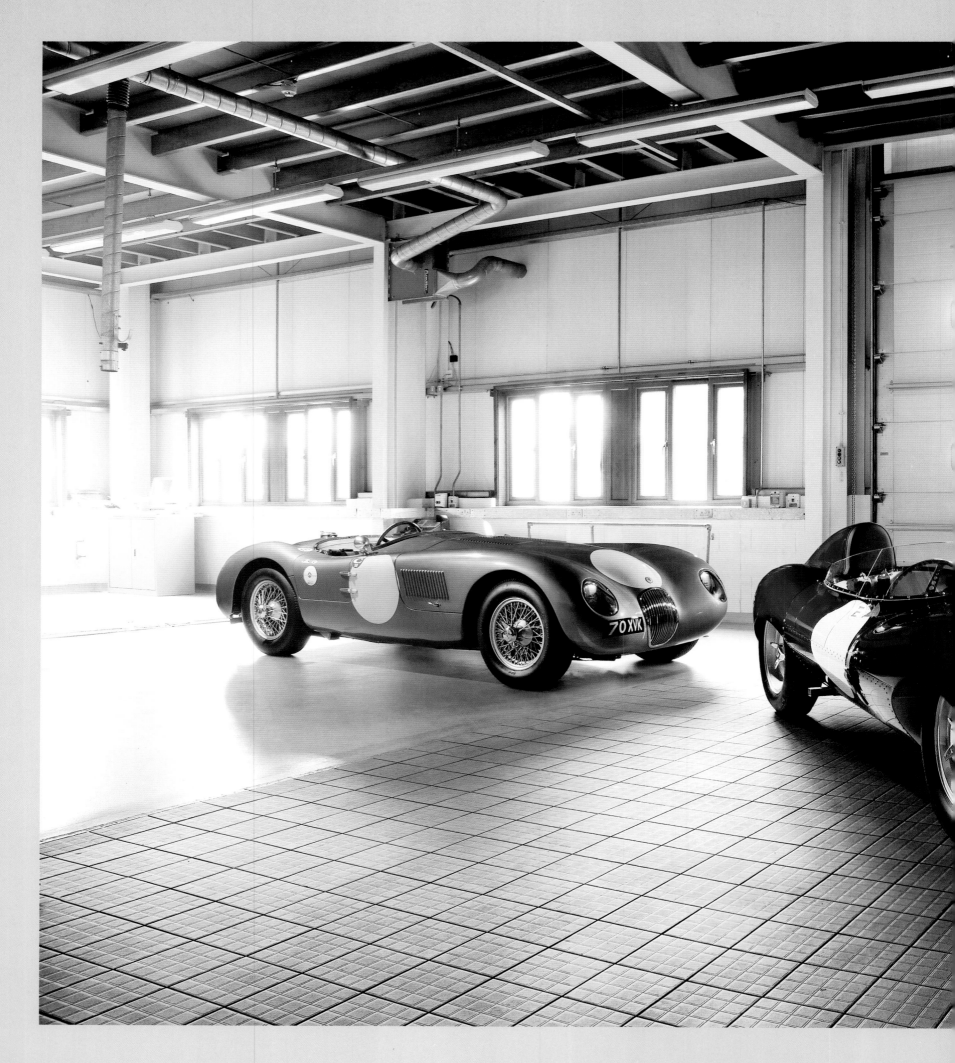

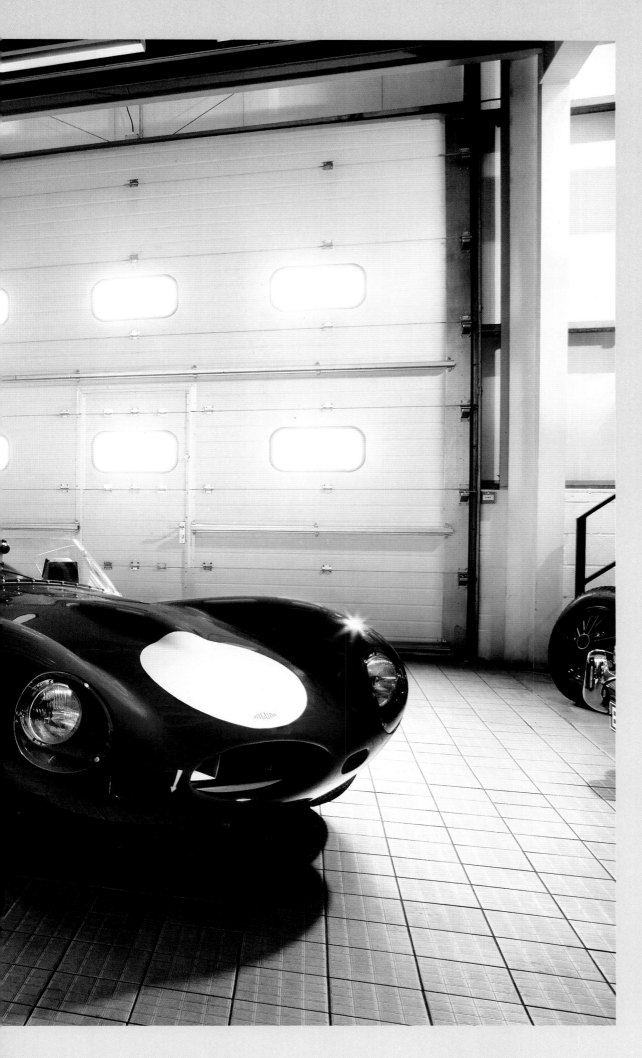

Type C | 1951
Jaguar | www.jaguar.com

In an effort to create an endurance-racing car, the running gear of the successful XK 120 was used in a lightweight tubular frame with a curvaceous aerodynamic body. The "C" designation stood for "competition" and the goal was winning the 24 Hours of Le Mans outright, which it did, on its first attempt—only six weeks after completion. This accomplishment validated Jaguar as a purveyor of true performance machines and was testament to the capability of their cars. Considered one of the world's most significant models, only 54 were made and built to original specifications.

Au début, il y avait la volonté de réaliser une voiture de course endurante. On créa alors une structure tubulaire légère avec un corps aérodynamique incurvé qui donnèrent naissance au modèle XK 120. Le "C" signifie "compétition" et l'objectif était en priorité de remporter les 24 Heures du Mans. Objectif réussi dès la première fois, six semaines seulement après sa production. Cette victoire lança Jaguar au rang des créateurs de voitures puissantes et témoigna de la capacité de toutes ses voitures. Elle est considérée comme l'un des modèles les plus intéressants au monde. Seules 54 voitures semblables à l'originale furent réalisées et construites.

In een poging om een auto voor uithoudingsraces te creëren, werd de aandrijflijn van de succesvolle XK 120 toegepast in een lichtgewicht buizenframe met een gewelfde aerodynamische carrosserie. De aanduiding "C" stond voor "competitie" en het doel was om direct de 24 Uur van Le Mans te winnen, wat hij bij zijn eerste poging, slechts zes weken na zijn voltooiing, ook deed. Deze prestatie bevestigde Jaguar als leverancier van echte performance machines en was een bewijs van de capaciteiten van hun auto's. Hij wordt beschouwd als één van de meest significante modellen ter wereld en er zijn er maar 54 volgens de oorspronkelijke specificaties gebouwd.

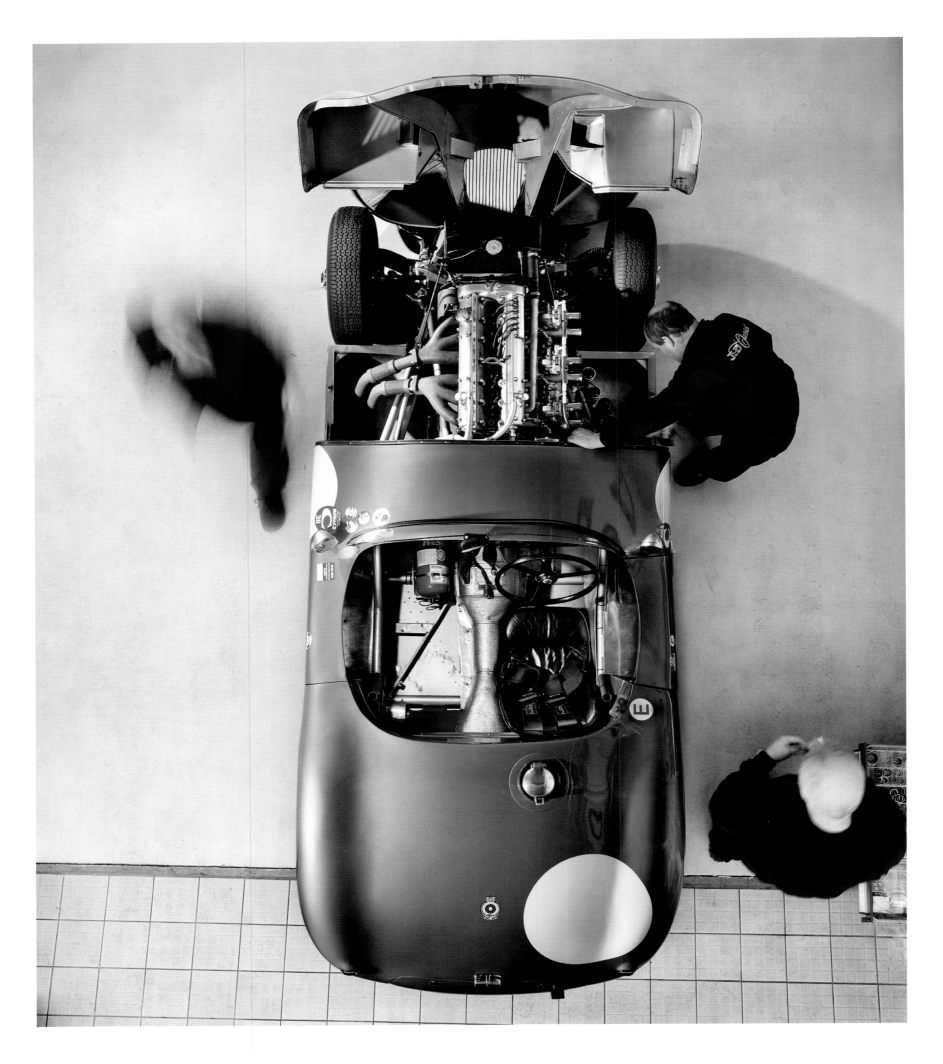

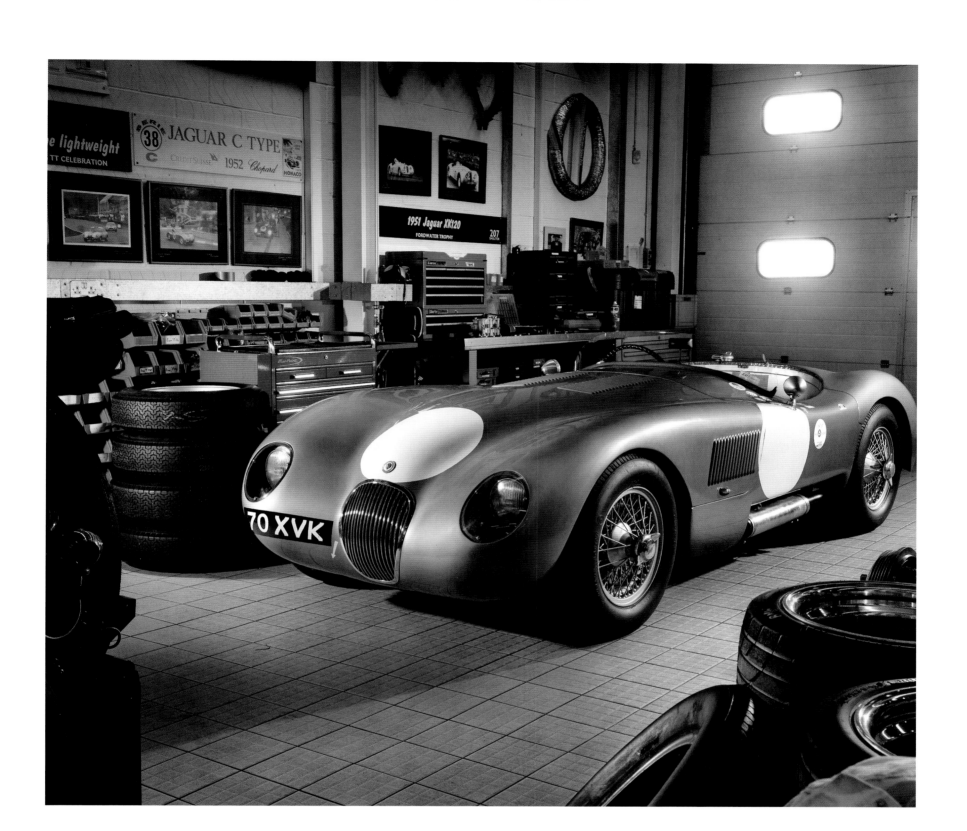

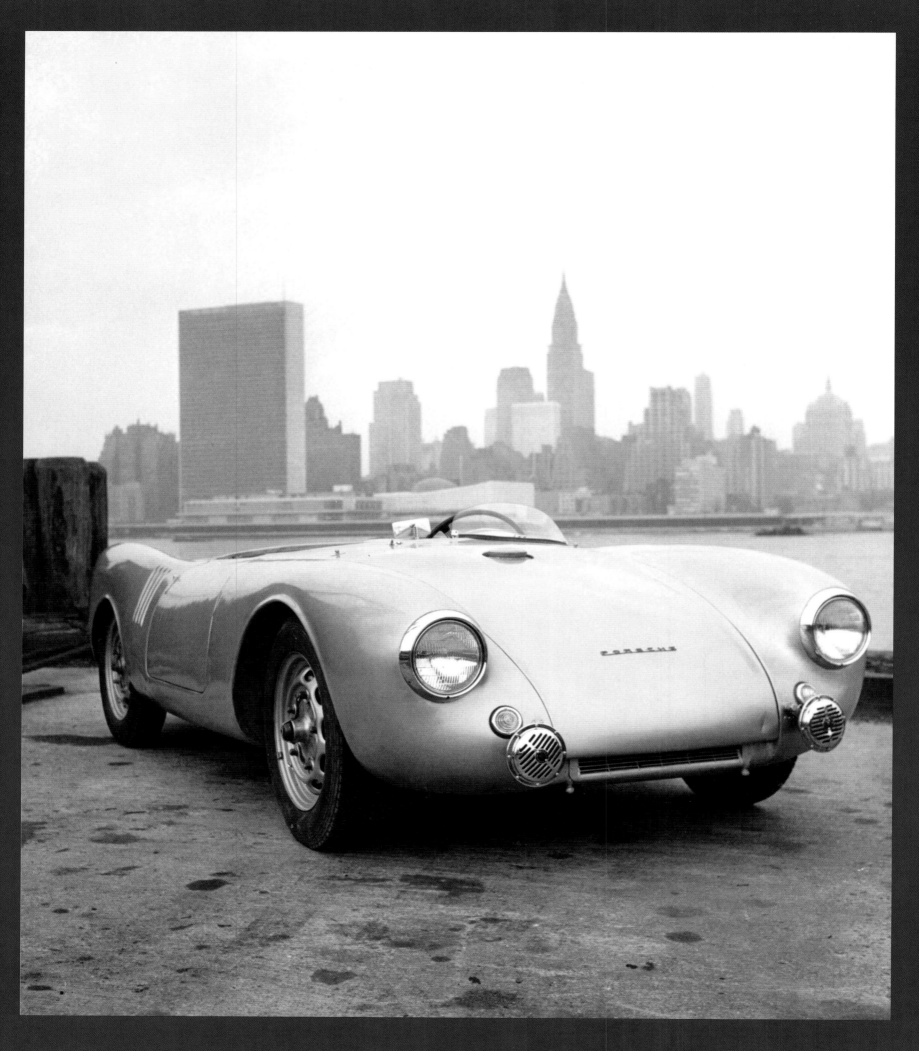

550 Spyder | 1953

Porsche | www.porsche.com

Inspired by the success of the 356 and some Spyder prototypes of the early 1950s, Porsche set out to construct the company's first proper racing car. Quite advanced for its time, it had four camshafts that were all driven by the crankshaft, providing 110 bhp, which was very strong for a vehicle of such light weight. Although Porsche had raced with the 356 for several years already, the 550 was distinct in that it was the company's first purpose-built racecar. The factory successfully campaigned the 550 in international auto racing, headed by the vehicle's premier win at the 1954 24 Hours of Le Mans, where it won its class.

Inspiré par le succès de la 356 et de quelques prototypes de type Spyder datant du début des années 1950, Porsche entreprit de construire sa première véritable voiture de course. Très en avance sur son temps, elle était dotée de quatre arbres à cames entraînés par le vilebrequin. Elle bénéficiait ainsi d'une puissance de 110 cv, ce qui était exceptionnel pour un véhicule d'un poids aussi léger. Porsche avait certes déjà participé aux courses avec la 356, depuis plusieurs années. Mais la 550 était différente car elle avait été spécifiquement conçue et réalisée pour être une voiture de course. La 550 su trouver sa place lors des courses automobiles internationales puisque pour sa première victoire en 1954 elle ne s'octroya rien de moins que de remporter les 24 Heures du Mans.

Geïnspireerd door het succes van de 356 en enkele Spyder prototypes van de vroege jaren 1950, maakte Porsche zich op om de eerste echte raceauto van het bedrijf te bouwen. Hij was vrij geavanceerd voor zijn tijd en was voorzien van vier nokkenassen, die allemaal werden aangedreven door de krukas, waardoor hij 110 pk leverde, wat erg veel was voor een voertuig met zo'n laag gewicht. Ook al had Porsche al verschillende jaren geracet met de 356, de 550 was duidelijk te onderscheiden omdat het de eerste speciaal gebouwde raceauto van het bedrijf was. De fabriek zette de 550 met succes in bij internationale autoraces en plaatste zich door de eerste overwinning van het voertuig bij de 24 Uur van Le Mans in 1954 aan de top, door in zijn klasse te winnen.

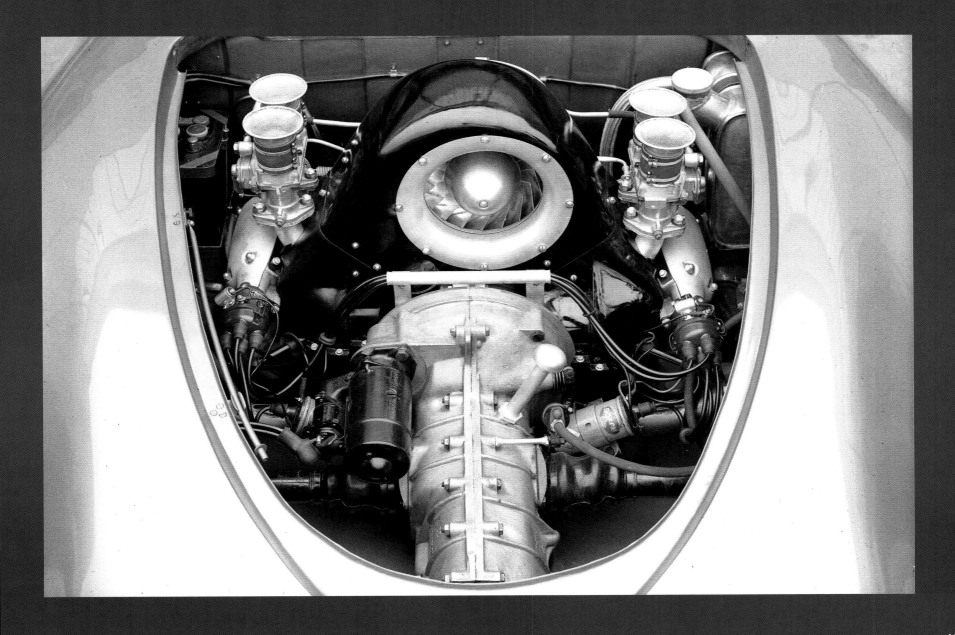

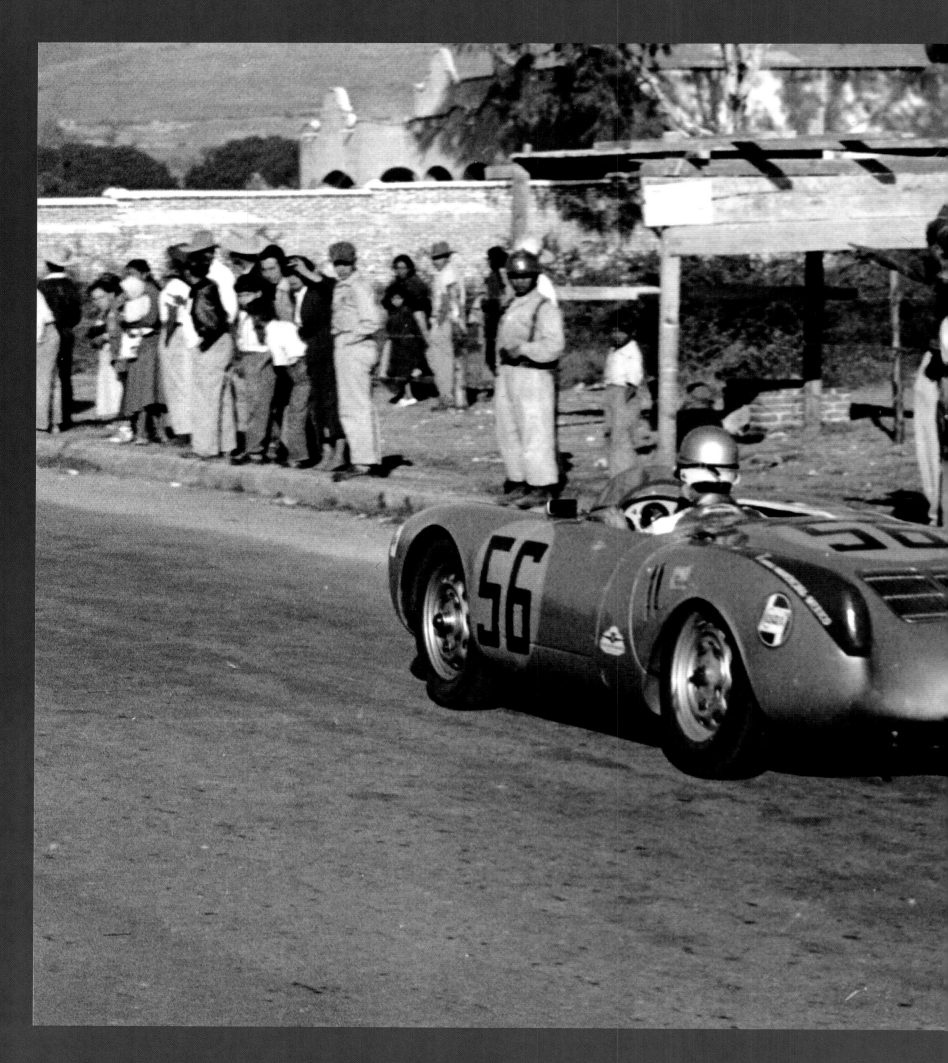

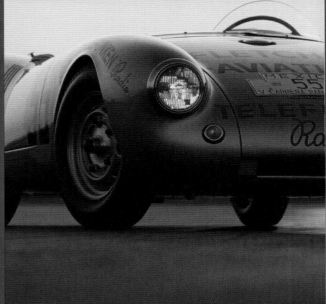

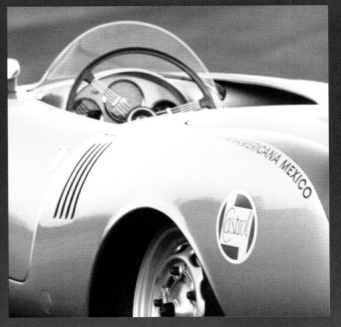

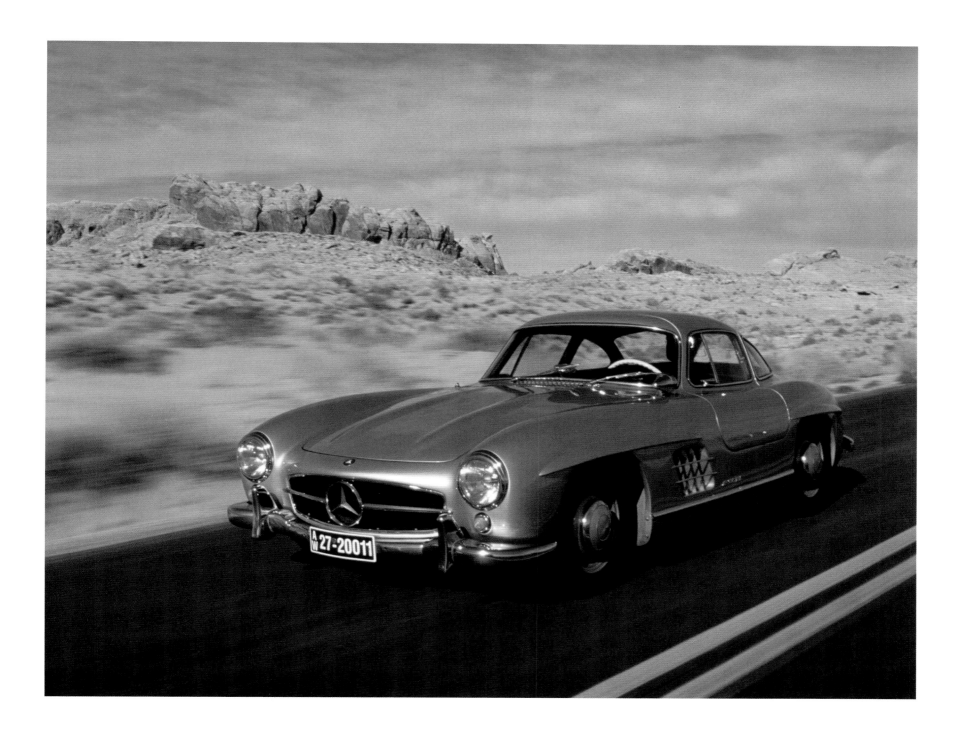

300 SL Gullwing Coupé | 1954

Mercedes | www.daimler.com

This exclusive German automotive brand became a symbol of the most sought-after automobiles for sporty and style-conscious drivers. A first place victory in the prestigious 24 Hours of Le Mans race provided the initial spark that lead the coupé to become a motorsport legend. From the outset of production it had exceptionally high export ratios; four out of every five cars went abroad, its biggest market almost always being the USA. Exalted the world over as the ultimate dream car, a short time after production ended, it was voted sports car of the century by an expert panel of judges.

Création automobile allemande prestigieuse, elle devint l'emblème des voitures de sport les plus recherchées par ceux qui aiment la conduite et le style. En gagnant la célèbre course des 24 Heures du Mans, elle gagna aussi cette étincelle de magie qui fait d'un simple coupé une légende automobile. Sa production atteint un ratio d'exportation exceptionnel; pour cinq voitures réalisées, quatre étaient destinées à l'exportation, son plus gros marché étant presque toujours les États-Unis. Elle inspira le monde de l'automobile, elle était la voiture de rêve par excellence. Peu de temps après que le dernier modèle ne soit créé, elle se vit décerner le prix de la voiture de sport du siècle par un jury d'experts.

Dit exclusieve Duitse automerk werd een symbool van de meest gewilde auto's voor sportieve en stijlbewuste rijders. Een overwinning in de prestigieuze 24 Uur race van Le Mans leverde de eerste aanzet die ertoe leidde dat de coupé een autosportlegende werd. Al vanaf het begin van de productie had hij uitzonderlijk hoge exportcijfers; vier van iedere vijf auto's gingen naar het buitenland, waarbij de VS bijna altijd de grootste exportmarkt was. Hij werd overal ter wereld geroemd als de ultieme droomauto en werd kort na het beëindigen van de productie door een vakjury uitgeroepen tot sportauto van de eeuw.

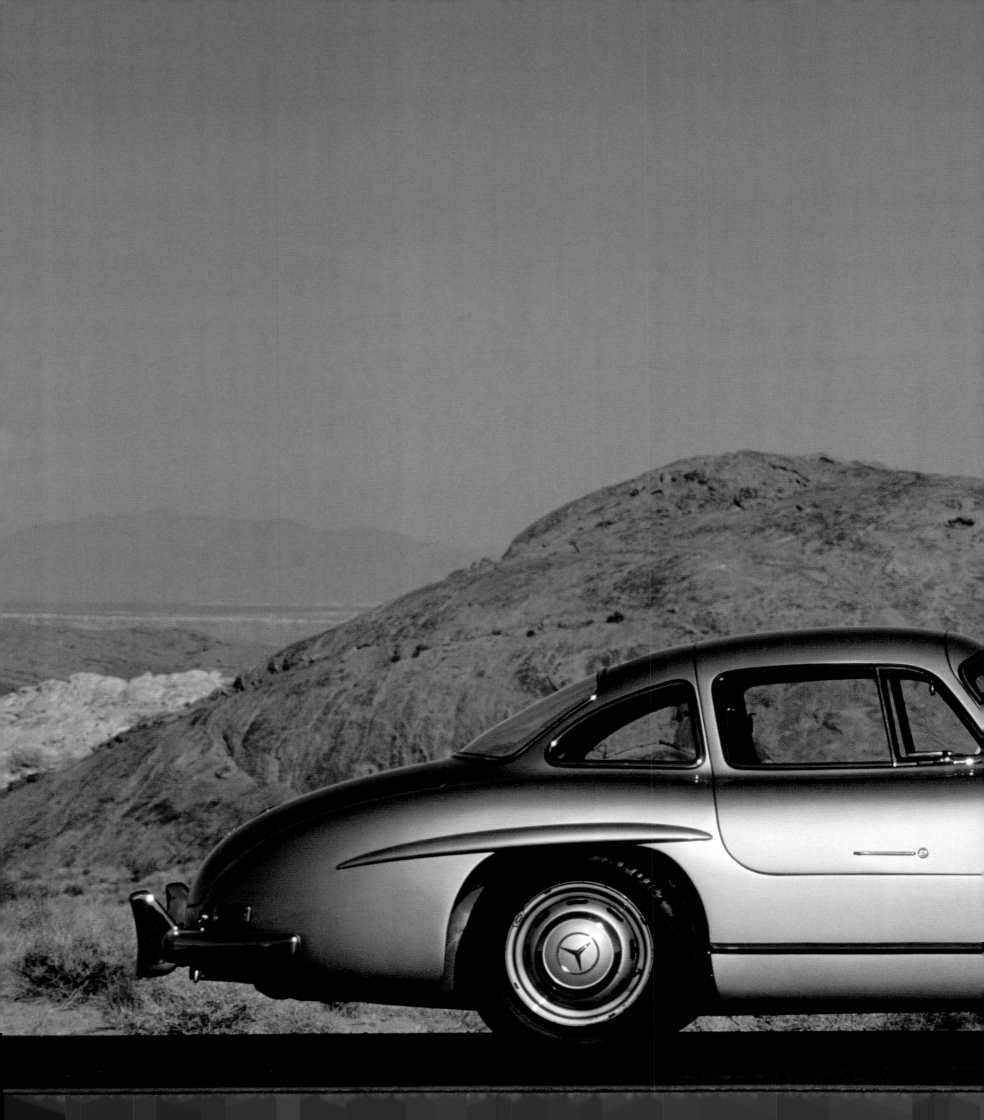

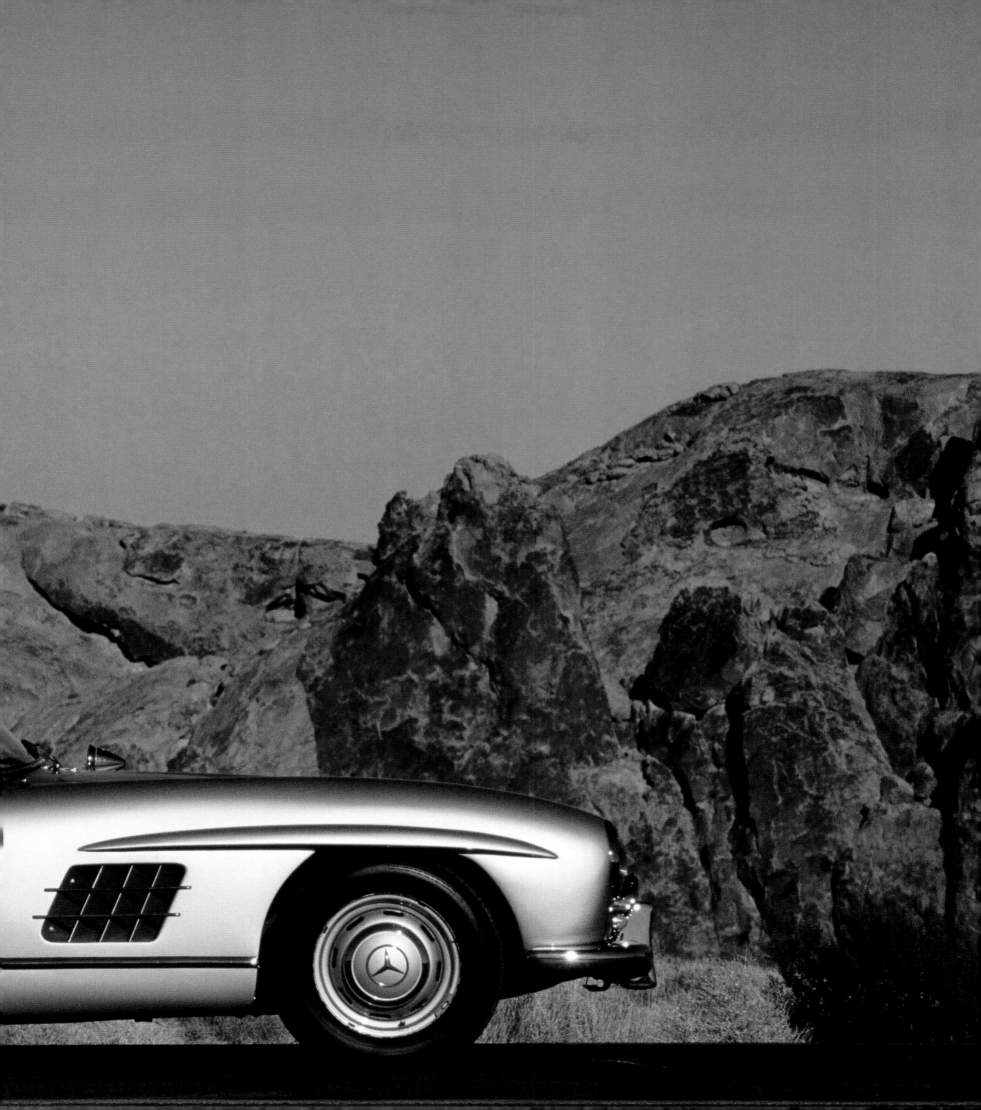

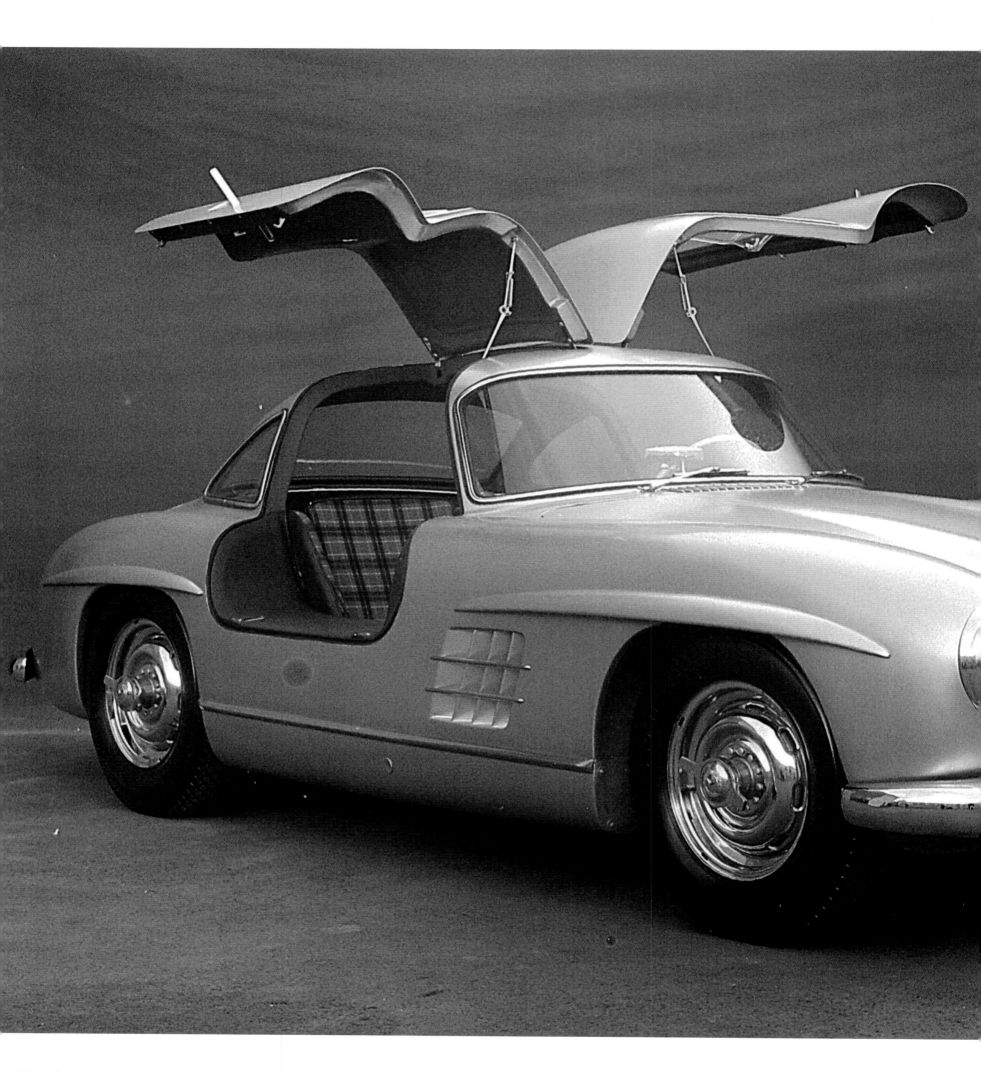

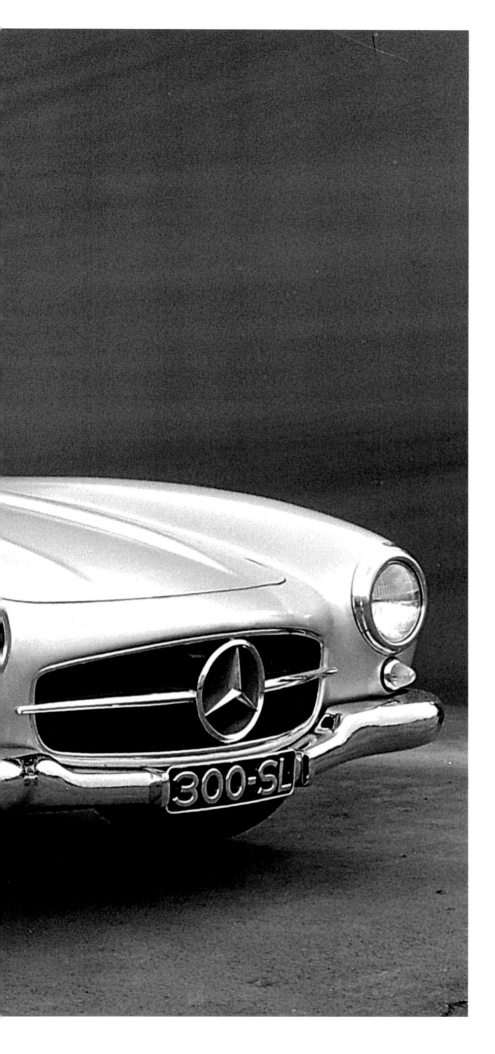
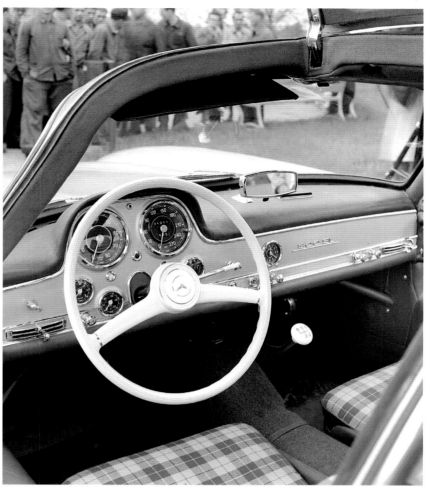
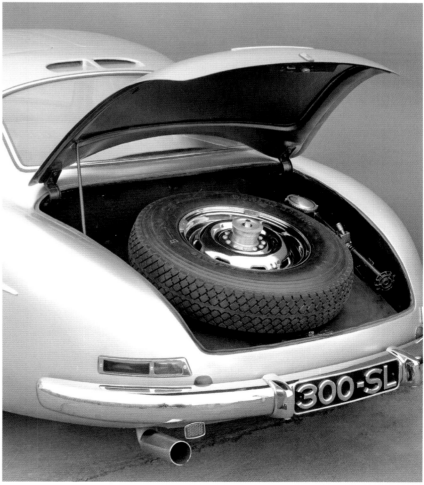

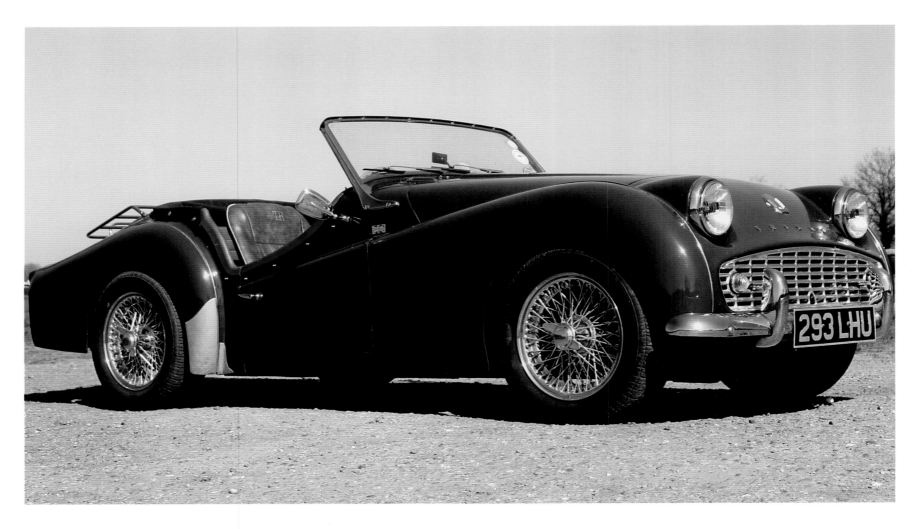

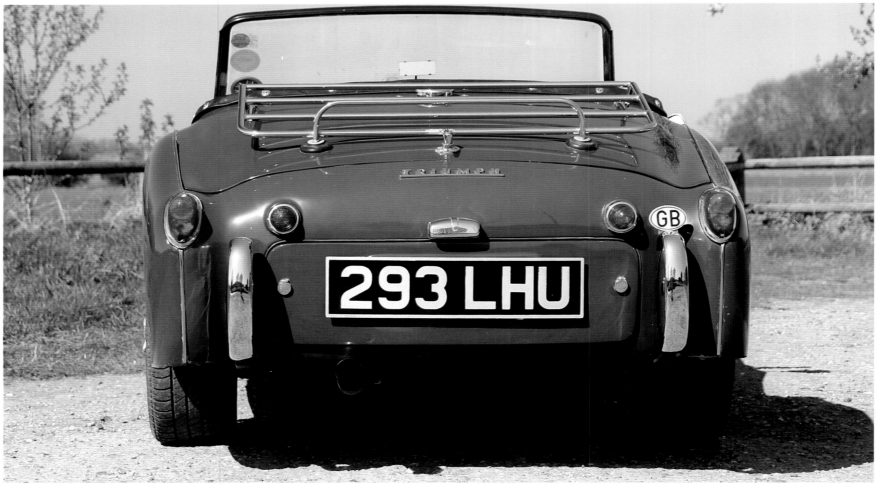

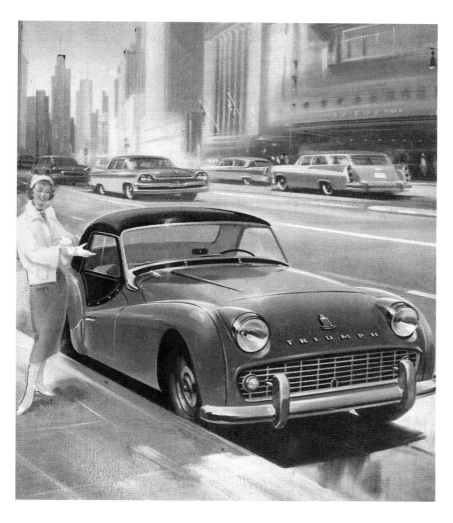

TR3 | 1955
Triumph | www.vtr.org

As the most popular British sports cars in North America, it had a top speed of around 105 mph and a 0-60 run of 9.2 seconds. Its introduction of the first series-production car with disc front brakes provided a competitive edge for those interested in racing. While typically issued as an open two-seater, the 'occasional' rear seat option provided just enough space for kids to squeeze into; it was hailed as a fast and economical sports car with family convenience. Its solid reputation for rugged and high performance kept sales strong well into 1961.

C'est la voiture de sport britannique la plus populaire en Amérique du Nord. Elle avait une vitesse de pointe d'environ 170 km/h et passait de 0 à 60 en 9,2 secondes. Elle fut la première voiture produite en série équipée des freins avant à disque, un avantage concurrentiel certain pour ceux intéressés par la compétition. Typiquement, il s'agissait d'un modèle à deux places. Mais il exista aussi quelques modèles "occasionnels" équipés d'une banquette arrière qui laissait juste assez d'espace pour permettre aux enfants de se glisser. Elle gagna ainsi une réputation de voiture du sport rapide et économique avec une fonctionnalité familiale. Grâce à une solide renommée de véhicule robuste et puissant, le modèle se vendit très bien jusqu'en 1961.

Als de populairste Britse sportauto in Noord-Amerika had hij een topsnelheid van ongeveer 170 km/u en een acceleratie van 0-100 in 9,2 seconden. Het werd de eerste in serie geproduceerde wagen voorzien van schijfremmen vooraan. Dit leverde hem een concurrentieel voordeel op voor al wie van racen hield. Ook al werd hij meestal uitgevoerd als een open tweezitter, bood de 'incidentele' achterbank net genoeg plaats voor de kinderen. Hij werd aanschouwd als een snelle en economische sportwagen met gemak voor het hele gezin. Zijn sterke reputatie voor robuuste en hoge prestaties verzekerde goede verkoopcijfers tot ruim in 1961.

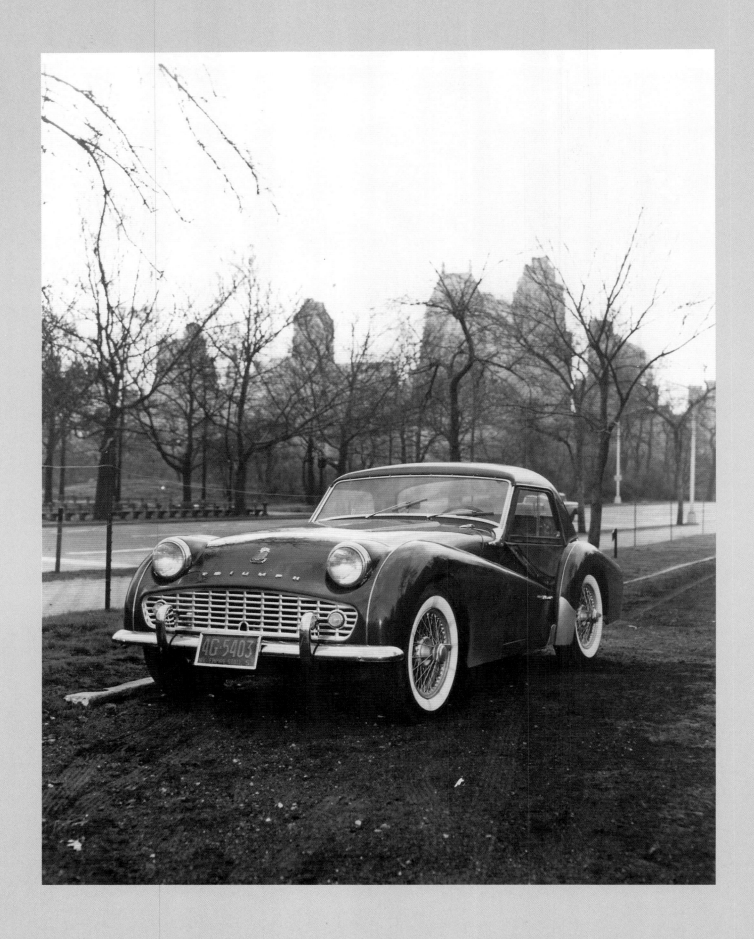

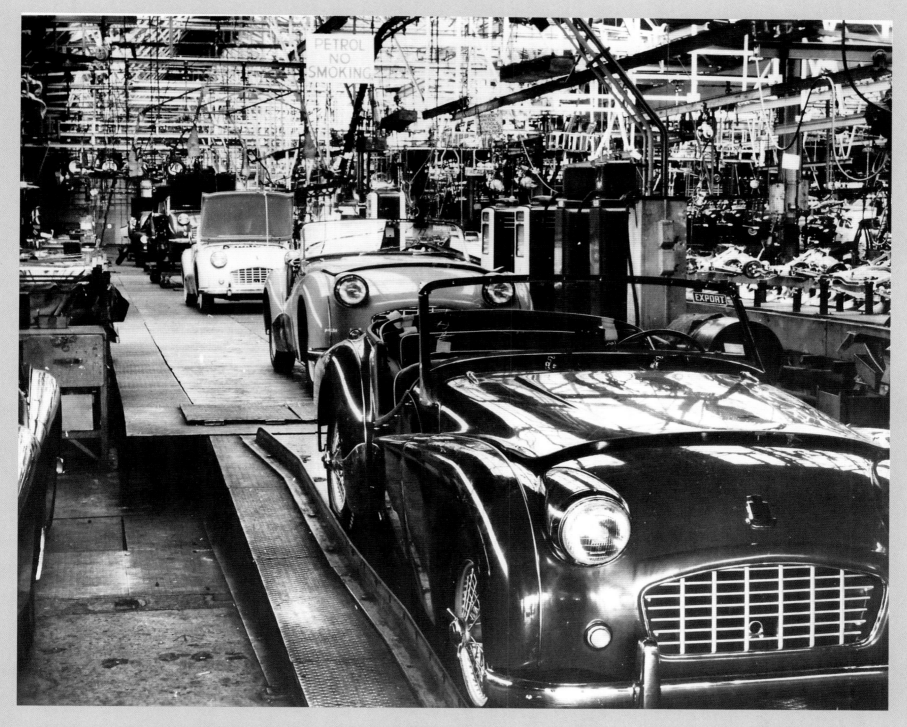

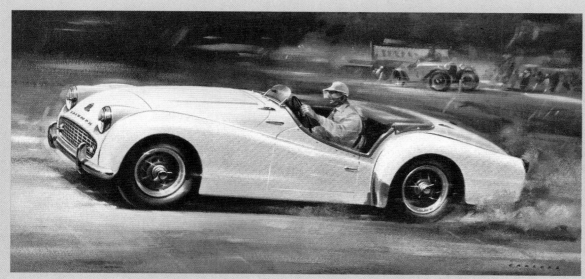

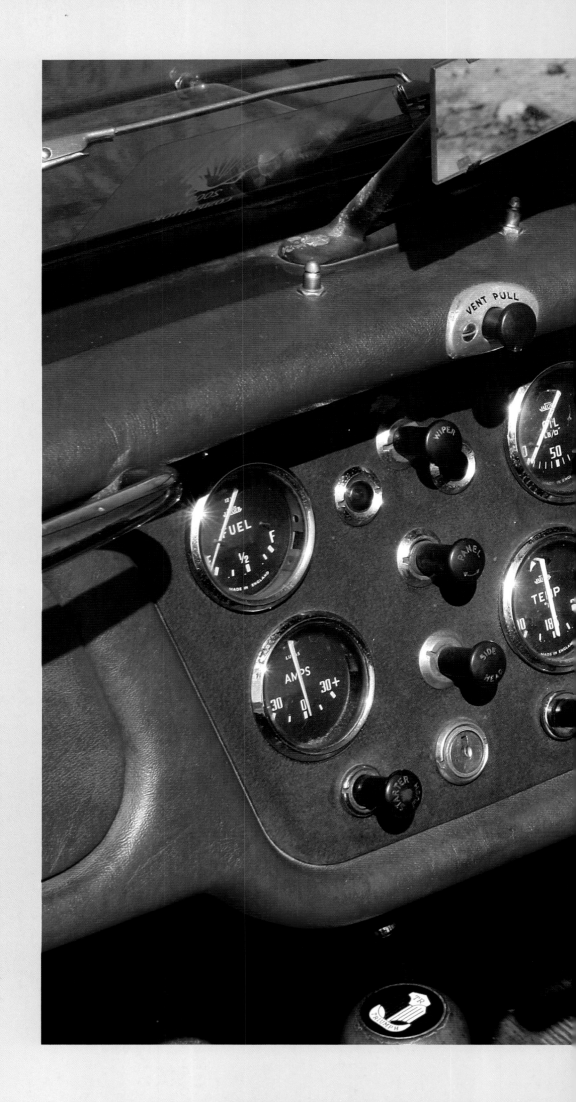

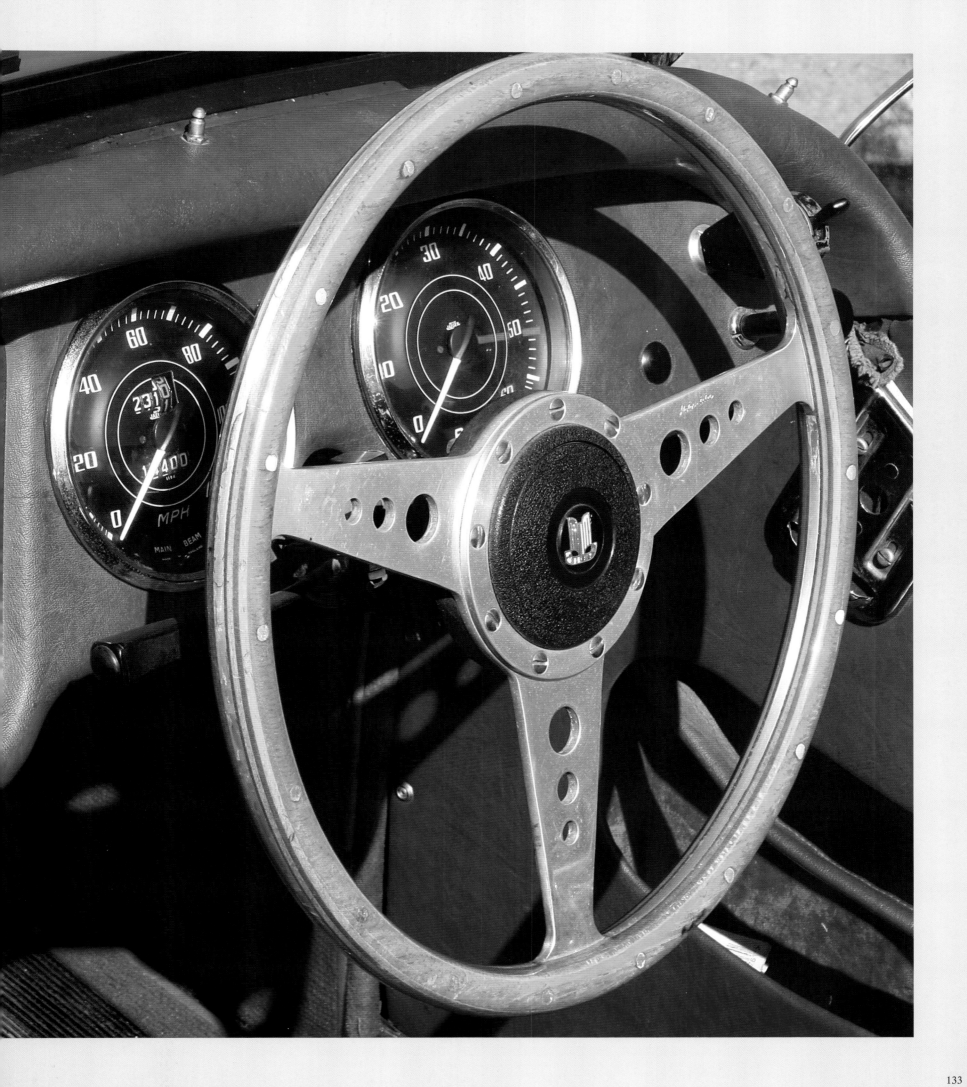

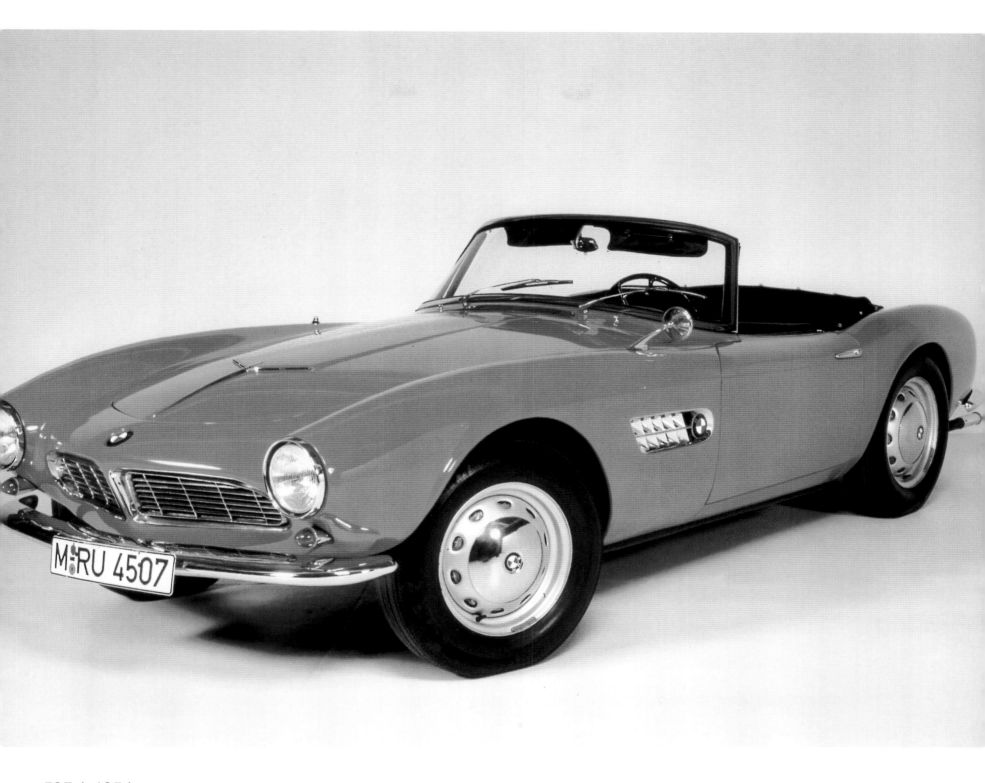

507 | 1956
BMW | www.bmw.com

Debuted in the summer of 1955 at the Waldorf-Astoria Hotel in New York, Graf von Goertz unveiled his interpretation of an open, two-seater sports car. Considered one of the most revered BMWs of all time, its curved body and elongated side lines have become a classic trademark of the series. Though the company suffered many losses during WWII, the 507 revived its reputation for producing fast, durable, superbly engineered road cars. Influences of its streamlined styling can be seen in the later Z-series, perhaps most especially the Z8.

C'est à l'été 1955, à l'Hôtel Waldorf-Astoria de New York, que Graf von Goertz dévoila sa vision d'une voiture de sport ouverte, à deux places. Elle est considérée aujourd'hui comme l'une des plus belles réalisations de BMW. Son corps arrondi et les longues lignes latérales sont devenus le symbole de la série. La société du faire face à d'importantes pertes au cours de la Seconde Guerre mondiale, mais la 507 lui permit de maintenir sa réputation de constructeur automobile de voitures de route exceptionnelles, rapides et durables. De nos jours, il est encore possible de voir l'influence de ce style à la beauté épurée sur la ligne de la série Z et tout particulièrement celle de la Z8.

In 1955 onthulde Graf von Goertz in het Waldorf-Astoria Hotel in New York zijn visie op een sportieve tweezit cabriolet. Hij wordt beschouwd als één van de meeste bewonderenswaardige BMW's aller tijden; zijn gewelfde carrosserie en langgerekte zijlijnen zijn een klassiek handelsmerk van de serie geworden. Hoewel het bedrijf grote verliezen leed tijdens de Tweede Wereldoorlog, liet de 507 de reputatie voor het produceren van snelle, duurzame en voortreffelijk geconstrueerde auto's voor de weg herleven. De invloeden van zijn gestroomlijnde vormgeving kunnen worden teruggevonden in de latere Z-serie, in het bijzonder in de Z8.

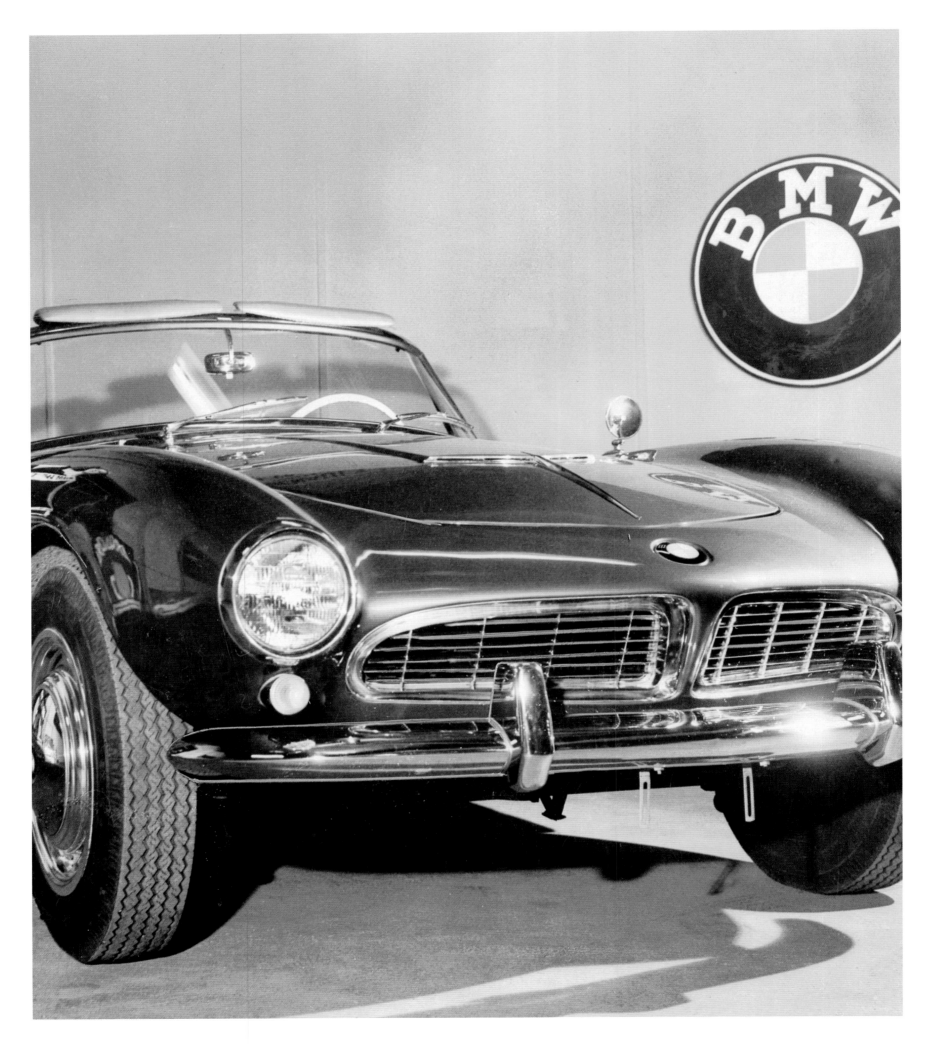

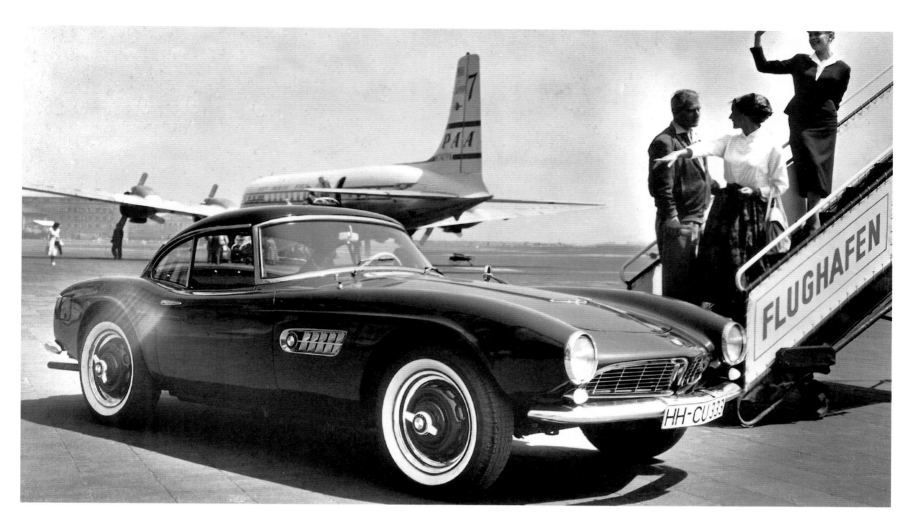

Softail Heritage | 1957

Harley-Davidson | www.harley-davidson.com

After designing a small gas engine for mounting on a bicycle frame, William S. Harley joined with Arthur Davidson to build their first motorcycle, the "Silent Grey Fellow." In 1908 Harley received perfect scores in endurance, reliably and economy from the Federation of American Motorcyclists. As their reputation grew, they soon began selling police duty motorcycles to the Detroit Police Department. Designed for highway cruising, their distinctive design and exhaust note make them instantly recognizable. One of two major American motorcycles manufacturers to survive the Great Depression, they continue to sustain a loyal following that keeps active through clubs, events and a museum.

Il y eut d'abord la conception d'un petit moteur à essence prévu pour être installé sur une bicyclette. Puis William S. Harley et Arthur Davidson conjuguèrent leurs efforts pour construire leur première moto, surnommée le "Silent Grey Fellow". En 1908, la Fédération des motocyclistes américains décerna à Harley une notation exceptionnelle pour l'endurance, la fiabilité et le coût de la moto. Leur réputation grandissant, Harley & Davidson se mirent bientôt à fournir des motos de service au ministère de police de Detroit. Conçues pour sillonner les autoroutes, les motos sont dotées d'une ligne distinctive et d'une tonalité d'échappement très particulière qui les rendent instantanément reconnaissables. La marque fut l'un des deux grands fabricants de motos américaines à sortir de la Grande Dépression. De nos jours, ils gardent une clientèle fidèle qui reste très active grâce à des clubs, des événements et un musée.

Na het ontwerpen van een kleine benzinemotor voor montage op een fietsframe, sloten William S. Harley en Arthur Davidson zich bij elkaar aan om hun eerste motorfiets, de "Silent Grey Fellow" te bouwen. In 1908 oogstte Harley perfecte kritieken voor duurzaamheid, betrouwbaarheid en zuinigheid van de *Federation of American Motorcyclists*. Met de groei van hun reputatie begonnen ze al snel politiemotorfietsen te verkopen aan de *Detroit Police Department*. Ze zijn ontworpen voor het rijden op snelwegen en hun karakteristieke ontwerp en uitlaatgeluid maken ze direct herkenbaar. Als één van de twee belangrijkste Amerikaanse motorfietsfabrikanten die de Grote Depressie overleefden, ondersteunen zij nog steeds een loyale aanhang die actief is in clubs, evenementen en een museum.

WE'VE SURVIVED FOUR WARS A DEPRESSION, A FEW RECESSIONS, SIXTEEN U.S. PRESIDENTS, FOREIGN AND DOMESTIC COMPETITION, RACETRACK COMPETITION, AND ONE MARLON BRANDO MOVIE.

SOUNDS LIKE PARTY TIME TO US.

Live in the wind for 90 years and a lot of turbulence blows by. But that which is good endures. Like family. And Harley-Davidson. That's why we're celebrating Harley-Davidson's 90th Anniversary with a family reunion in Milwaukee. It starts with a cross-country Reunion *Ride for MDA. Then we'll thunder into Milwaukee on June 12, 1993 for a huge bash with live music, food, fun, and acres of soul-satisfying machinery. Tickets to the reunion are limited and available only at your Harley-Davidson dealer. Call 1-800-443-2153 for the location of the dealer nearest you.*

We care about you. Sign up for a Motorcycle Safety Foundation rider course today. Ride with your headlight on and watch out for the other person. Always wear a helmet, proper eyewear and appropriate clothing, and insist your passenger does too. Protect your privilege to ride by joining the American Motorcyclist Association. © 1992 Harley-Davidson, Inc.

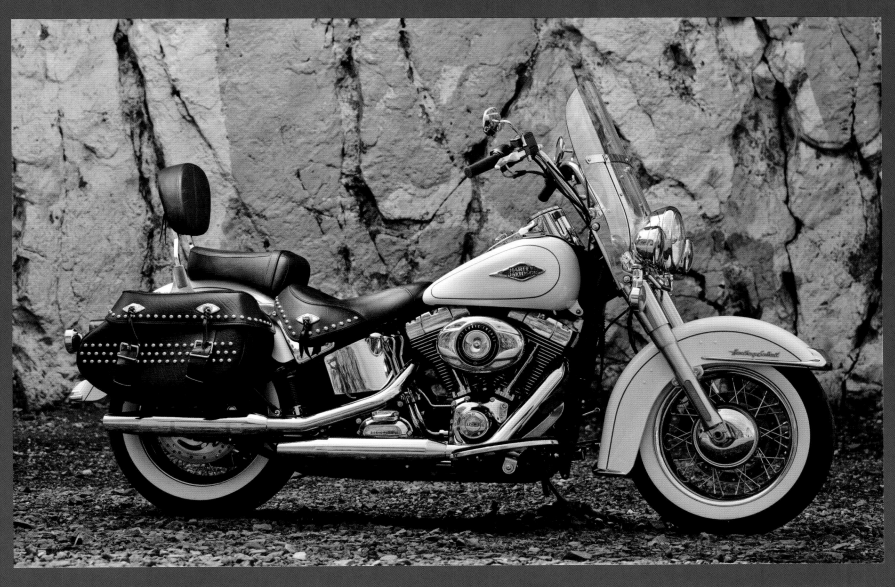

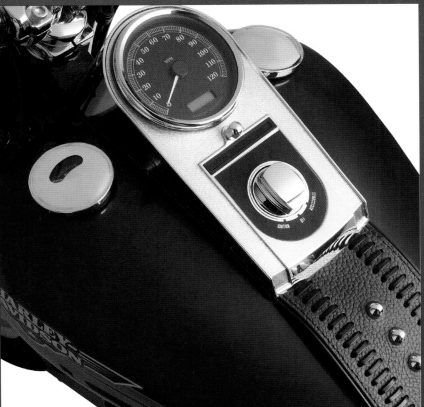

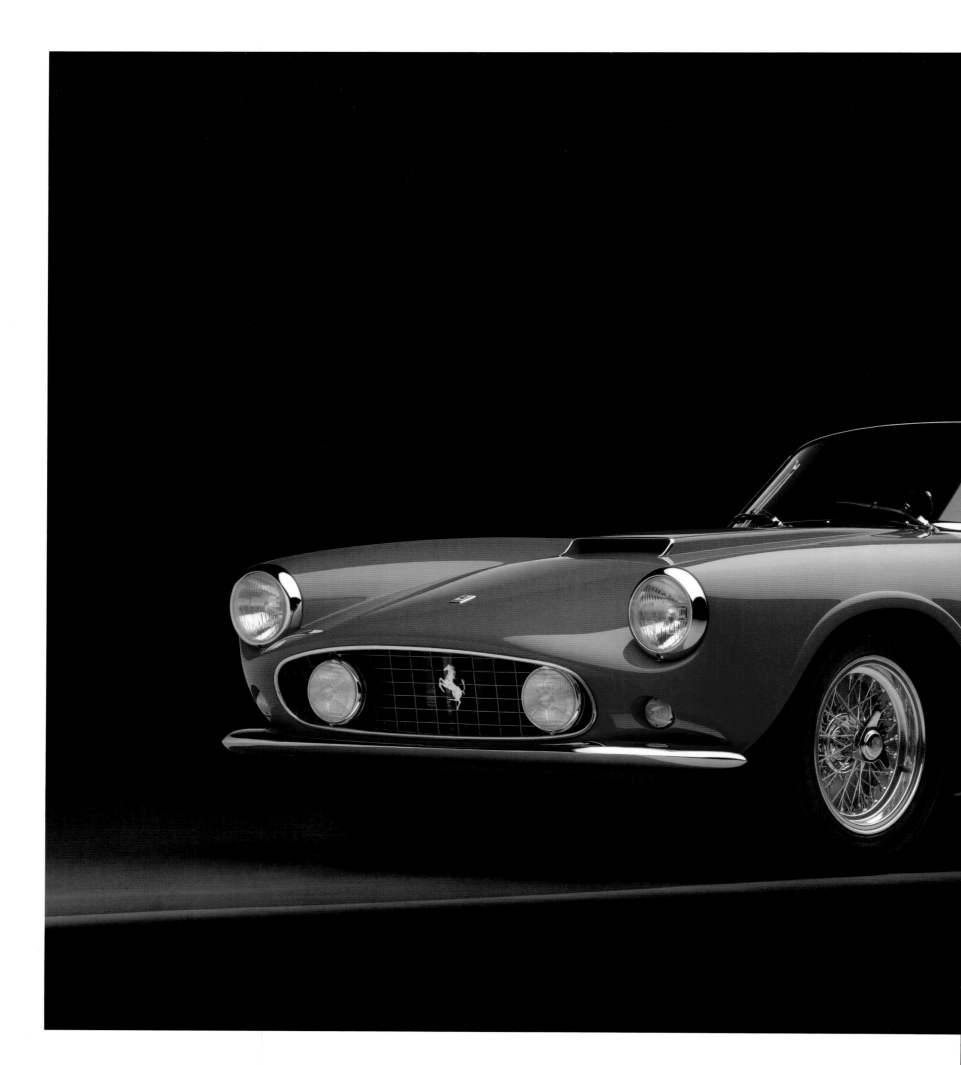

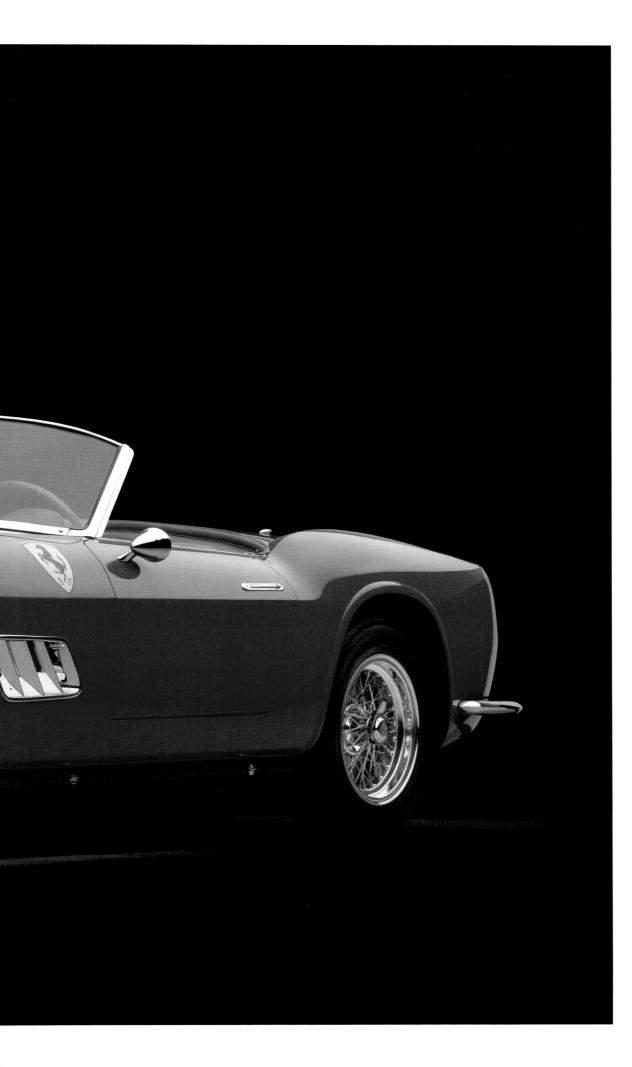

California 250 GT | 1961
Ferrari | www.ferrari.com

As the company's most successful early line, the 250 series included several variants and nearly all shared the same engine: the Colombo Tipo 125 V12. It was not a large engine, even for the time, but its light weight and impressive output made a big difference. With only 50 ever produced, it showcased Ferrari's engineering prowess. Aimed squarely at the all-important American market, the California Spyder had it all: performance, style, exclusivity, rarity and significance. A highly valued item for automotive collections, it set a world record in 2008 for the highest price ever paid for an automobile at auction when it sold for USD10,894,900.

Ce fut la première création de la société et sans doute la plus réussie. La série 250 incluait plusieurs variantes mais presque toutes les voitures étaient équipées du même moteur : le Colombo Tipo 125 V12. Ce n'était pas un gros moteur, même pour l'époque, mais sa légèreté et sa puissance exceptionnelle firent une différence considérable. Il n'y eut jamais que cinquante modèles produits mais ils surent présenter au monde les prouesses d'ingénierie de Ferrari. La California Spyder qui s'adressait résolument au marché américain, une cible de taille, possédait tout : la puissance, le style, l'exclusivité, la rareté et constituait un véritable symbole. Elle devint une acquisition très convoitée par les collectionneurs d'automobiles. Elle détient ainsi le record du monde en 2008 du prix le plus élevé jamais payé pour une automobile mise aux enchères. Elle fut estimée et cédée pour 10 894 900 dollars.

De 250 was de meest succesvolle vroege lijn van het bedrijf en hij omvatte verschillende varianten die vrijwel allemaal dezelfde motor deelden: de Colombo Tipo 125 V12. Het was geen grote motor, zelfs voor die tijd niet, maar zijn lage gewicht en indrukwekkende vermogen maakten een groot verschil. Omdat er slechts 50 werden geproduceerd, bracht hij de technische bekwaamheid van Ferrari onder de aandacht. De California Spider, die regelrecht op de uiterst belangrijke Amerikaanse markt was gericht, bood alles: prestaties, stijl, exclusiviteit, zeldzaamheid en invloed. Als hoog gewaardeerd artikel voor autoverzamelaars, zette hij in 2008 een wereldrecord voor de hoogste prijs die ooit betaald is op een autoveiling, toen hij werd verkocht voor 10.894.900 dollar.

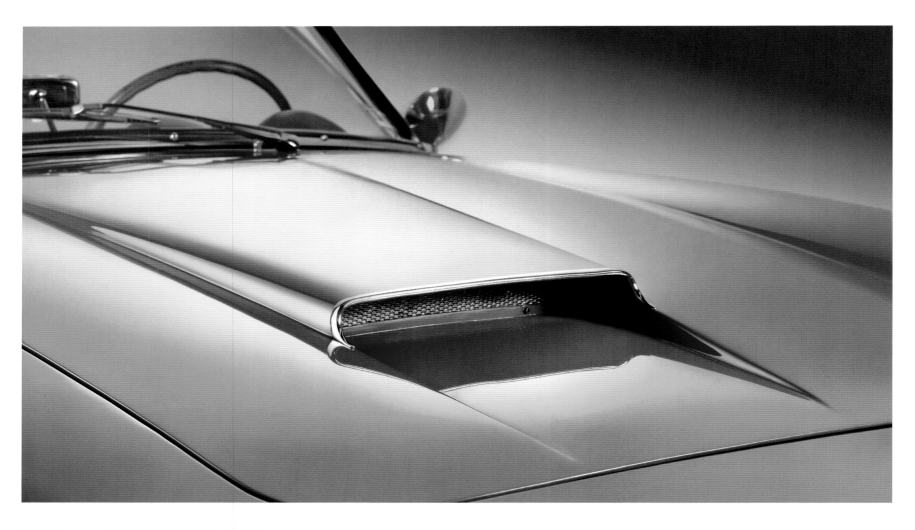

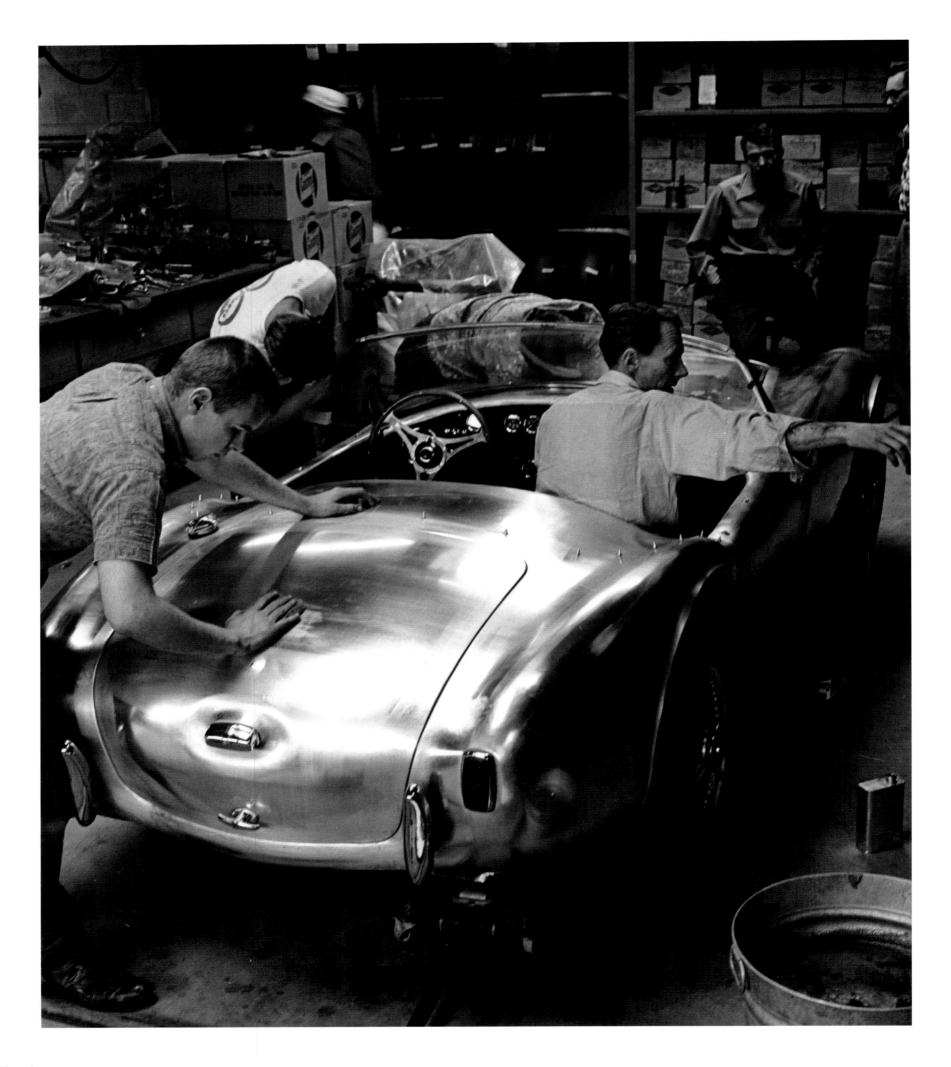

Cobra |1962
AC Shelby | www.shelbyamerican.com

In need of a car that could compete with the Chevrolet Corvette in the US racing circuit, Carroll Shelby approached one of Britain's oldest independent car marques, AC. His strong belief in combining big horsepower with inspired engineering led him to integrate Ford's new small block V8 engine into the lightweight Ace chassis. Christened the Cobra, CSX 2000 was introduced at the New York Auto Show in 1962. By focusing on pure performance he was able to create a very powerful roadster that is commonly blamed for the introduction of the 70 mph limit on British motorways.

Carroll Shelby avait besoin d'une voiture qui pourrait rivaliser avec la Chevrolet Corvette lors du US racing. Il se rapprocha alors d'AC, l'une des marques britanniques indépendantes les plus anciennes. Il croyait profondément qu'il était possible de marier une grande puissance avec une ingénierie de pointe et il décida d'intégrer le nouveau petit bloc moteur V8 produit par Ford dans le châssis léger d'Ace. Baptisé Cobra, la CSX 2000 fut présentée au Salon de l'Auto de New York en 1962. En se concentrant sur la performance pure, il réussit à créer un véhicule de route très puissant. On attribue d'ailleurs communément à la Cobra l'introduction de la limite de 112 km/h sur les autoroutes britanniques.

Omdat hij behoefte had aan een auto die in Amerikaanse racekringen kon concurreren met de Chevrolet Corvette, benaderde Carroll Shelby één van de oudste onafhankelijke Britse automerken, AC. Zijn vaste geloof in het combineren van veel paardenkrachten met briljante techniek, bracht hem ertoe om het nieuwe kleine V8 motorblok van Ford te integreren in het nieuwe lichtgewicht Ace chassis. De CSX 2000, die Cobra werd gedoopt, werd in 1962 geïntroduceerd op de *New York Auto Show*. Door zich te concentreren op pure prestatie was hij in staat om een zeer krachtige sportwagen te creëren, die vaak de schuld kreeg van het introduceren van de 112 km/u limiet op de Britse autosnelwegen.

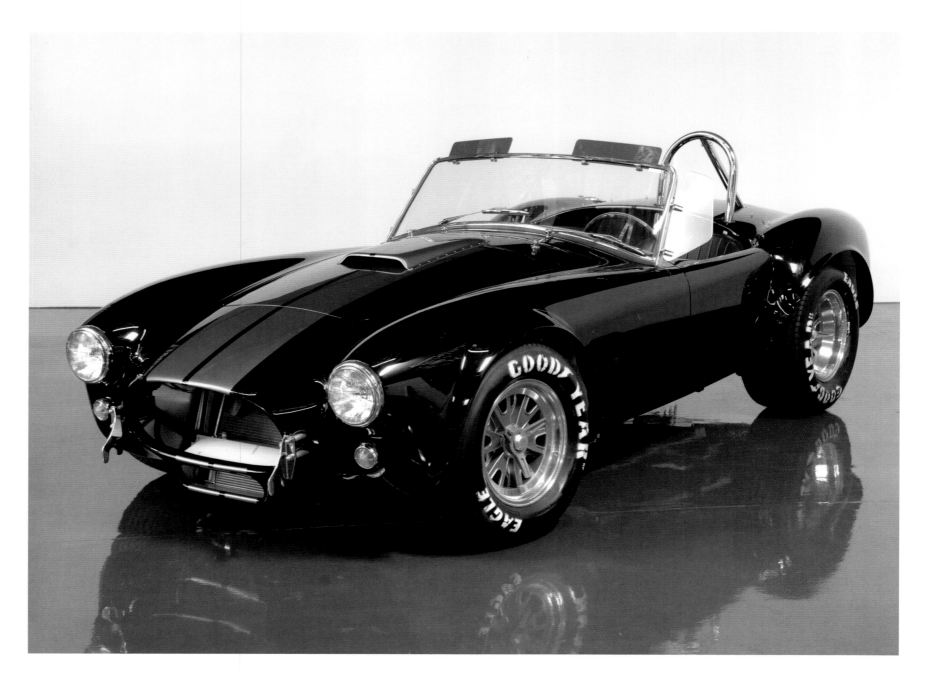

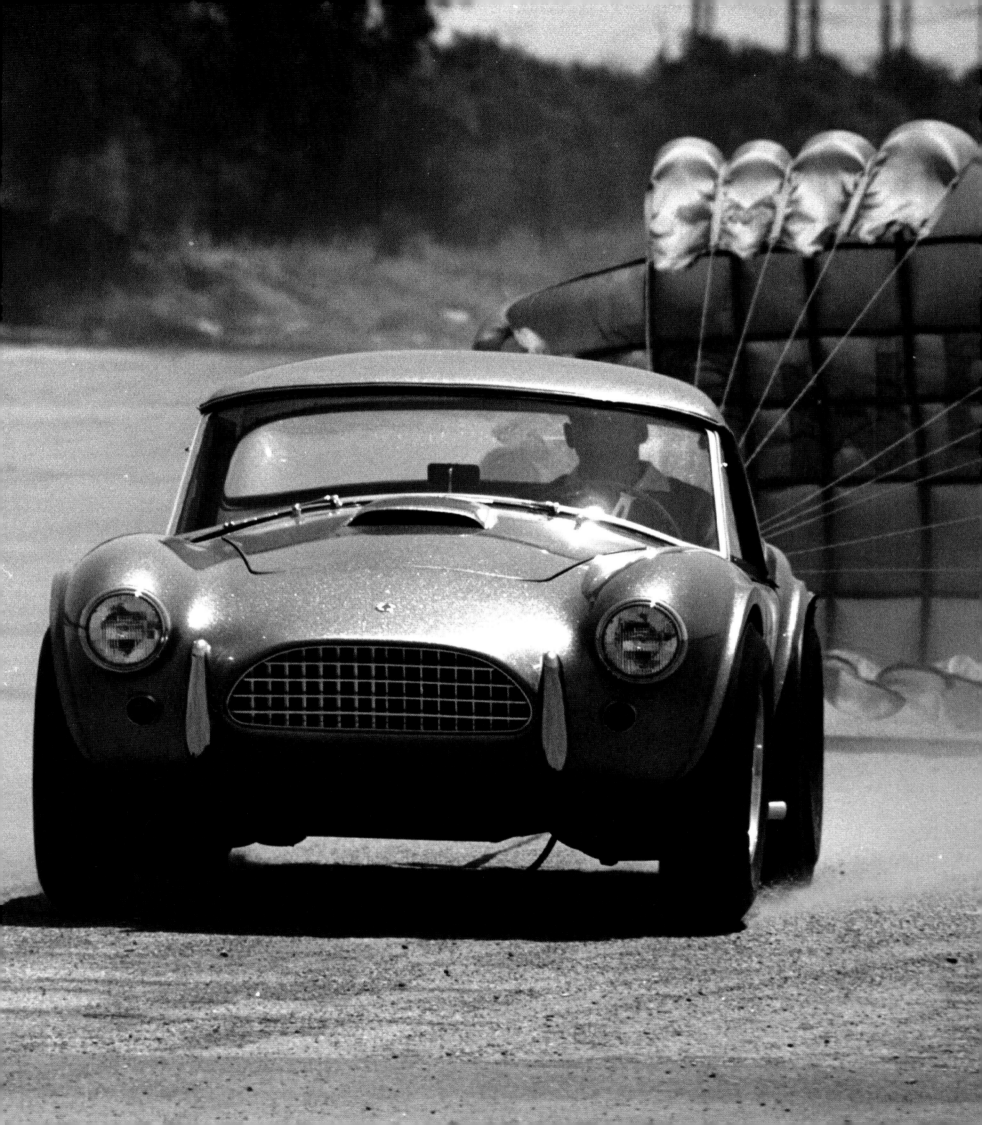

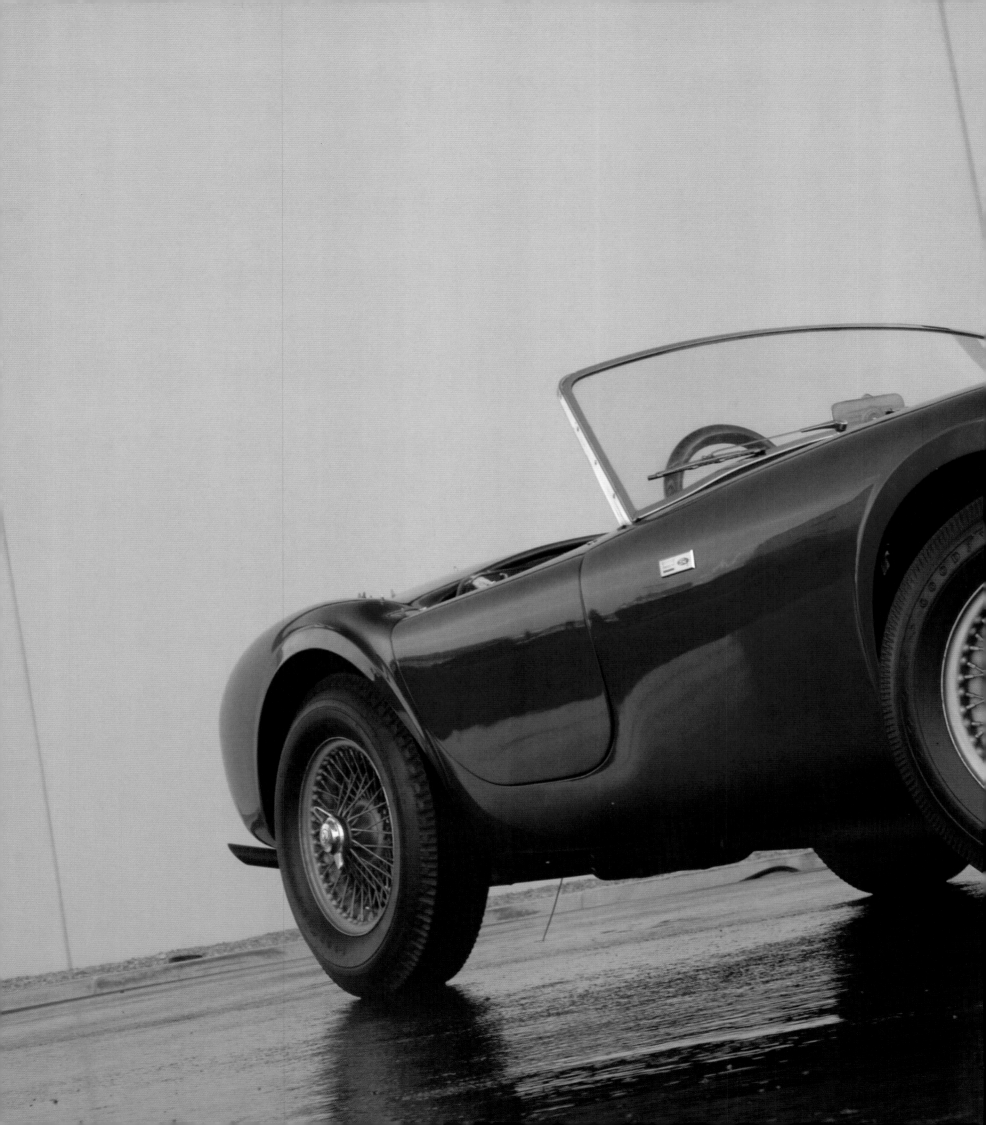

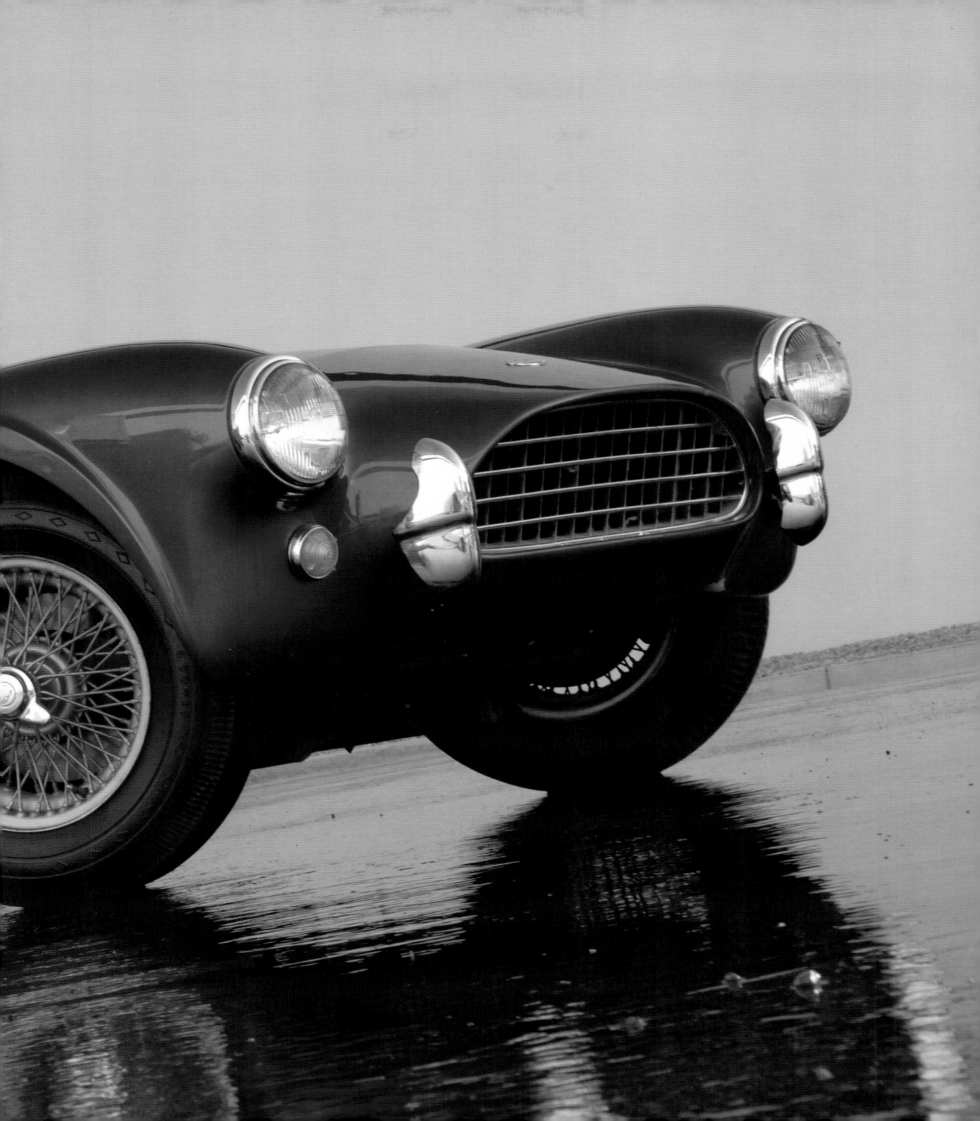

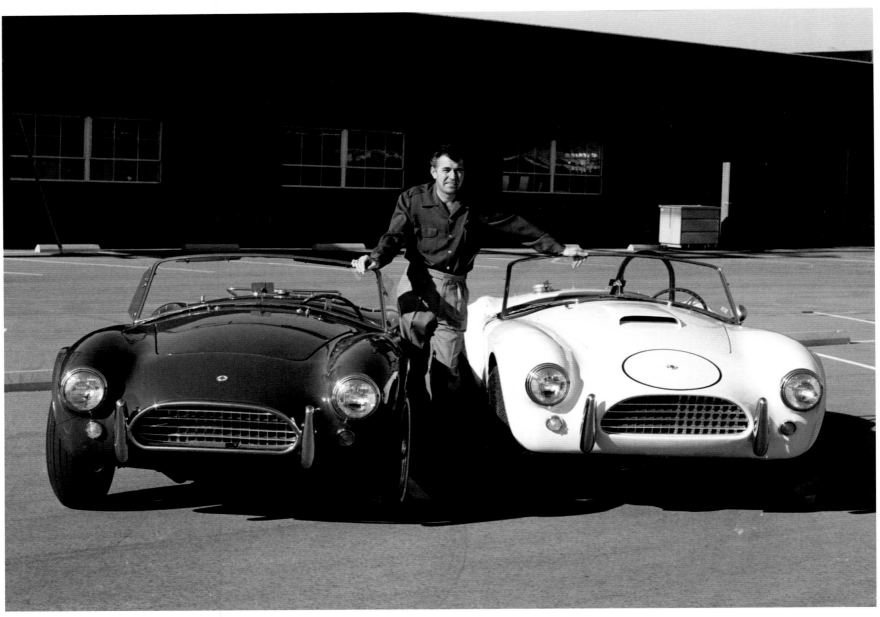

Carroll Shelby
Automotive Legend

Carroll Shelby has had an impressive impact on automotive racing and design over the last 50 years, but success did not happen overnight, this WWII aviator did not begin racing until the mid-1950s.

He captured three national sports car championships in the United States, earned a spot on the Aston-Martin team in Europe and won international races that included a victory at the 24 Hours of Le Mans. He set 16 U.S. and international speed records and was twice named by Sports Car Illustrated as "Driver of the Year." This chicken farmer from Texas had a career that spanned many aspects of the auto industry, from driver and team owner, to manufacturing and consulting. When Shelby's health caused him to abandon his driving in 1960, he moved from the driver's seat and turned his attention to manufacturing.

Carroll Shelby is perhaps the only person to have worked at a visible level with all three major American automobile manufacturers. His charisma, vision and ability to build teams have made him into a master organizer and leader. In 1992, Carroll Shelby was inducted in the Automotive Hall of Fame for his body of achievements. He will always be remembered as an American success story, an icon that embodied ingenuity, tenacity and true grit.

Carroll Shelby eut un impact inégalé dans le domaine de la course automobile et de la conception au cours des 50 dernières années. Pourtant, son succès ne s'est pas produit du jour au lendemain. Cet aviateur de la Seconde Guerre mondiale ne se lança dans les courses qu'à partir du milieu des années 50.

Il remporta trois championnats de voiture de sport national aux Etats-Unis, s'octroya une place dans l'équipe Aston-Martin en Europe et gagna des courses internationales dont une prestigieuse victoire aux 24 Heures du Mans. Il remporta 16 records de vitesse aux États-Unis et dans le monde et fut nommé par deux fois "Conducteur de l'année" par le célèbre journal Sports Cars Illustrated. La carrière de ce producteur de volailles du Texas engloba de nombreux aspects de l'industrie automobile, allant de conducteur, pilote et propriétaire d'équipe, à la fabrication et au conseil. Lorsque Shelby abandonna la conduite en 1960 pour des raisons de santé, il échangea sont costume de pilote pour celui de constructeur.

Carroll Shelby est peut-être la seule personne à avoir travaillé publiquement pour les trois principaux constructeurs automobiles américains. Son charisme, sa vision et sa capacité à rassembler des équipes ont fait de lui un maître dans le domaine de l'organisation et un leader incontesté. En 1992, Carroll Shelby fut intronisé au temple de l'Automotive Hall of Fame pour l'ensemble de ses réalisations. Il restera dans les mémoires comme l'incarnation de la réussite américaine, une icône dont le nom rimait avec ingéniosité, ténacité et courage véritable.

Carroll Shelby heeft de afgelopen 50 jaar een indrukwekkende invloed gehad op autoracen en -ontwerp, maar het succes kwam niet van de ene op de andere dag. Deze piloot uit de Tweede Wereldoorlog begon niet met racen voor het midden van de jaren 1950.

Hij veroverde in de Verenigde Staten drie nationale sportauto kampioenschappen, verdiende een plaats in het Aston Martin team in Europa en won internationale races, waaronder een overwinning bij de 24 Uur van Le Mans. Hij vestigde 16 Amerikaanse en internationale snelheidsrecords en werd twee keer uitgeroepen tot "Chauffeur van het Jaar" door Sports Car Illustrated. Deze kippenboer uit Texas had een carrière die vele aspecten van de auto-industrie omvatte, van rijder en teameigenaar, tot producent en consulent. Toen Shelby in 1960 om gezondheidsredenen het rijden moest opgeven, stapte hij uit de rijdersstoel en richtte zijn aandacht op productie.

Carroll Shelby is wellicht de enige persoon die op een zichtbaar niveau met alle drie de belangrijkste Amerikaanse automobielfabrikanten heeft gewerkt. Zijn charisma, visie en vermogen om teams te bouwen hebben hem tot een meester in organisatie en leidinggeven gemaakt. In 1992 werd Carroll Shelby ingewijd in de Automotive Hall of Fame voor zijn grote aantal successen. Hij zal altijd herinnerd worden als een Amerikaans succesverhaal, een icoon dat vernuft, vasthoudendheid en echte durf belichaamde.

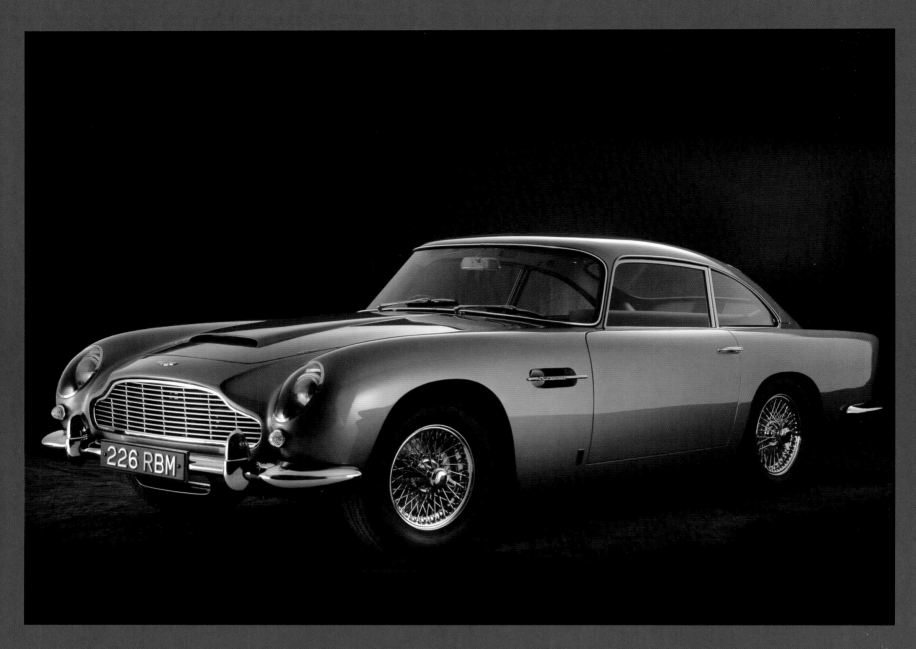

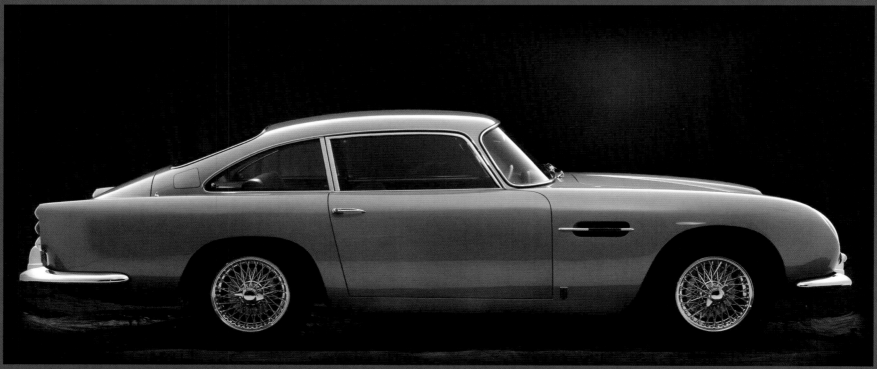

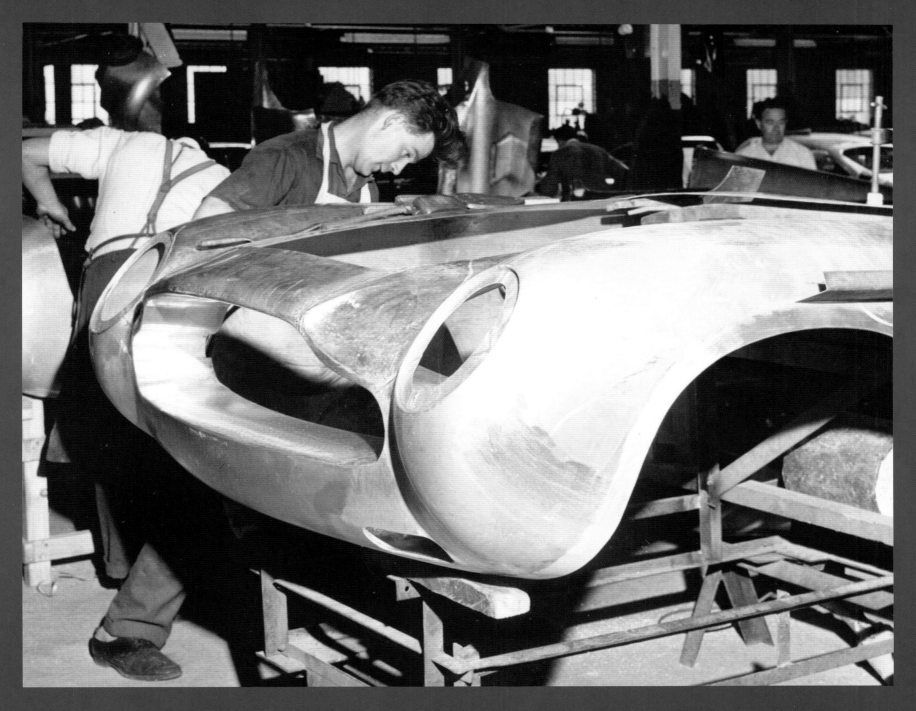

DB5 | 1963
Aston Martin | www.astonmartin.com

The successor of the DB4 is regarded as the most beautiful Aston Martin ever produced. This updated version included: a more attractive body, tinted glass, four exhaust silencers, electric windows and 42 more horses. Famous for being the first and most recognized cinematic James Bond car, it starred in the films *Goldfinger* and *Thunderball*. The DB5 made a comeback to the big screen in the 1995 film *GoldenEye*. Bond history aside, this icon of the swingin' sixties continues to see a sharp and steady increase in value, solidifying its status as a classic.

Elle a succédé au modèle DB4 et est considérée comme le plus beau modèle Aston Martin jamais produit. Cette version mise à jour comprend: une ligne plus attractive, des vitres teintées, quatre pots d'échappement, des fenêtres électriques et une puissance additionnelle de 42 cv. Sa célébrité lui vient aussi sans aucun doute de son rôle très médiatique : elle fut la première et la plus reconnaissable des voitures de James Bond. Elle tint son rôle à merveille dans les films *Goldfinger* et *Thunderball*. La DB5 fit son retour sur le grand écran en 1995 dans le film *GoldenEye*. Mais hormis sa longue relation avec James Bond, cette icône des années soixante n'a cessé de prendre de la valeur, ce qui lui donne aujourd'hui encore un statut indiscutable de véhicule incontournable.

De opvolger van de DB4 wordt beschouwd als de allermooiste Aston Martin die ooit is geproduceerd. Deze bijgewerkte versie omvatte een aantrekkelijker carrosserie, getint glas, vier uitlaatdempers, elektrisch bediende ramen en een extra 42 pk. Hij is beroemd als de eerste en meest erkende filmische James Bond auto, die begon in de films *Goldfinger* en *Thunderball*. De DB5 keerde in 1995 terug naar het witte doek in de film *GoldenEye*. Bezijden de Bond historie blijft dit icoon van de swingende jaren zestig sterk en gestadig in waarde vermeerderen, waardoor hij zijn status als klassieker consolideert.

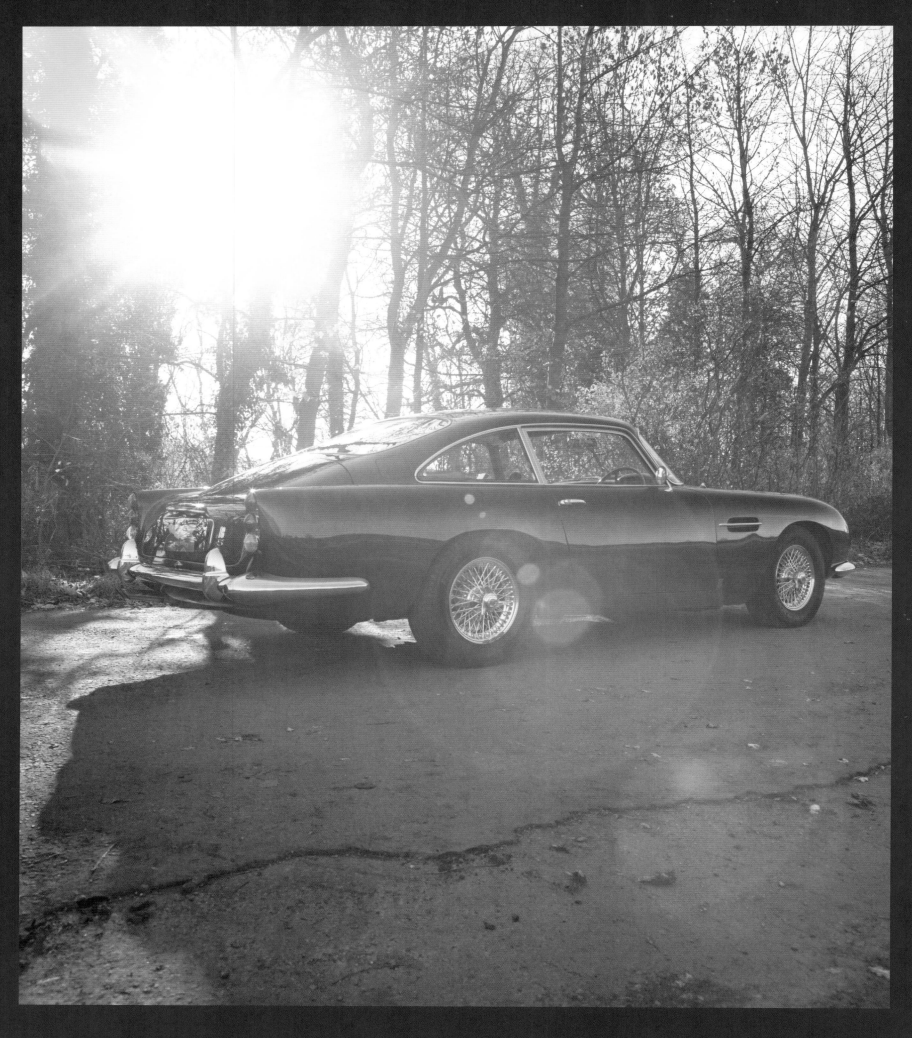

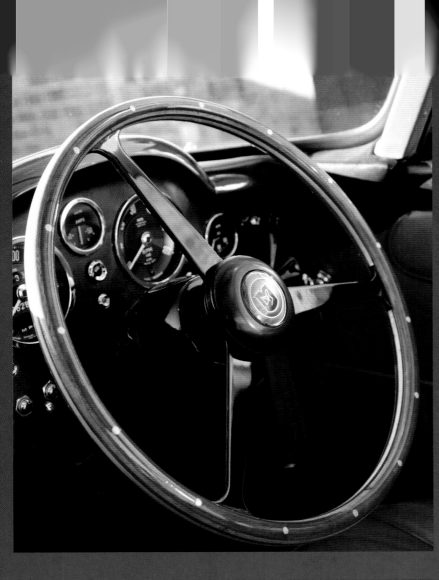
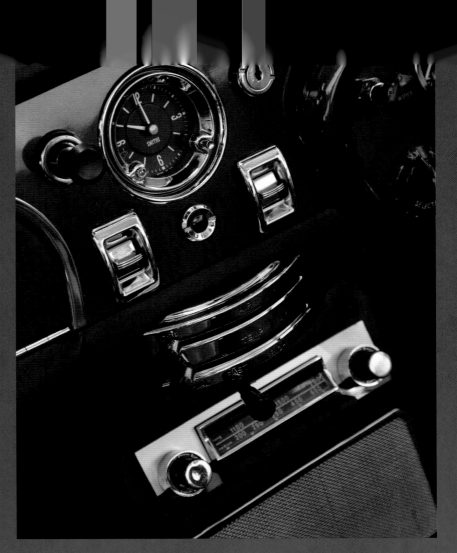

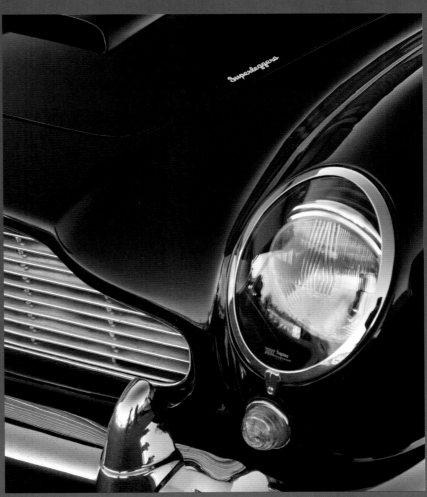

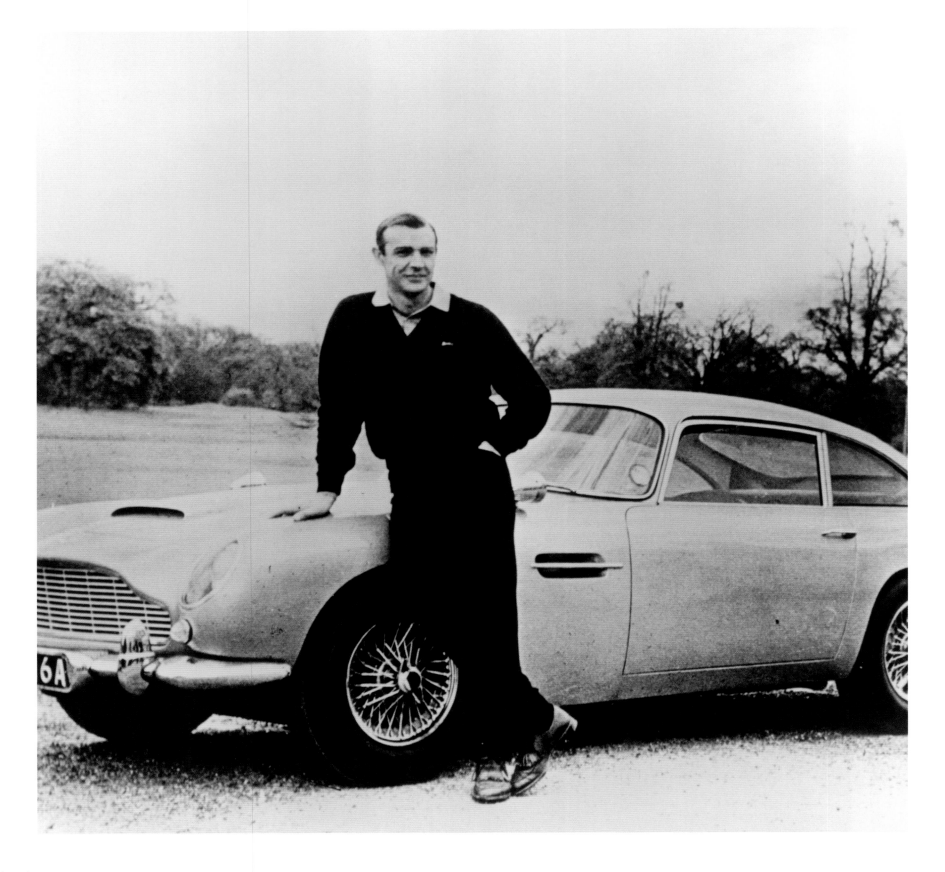

Sean Connery
James Bond

Sean Connery is one of the few superstars whose popularity is not confined to a particular geographical region. From milkman to one of Hollywood's finest actors, Thomas Sean Connery was born to a cleaning lady and a truck driver. The Edinburgh born star also worked as an artist's model for the Edinburgh College of Art, coffin polisher and bodybuilder. He starred in multiple plays and films before landing his breakthrough role as secret agent James Bond.

While portraying the role of infamous super spy, he drove his own car, the Aston Martin DB5, making it the world's most famous car. Though recently auctioned off, it had been custom made with machine guns, a bulletproof shield, revolving number plates, oil slick sprayer and smoke screen, along with other gadgets.

Though his illustrious career has spanned three decades and he has held the title of "Sexiest Man Alive", he retains a suave and gentlemanly temperament. He attributes his extraordinary success not only to his drive, but also to his remarkable string of circumstances, compounded with good instincts and pure luck. As he once stated in one of his movies, a line upon which we all can agree : "Its good to be me."

Sean Connery est l'une des seules superstars dont la popularité ne se limite pas à une région géographique spécifique. Thomas Sean Connery, le fils d'une femme de ménage et d'un chauffeur de camion, fut aussi bien laitier que l'un des meilleurs acteurs d'Hollywood. Né à Edinburgh, il fut mannequin pour les élèves artistes de l'Edinburgh College of Art, polisseur de cercueil et bodybuilder. Il a joué dans de multiples pièces et films avant de décrocher le rôle qui fit sa renommée, celui de l'agent secret James Bond.

Lorsqu'il jouait le rôle du célèbre super espion, il conduisait aussi sa propre voiture, l'Aston Martin DB5. En conséquence, elle devint la voiture la plus célèbre au monde. Bien que récemment mise aux enchères, elle avait été faite sur mesure, équipée de mitrailleuses, d'un écran pare-balles, de plaques d'immatriculation pivotantes, d'un pulvérisateur de nappe de pétrole, d'un écran de fumée, et de bien d'autres gadgets encore.

Son illustre carrière couvre désormais plus de trois décennies durant lesquelles il reçut le titre de "l'homme le plus sexy au monde". Il n'en garde pas moins des manières suaves et distinguées. Il attribue son succès extraordinaire non seulement à sa motivation, mais aussi à un remarquable concours de circonstances, allié à de bons instincts et un soupçon de chance, tout simplement. Il a déclaré dans l'un de ses films "Il est bon d'être moi" et nous sommes sans aucun doute tous d'accord sur le sujet.

Sean Connery is één van de weinige supersterren van wie de populariteit niet is beperkt tot een bepaalde geografische regio. Thomas Sean Connery, die zich ontwikkelde van melkboer tot één van de beste acteurs van Hollywood, werd geboren als zoon van een schoonmaakster en een vrachtwagenchauffeur. De in Edinburgh geboren ster werkte ook als model voor het Edinburgh College of Art, poetser van doodskisten en bodybuilder. Hij was de ster in meerdere toneelstukken en films voordat hij doorbrak met zijn rol als geheim agent James Bond.

Terwijl hij de rol als beruchte superspion uitbeeldde, reed hij zijn eigen auto, de Aston Martin DB5, die daarmee 's werelds beroemdste auto werd. Ook al is hij recentelijk geveild, hij was speciaal uitgerust met machinegeweren, een kogelvrij schild, draaiende kentekenplaten, olievleksproeier en rookgordijn, samen met nog andere gadgets.

Al strekte zijn illustere carrière zich uit over meer dan drie decennia, en heeft hij de titel "Sexiest Man Alive" toegekend gekregen, hij behoudt een mild en beschaafd temperament. Hij schrijft zijn uitzonderlijke carrière niet alleen toe aan zijn gedrevenheid, maar ook aan zijn opmerkelijke aaneenschakeling van omstandigheden, vermengd met goede instincten en puur geluk. In één van zijn films maakte hij een opmerking waar we het allemaal mee eens kunnen zijn : "Het is goed om mij te zijn".

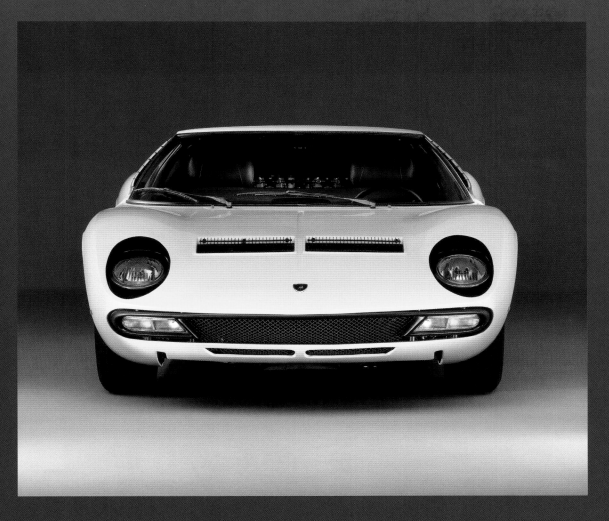

Miura | 1966
Lamborghini | www.lamborghini.com

A road vehicle with a racing pedigree that could win on the track and be driven on the road by enthusiasts was the inspiration for this model. The name, along with the company's trademark badge, is derived from a breed of particularly large and fierce fighting bulls. Originally unendorsed by the company founder, the engineering teams worked through the night and off the clock to develop and prove their concept. Its eventual debut at the Geneva Auto Show received high acclaim for its sleek styling and revolutionary design, initiating the trend of high performance two-seater sports cars.

À l'origine de ce modèle, il y a une envie. L'envie de créer un véhicule pour la route doté d'un pedigree de voiture de course qui pourrait aussi bien briller sur les pistes que plaire aux amoureux de la conduite. Son nom, à l'instar de celui de la marque, s'inspire de celui d'une race de taureaux de combat, particulièrement imposants et combatifs. Initialement, l'idée ne plaisait pas au fondateur de la société, mais les équipes d'ingénieurs ont travaillé jour et nuit sans relâche pour développer le concept et en démontrer la raison d'être. C'est au salon de de Genève que le modèle fit enfin ses débuts. Il y reçut tous les honneurs que sa conception révolutionnaire et sa ligne racée lui valaient, et lança la mode des modèles de voiture de sport ultra-performantes à deux places.

Dit model is geïnspireerd door een wegvoertuig dat het racen in zijn bloed heeft en dat zowel op een circuit kan winnen als door liefhebbers op de weg kan worden gereden. De naam, samen met het kenmerkende embleem van het bedrijf, is afgeleid van een ras van bijzonder grote en vurige vechtstieren. Omdat de grondlegger van het bedrijf geen goedkeuring had verleend, werkten de engineering teams 's nachts en in hun eigen tijd om hun concept te ontwikkelen en te bewijzen. Bij zijn debuut op de Autoshow van Genève kreeg het model lovende kritieken voor zijn gestroomlijnde uiterlijk en revolutionair design, wat het begin was van de trend naar tweezitter hoogperformante sportauto's.

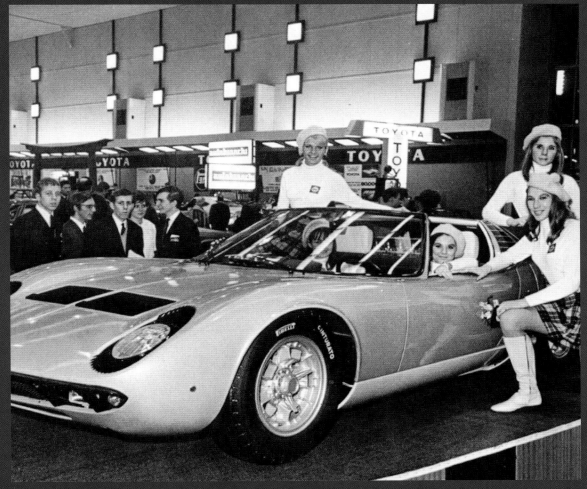

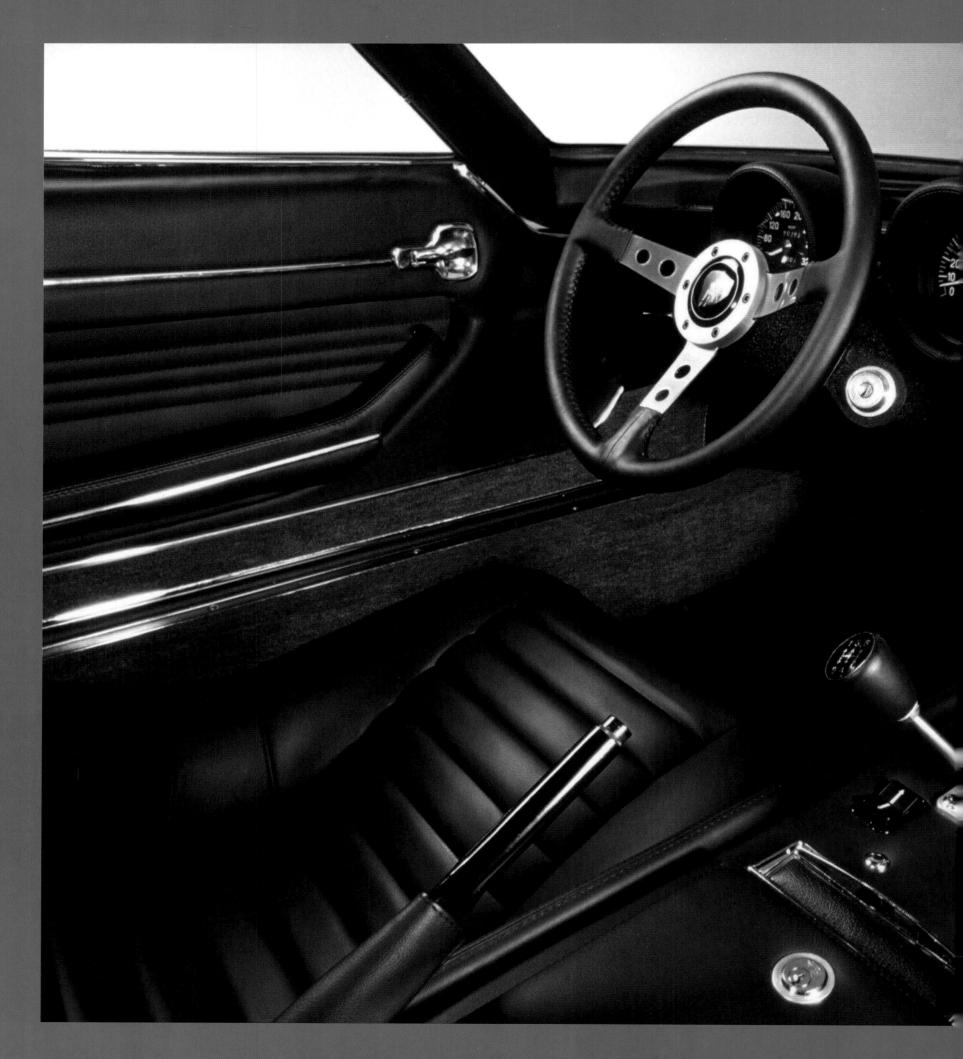

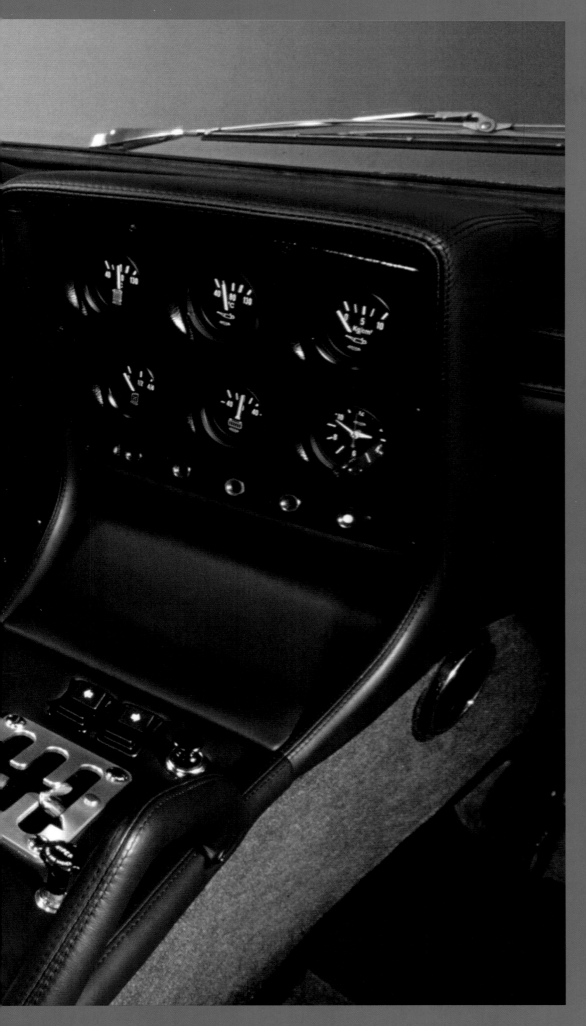

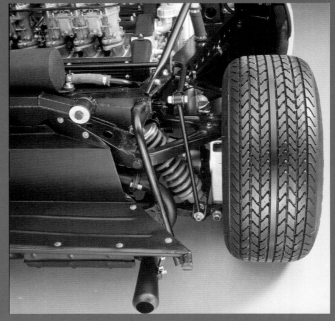

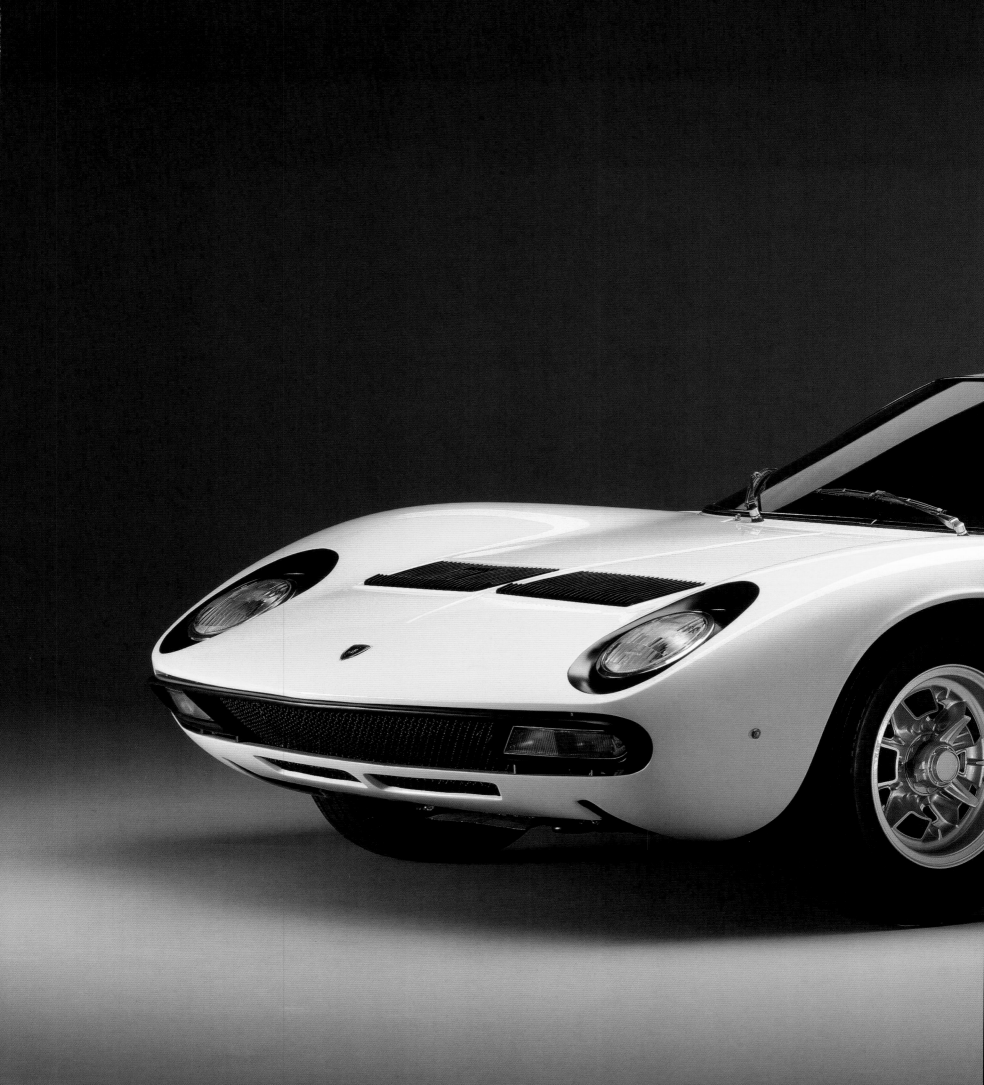

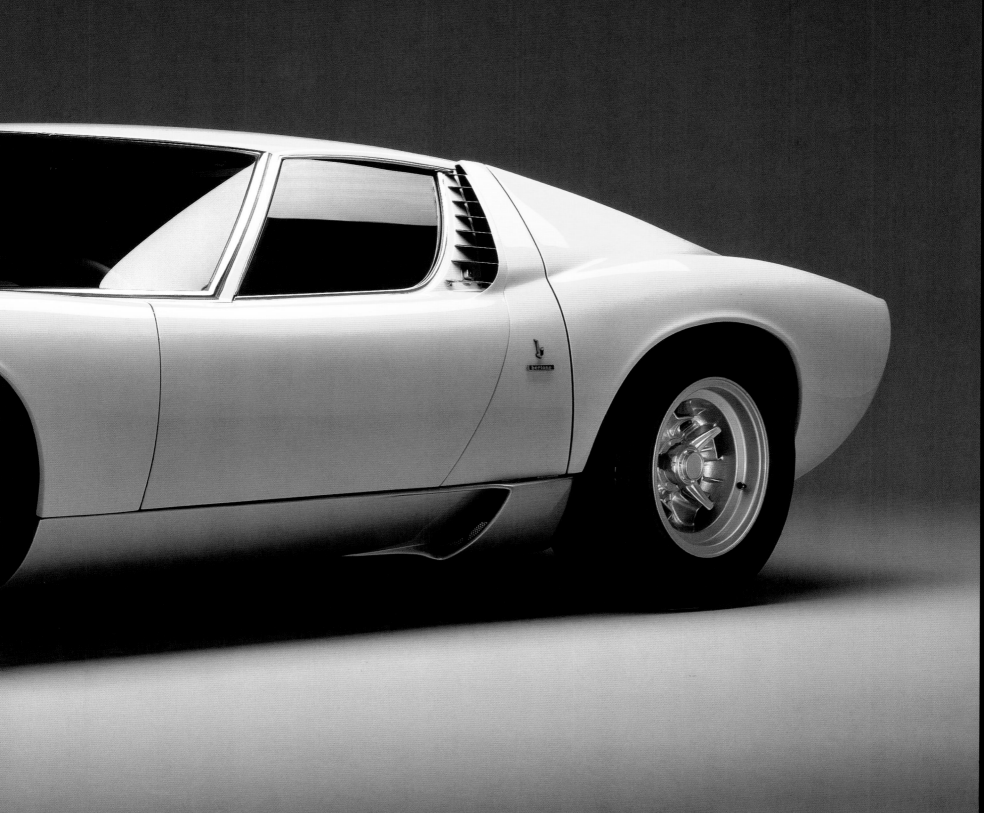

Ferruccio Lamborghini
Taurus

As a boy growing up in a rural town, Ferruccio Lamborghini had already taken an interest in all things mechanical. In 1946, with the help of his engineering degree, he opened a workshop near his hometown where he refurbished ex-military vehicles into much needed tractors for the local people. He threw himself into this new business with ambition, great will power and a lot of energy.

By 1962 he had become one of the richest entrepreneurs in Italy. He came to own a collection of powerful Jaguars, Mercedes, Ferraris and Maserati, but among them no car completely satisfied him. Unhappy with the workmanship on his new Ferrari 250 GT, he had his engineers take it apart only to find out that many of the parts used were standard. After realizing this, Lamborghini felt that he could build a much better sports car on his own and thus established his own motorcar company in May 1963. The aggressive bull on the corporate coat of arms decorated the first Lamborghini sports cars; born under the zodiac sign Taurus, he saw in it an expression of his forward-urging and occasionally impetuous character.

Petit garçon, il grandit dans un village rural. Mais Ferruccio Lamborghini était déjà intéressé par tout ce qui touchait à la mécanique. En 1946, fort de son diplôme d'ingénieur, il ouvrit un atelier à proximité de sa ville natale où il transforma les véhicules militaires en tracteurs, des véhicules particulièrement nécessaires aux populations locales. Il s'engagea dans cette nouvelle entreprise avec ambition, volonté et beaucoup d'énergie.

En 1962, il était devenu l'un des plus riches entrepreneurs d'Italie. Il s'amusa à collectionner de puissantes Jaguar, Mercedes, Ferrari et Maserati. Mais aucune de ces voitures ne le satisfaisait complètement. Mécontent de la fabrication de la nouvelle Ferrari 250 GT qu'il avait acquis, il demanda à ses ingénieurs de la démonter. Il découvrit alors que la plupart des pièces utilisées étaient des pièces standards. Lamborghini se dit alors qu'il pourrait lui-même construire une voiture de sport bien supérieure. Il lança ainsi sa propre entreprise automobile en mai 1963. Le taureau agressif figurant sur les armoiries de l'entreprise décora les premières voitures Lamborghini. Né sous le signe zodiacal du Taureau, il vit toujours en cet animal une expression du caractère fonceur et parfois impétueux qui le caractérisait.

Ferruccio Lamborghini had als opgroeiende jongen in een landelijk stadje al grote interesse in alles wat te maken had met mechanica. Hij opende in 1946, met behulp van zijn ingenieursgraad, een werkplaats in de buurt van zijn geboorteplaats, waar hij voormalige militaire voertuigen renoveerde tot hard nodige tractors voor de lokale bevolking. Hij stortte zichzelf met ambitie, grote wilskracht en een hoop energie op zijn nieuwe bedrijf.

Tegen 1962 was hij één van de rijkste ondernemers in Italië. Hij verwierf een collectie krachtige Jaguars, Mercedessen, Ferrari's en Maserati's. Maar er was er geen enkele die volledig voldeed aan zijn verwachtingen. Toen hij ontevreden was over het vakmanschap van zijn nieuwe Ferrari 250 GT, liet hij hem door zijn monteurs uit elkaar halen, waardoor ze erachter kwamen dat vele van de gebruikte onderdelen standaard waren. Toen hij zich dit realiseerde, was Lamborghini van mening dat hij zelf een veel betere sportauto kon bouwen en hij richtte dus in mei 1963 zijn eigen autobedrijf op. De agressieve stier op het wapenschild van het bedrijf decoreerde de eerste Lamborghini sportauto; omdat hij was geboren onder het sterrenbeeld Stier, zag hij het als een uiting van zijn voorwaartse drang en zijn af en toe onstuimige karakter.

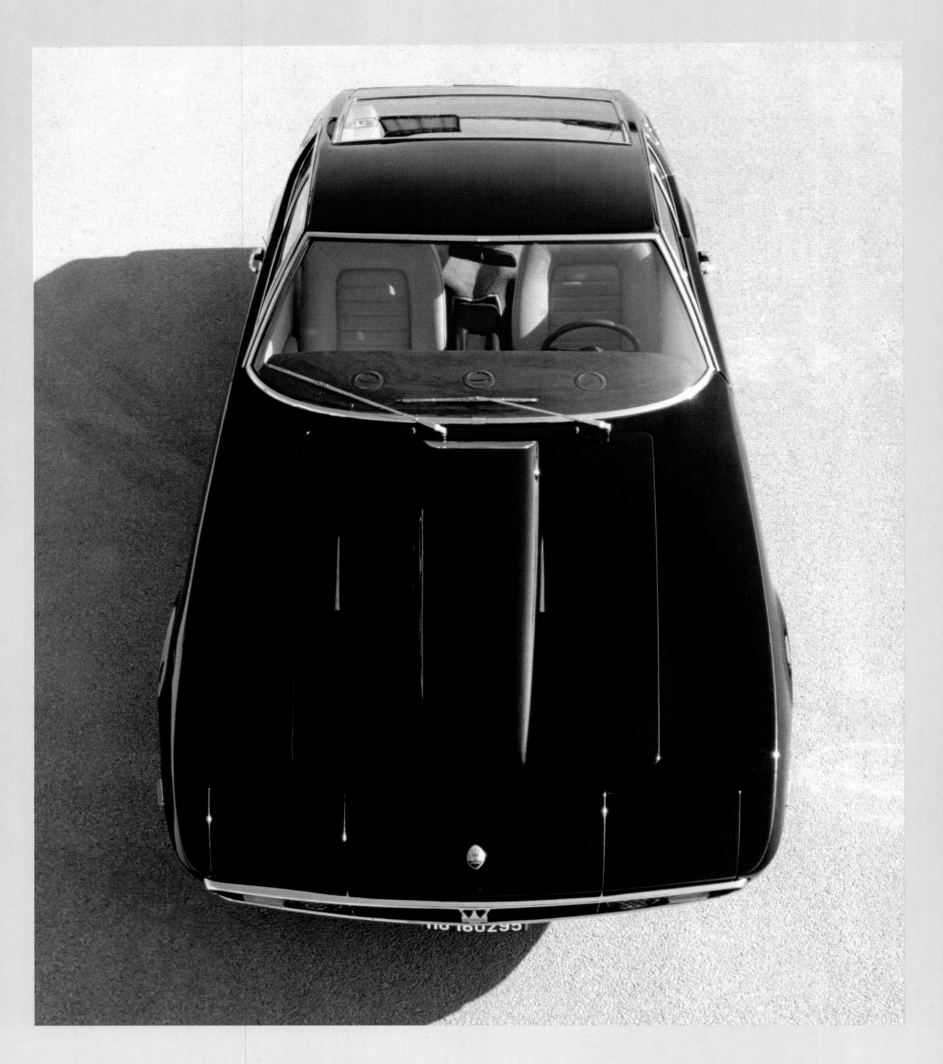

Ghibli | 1967

Maserati | www.maserati.com

This high performance front-engine coupé is named for an Egyptian desert storm wind. Debuted at the 1966 Turin Motor Show, it proved to be the most popular Maserati vehicle, outselling its two biggest rivals: the Ferrari Daytona and the Lamborghini Miura. Renowned for its low shark-shaped nose, its styling was designed by Giorgetto Giugiaro. As a true thoroughbred GT, it was so well regarded that Sports Car International ranked it number nine on their list of Top Sports Cars of the 1960s. Notable owners included Sammy Davis Jr., Peter Sellers and Jean-Paul Belmondo.

Ce coupé, équipé d'un moteur haute performance à l'avant, doit son nom au vent de tempête du désert égyptien. Il fit ses débuts au Salon de l'auto de Turin en 1966 et devint la Maserati la plus populaire, dépassant ses deux plus grands rivaux qu'étaient la Ferrari Daytona et la Lamborghini Miura. Doté d'une ligne avant basse, semblable à un profil de requin, un style qui fit sa réputation, le coupé fut conçu par Giorgetto Giugiaro. Véritable GT pur-sang, sa réputation fut si impressionnante que le journal Sports Car International le classa numéro neuf sur leur liste des meilleures voitures de sport des années 1960. Parmi les amateurs et propriétaires renommés de ce modèle se trouvent notamment Sammy Davis Jr., Peter Sellers et Jean-Paul Belmondo.

Deze hoogperformante coupé met voorgeplaatste motor is genoemd naar een Egyptische woestijnstorm. Hij maakte zijn debuut op de Motorshow van Turijn in 1966 en bewees het populairste Maserati voertuig te zijn, door meer te verkopen dan zijn twee grootste rivalen, de Ferrari Daytona en de Lamborghini Miura. Zijn vormgeving was beroemd door zijn lage, haaiachtige neus en werd ontworpen door Giorgetto Giugiaro. Hij werd als rasechte GT zo gerespecteerd dat Sports Car International hem negende plaatste op hun lijst van Top Sportauto's van de jaren 1960. Sammy Davis Jr, Peter Sellers en Jean-Paul Belmondo behoorden tot de opmerkelijke eigenaars.

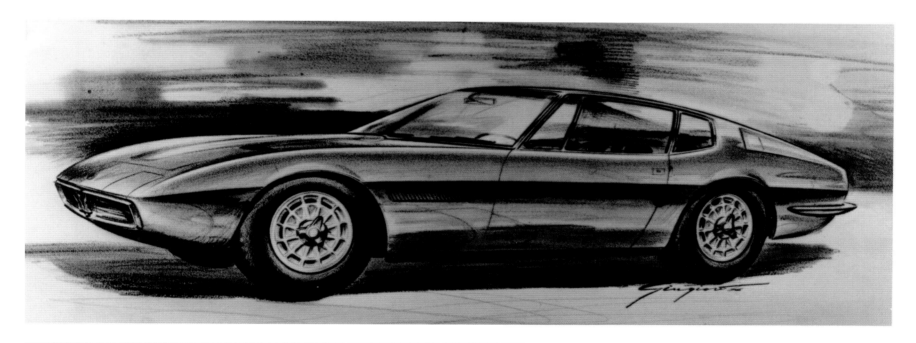

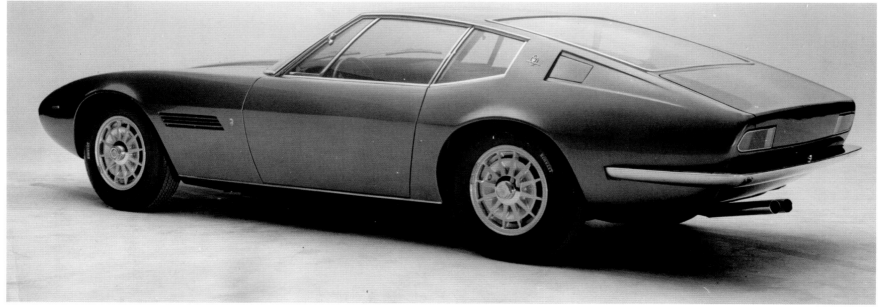

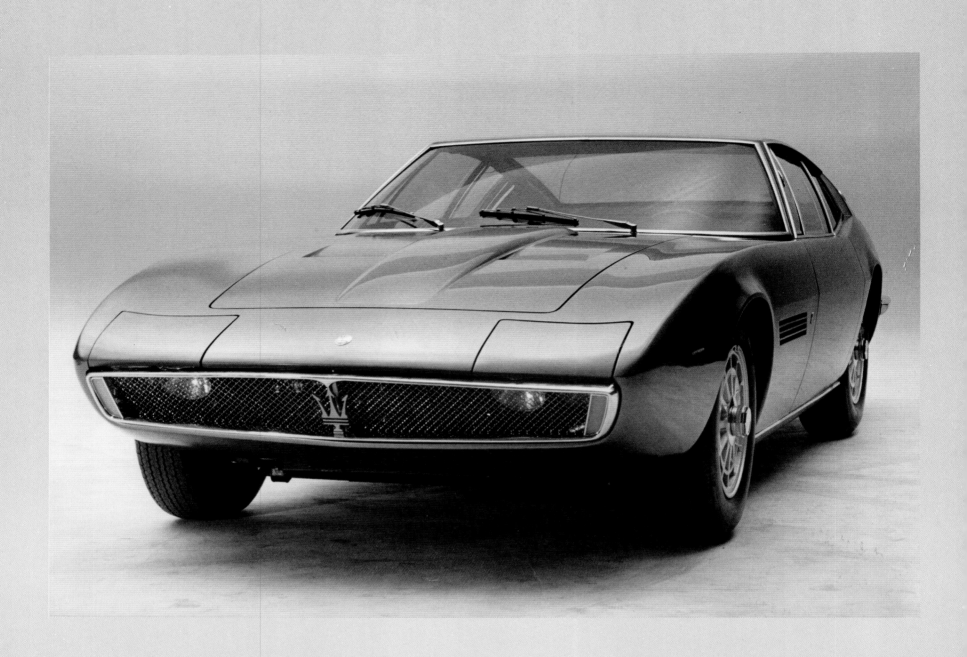

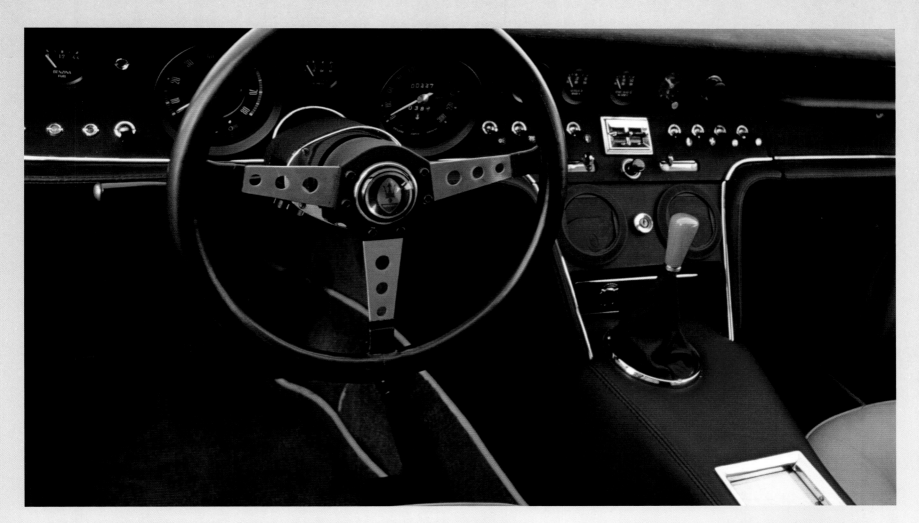

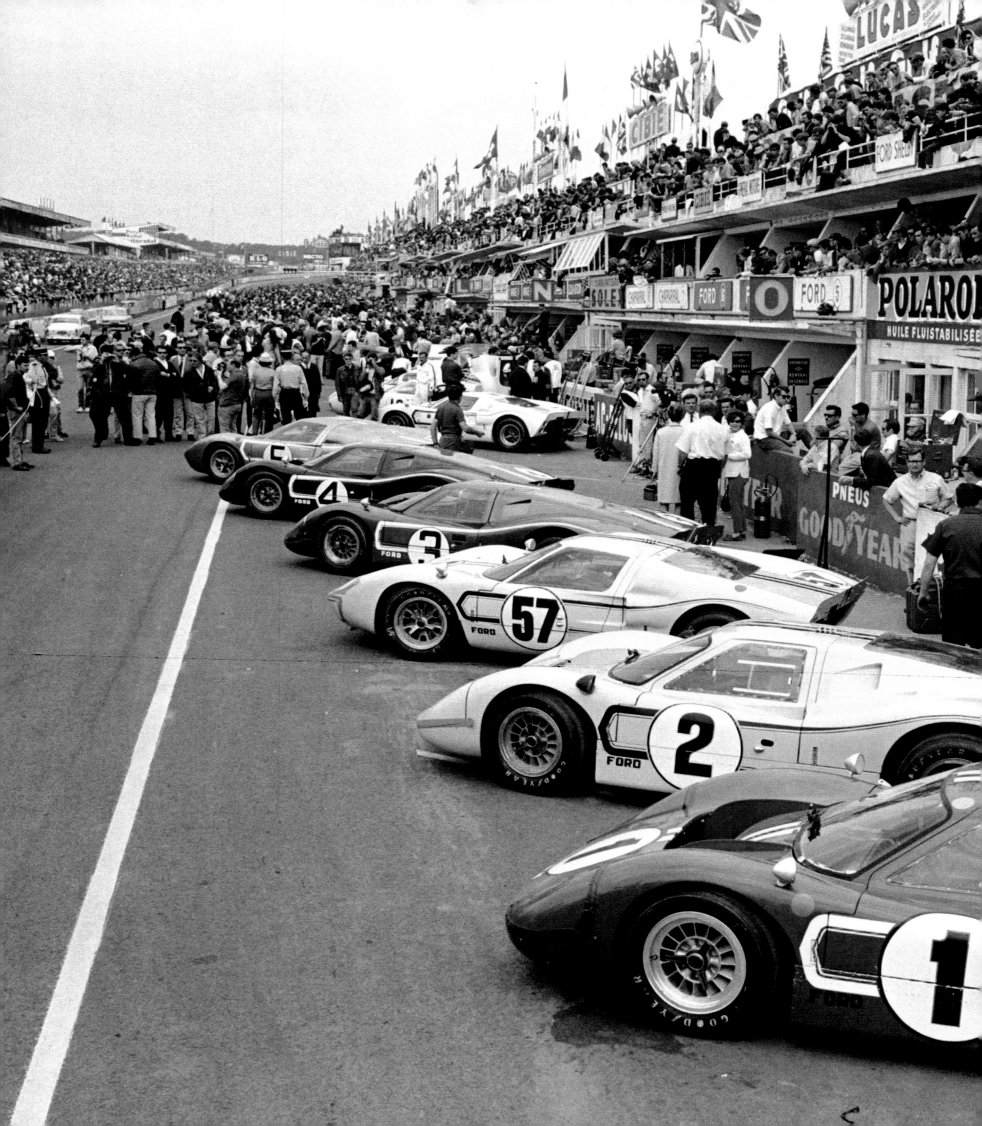

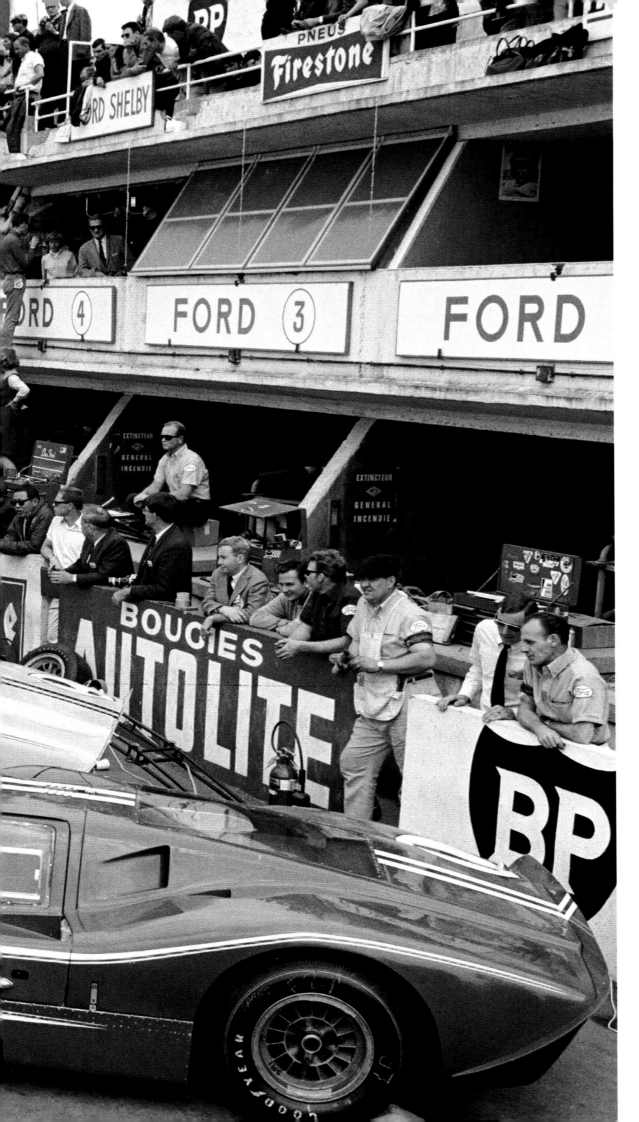

GT40 | 1967
Ford | www.ford.com

Determined to secure a Le Mans victory, Henry Ford II had his team begin development on a car with better aerodynamics and lighter weight. The decision came down to retaining a 7.0 L engine from a previous model and redesigning the rest of the car. The issue of weight was solved using honeycomb aluminum panels bonded together to form a light but rigid central tub chassis. Built to win, it took victory at the 24 Hours of Le Mans in 1968 and 1969, becoming the first car in Le Mans history to win the race more than once with the same chassis.

Henry Ford II voulait être certain de remporter les 24 heures du Mans et exigea alors de son équipe qu'elle développe une voiture plus légère dotée d'une meilleure aérodynamique. Il fut décidé de garder le moteur 7,0 L qui équipait un modèle précédent mais de repenser intégralement tout le reste de la voiture. Le problème du poids fut résolu en utilisant des panneaux d'aluminium en nid d'abeille collés ensemble pour former un châssis central de type "baignoire" léger mais rigide. Construite pour gagner, elle remporta la victoire aux 24 Heures du Mans en 1968 et 1969, et devint la première voiture de l'histoire du Mans à gagner la course plus d'une fois avec le même châssis.

Henry Ford II, die vastbesloten was om een overwinning in Le Mans in de wacht te slepen, liet zijn team beginnen aan de ontwikkeling van een auto met betere aerodynamica en een lager gewicht. De beslissing kwam er op neer dat een 7,0 L motor van een eerder model werd behouden en dat de rest van de auto opnieuw werd ontworpen. Het gewichtsprobleem werd opgelost door toepassing van samengevoegde honingraat aluminium panelen, die een licht, maar stijf centraal kuipchassis vormden. Hij was gebouwd om te winnen en sleepte in 1968 en 1969 de overwinning in de wacht bij de 24 Uur van Le Mans, waardoor hij de eerste auto in de geschiedenis van Le Mans werd die de race meer dan één keer met hetzelfde chassis won.

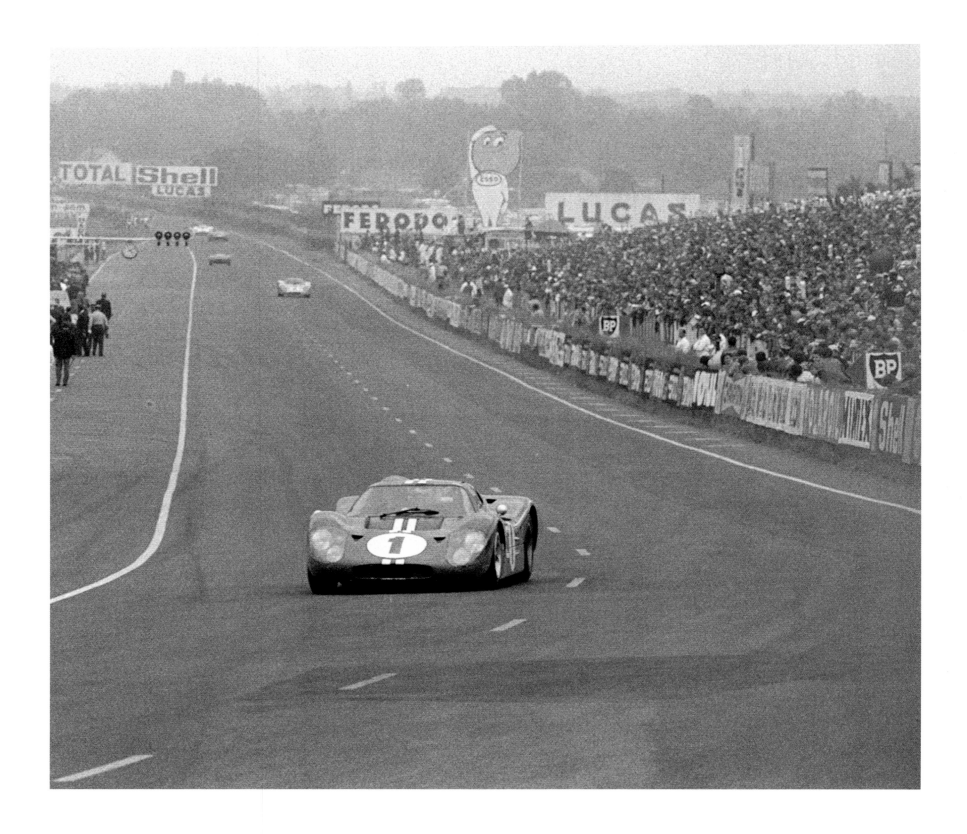

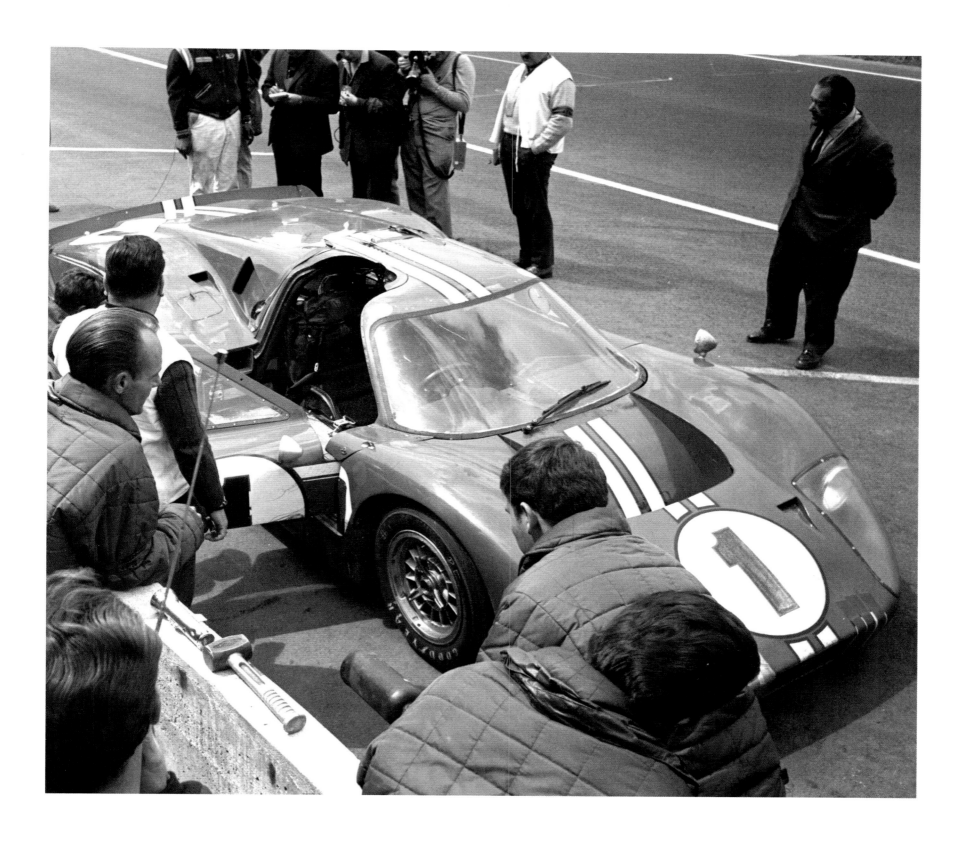

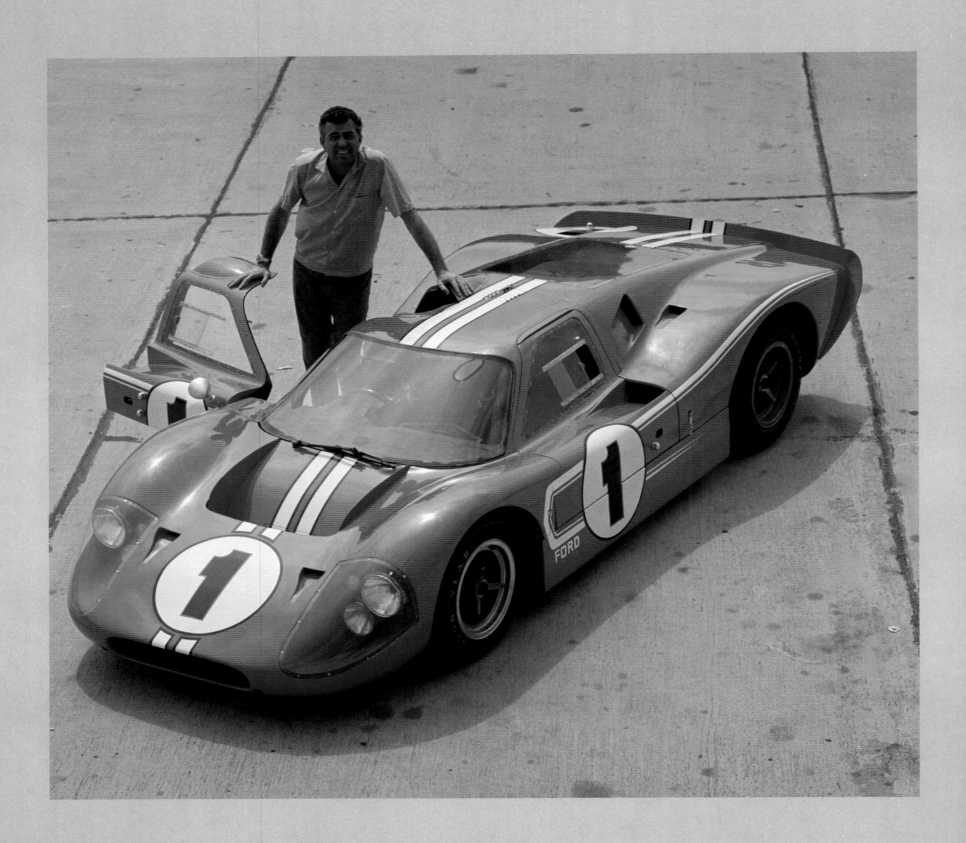

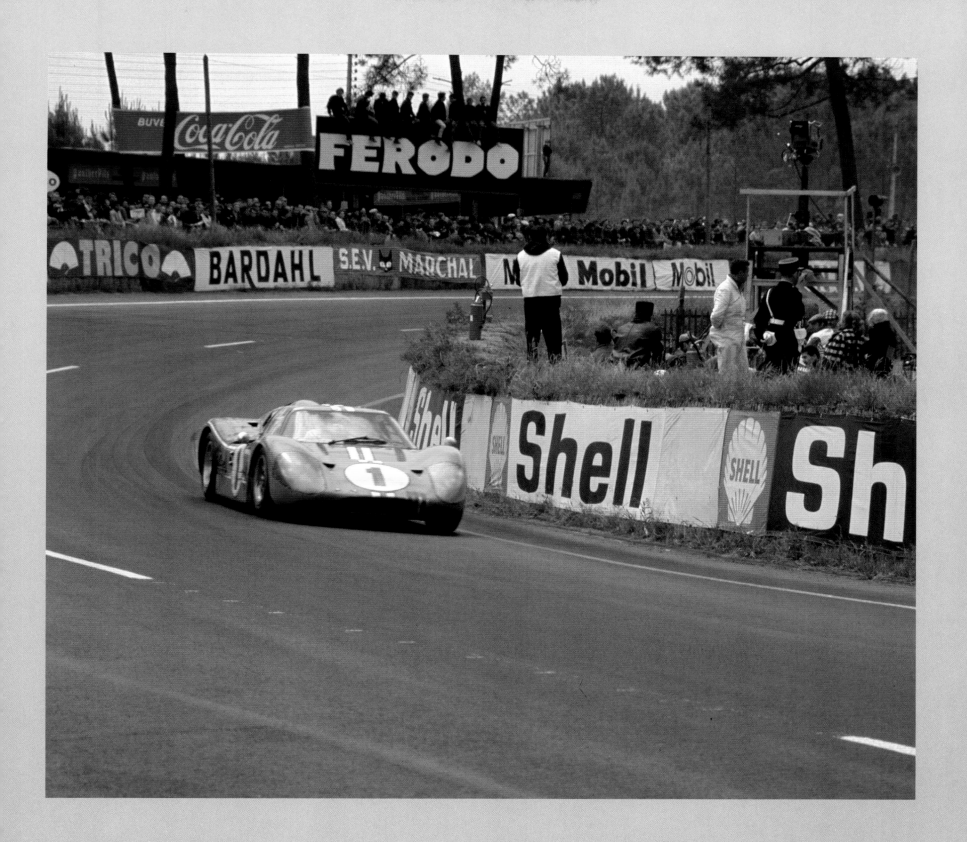

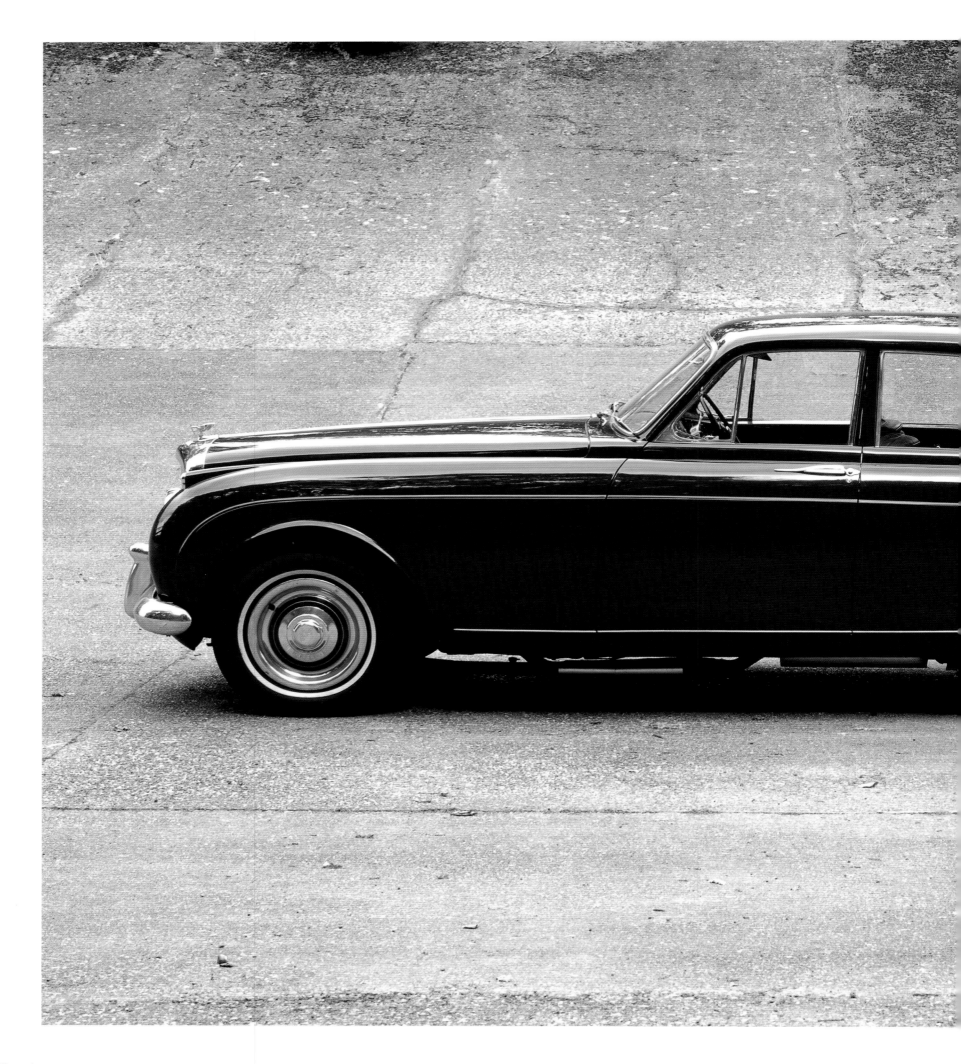

Continental S2 | 1968
Bentley | www.bentleymotors.com

The Continental series has a long history, from the original experimental chassis introduced in 1951 to today's turbocharged models. The changed designation S2 was to mark the new all-aluminum V8 engine whose output was more than sufficient even when the automatic gearbox, power steering and air conditioning absorbed power. The lightweight streamlined coachwork and its ability to run up to 100mph in third gear, with a top speed of just under 120mph, made it the fastest four-seater car in the world. Very quickly it earned a reputation as the ultimate in long distance high-speed luxury.

L'histoire de la série Continental est longue et palpitante. Elle débute avec la création d'un châssis expérimental présenté en 1951 et continue de nos jours avec des modèles aux moteurs turbo. Le véhicule prit l'appellation S2 pour marquer une rupture lors de l'introduction du nouveau moteur V8 entièrement conçu en aluminium dont la puissance était plus que suffisante, même lorsqu'elle devait se partager entre la boîte automatique, la transmission et la climatisation. Sa carrosserie légère et sa capacité à atteindre 160 km/h en troisième, alors que sa vitesse maximale est tout juste inférieure à 193 km/h, lui valurent le titre de voiture à quatre places la plus rapide au monde. Mais sa réputation ne tarda pas à la précéder: elle était devenue la voiture de luxe de référence pour apprécier de grandes distances à grande vitesse.

De Continental serie heeft een lange historie, van het oorspronkelijke, in 1951 geïntroduceerde experimentele chassis, tot de huidige modellen met turbolader. De gewijzigde aanduiding S2 werd gebruikt voor de nieuwe, volledig aluminium, V8 motor, waarvan het vermogen meer dan voldoende was, ook al verbruikten de automatische versnellingsbak, stuurbekrachtiging en airconditioning vermogen. Het lichtgewicht gestroomlijnde koetswerk en zijn vermogen om in de derde versnelling een snelheid van 160 km te halen, met een topsnelheid van net onder 193 km/u, maakten hem tot de snelste vierpersoons auto ter wereld. Hij verwierf al snel een reputatie als het summum van luxe voor de lange afstand op hoge snelheid.

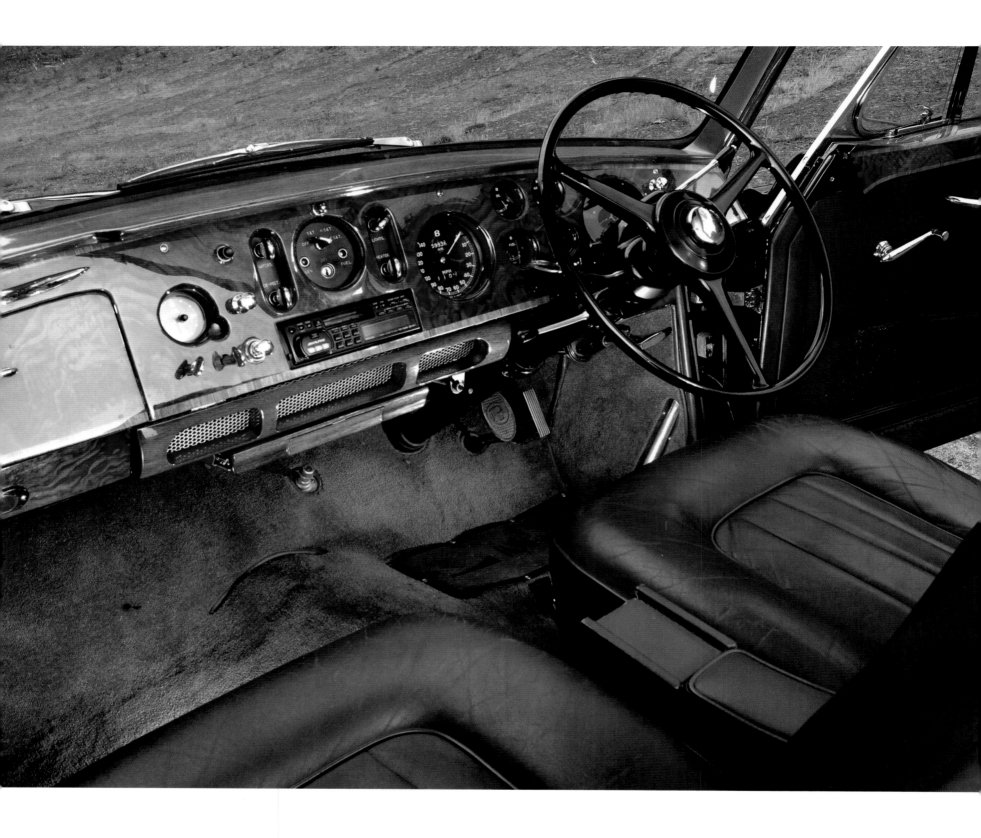

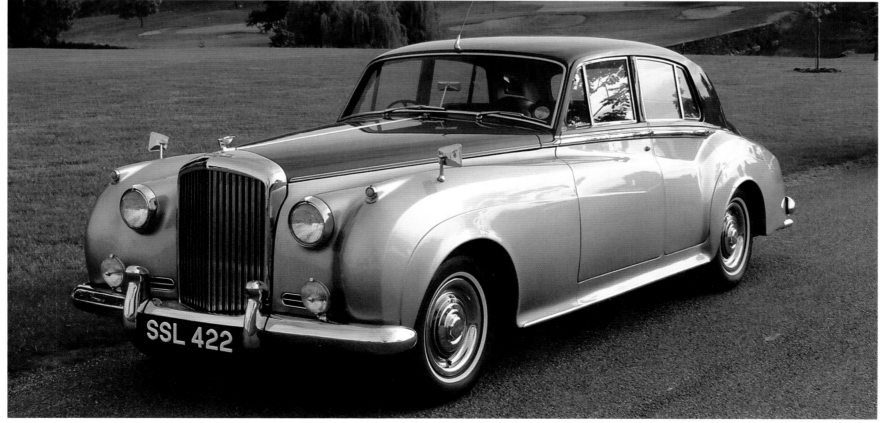

Charger | 1969

Dodge | www.dodge.com

This family style sports car featured a distinctive aerodynamic silhouette. Its iconic "wedge style" design placed emphasis over the rear wheels and the overall shape tapered towards the front of the vehicle to convey a forward thrusting look. Popularized by the series *The Dukes of Hazzard* (1979–1985), the Charger became one of the most well known cars in American television history. It performed spectacular jumps in almost every episode and the show's popularity produced a surge of interest in the car. The show itself purchased hundreds of Chargers for stunts, as they generally destroyed at least one car per episode.

Cette voiture de sport familiale possède une silhouette aérodynamique particulièrement distinctive. Sa conception "en coin", devenue une référence en matière de design met l'accent sur les roues arrières. La silhouette est effilée à l'avant pour donner une impression de puissance et d'agressivité. Rendue populaire par la série *The Dukes of Hazzard* (Shérif, fais-moi peur! 1979–1985), la Charger atteint une célébrité jamais égalée dans l'histoire de la télévision américaine. Elle réalisa des sauts spectaculaires dans presque tous les épisodes et la popularité de la série contribua largement à l'intérêt qui fut porté à cette voiture. Des centaines de Charger furent acquises pour les besoins en cascade de la série, puisqu'à chaque épisode, en moyenne une Charger disparaissait.

Deze gezinssportauto had een karakteristiek aerodynamisch silhouet. Zijn iconische "wigvormige" ontwerp benadrukte de achterwielen en de hele vorm liep naar de voorkant van de auto spits toe, waardoor hij een zich naar voren stuwende indruk gaf. De Charger werd mede door de populariteit van de serie *The Dukes of Hazzard* (1979–1985), één van de bekendste auto's in de Amerikaanse televisiehistorie. Hij voerde in bijna iedere aflevering spectaculaire sprongen uit, en de populariteit van de show veroorzaakte een toename in de interesse voor de auto. De show schafte zelf honderden Chargers aan voor stunts, omdat ze meestal tenminste één auto per aflevering vernielden.

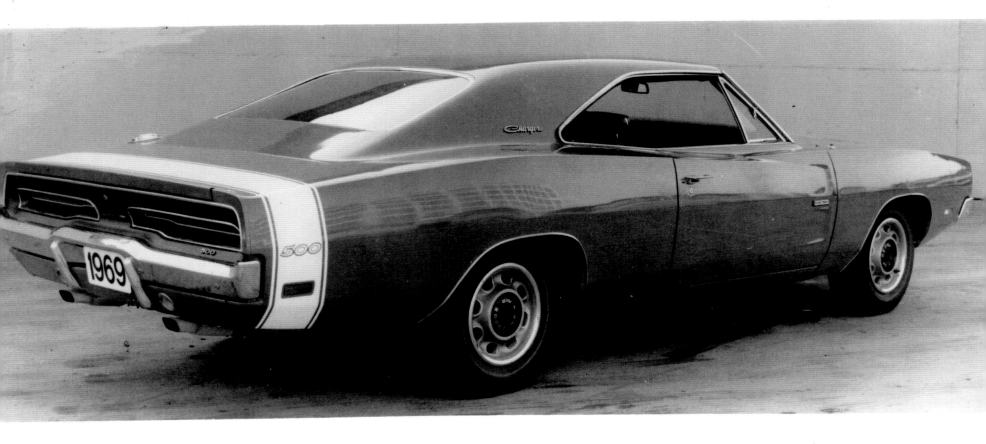

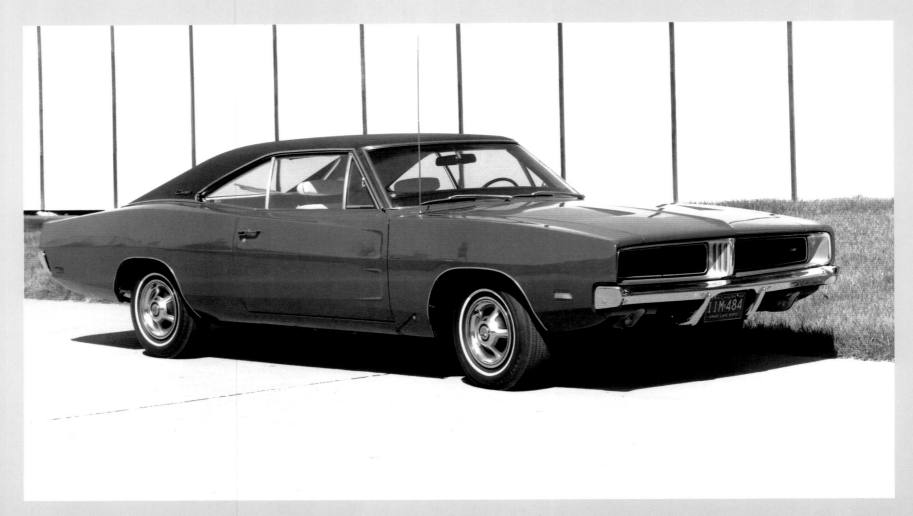

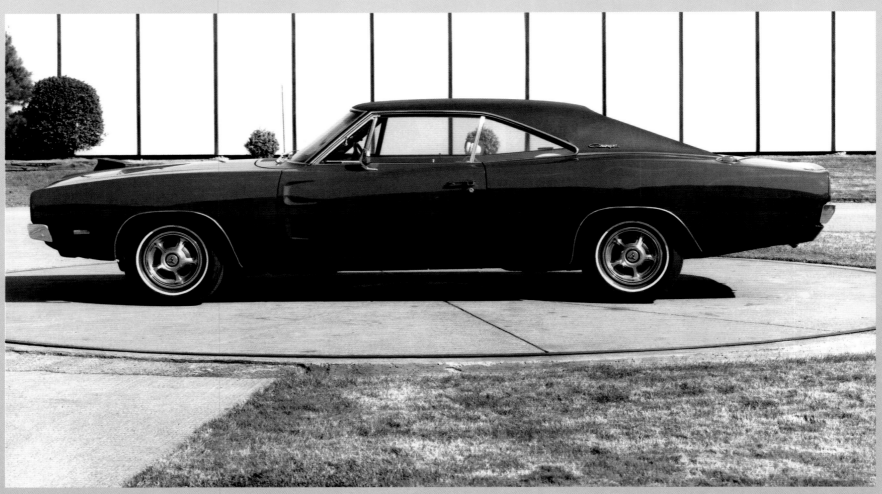

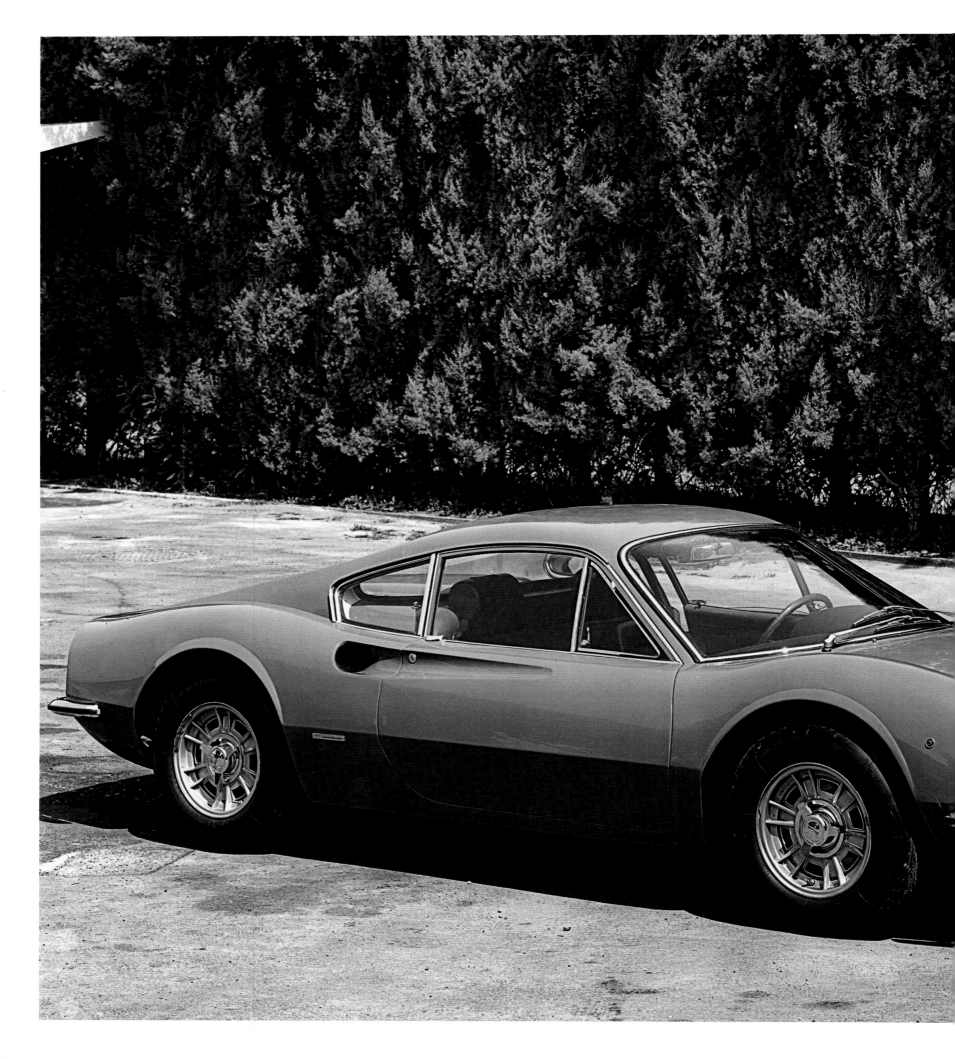

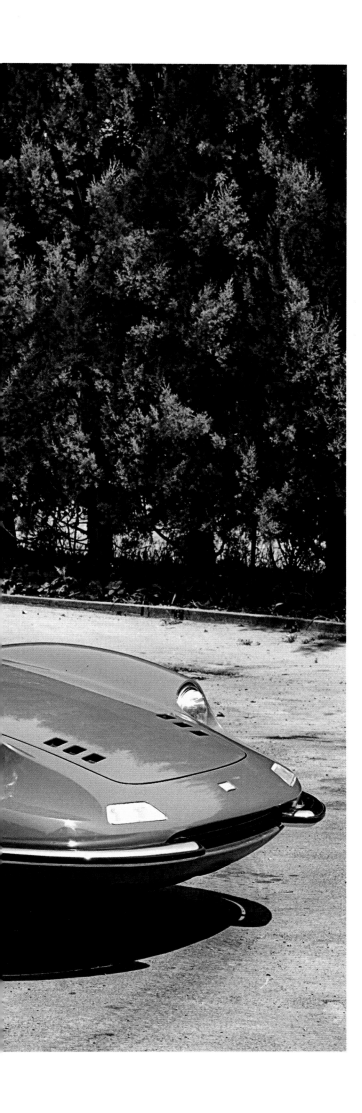

Dino 246 GT | 1969
Ferrari | www.ferrari.com

The name was a tribute to the founders' son Alfredo "Dino" Ferrari, who died in 1956 of Muscular Dystrophy; he remained involved in the process, working out technical details and collaborating with engineers from his hospital bed. He is credited for the design of Ferrari's first V6 engine. Three different series of the Dino were built, each consisted of a mid-engine, rear-drive sports car with engines of fewer than 12 cylinders. Although the Dino V6 was discontinued with the introduction of the V8, the design continues to this day; it reappeared on Ferrari's 1992 456 V12. Though the series was eventually retired, nearly 3900 cars were sold during its six-year run.

Son nom est un hommage au fils du fondateur, Alfredo "Dino" Ferrari, décédé en 1956 des suites d'une dystrophie musculaire. Dino resta néanmoins impliqué dans le processus, réfléchissant sur les détails techniques et collaborant avec les ingénieurs depuis son lit d'hôpital. On lui doit la conception du premier moteur Ferrari V6. Trois séries différentes de la Dino furent réalisées. Mais toutes les Dino étaient des voitures sportives mi-moteur équipées d'une traction arrière et de moteurs de moins de 12 cylindres. Si la Dino V6 a été abandonnée avec l'introduction du V8, la ligne perdure encore aujourd'hui; elle réapparut même sur les modèles Ferrari 456 V12 en 1992. La série fut finalement abandonnée, mais près de 3900 voitures furent vendues au cours de ses six années de production.

De naam was een eerbetoon aan de zoon van de oprichter, Afredo "Dino" Ferrari", die in 1956 overleed aan spierdystrofie; bij bleef tot het laatst betrokken bij het proces, waarbij hij technische details uitwerkte en vanuit zijn ziekbed samenwerkte met technici. Het ontwerp van Ferrari's eerste V6 motor wordt aan hem toegeschreven. Er zijn drie verschillende series van de Dino gebouwd, ieder van hen een met middenmotor uitgeruste, achterwiel aangedreven sportauto met motoren van minder dan 12 cilinders. Ook al werd de productie van de Dino V6 gestopt bij de introductie van de V8, het ontwerp wordt vandaag de dag nog steeds toegepast en verscheen zelfs opnieuw in de Ferrari 456 V12 van 1992. Ook al werd de serie na zes jaar uit productie genomen, werden er toch bijna 3900 auto's van verkocht.

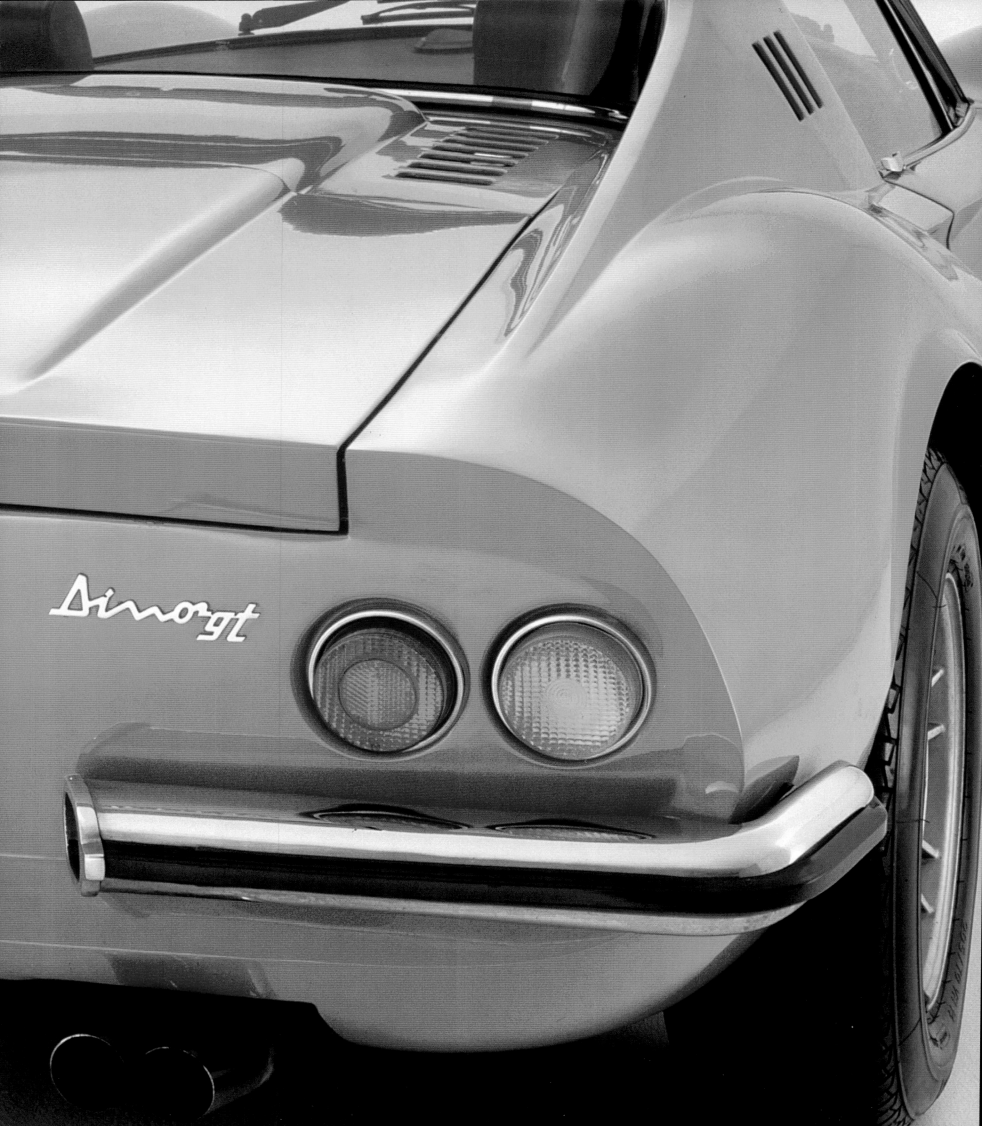

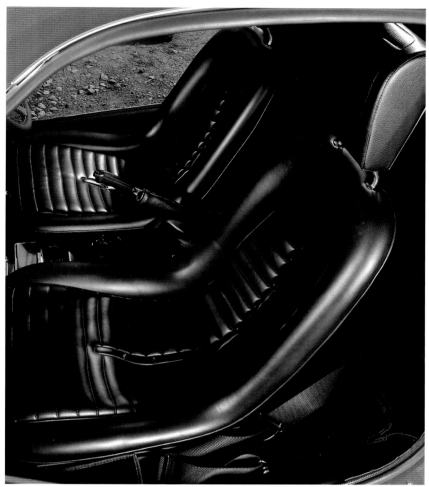

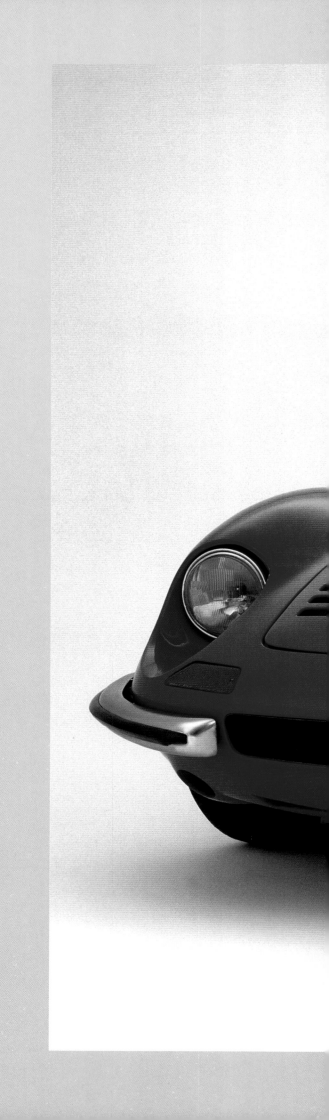

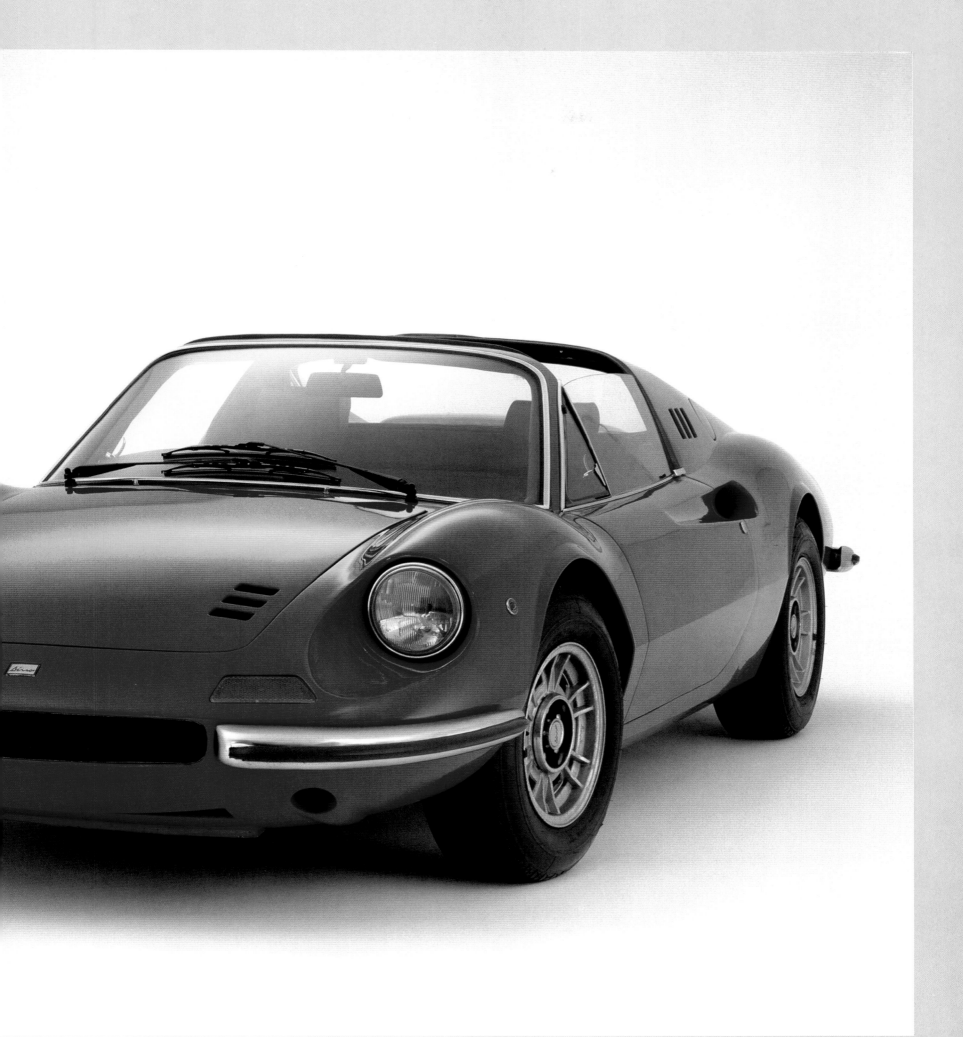

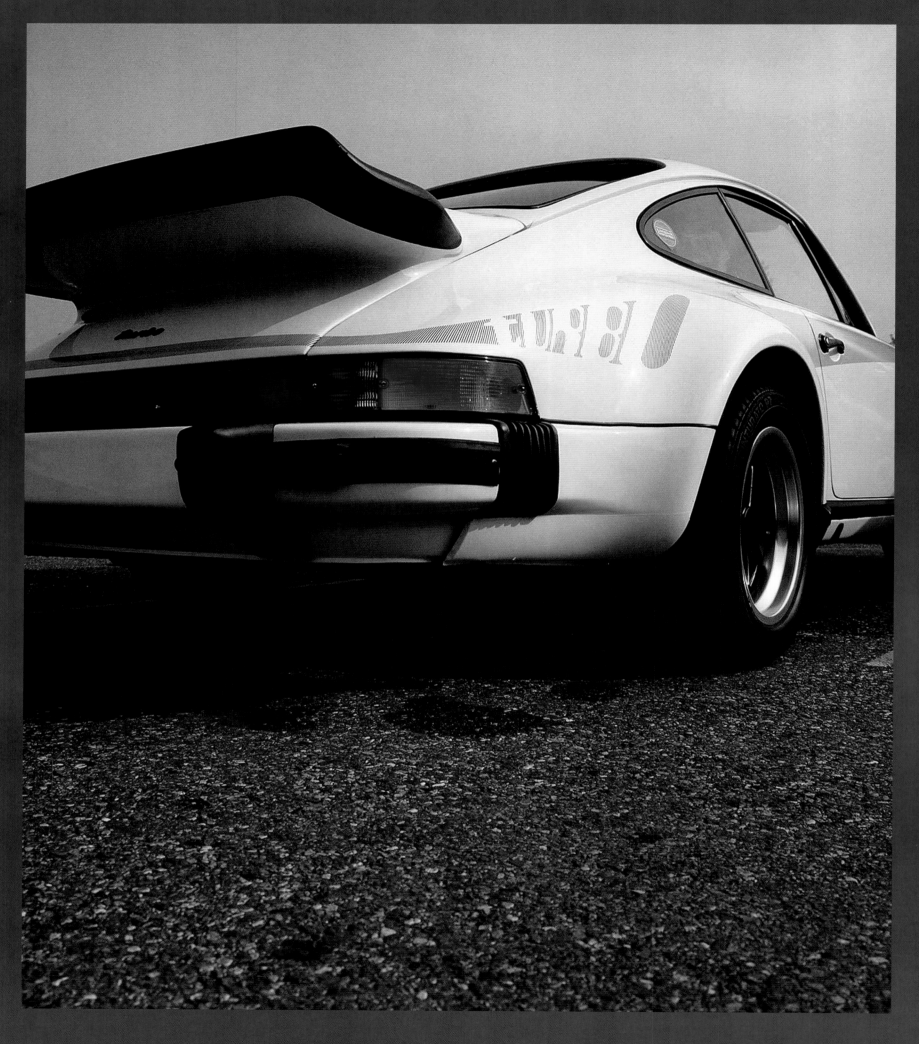

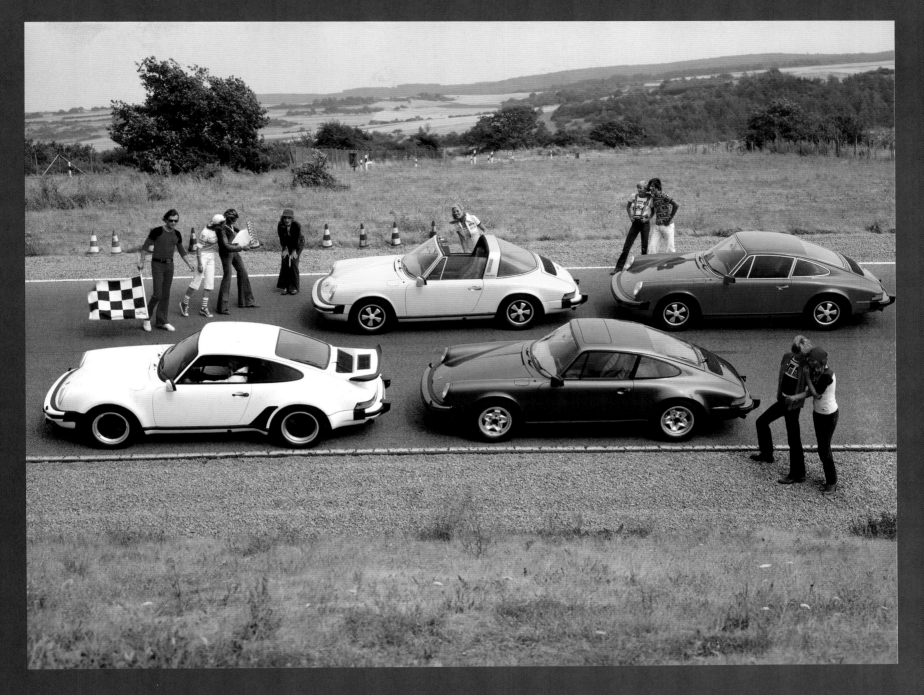

911 Turbo | 1975
Porsche | www.porsche.com

Credited as being the world's first production turbocharged sports car, it combines exotic car performance with luxury and everyday usability. Its debut at the Paris Motor Show introduced a high-performance sports car that set new benchmarks in acceleration, torque, performance and brake power. The dramatically flared wheel arches and large rear spoiler won the admiration of enthusiasts the world over. Originally planned as a limited production of 500, the demand for the Turbo was so strong that more than 1000 were sold. Its superb mechanics laid the foundation for the 911 engine that continues to present day.

Déclarée première voiture de sport au monde équipée d'un moteur turbo, elle est aussi cette subtile harmonie entre une performance exotique, le luxe et une capacité à satisfaire les besoins de tous les jours. Elle fut présentée au salon de l'auto de Paris et devint immédiatement une référence pour les voitures de sport en matière d'accélération, de vitesse et de puissance de freinage. Les arches de roue évasées et le large becquet arrière firent l'admiration des amateurs du monde entier. Le modèle n'aurait du être produit qu'à 500 exemplaires, mais la demande pour le Turbo fut telle que ce modèle se vendit à plus de 1 000 exemplaires dans le monde. Sa mécanique de pointe fut reprise pour développer le moteur 911 qui est aujourd'hui encore en production.

Hij is erkend als de eerste van turbolader voorziene productie sportauto ter wereld en combineert exotische rijprestaties met luxe en dagelijkse bruikbaarheid. Bij zijn debuut op de Motorshow van Parijs werd hij geïntroduceerd als hoogperformance sportauto die nieuwe normen stelde op het gebied van acceleratie, koppeling, prestaties en remvermogen. De dramatisch welvende wielbogen en grote achterspoiler verwierven de bewondering van liefhebbers overal ter wereld. De planning voor de oorspronkelijke productie was beperkt tot 500, maar de vraag naar de Turbo was zo groot dat er meer dan 1000 werden verkocht. Zijn buitengewone techniek legde de grondslag voor de 911 motor die tot op de dag van vandaag in gebruik is.

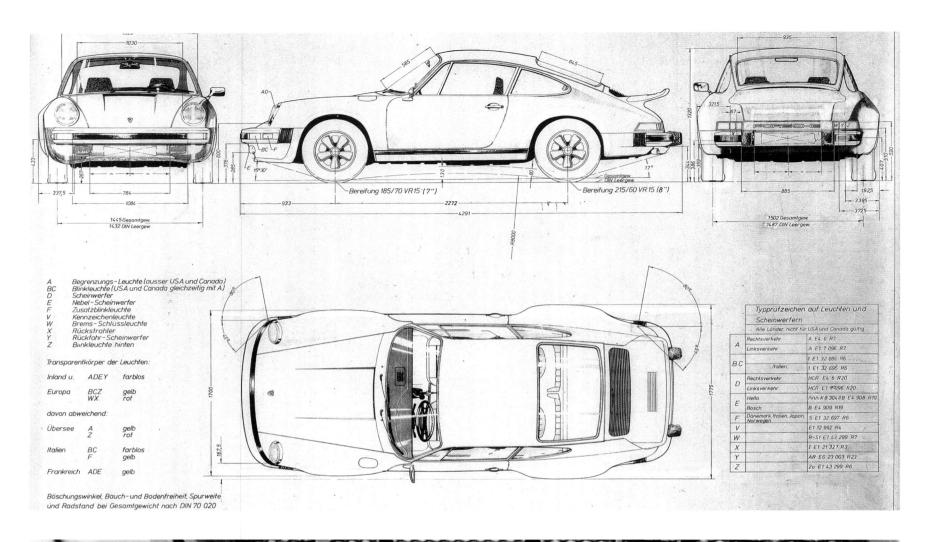

A Begrenzungs-Leuchte (ausser USA und Canada)
BC Blinkleuchte (USA und Canada gleichzeitig mit A)
D Scheinwerfer
E Nebel-Scheinwerfer
F Zusatzblinkleuchte
V Kennzeichenleuchte
W Brems-Schlussleuchte
X Rückstrahler
Y Rückfahr-Scheinwerfer
Z Blinkleuchte hinten

Transparentkörper der Leuchten:

Inland u. ADEY farblos

Europa BCZ gelb
 WX rot

davon abweichend:

Übersee A gelb
 Z rot

Italien BC farblos
 F gelb

Frankreich ADE gelb

Böschungswinkel, Bauch- und Bodenfreiheit, Spurweite
und Radstand bei Gesamtgewicht nach DIN 70 020

	Typprüfzeichen auf Leuchten und Scheinwerfern	
	Alle Länder, nicht für USA und Canada gültig	
A	Rechtsverkehr	A. E4. 6. R7
	Linksverkehr	A. E1. 7 096. R7
BC		1. E1. 32 686. R6 . . .
	Italien.	1. E1. 32 695. R6
D	Rechtsverkehr	HCR. E4. 6. R20
	Linksverkehr	HCR. E1. 7096. R20
E	Hella	∿∿∿ K 8 304.II B. E4 908. R19
	Bosch	B. E4 909. R19
F	Dänemark, Italien, Japan, Norwegen	5. E1. 32 697. R6
V		E1 12 992. R4
W		R-S1. E1. 43 299. R7
X		1. E1. 21 327. R3
Y		AR. E6. 23 003. R23
Z		2a. E1. 43 299. R6

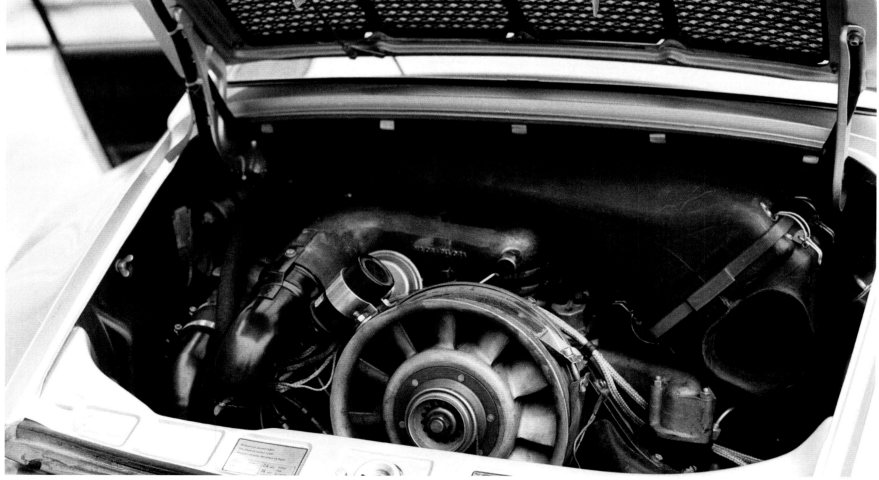

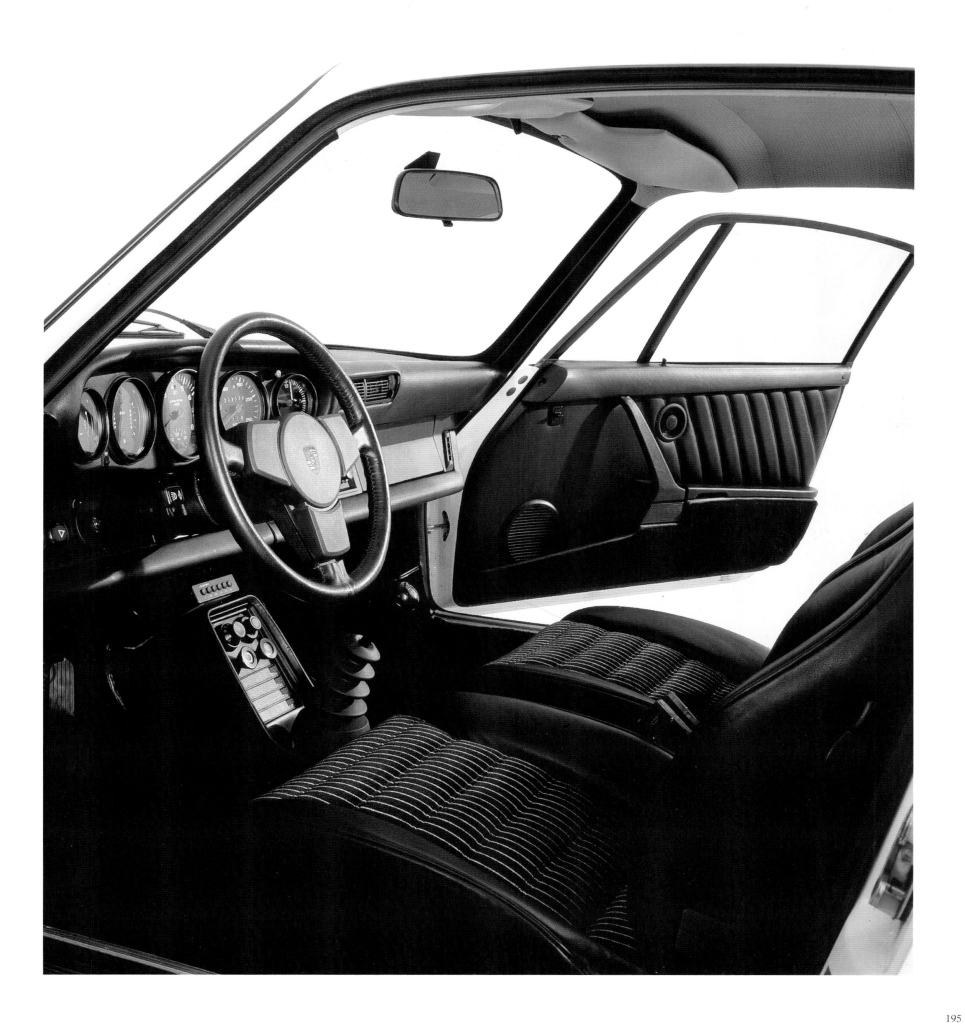

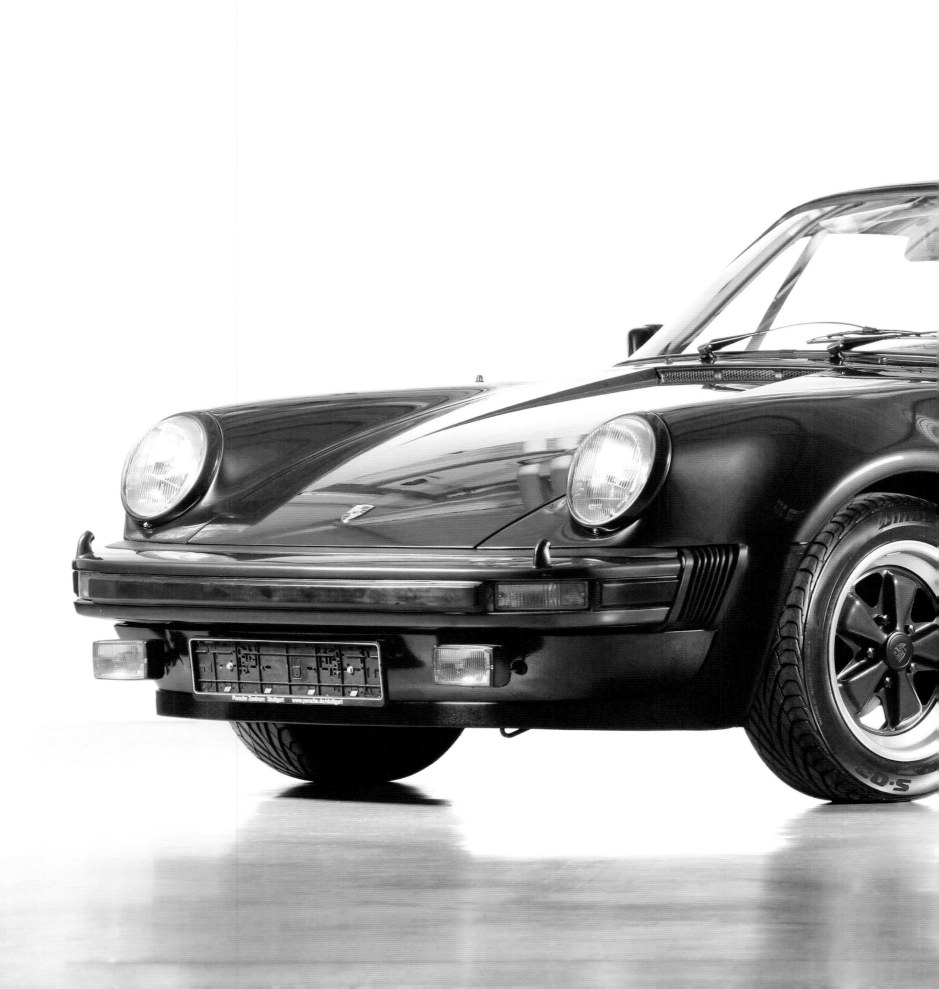

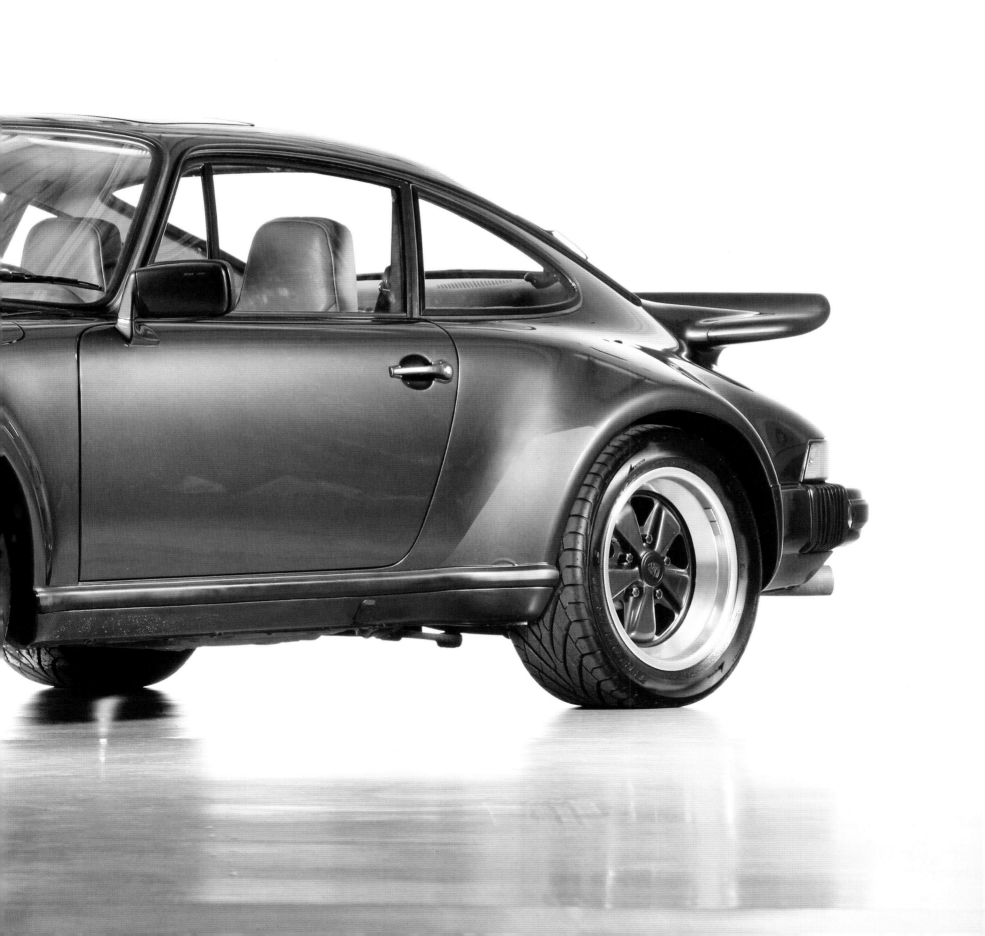

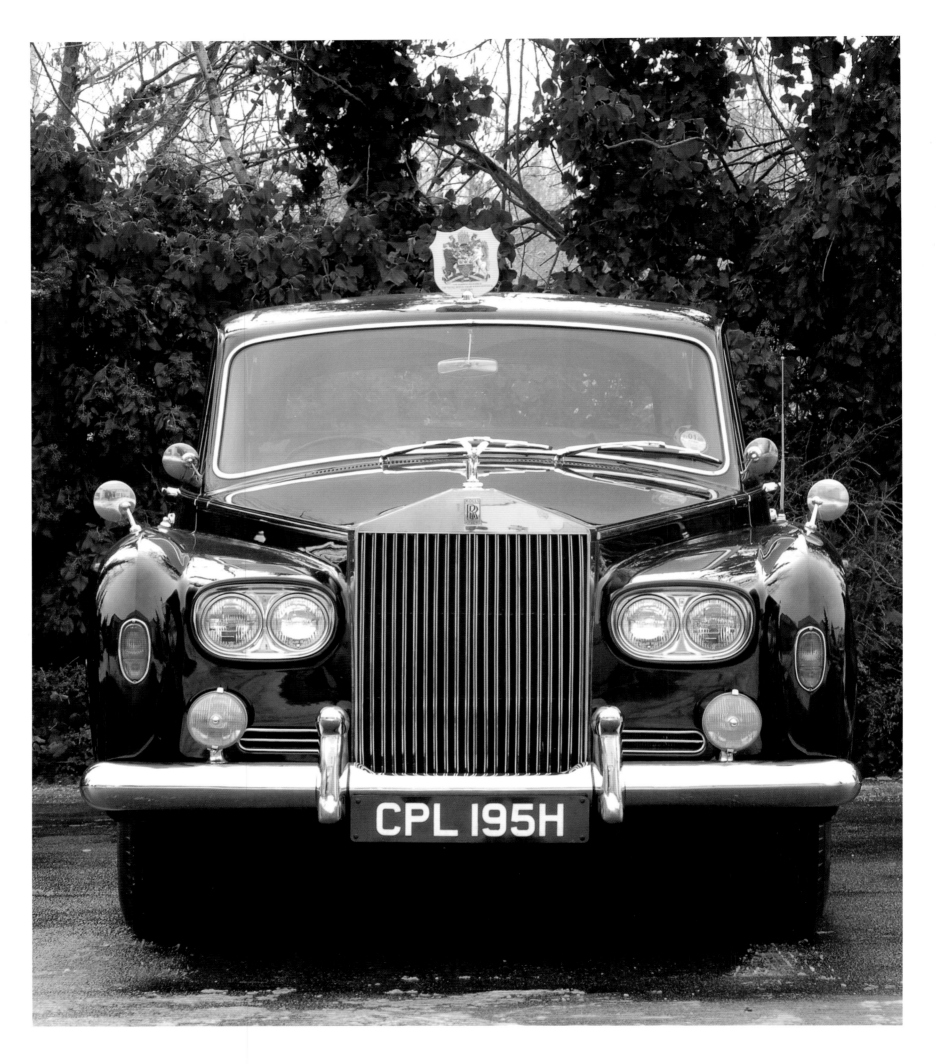

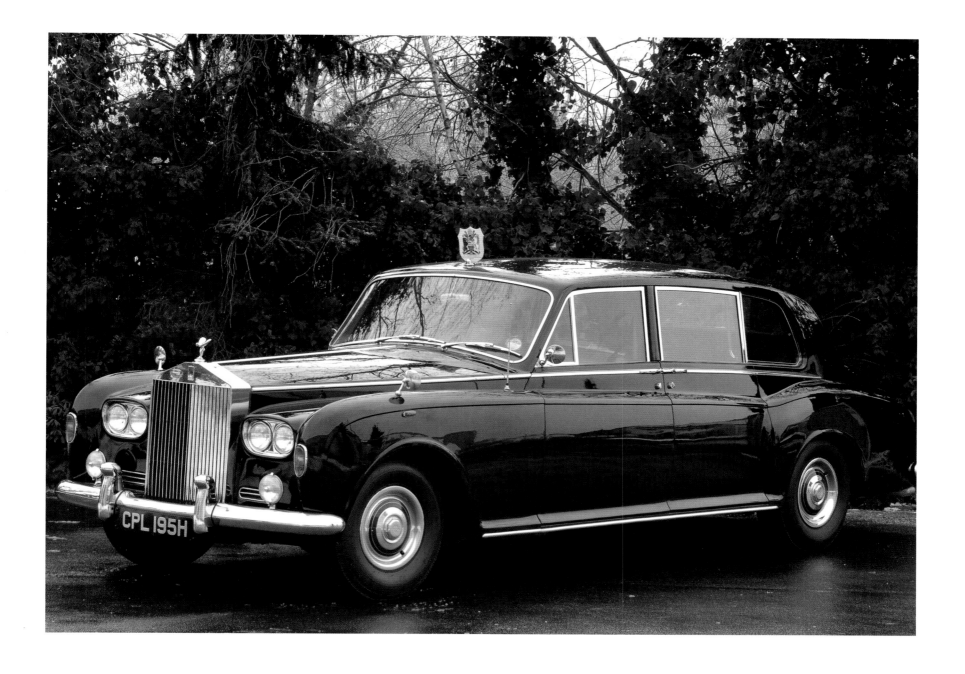

Phantom VI | 1977

Rolls Royce | www.rolls-roycemotorcars.com

As the choice transportation for Royalty and Heads of State, the Phantom VI represents an overtly dignified symbol of the auto industry's most aristocratic company. Queen Elizabeth II's fleet of cars included the custom-built 'Silver Jubilee Car'. With its raised roof and enlarged glazed area it was the 'Number One State Car' until 2002. Like the other state cars, the Phantom VIs have no registration plates and a special mount for a Royal Standard and coat of arms. When in use by the Queen, the Spirit of Ecstasy is replaced by a custom-made solid silver model of St George slaying the dragon.

Premier choix de transport des têtes couronnées et les chefs d'état, la Phantom VI incarne un symbole de dignité provenant de la société automobile la plus aristocratique. La flotte de voitures de la reine Elizabeth II comprend le modèle personnalisé "Silver Jubilee Car". Avec son toit surélevé et une large baie vitrée, elle était la "voiture d'état numéro un" jusqu'en 2002. Comme toutes voitures d'état, la Phantom VI ne possède pas de plaques d'immatriculation mais elle est dotée d'un porte drapeau pour laisser flotter l'étendard royal et les armoiries. Lorsqu'elle est utilisée par la Reine, le Spirit of Ecstasy est remplacé par une réplique en argent solide réalisée sur mesure de St George combattant le dragon.

De Phantom is het aangewezen vervoermiddel voor vorsten en staatshoofden en hij representeert een openlijk waardig symbool van het meest aristocratische bedrijf in de auto-industrie. Het wagenpark van Koningin Elizabeth II omvatte de op maat gemaakte 'Silver Jubilee Car'. Met zijn verhoogde dak en vergroot glasoppervlak was hij tot 2002 de 'Nummer één Staatsieauto'. Net als andere staatsieauto's hebben de Phantoms VI geen kentekenplaten en een speciale houder voor Koninklijke Standaards en wapens. Wanneer hij wordt gebruikt door de Koningin, wordt de Spirit of Ecstasy vervangen door een speciaal vervaardigd, massief model van St. George die de draak doodt.

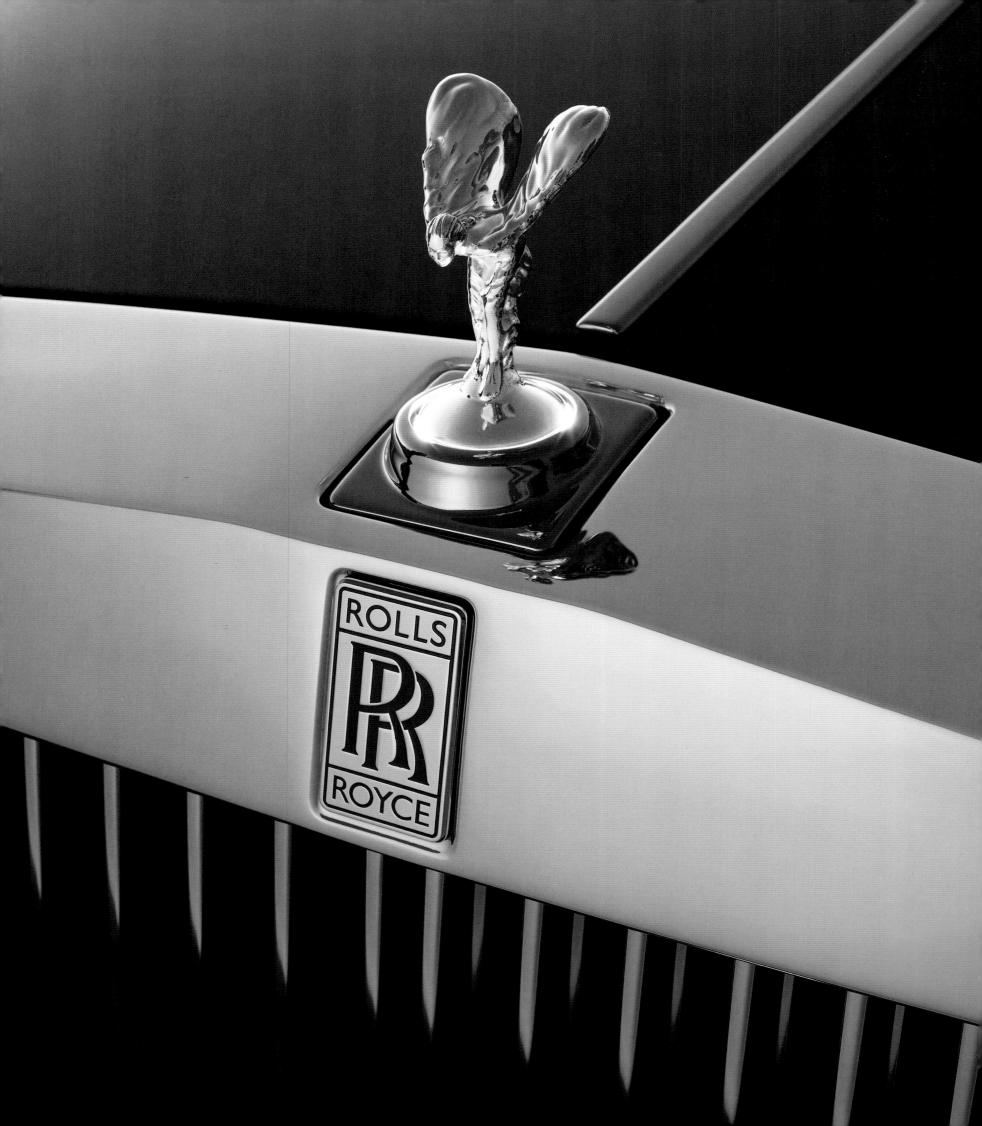

Graceful Little Goddess
Icon

The Spirit of Ecstasy is the most well-known motor car mascot in the world. Designed by Charles Robinson Sykes, this wonderful mascot was modeled after Eleanor Velasco Thornton who had bewitching beauty, intellect and spirit. Secretary to John Walter Edward Douglas-Scott-Montagu, their secret romance remained hidden for more than a decade. The reason for the secrecy was Eleanor's impoverished social and economic status. Succumbing to family pressures, John married Lady Cecil Victoria Constance, but his love affair with Eleanor continued.

When Lord Montagu ordered the creation of a special mascot for his Rolls-Royce Silver Ghost, John looked to the expertise of a trusted friend. Sculptor Charles Sykes chose Eleanor Thornton as model for this figurine, which was christened "The Whisper".

Following Lord Montagu's commission, Sykes was asked to create a mascot that would adorn every Rolls Royce. In February 1911 he presented the "Spirit of Ecstasy" a clear adaptation of "The Whisper". The small statue was a depiction of a young woman in fluttering robes with one forefinger placed to her lips. Each statue was created using a technique that results in the original mold being destroyed after each piece is made, which explains why no two figures are exactly alike.

Le *Spirit of Ecstasy* est sans aucun doute la mascotte de véhicule automobile la plus connue au monde. Conçue par Charles Robinson Sykes, cette magnifique effigie s'est inspirée d'Eleanor Velasco Thornton, qui possédait tout à la fois beauté envoûtante, intelligence et esprit. Elle était la secrétaire de John Walter Edward Douglas-Scott-Montagu dont elle fut la maitresse. Leur romance secrète resta cachée pendant plus d'une décennie. La motivation principale de ce secret était le statut social et économique d'Eleanor, trop modeste pour être convenable. Succombant aux pressions de sa famille, John épousa Lady Cecil Victoria Constance, mais son histoire d'amour avec Eleanor perdura.

Lorsque Lord Montagu commandita la création d'une mascotte pour sa Rolls-Royce Silver Ghost, il se tourna vers l'expertise d'un ami de confiance. Le sculpteur Charles Sykes choisit alors comme modèle Eleanor Thornton pour réaliser cette figurine, baptisée "The Whisper".

Suite à cette première commande de Lord Montagu, il fut demandé à Sykes de créer une mascotte qui ornerait toutes les Rolls Royce. En Février 1911, il présenta le *Spirit of Ecstasy* (L'esprit de l'extase), qui était clairement une adaptation de "The Whisper". La statuette représentait une jeune femme vêtue d'une robe légère flottant autour d'elle, portant un index à ses lèvres. Chaque statue fut créée en utilisant une technique qui nécessitait que le moule original soit détruit après chaque démoulage. Il n'existe donc pas deux statuettes identiques et chaque modèle est unique.

De *Spirit of Ecstasy* is de allerbekendste automascotte ter wereld. Deze schitterende mascotte, die werd ontworpen door Charles Robinson Sykes, werd gevormd naar het beeld van Eleanor Velasco Thornton, die over een betoverende schoonheid, intelligentie en persoonlijkheid beschikte. Zij was de secretaresse van John Walter Edward Douglas-Scott-Montagu en hun geheime verhouding bleef meer dan een decennium verborgen. De reden voor de geheimhouding was de verarmde sociale en economische toestand van Eleanor. John zwichtte voor druk van de familie en trouwde met Lady Cecil Victoria Constance, maar zijn liefdesaffaire met Eleanor duurde voort.

Toen Lord Montagu opdracht gaf voor het creëren van een speciale mascotte voor zijn Rolls Royce Silver Ghost, zocht John naar de expertise van een vertrouwde vriend. De beeldhouwer Charles Sykes koos Eleanor Thornton als model voor dit beeldje, dat "The Whisper" werd genoemd.

Volgens de opdracht van Lord Montagu werd Sykes ook gevraagd om een mascotte te creëren die iedere Rolls Royce zou tooien. In februari 1911 presenteerde hij de "Spirit of Ecstasy", een duidelijke bewerking van "The Whisper". Het standbeeldje was een afbeelding van een jonge vrouw in wapperende gewaden en met één wijsvinger tegen haar lippen gedrukt. Ieder beeldje werd gemaakt op basis van een techniek die ertoe leidt dat de oorspronkelijke mal wordt vernietigd nadat ieder beeldje is gemaakt, wat verklaart waarom er geen twee figuren exact gelijk zijn.

M1 | 1980
BMW | www.bmw.com

Entering into a contractual agreement with Lamborghini, BMW built its first (and last) mid engine racing car. Only 456 production M1s were built, making it one of BMW's rarest models. It made Sports Car International's list of the Top Sports Cars of the 1970s. The body was designed by Giugiaro and took inspiration from the 1972 BMW Turbo show car. In April 2008, BMW unveiled the M1 Homage Concept to commemorate the 30th anniversary of the M1. The concept vehicle uses a mid-engine layout and borrows styling cues from both the original M1 and the Turbo show car.

C'est lors de la signature d'un accord contractuel avec Lamborghini que BMW se lança dans la construction de sa première (et dernière) voiture de course mi-moteur. Seuls 456 modèles M1 furent fabriqués, ce qui en fait l'un des modèles les plus rares de BMW. Il fut pourtant nommé par *Sports Car International* sur la liste des meilleures voitures de sport des années 1970. Sa robe fut dessinée par Giugiaro et s'inspira de la voiture de présentation BMW Turbo de 1972. En Avril 2008, BMW dévoila le prototype M1 Hommage pour commémorer le 30ème anniversaire de la M1. Le prototype du véhicule reprend une disposition mi-moteur et utilise des éléments de style de la M1 mais aussi de la voiture d'exposition Turbo.

Na het aangaan van een contractuele overeenkomst met Lamborghini heeft BMW zijn eerste (en laatste) raceauto met middenmotor gebouwd. Er zijn slechts 456 M1's gebouwd, waardoor het één van de zeldzaamste modellen van BMW is. Hij kwam terecht op de lijst van Top Sportauto's van de jaren 1970 van *Sports Car International*. De romp werd ontworpen door Giugiaro en geïnspireerd door de BMW Turbo showauto van 1972. In april 2008 onthulde BMW de M1 Homage Concept om de 30e verjaardag van de M1 te gedenken. Het conceptvoertuig maakt gebruik van een ontwerp met middenmotor en ontleent stijlkenmerken aan de oorspronkelijke M1 en de Turbo showauto.

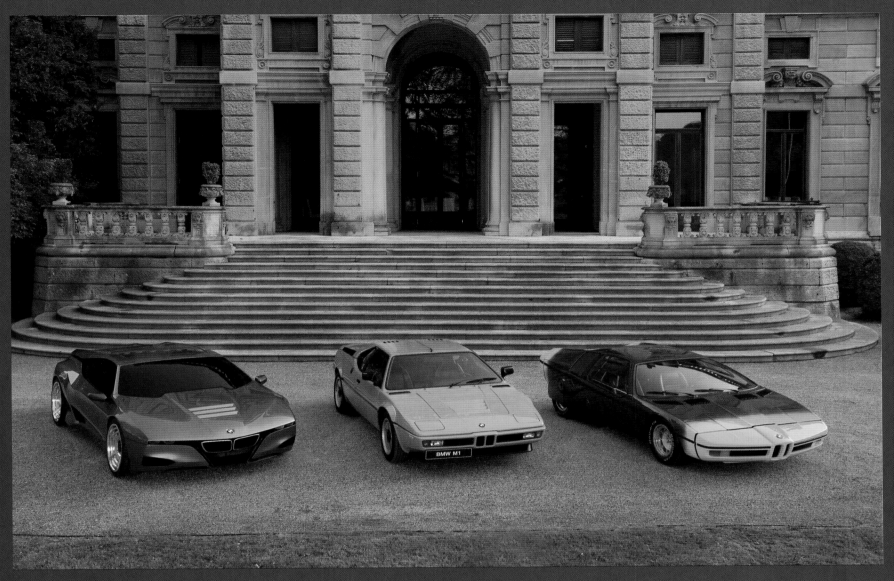

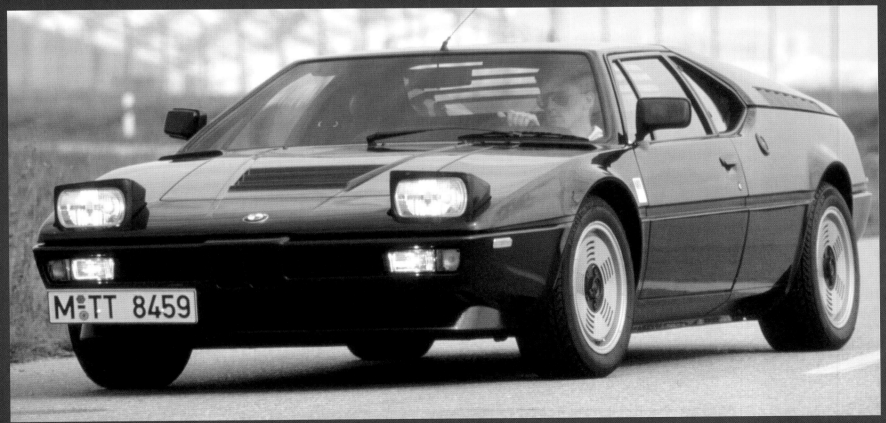

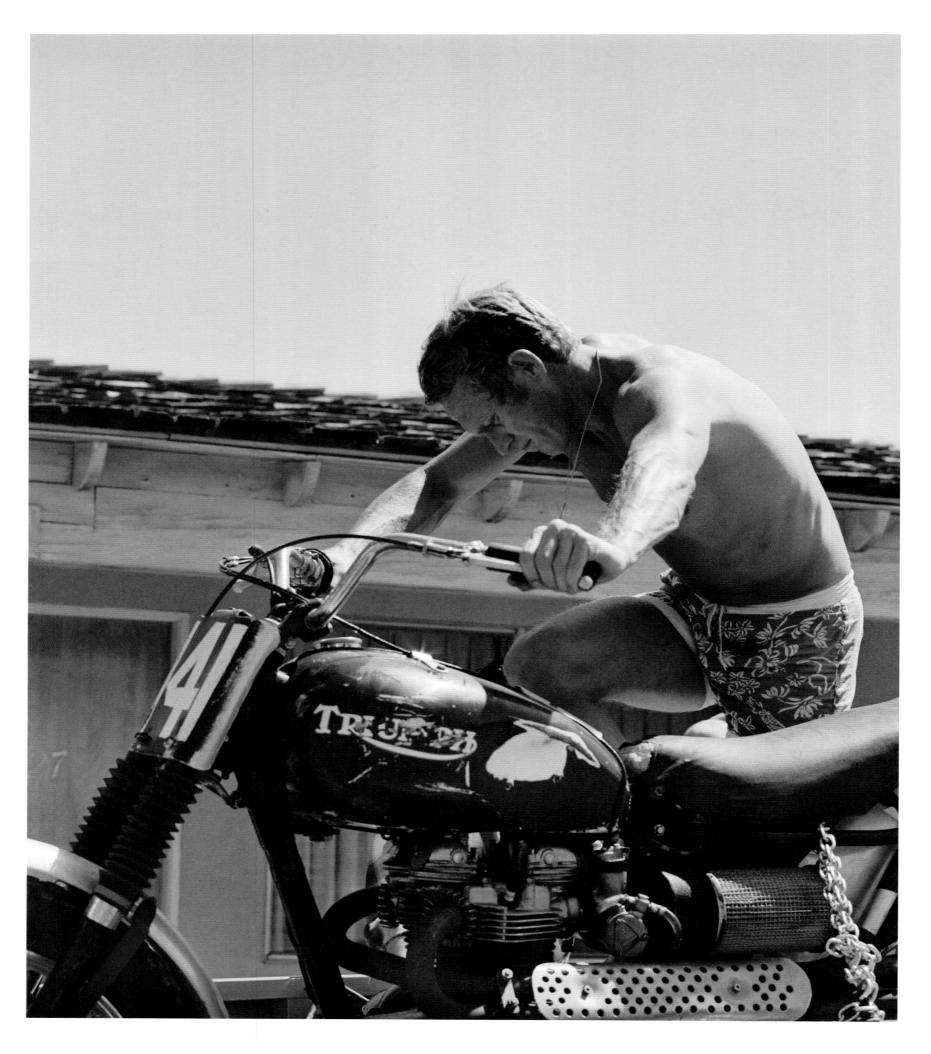

Bonneville Motorcycles | 1984

Triumph Motorcycles |
www.triumphmotorcycles.co.uk

Like many of the motorcycle companies that burst onto the scene at the turn of the 20th century, Triumph had its roots in the bicycle industry. In 1920 they introduced the revolutionary shock-absorbing clutch assembly and three-speed chain-driven "Spring Drive" gearbox. The first Triumph motorcycle - known simply as the "No. 1" - was built from parts made by other manufacturers. Producing around 50,000 motorcycles a year, they are largest surviving UK motorcycle manufacturer. At the heart of their philosophy is a commitment to developing truly unique motorcycles that offer the perfect blend of design, character and performance.

A l'instar des autres fabricants de motos qui se lancèrent dans l'aventure au début du vingtième siècle, Triumph était avant tout un producteur de bicyclettes. En 1920, la société lança un embrayage révolutionnaire permettant d'absorber les chocs et une boîte de vitesses à trois vitesses entraînée par une chaîne, appelée "Spring Drive". La première moto Triumph – que l'on appelle tout simplement la "n°1" - fut construite en utilisant des pièces d'autres fabricants. Avec une production actuelle qui avoisine les 50 000 motos par an, Triumph demeure aujourd'hui le plus grand fabricant de moto britannique, l'un des derniers de cette époque. Au cœur de leur philosophie se trouve la volonté de développer des motos véritablement uniques, des modèles dotés d'un savant mélange de ligne, de caractère et de puissance.

Net zoals veel motorfietsfabrikanten die op het toneel verschenen bij de wisseling van de 20e eeuw, had Triumph zijn oorsprong in de fietsenindustrie. In 1920 introduceerden ze het revolutionaire schokabsorberende koppelingsamenstel en een kettingaangedreven "Spring Drive" versnellingsbak met drie versnellingen. De eerste Triumph motorfiets - die eenvoudig bekend stond als de "Nr. 1" - werd gebouwd van onderdelen die door andere fabrikanten werden geproduceerd. Met een productie van ongeveer 50.000 motorfietsen per jaar zijn ze de grootste nog bestaande motorfietsenfabrikant van het V.K. De kern van hun filosofie is toewijding aan het ontwikkelen van echt unieke motorfietsen die een perfecte mengeling zijn van design, karakter en prestaties.

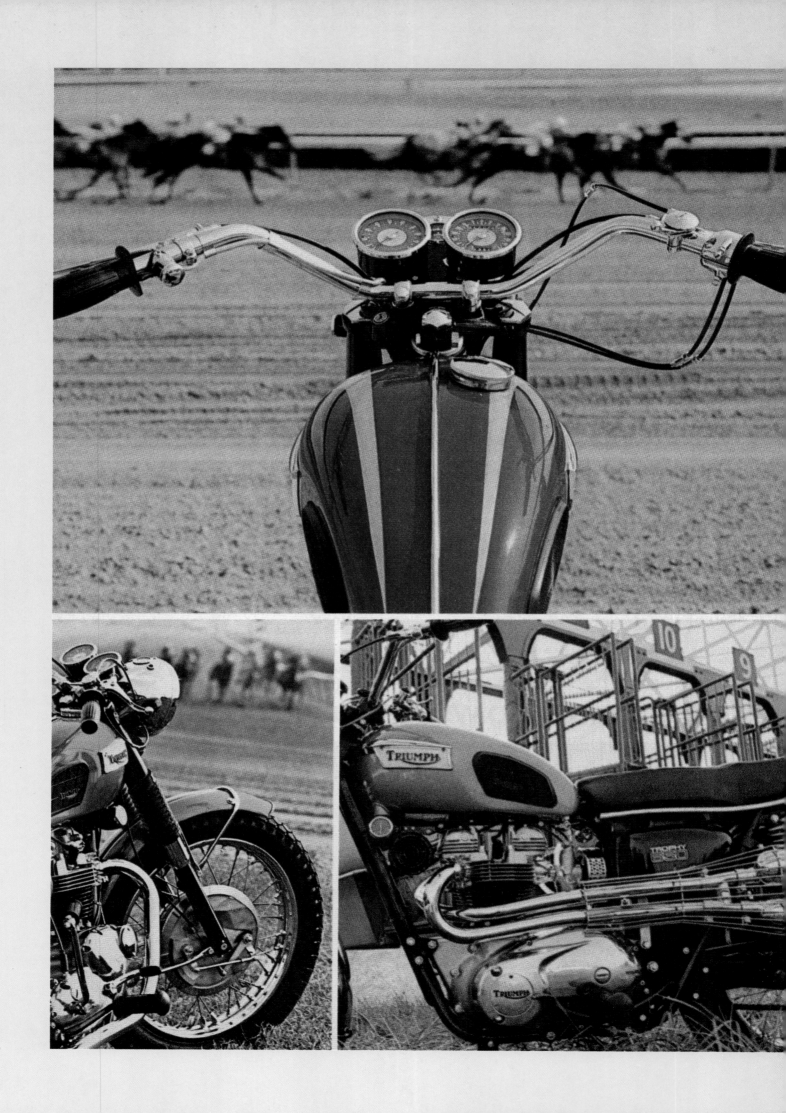

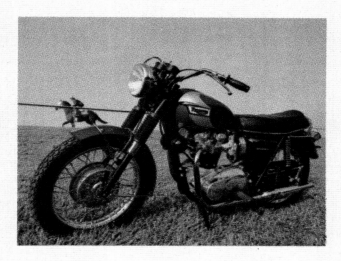

A breed apart.

The Triumph 650's

The pacesetters. Conceived in a tradition of quality, bred for achievement. Three high performance 650's that can give you the edge at the track on or off the road.

Leading the field is the Bonneville, probably the best machine in its class anywhere. This is the one, in modified form, that holds the world's land speed record of 245.667 mph.

Powered by a 40 cu. in. OHV vertical twin, the Bonneville is capable of developing 52 BHP at 6500 rpm. Twin mm Amal concentric carburetors assure reliable fuel flow under the most trying conditions. Improved kickstart lever for easy engine turnover. Four well-chosen gear ratios for extra smoothness (wide and close ratios available as optional extras). Newly developed twin downswept exhaust with sports type mufflers and exhaust

header coupling pipe for quieter operation. Improved ruggedized single down-tube frame for strength plus lightness. A proven performer with vastly improved performance.

Feisty brother to the Bonneville is the Trophy 650, the pacesetter that has made off-the-road winning a Triumph specialty.

Boasting the same power plant as the Bonneville, the Trophy comes equipped with a heavy-duty skid plate, hydraulic front forks with internal damping design, adjustable Girling rear suspension, quick detach rear wheel, high gear ratio and a new upswept dual exhaust that makes the Trophy look like it's zooming even when it's standing still.

Rounding out the trio is the Tiger 650, the big pacesetting tourer that eats up the road instead of the rider.

A single carb version of the same four stroke, twin 650 engine for easy maintenance and smooth performance. All of the race proven features of the Bonneville including eight-inch twin leading shoe front brake with air scoop, rubber mounted and illuminated tachometer and speedometer, voltage regulating zener diode in finned heat sink, adjustable twinseat and reinforced chrome handrail. Add an extra large 3½ gallon gas tank and you have the bike that can outdistance the rest, all day and all night, too.

When you consider the outstanding performance, rugged reliability and clean-lined beauty bred into every Triumph 650, you'll know why Triumph is a breed apart.

MARCH 1970

Triumph East, P.O. Box 6790, Baltimore, Md. 21204 / Triumph West, P.O. Box 275, Duarte, Calif. 91010

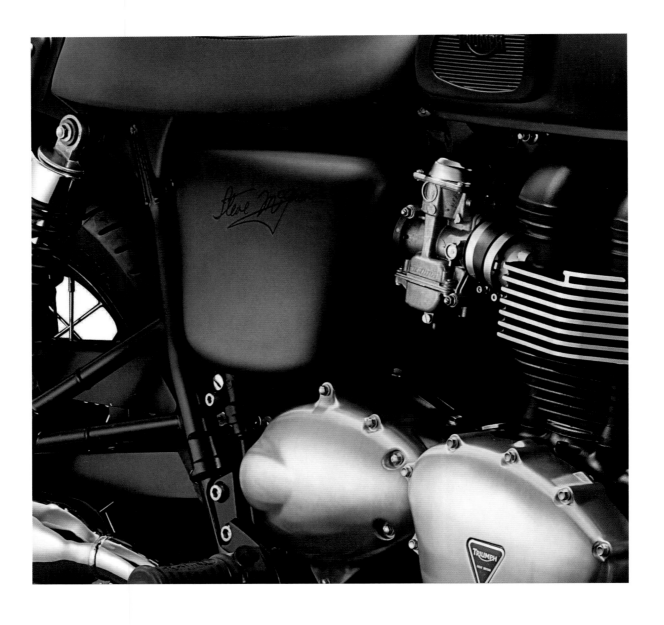

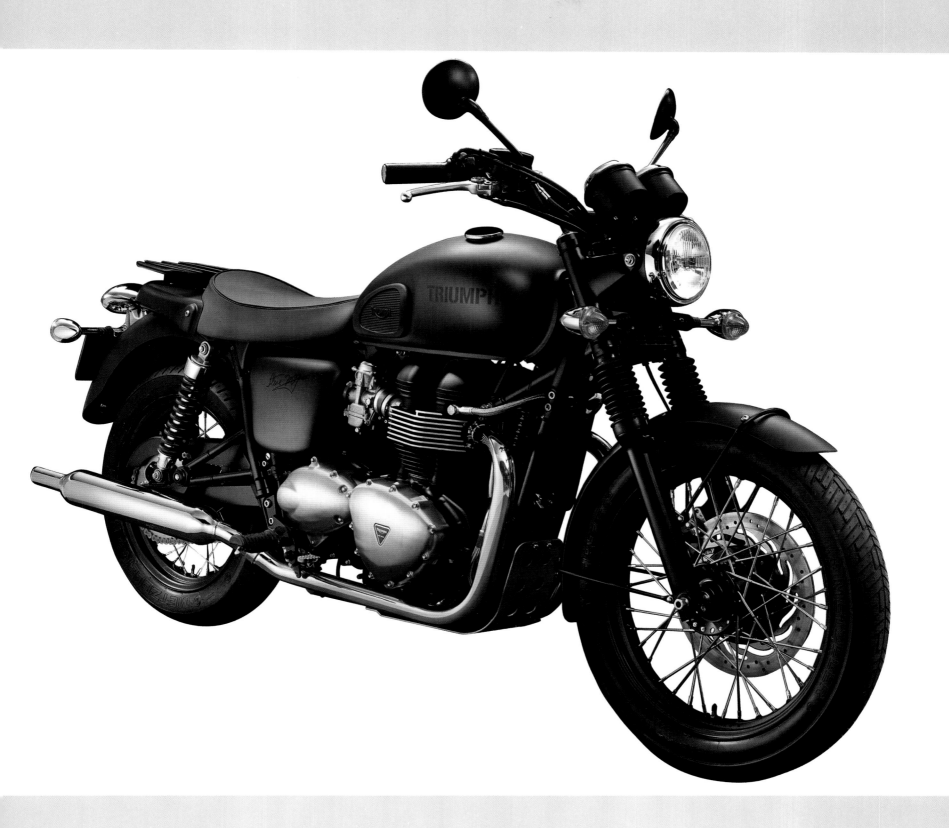

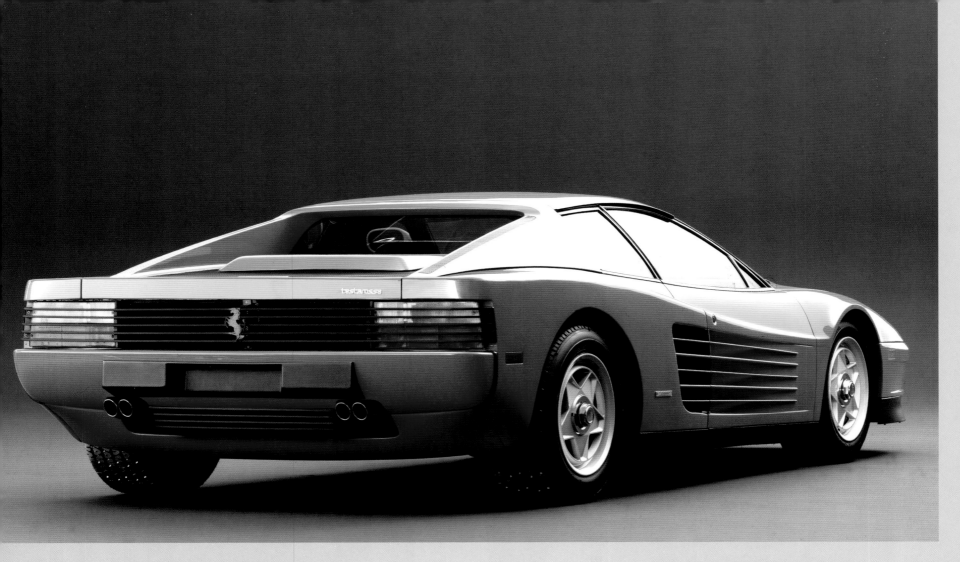

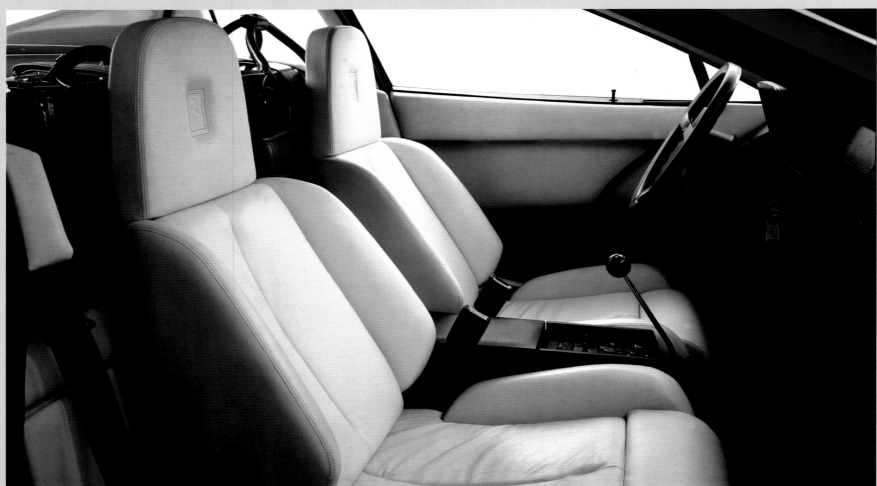

Testarossa | 1984
Ferrari | www.ferrari.com

Meaning "redhead" in Italian, this two-door coupé was designed under the guidance of trained aerodynamist Leonardo Fioravanti, whose eye-catching side intake valves were not only stylish but also incredibly functional. By drawing in air to cool the side radiators and filtering it through holes at the engine lid and tail, it bypassed the need for a rear spoiler and still produced zero lift at the rear axle. Fast and easy to handle, its combination of increased stability and refined cornering ability have made it a legend.

Ce coupé deux portes dont le nom signifie tête rouge en italien a été conçu par l'aérodynamiste Leonardo Fioravanti. Ses valves de consommation sur les côtés étaient non seulement élégantes, mais incroyablement fonctionnelles. En attirant l'air afin de refroidir les radiateurs latéraux et en le filtrant par le couvercle du moteur et par la queue, il annula le besoin d'un becquet et continua à produire un soulèvement zéro sur l'axe arrière. Rapide et facile à conduire, la combinaison de stabilité accrue et la capacité de tenue de route raffinée en a fait une légende automobile.

Deze tweedeurs coupé, waarvan de naam in het Italiaans "roodharige" betekent, werd ontworpen onder leiding van de getrainde aerodynamicus Leonardo Fioravanti. De opvallende luchtsleuven aan de zijkant waren niet alleen stijlvol, maar ook ongelooflijk functioneel. Doordat ze lucht aanzogen om de zijradiatoren te koelen en hem te filteren door gaten bij de motorkap en achterkant, omzeilde hij de behoefte aan een achterspoiler én produceerde hij nog steeds geen lift aan de achteras. Hij was snel en gemakkelijk te besturen, en de combinatie van verhoogde stabiliteit en verfijnde stuurvermogen in bochten, maakten hem tot een legende.

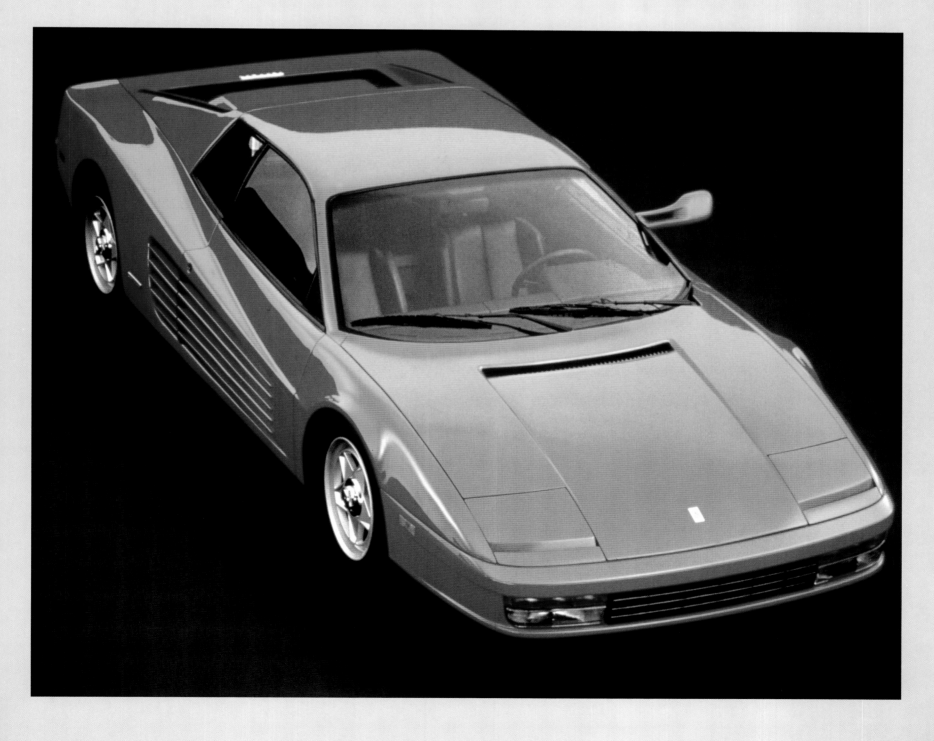

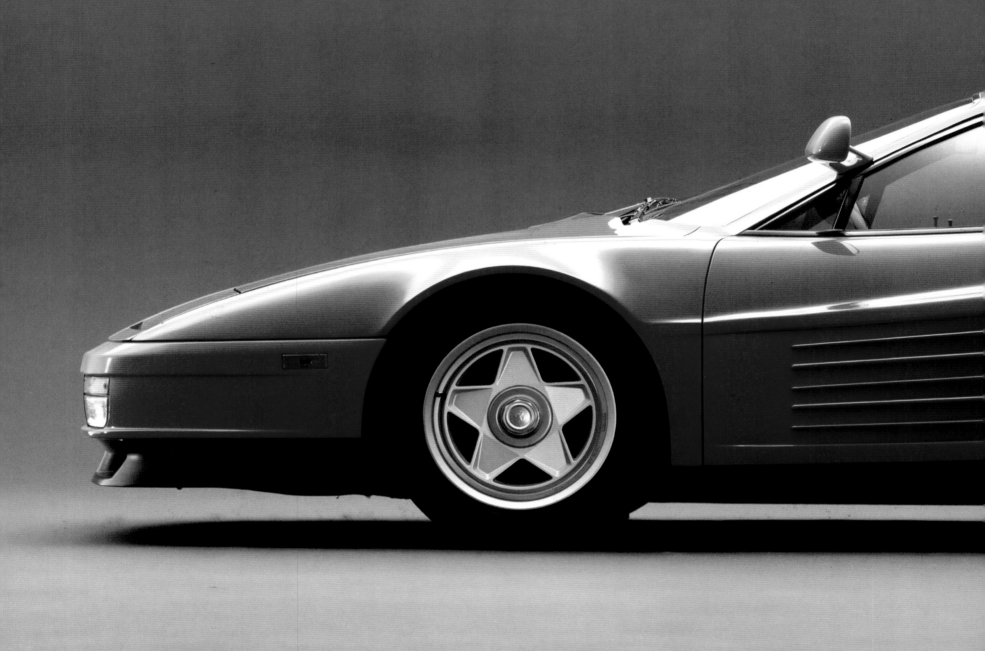

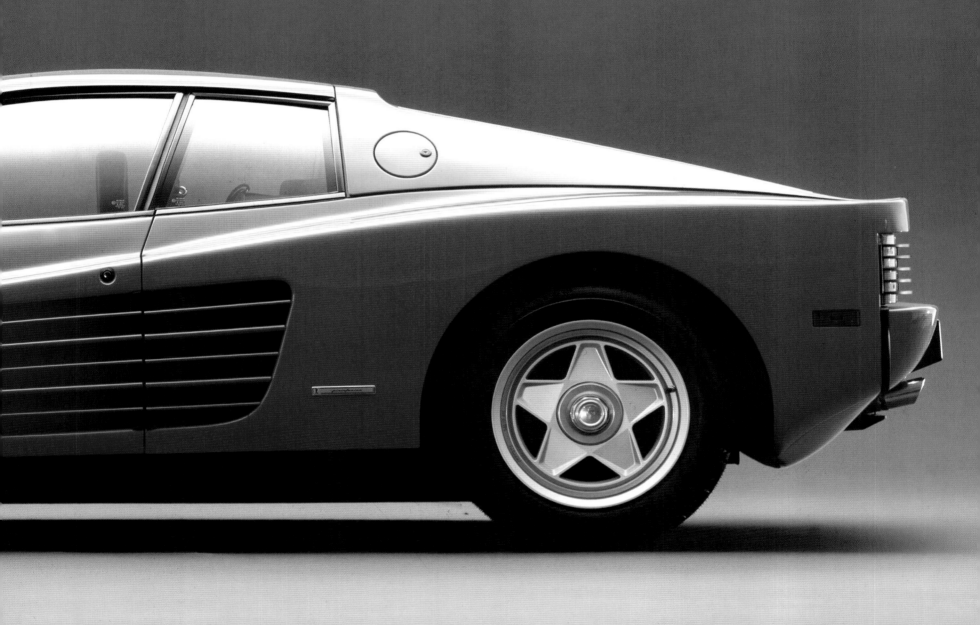

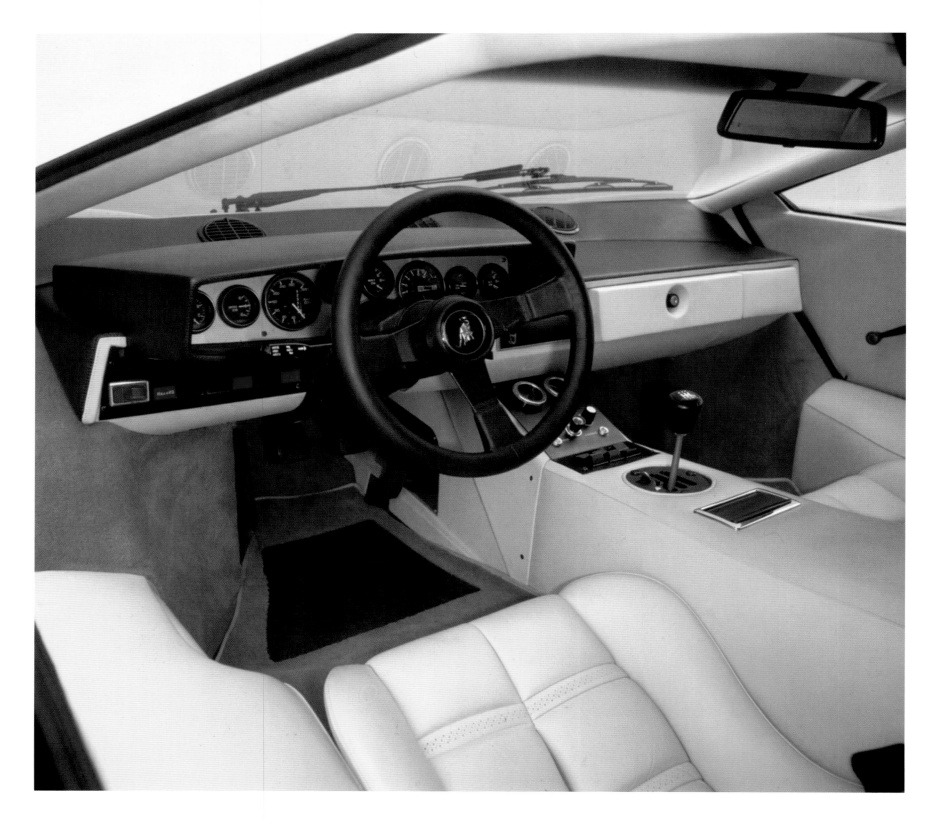

Countach | 1990

Lamborghini | www.lamborghini.com

In the Italian northwest, "countach" is an exclamation directed at a gorgeous woman to show appreciation of her beauty. The iconic scissor doors, addition of front and side spoilers and modified air vents gave it a look like no other. Its ultra low ride, wedge shape, sharp angles and cabin forward design concept—which pushes the passenger compartment forward in order to accommodate a larger engine—became a popular look for many high performance sports cars. As the embodiment of the Lamborghini legend this car truly merits the countach catcall.

Dans le dialecte italien du nord ouest, "countach" est une interjection à l'encontre d'une très belle femme destinée à rendre hommage à sa beauté. Des portes ciseaux devenues légendaires, l'ajout de becquet à l'avant et sur les côtés et des prises d'air repensées contribuèrent à donner à cette voiture une ligne égale à nulle autre. Sa forme très basse, en forme de coin, avec des angles aigus et une nouvelle conception d'habitacle avancé – qui déplace le compartiment du passager vers l'avant pour accueillir un moteur plus important – devinrent ultérieurement les références pour de nombreuses puissantes voitures de sport. Cette voiture incarne la légende Lamborghini et en tant que telle, elle mérite amplement d'être appelée countach.

In het noordwesten van Italië is "countach" een uitroep die gericht wordt aan een adembenemende vrouw om waardering uit te drukken voor haar schoonheid. De kenmerkende schaarportieren, toevoeging van voor- en zijspoilers en gemodificeerde luchtinlaten gaven hem een uniek uiterlijk. Het ontwerpconcept met ultralage zitpositie, wigvorm, scherpe hoeken en voorwaarts geplaatste cabine - waarbij het passagierscompartiment naar voren wordt geschoven, om meer plaats te bieden aan een grotere motor - werd een populair uiterlijk voor vele high performance sportauto's. Als belichaming van de Lamborghini legende doet deze auto echt eer aan de uitroep countach.

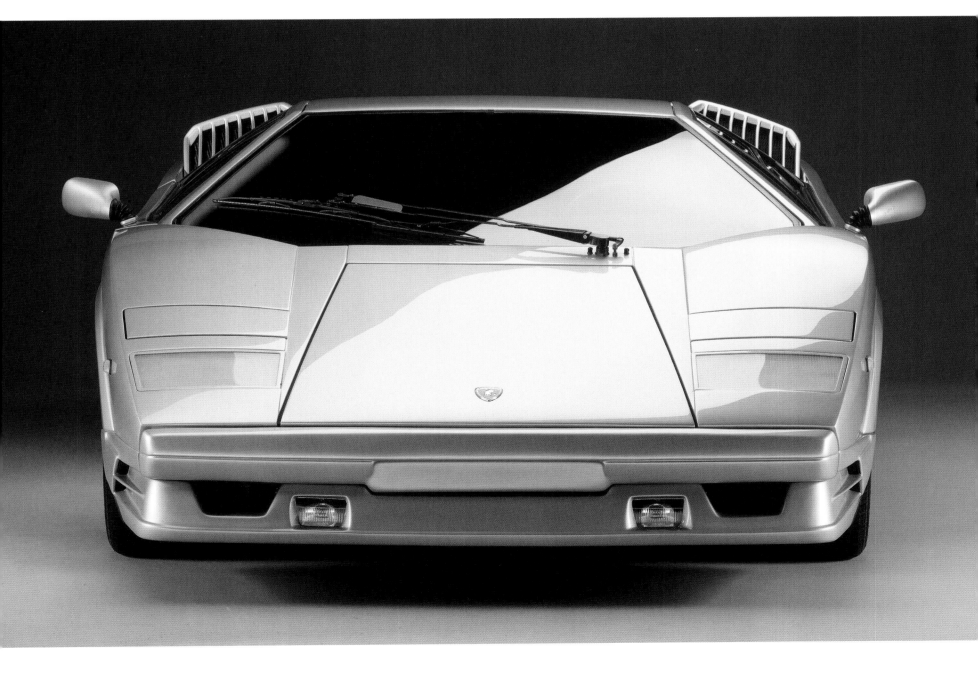

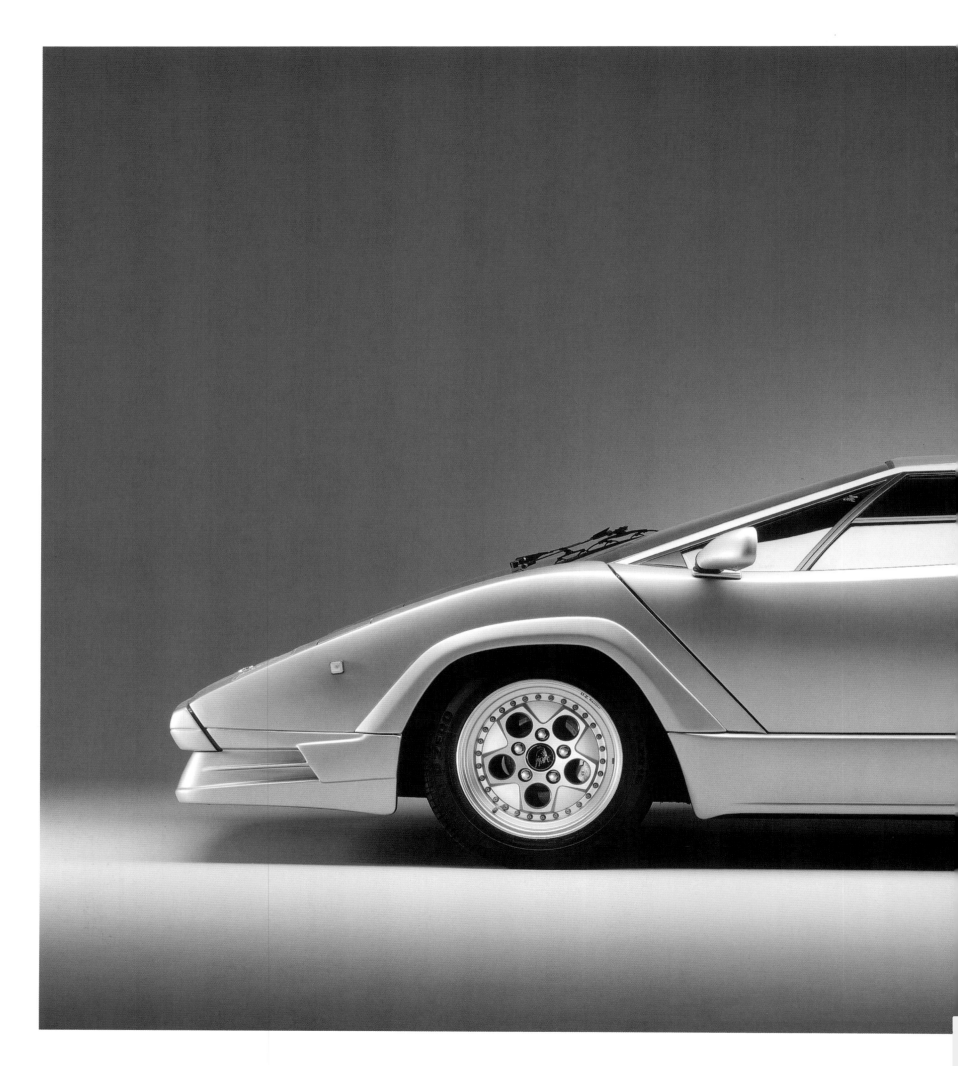

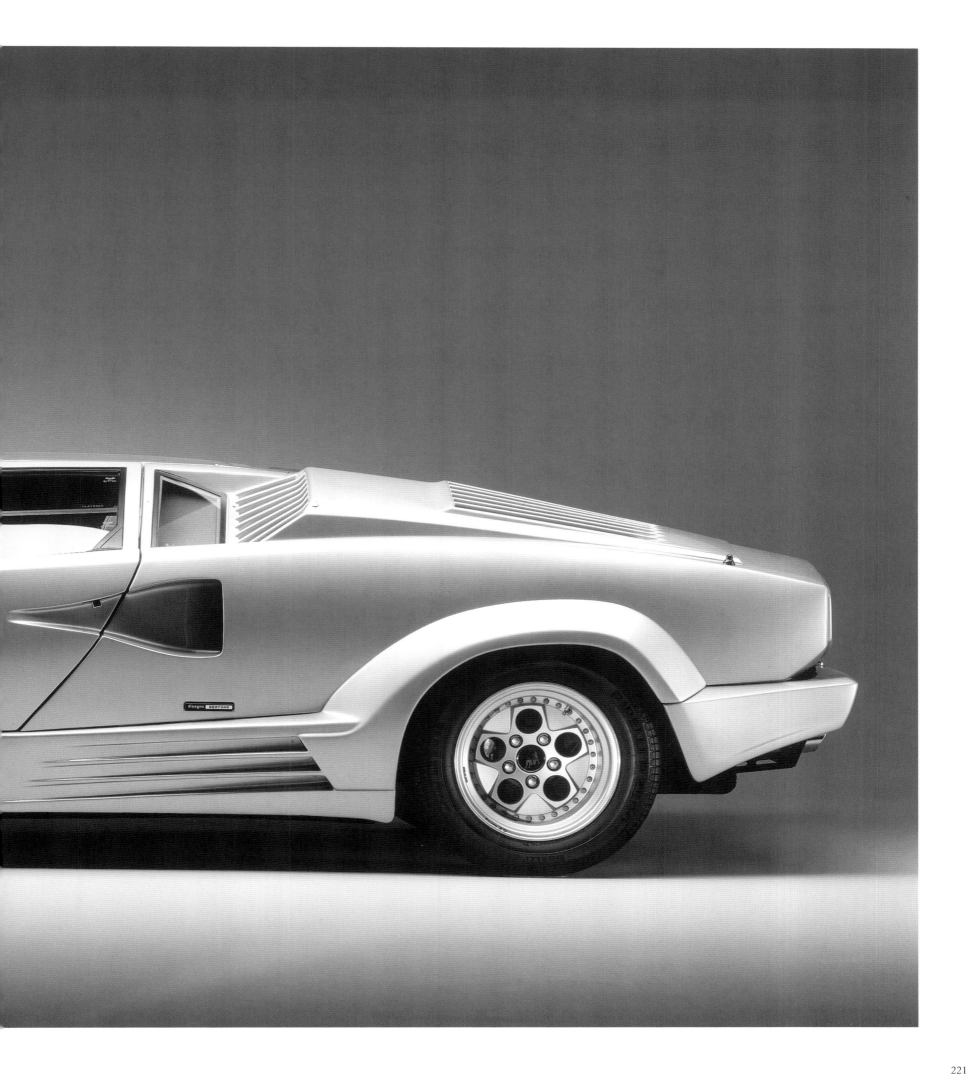

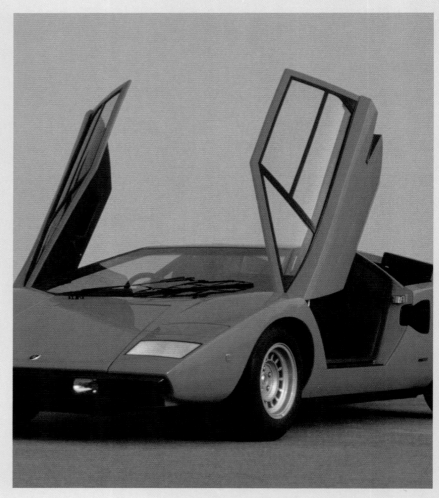

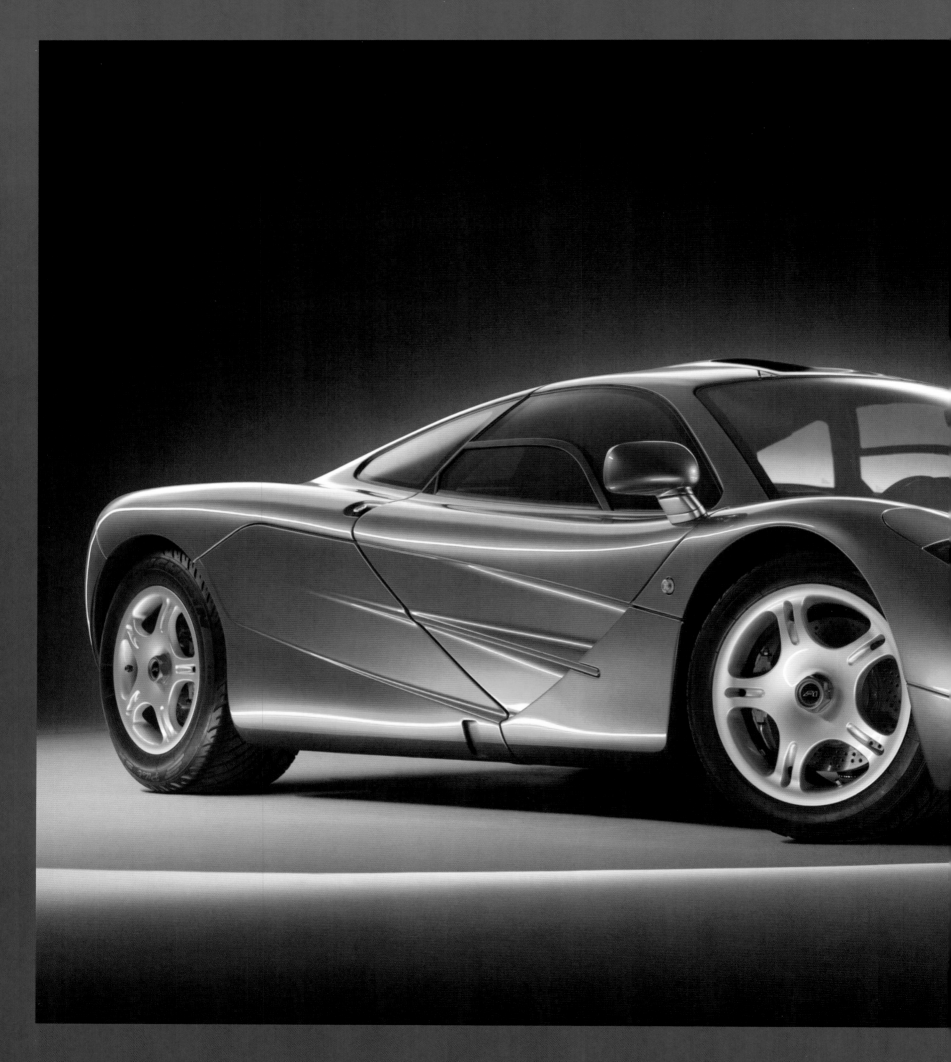

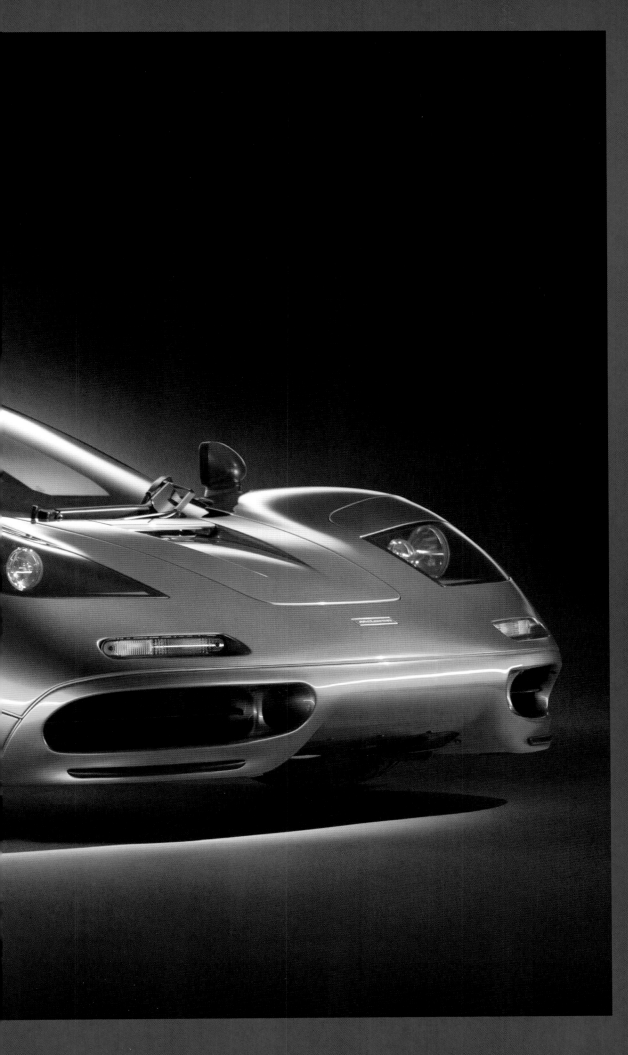

F1 | 1992
McLaren | www.mclaren.com

Pioneers in the use of carbon, the McLaren Formula 1 team were the first to use a carbon fiber chassis. Slim, light, and powerful the carbon fiber covered honeycomb floor and cross beams added immense strength and crash safety. The innovative passenger layout placed the driver in the center of the car, ensuring no compromises on control positions and superb visibility. The mid mounted V12 was developed with continuously variable intake valve timing to produce the most power and torque at all engine speeds. Low weight, superb quality and innovative design resulted in an outstanding driving experience.

Pionniers de l'utilisation du carbone, l'équipe Formule 1 de McLaren furent les premiers à utiliser les fibres de carbone pour la réalisation du châssis. Fines, légères mais résistantes, les fibres de carbone recouvrent le sol de l'habitacle et des soutiens transversaux augmentèrent à la fois la résistance et la sécurité. Cette conception innovante de la place du conducteur aboutit à placer celui-ci au centre du véhicule, une position qui assure un contrôle des positions et une visibilité maximale. Le moteur V12 fut développé en utilisant un réglage variable qui permet de produire une puissance et un couple maximaux quelle que soit la vitesse. Un poids léger, une technologie de pointe et une conception innovante se conjuguent ici pour créer une expérience de conduite exceptionnelle.

Het McLaren Formule 1 team was een pionier in het gebruik van koolstofvezel en zij waren het eerste team dat een koolstofvezel chassis gebruikte. De dunne en lichte maar stevige koolstofvezel die de vloer en dwarsbalken bedekt, zorgt voor meer veilig- en duurzaamheid bij mogelijke ongelukken. Door de innovatieve opstelling van de passagiers zat de bestuurder in het midden van de auto, waardoor geen concessies nodig waren wat betreft de plaats van bedieningsorganen en het uitzonderlijke zicht. De centraal geplaatste v12 werd ontworpen met constant variabele timing van de inlaatkleppen om het meeste vermogen en koppel bij alle motortoerentallen te produceren. Laag gewicht, fantastische kwaliteit en innovatief ontwerp resulteerden in een uitmuntende rijervaring.

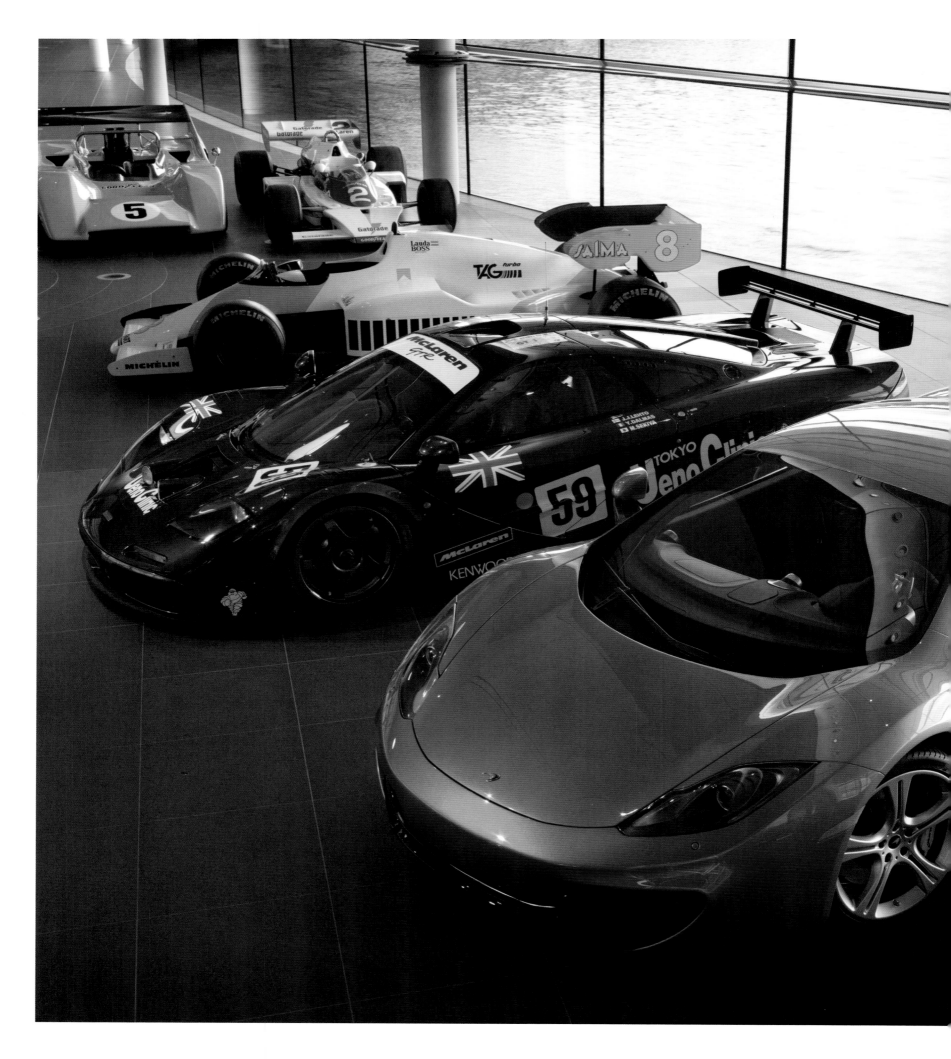

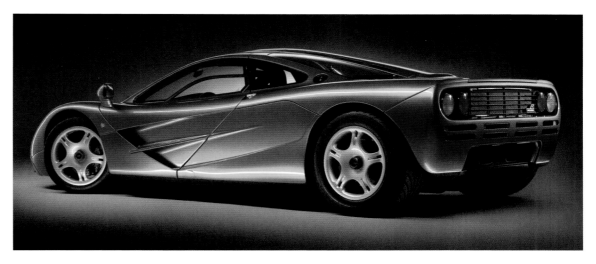

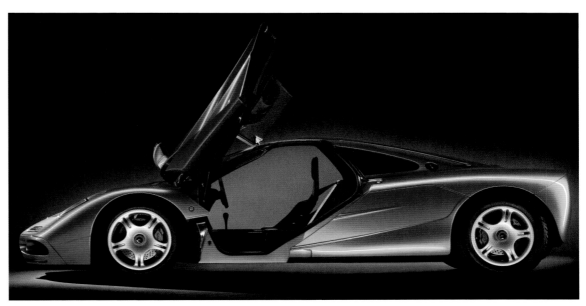

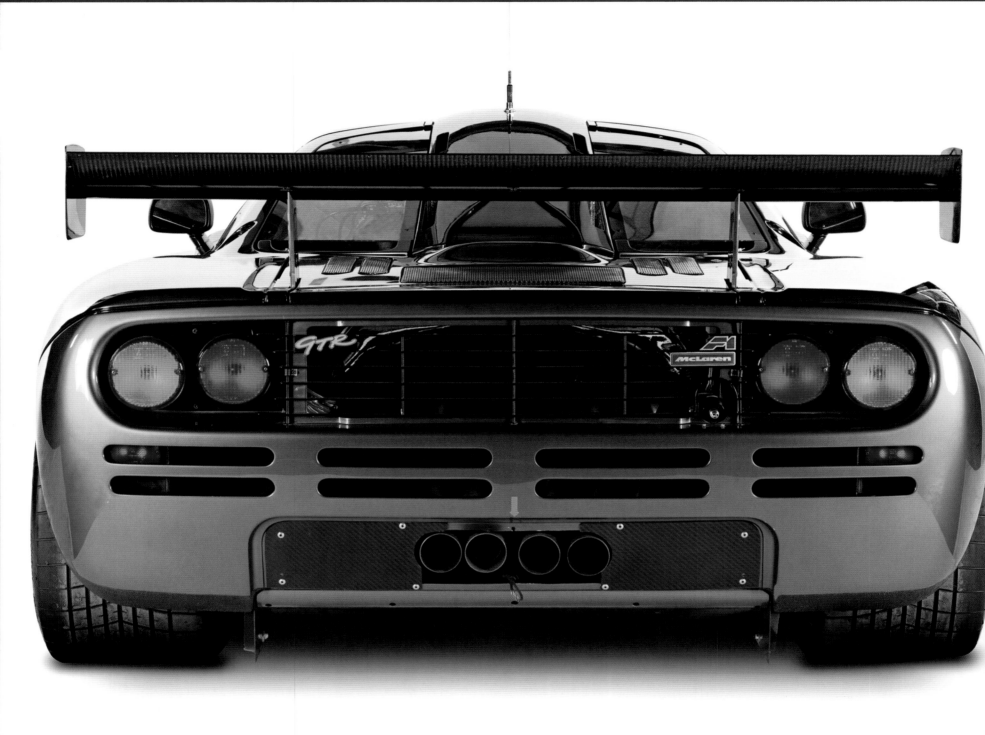

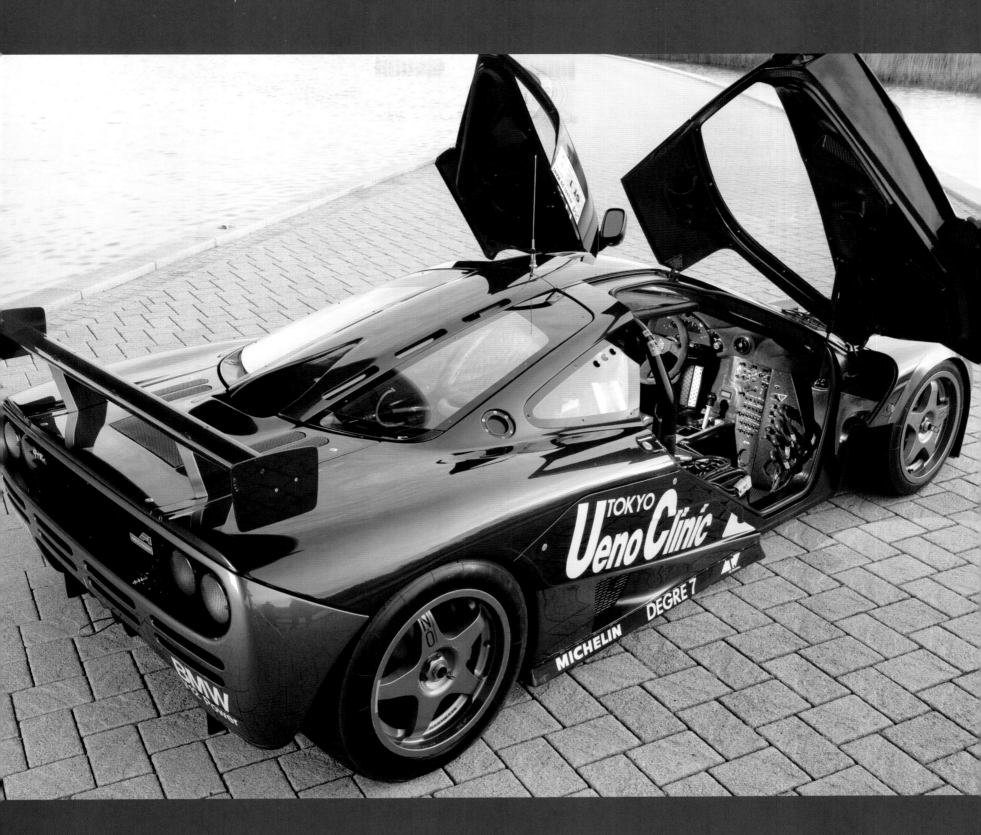

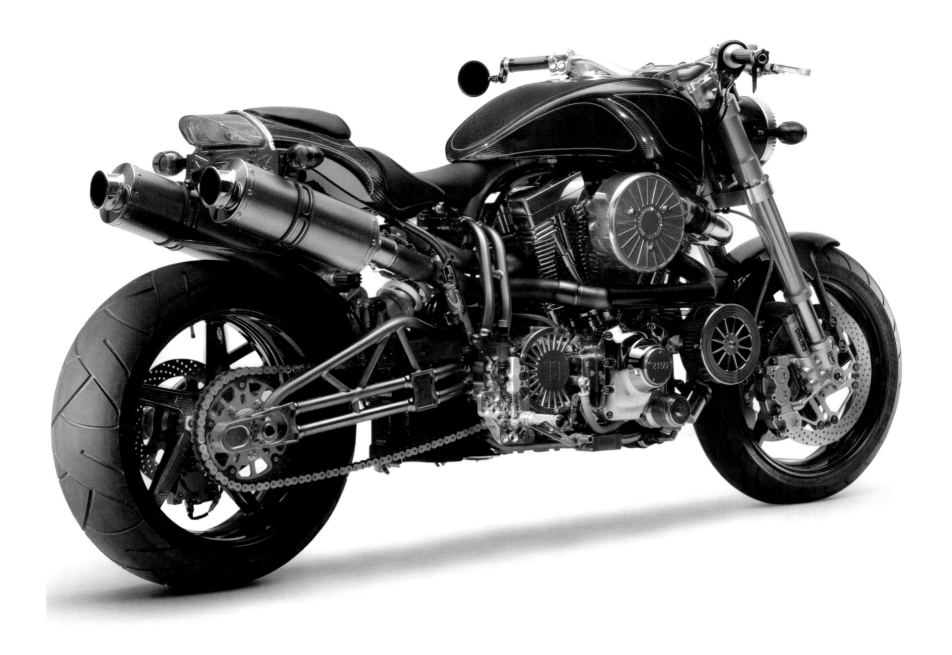

Titanium RR | 2010
ECOSSE | www.ecossemoto.com

The Titanium Series is a combination of old-world craftsmanship and cutting edge technology incorporated into race-bred components in the first all titanium trellis-style chassis. The low well-balanced chassis provides easy handling and riding dynamics, while the precise shifts from the proprietary six-speed transmission ensure a smooth ride. Since comfort is just as important as control, especially on long rides, each bike is equipped with adjustable ergonomics and gel-padded seating. Bernard Richards Manufacture, a boutique French watchmaker, has incorporated the color scheme and exposed mechanics of the ECOSSE into a unique matching timepiece.

La série Titanium est l'alliance d'un artisanat d'exception et d'une technologie de pointe, de composants réalisés pour la course et du premier châssis en titane de type treillis. Ce châssis, bas et bien-équilibré, offre une dynamique de conduite et une maniabilité exceptionnelle, alors que la transmission très précise à six vitesses assure une conduite tout en douceur. Mais bien entendu, le confort est aussi important que le contrôle, en particulier sur les longs trajets. Chaque moto est donc équipée de sièges rembourrés de gel à l'ergonomie ajustable. La société Bernard Richards Manufacture, un horloger d'exception français, s'est inspirée de la palette des couleurs et de la mécanique visible de l'ECOSSE pour créer une pièce d'horlogerie unique, correspondant au modèle.

De Titanium Serie is een combinatie van ouderwets vakmanschap en de allermodernste technologie die zijn samengevoegd in volbloed racecomponenten in het eerste volledig uit titanium vervaardigde traliewerkachtige chassis. Het lage, goed uitgebalanceerde chassis is zeer goed handelbaar en heeft goede rijdynamiek, terwijl het nauwkeurige schakelen van de eigen transmissie met zes versnellingen een soepele rit verzekert. Omdat comfort net zo belangrijk is als besturing, in het bijzonder op lange ritten, wordt iedere motor uitgerust met verstelbare ergonomie en met gel gevulde zadels. Bernard Richards Manufacture, een exclusieve Franse horlogemaker, heeft het kleurenschema en de opengewerkte techniek van de ECOSSE geïntegreerd in een uniek bijpassend uurwerk.

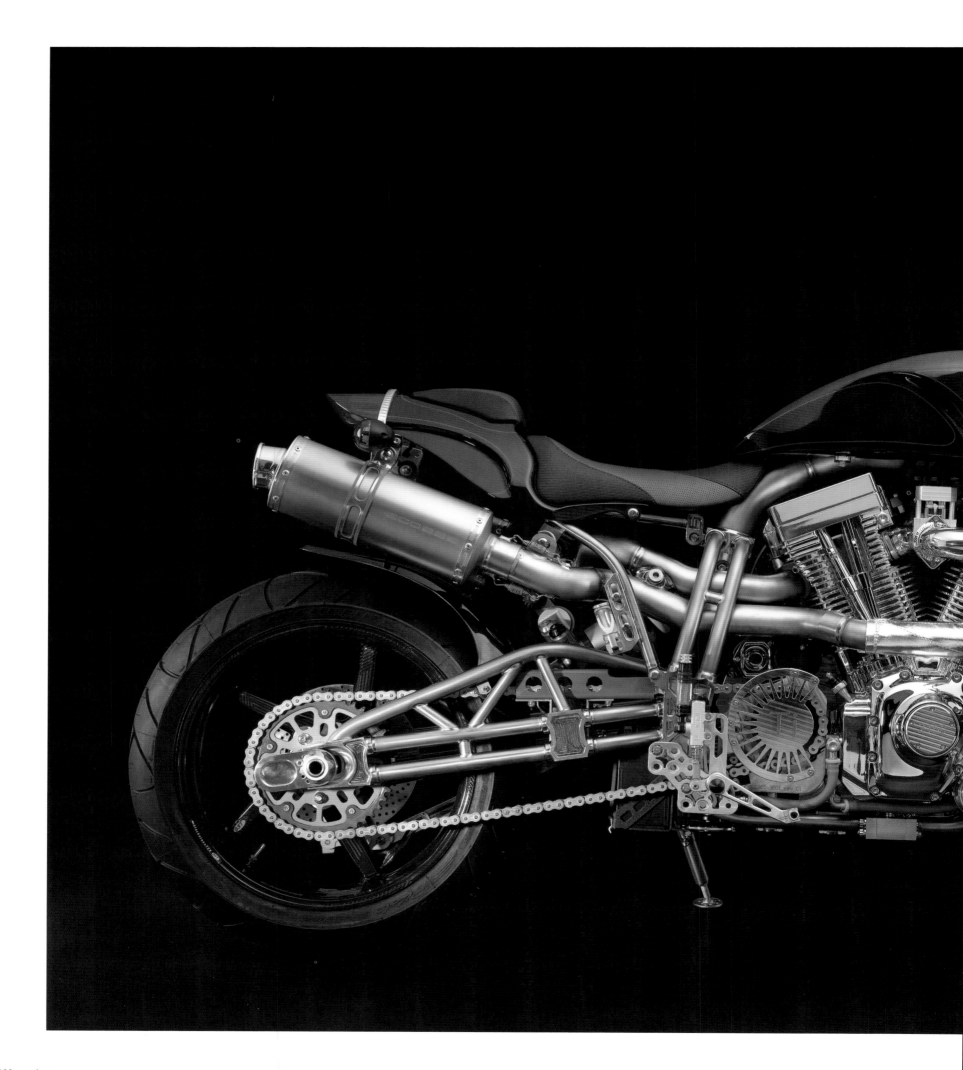

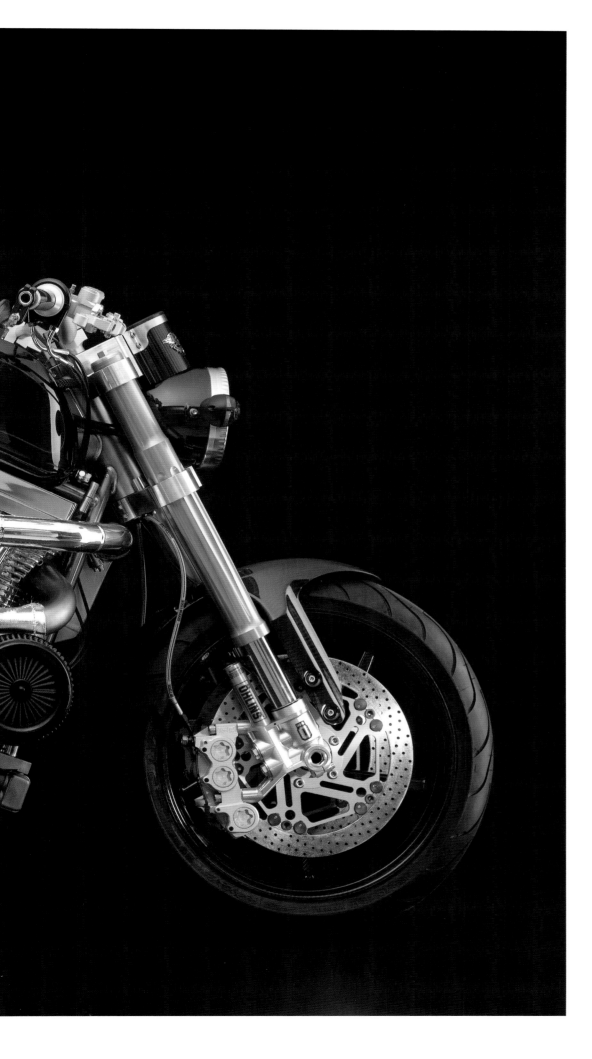

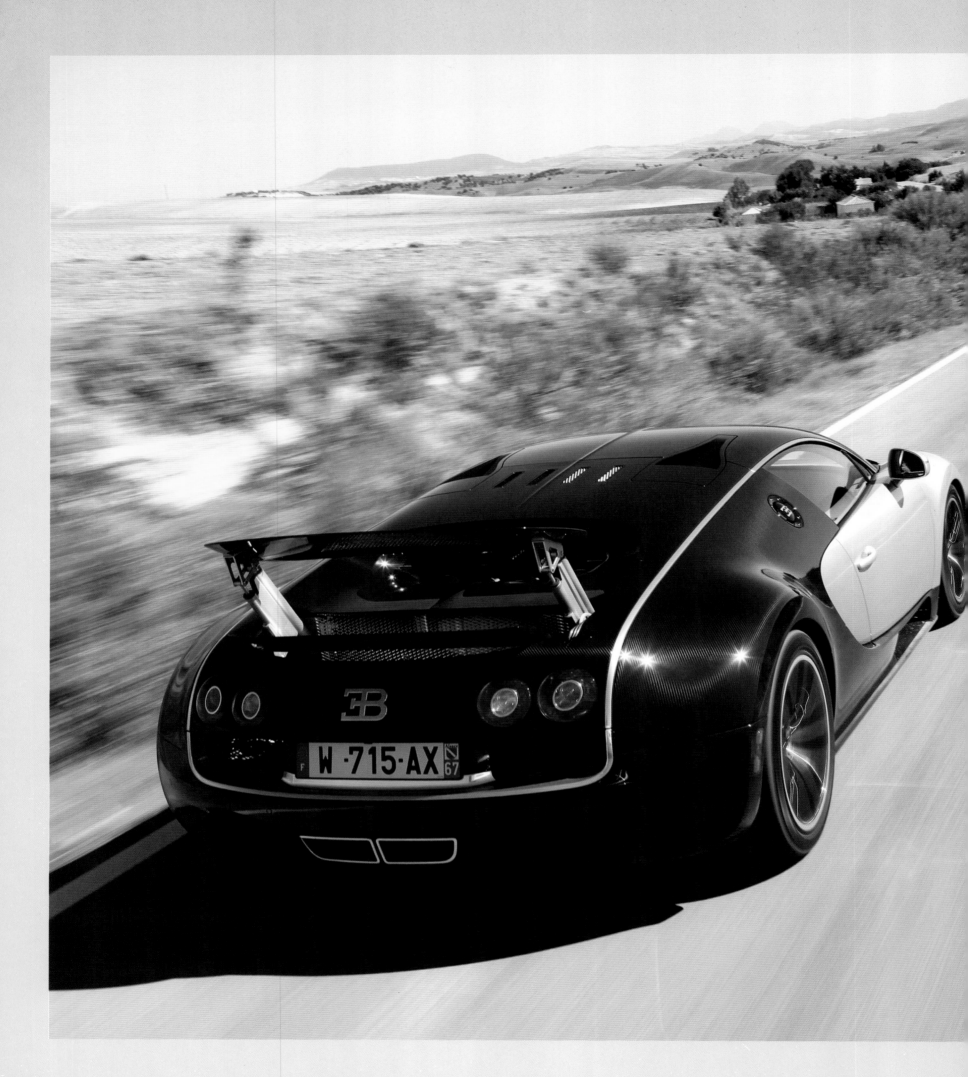

Veyron | 2010
Bugatti | www.bugatti.com

A combination of mechanical perfection and exterior beauty come together in the form of the fastest street legal car in production with a top speed of 267.81 mph. When it reaches 136 mph, hydraulics lower the car until it has a ground clearance of about 9 cm; at the same time, the wing and spoiler deploy. The all-carbon shell and carefully redesigned chassis provide a stable ride even at top speeds. Only 30 Super Sport Veyrons were put into production, with the first five-dubbed World Record Edition, having the same mix of orange and black as the record breaker.

La combinaison de la perfection mécanique et de la beauté extérieure s'équilibrent pour créer la voiture la plus rapide qu'il soit (aux normes légales) pouvant atteindre une vitesse maximale de 430 km/h. Lorsqu'elle atteint 220 km/h, un système hydraulique permet au véhicule de s'abaisser jusqu'à ce qu'il ne soit plus qu'à 9 cm du sol, tandis que l'aileron et le becquet se déploient. La coque intégralement réalisée en fibres de carbone et le châssis soigneusement repensé garantissent une expérience de route stable même aux plus grandes vitesses. Seuls 30 modèles Veyron Super Sport furent produits. Les cinq premiers se virent octroyer le titre édition spéciale record du monde. Ils arborent la même harmonie d'orange et de noir que celle du détenteur du record mondial.

Een combinatie van mechanische perfectie en uiterlijke schoonheid komen samen in de vorm van de snelste op de weg toegestane wagen, met een topsnelheid van 430 km/u. Als hij 220 km/u bereikt, wordt de achterkant van de auto hydraulisch verlaagd, totdat hij een grondspeling heeft van ongeveer 9 cm; gelijktijdig worden de vleugel en spoiler in stelling gebracht. Het volledige koolstofvezel casco en het zorgvuldig herontworpen chassis bieden zelfs bij topsnelheden een stabiele rit. Er zijn slechts 30 Super Sport Veyrons in productie gebracht, waarbij de eerste vijf *World Record Edition* werden genoemd, die dezelfde combinatie van oranje en zwart hebben als de auto die het record brak.

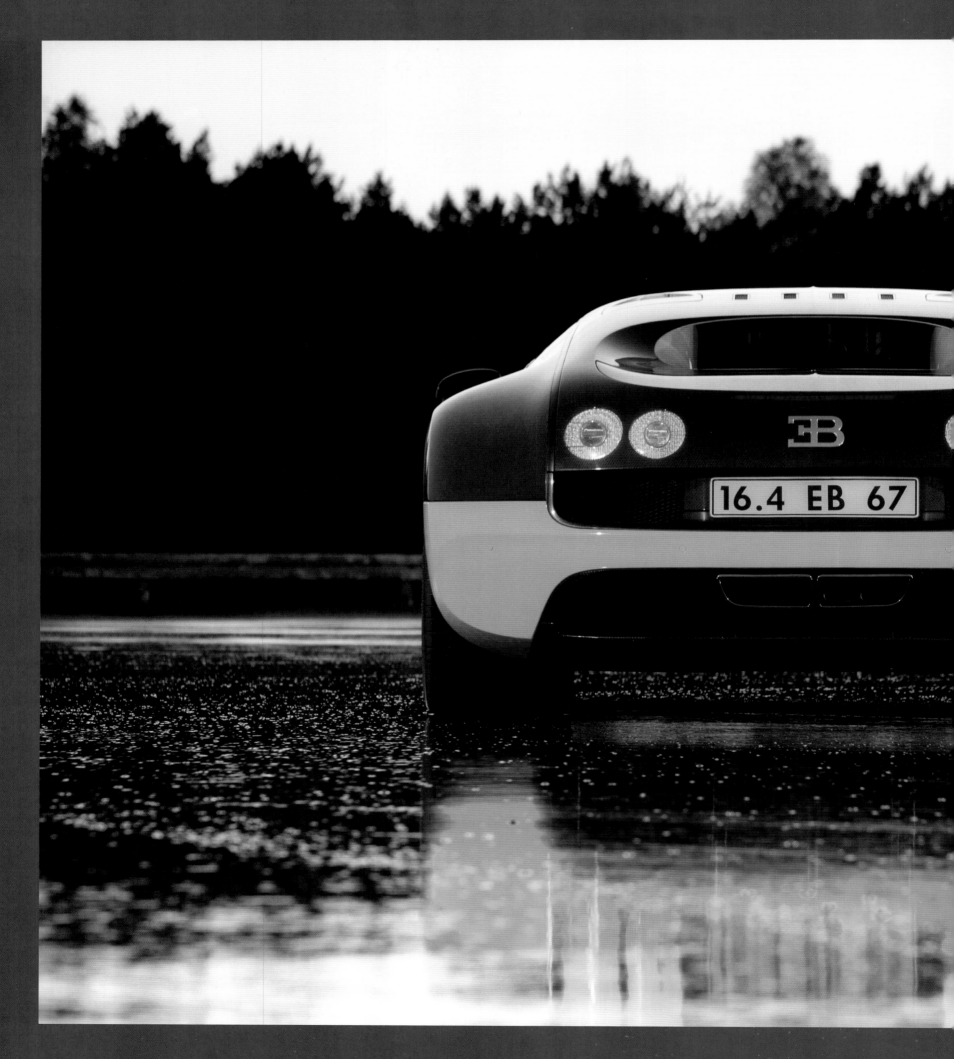

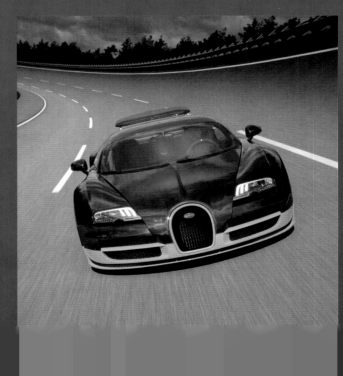

watercraft
bateaux • vaartuigen

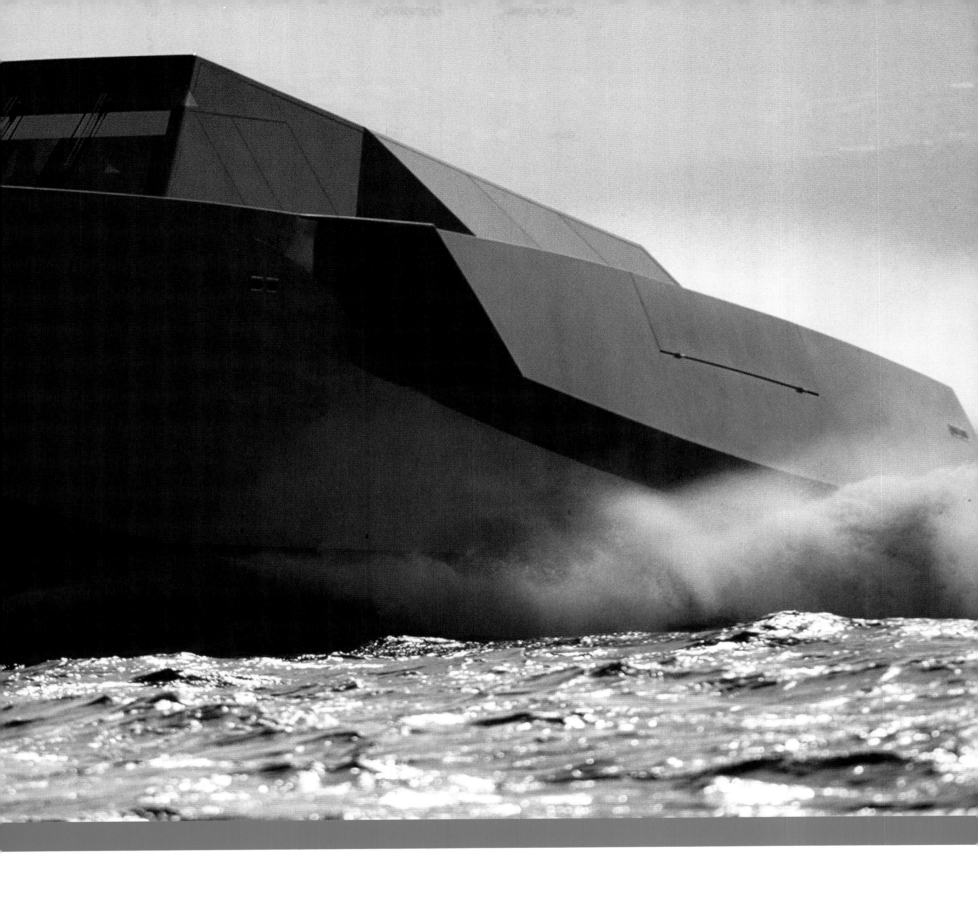

It wasn't until the advent of ships that man was able to explore all four corners of the globe. In the early days such trips were romanticized as adventurous, but the likelihood of survival was bleak and very few seafarers returned alive. Such times are long since past and one no longer needs the permission of a king or queen to seek out the wonders of the world, nor the expertise and guidance of a master sailor. While boatbuilding still requires tenacity and fortitude, the convenience of mass-produced parts has allowed the industry to become more focused on safety and comfort. What was once many hours and months of labor fashioning every plank and screw, is now energy that can be spent on such luxuries as speed, architecture and computerized navigation systems. This awe-inspiring collection of vessels is sure to seduce almost anyone into dreaming of a life at sea.

C'est grâce à l'invention des bateaux que les hommes purent partir à la découverte des quatre coins du monde. Dans les premiers temps, ces voyages étaient auréolés d'une aura romanesque et aventureuse. Pourtant, les chances de survie étaient faibles et il y eut bien peu de marins qui revinrent sains et saufs. Ces temps sont désormais révolus. De nos jours, plus besoin ni de la permission du Roi ou de la Reine pour aller explorer les merveilles du monde, ni de l'expertise et des conseils du capitaine aux ordres duquel nous aurions juré obéissance. Certes, construire un bateau nécessite toujours ténacité et courage, mais certaines pièces sont désormais produites en grande quantité. Ceci permit à l'industrie de concentrer ses efforts sur les questions de sécurité et de confort. Si jadis toute l'énergie était investie dans les nombreuses heures et mois de travail passés à façonner chaque planche et chaque vis, elle peut désormais être appliquée à des domaines plus nobles tels que la vitesse, l'architecture et les systèmes de navigation assistés par ordinateur. Cette merveilleuse collection de bateaux saura sans nul doute séduire tous ceux pour qui une vie au gré des flots est un rêve de toujours.

De mensheid was niet eerder in staat om alle uithoeken van de aarde te verkennen dan na de komst van schepen. In het begin werden zulke reizen geromantiseerd als avontuurlijk, maar slechts weinig zeevaarders keerden levend terug. Dit zijn echter vervlogen tijden en niemand heeft nog toestemming nodig van een koning of koningin om op zoek te gaan naar de wonderen van de wereld, noch de deskundigheid en begeleiding van een meester zeeman. Ook al vereist het bouwen van boten nog steeds vasthoudendheid en vastberadenheid, door het gemak van in massa geproduceerde onderdelen heeft de industrie zich steeds meer gericht op veiligheid en comfort. Wat eens vele uren en maanden arbeid kostte om iedere plank en schroef vorm te geven, is nu energie die besteed kan worden aan luxe, zoals snelheid, architectuur en gecomputeriseerde navigatiesystemen. Deze ontzagwekkende verzameling vaartuigen zal zeker iedereen in verleiding brengen om te dromen over een leven op zee.

watercraft • bateaux • vaartuigen

ONCE MIZZEN IS FULLY STRETCHED
IT MAY BE POSSIBLE TO SHACKLE
DIRECT

CLEW OF MIZZEN

SPECIAL LEATHER COVERED BOLT ROPE & CLEW IRON
FOR LACING AS REQUESTED BY MASTER

BRONZE MIZZEN BOOM END WITH CARVED WOOD ROPE
AS SUPPLIED TO "AVEL" & "ANNABEL I"

SHENANDOAH
1902

SHENANDOAH
1902

ALTERNATIVE MIZZEN BOOM END CASTING IN ALLOY BRONZE AS REQUESTED
BY MASTER SCALE HALF SIZE

ALTERNATIVE POLISHED BRONZE BOOM END
AS SUPPLIED TO "MARIETTE"
SCALE HALF SIZE

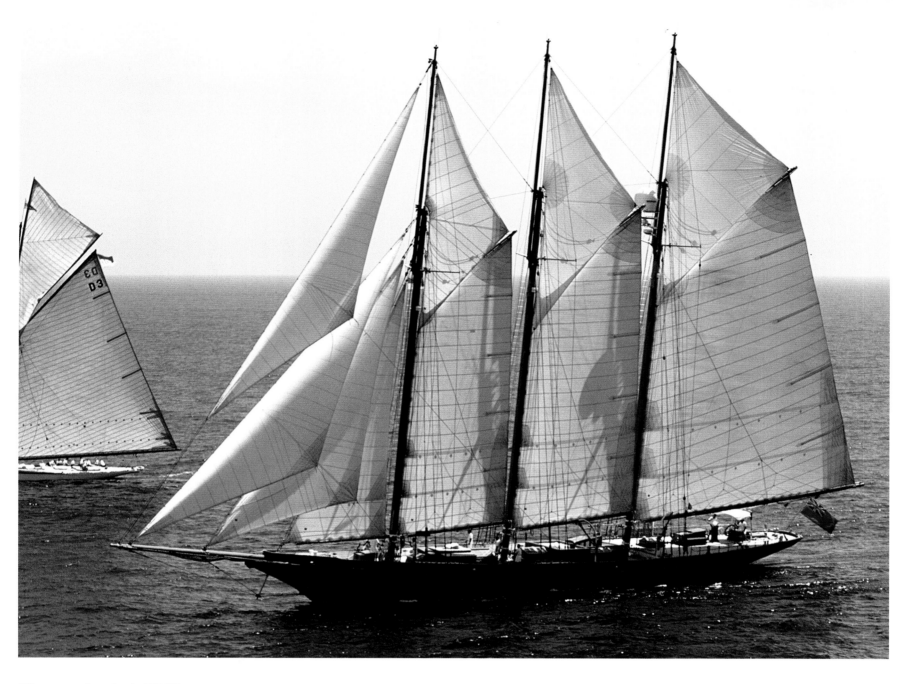

Shenandoah | 1902

McMullen and Wing | www.mcmullenandwing.com

Shenandoah is a classic three-masted gaff schooner with a steel hull and teak timber deck. Built in New York and launched in 1902, she has accommodation for 10 guests in 5 cabins, plus 14 crew. When she was brought to Auckland, New Zealand in 1994, she was in a sorry state, nearly to the point of abandonment. In 1997, after a painstaking two and a half year project, McMullen and Wing re-launched Shenandoah; presenting a masterful restoration of one of the world's greatest yachting treasures.

Shenandoah est un ancien bateau à trois mâts avec une coque en acier et un pont en teck de construction. Construite à New York et voyant le jour en 1902, elle comporte 5 cabines pouvant accueillir 10 invités au total, ainsi que 14 membres d'équipage. Quand elle fut amenée à Auckland en Nouvelle-Zélande en 1994, son état délabreux l'amena à son abandon. Mais en 1997, après un minutieux projet qui dura deux ans et demi, McMullen and Wing relança Shenandoah; présentant la restauration magistrale d'un des plus grand trésors du monde de la voile.

Shenandoah is een klassieke driemaster gaffelschoener met een stalen romp en teakhouten dek. Zij werd in 1902 in New York gebouwd en te water gelaten, en heeft accommodatie voor 10 gasten in 5 kajuiten, plus 14 bemanningsleden. Toen zij in 1994 naar Auckland, Nieuw Zeeland, werd gebracht, was ze in een erbarmelijke toestand- men had haar bijna opgegeven. In 1997, na een zeer zorgvuldig project, lieten McMullen en Wing haar na twee en een half jaar opnieuw te water, waarmee ze hun meesterlijke restoratie van één van 's werelds meest fantastische kostbaarheden uit de zeilwereld presenteerden.

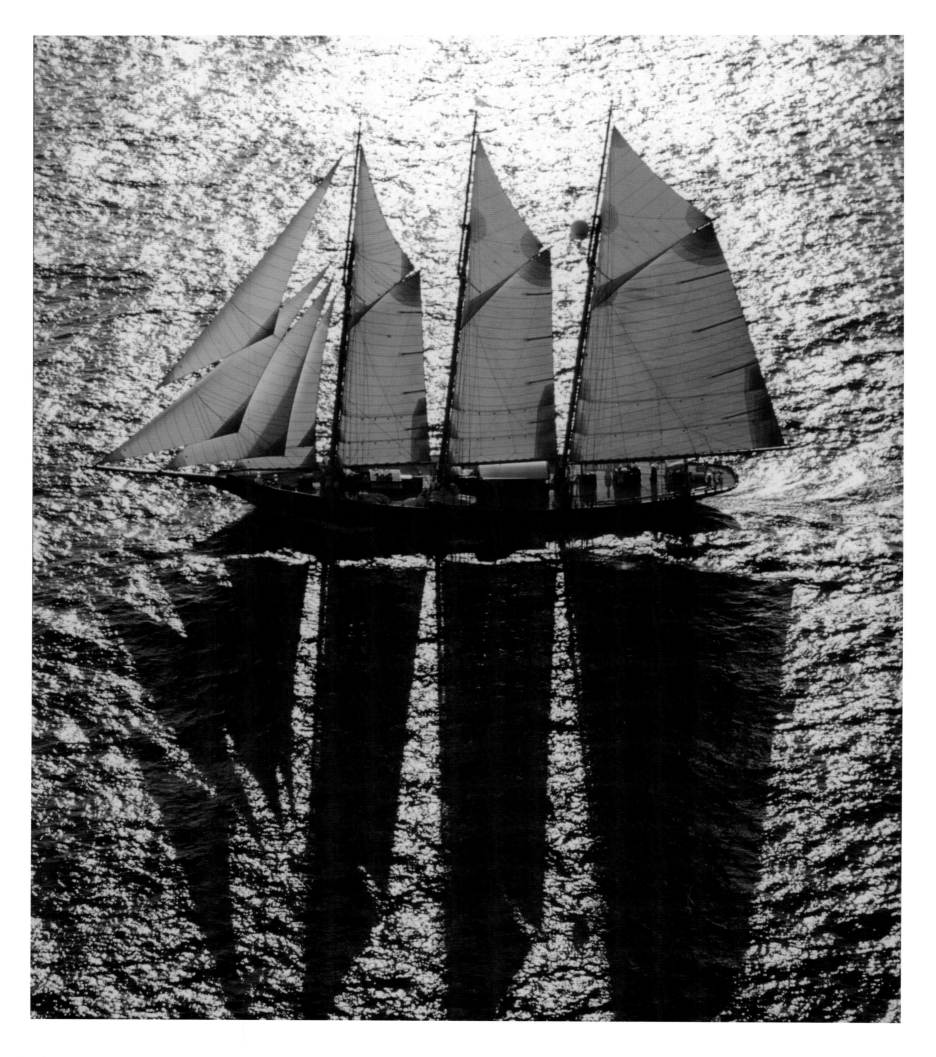

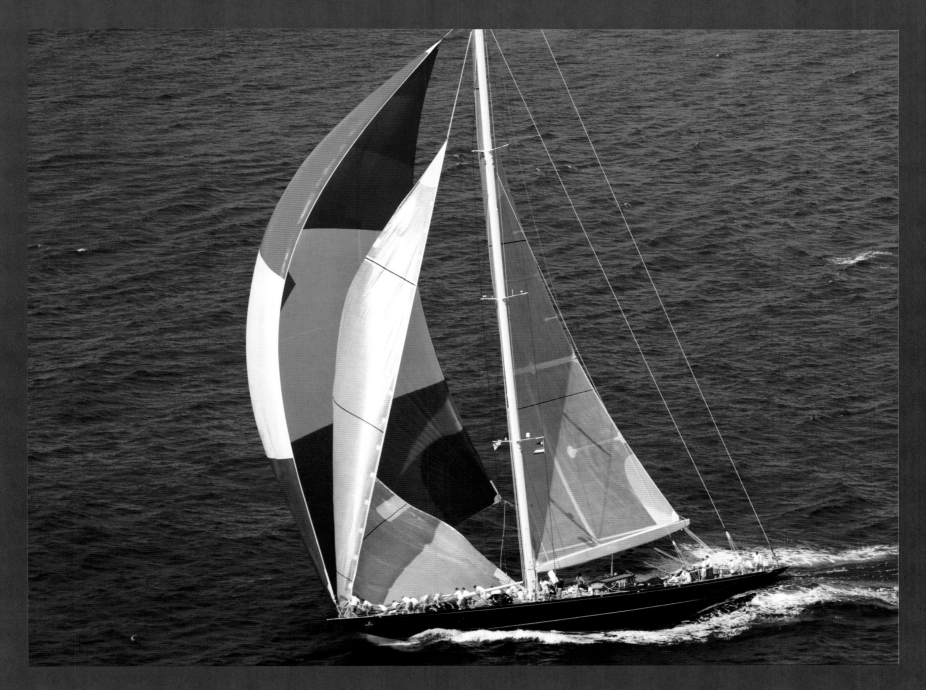

Velsheda | 1934
Camper & Nicholson | www.jclassyachts.com

Ten massive yachts conforming to the J-rule were built between 1930 and 1937. "J" signified yachts with a waterline length between 75 and 87 feet. One was commissioned for W.L. Stephenson, managing director of Woolworth retail shops. It was named after Stephenson's three daughters, Velma, Sheila and Daphne. It represented the most advanced technical design for spars, rigging, sails, deck gear and ropes; the aluminum masts were created by bending plates and riveting them together. Raced with the greatest names in classic yachting, it won more than 40 competitions and achieved an outstanding record of success at numerous regattas.

Dix yachts massifs conformes à la règle J furent construits de 1930 à 1937. Pour les yachts, la lettre "J" est utilisée lorsque la longueur de la ligne de flottaison se situe entre 75 et 87 pieds. L'un de ces yachts fut commissionné par W.L. Stephenson, directeur général des magasins Woolworth, spécialisé dans la vente au détail. Le nom de ce yacht s'inspire des prénoms des trois filles de Stephenson, Velma, Sheila et Daphné. Il est issu d'une conception technique des plus avancées aussi bien pour les espars, le gréement, les voiles que pour l'équipement du pont et les cordes; les mâts en aluminium furent créés en utilisant des plaques pliées, attachées les unes aux autres par un système de rivetage. Le yacht se mesura aux plus grands noms du yachting classique, gagna plus de 40 compétitions et remporta un nombre inégalé de records à l'occasion de très nombreuses régates.

Er werden tussen 1930 en 1937 tien massieve jachten gebouwd die voldeden aan de J-regel. "J" betekende jachten met een lengte over de waterlijn tussen de 22,90 en 26,50 meter. Er werd er één besteld voor W.L. Stephenson, directeur van de Woolworth detailhandelswinkels. Het werd genoemd naar de drie dochters van Stephenson, Velma, Sheila en Daphne. Het vertegenwoordigde het meest geavanceerde technisch ontwerp voor rondhouten, tuigage, zeilen, dekuitrusting en lijnen. De aluminium masten werden gecreëerd door platen te buigen en ze met elkaar te klinken. Bij races tegen de grootste namen in het klassieke wedstrijdzeilen, won het meer dan 40 wedstrijden en bereikte een opmerkelijk succesvolle staat van dienst bij talrijke regatta's.

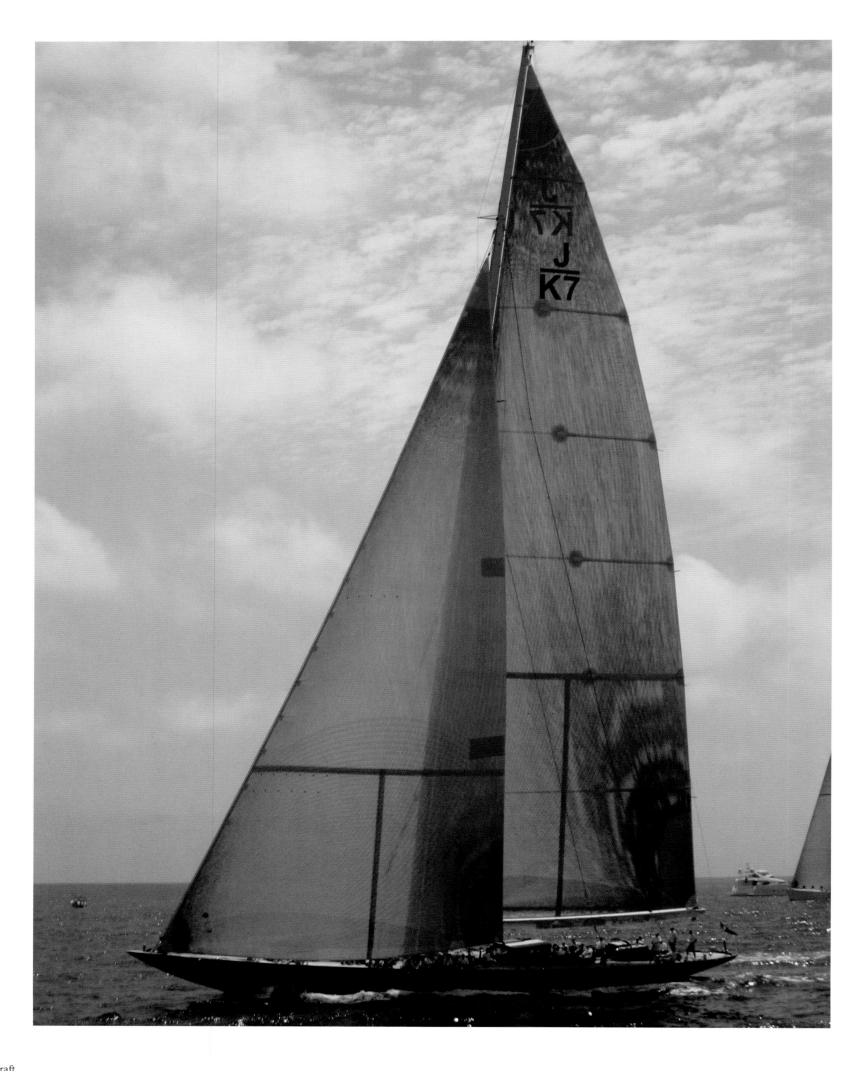

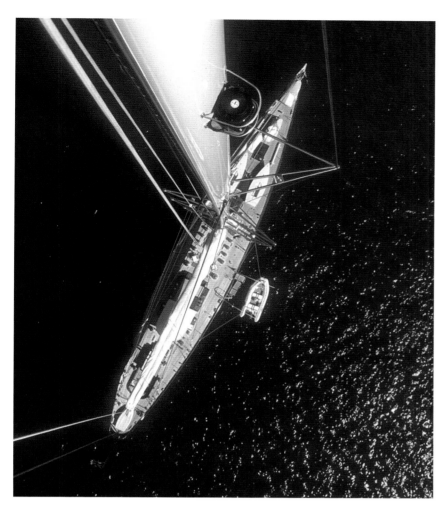

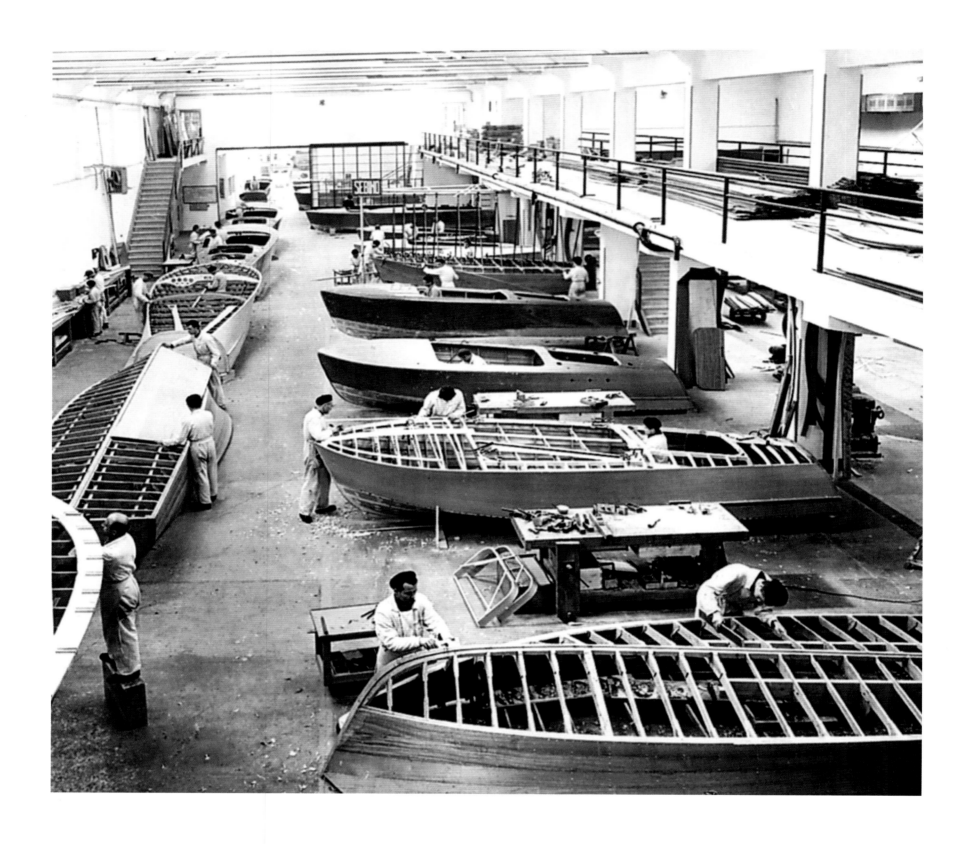

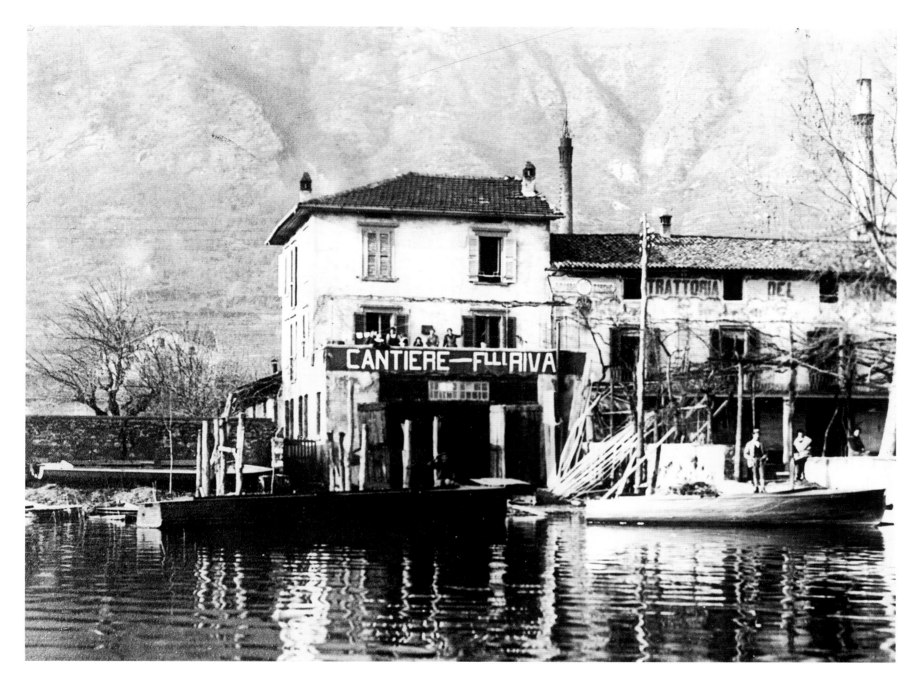

Aquarama | 1962
Riva | www.riva-yacht.com

Riva of Italy, which traces its beginnings to a mid-19th century carpenter shop, is the world leader in producing elegant wooden runabouts. Perfectly adapted to family water sports, this charming boat was a flagship for the company and a hot item for the jet set. The two-tone cushioned sun deck provided an unexpected place for sunbathing and its superior beauty and craftsmanship earned it the title "Rolls Royce of the Sea". The hull design is a direct descendant of the top selling Riva Tritone, and its name is derived from the American "Cinerama" experimental film screens that are reminiscent of the boat's wide windshield.

L'italien Riva, dont les origines remontent à une modeste échoppe de charpentier de la moitié du dix-neuvième siècle, est aujourd'hui le leader mondial de la production d'élégants rhors-bord en bois. Ce charmant bateau, parfaitement adapté aux sports nautiques en famille, était le produit phare de la société et celui que s'arrachait toute la jet-set. Sur le pont, la terrasse accueillante tapissée de coussins aux tonalités harmonieuses fournissait un lieu inattendu et bienvenu pour profiter du soleil. Sa beauté exceptionnelle et le travail d'artiste réalisé lui valurent le surnom de "Rolls Royce de la mer". La conception de la coque est l'héritage direct d'un autre produit phare, le Riva Tritone. Son nom est inspiré de l'américain "Cinerama", qui désigne un écran de projection expérimental pareil aux larges pare-brises des bateaux.

Het Italiaanse Riva, waarvan de oorsprong teruggaat naar een timmerbedrijfje in het midden van de 19e eeuw, is een toonaangevend bedrijf in de productie van elegante autoboten. Deze charmante boot, die perfect is aangepast aan familiewatersport, was een vlaggenschip voor het bedrijf en een hebbeding voor de elite. Het tweekleurige, van kussens voorziene zonnedek bood een onverwachte plaats voor zonnebaden en door zijn superieure schoonheid en vakmanschap verwierf hij de titel "Rolls Royce van de Zee". Het ontwerp van de romp is een directe afstamming van de best verkopende Riva Tritone en zijn naam is afgeleid van de experimentele Amerikaanse "Cinemara" projectieschermen, waaraan de brede vooruit van de boot herinneringen oproept.

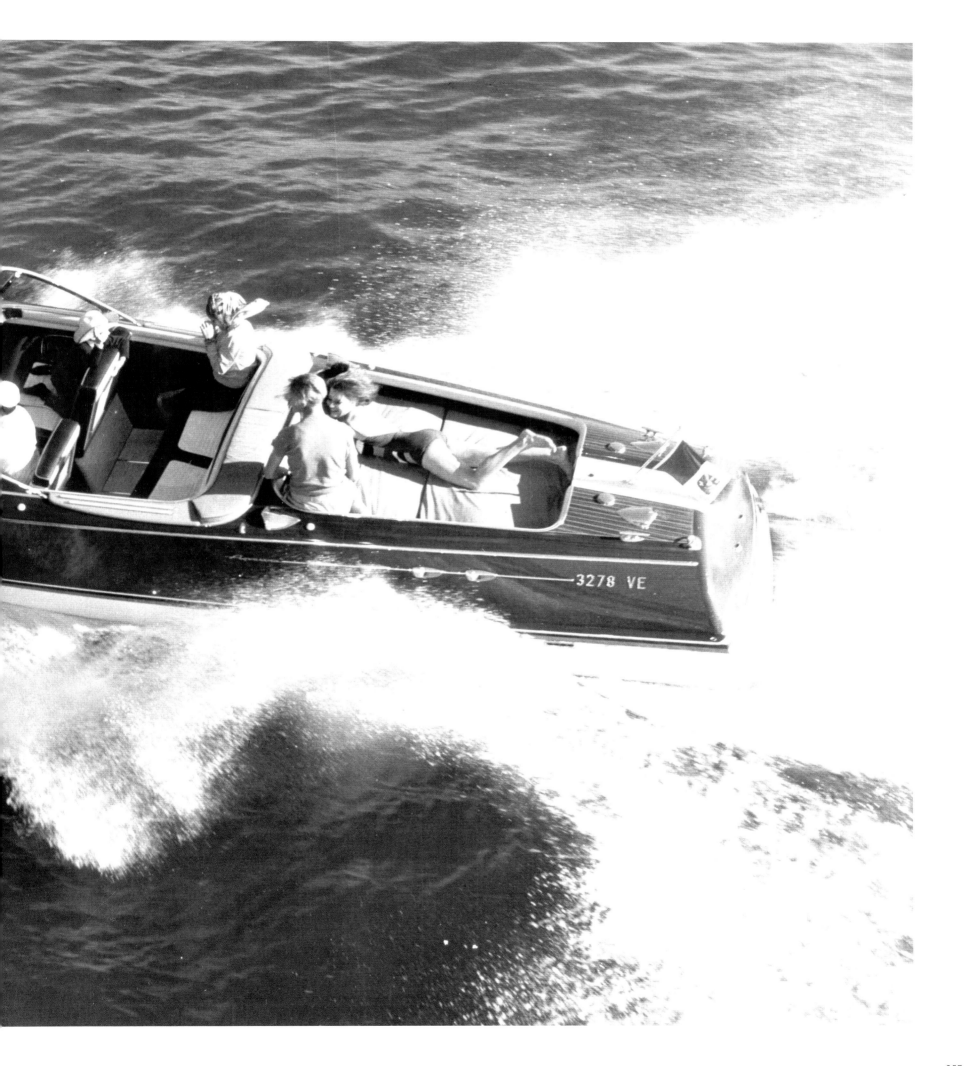

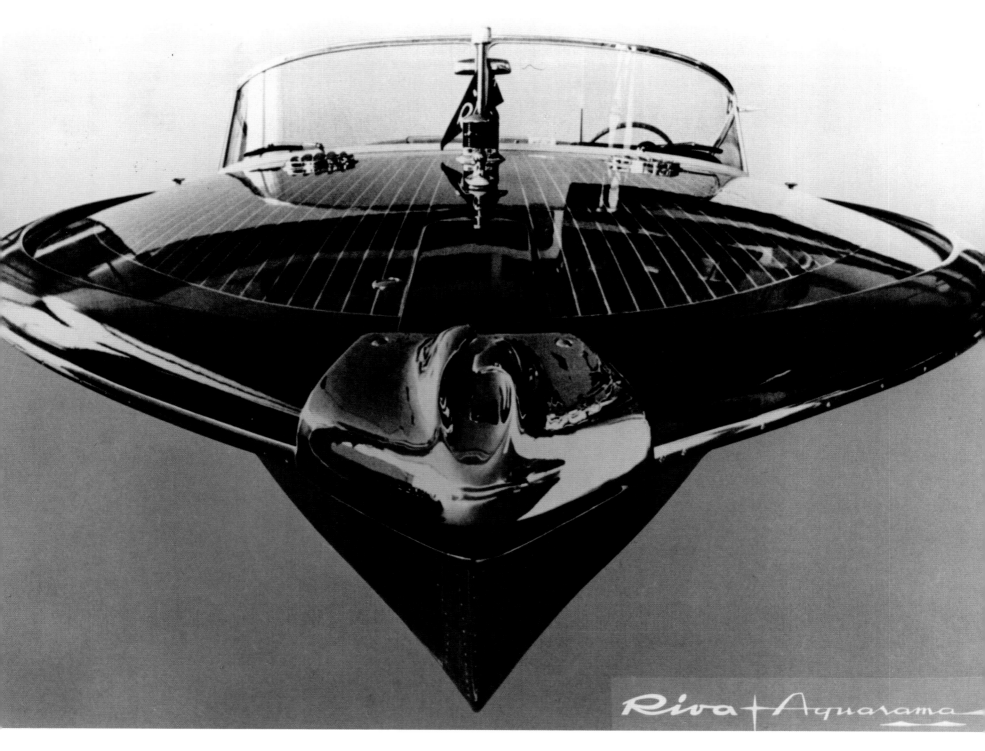

Riva Aquarama

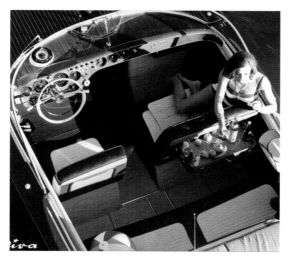

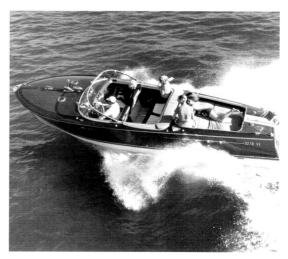

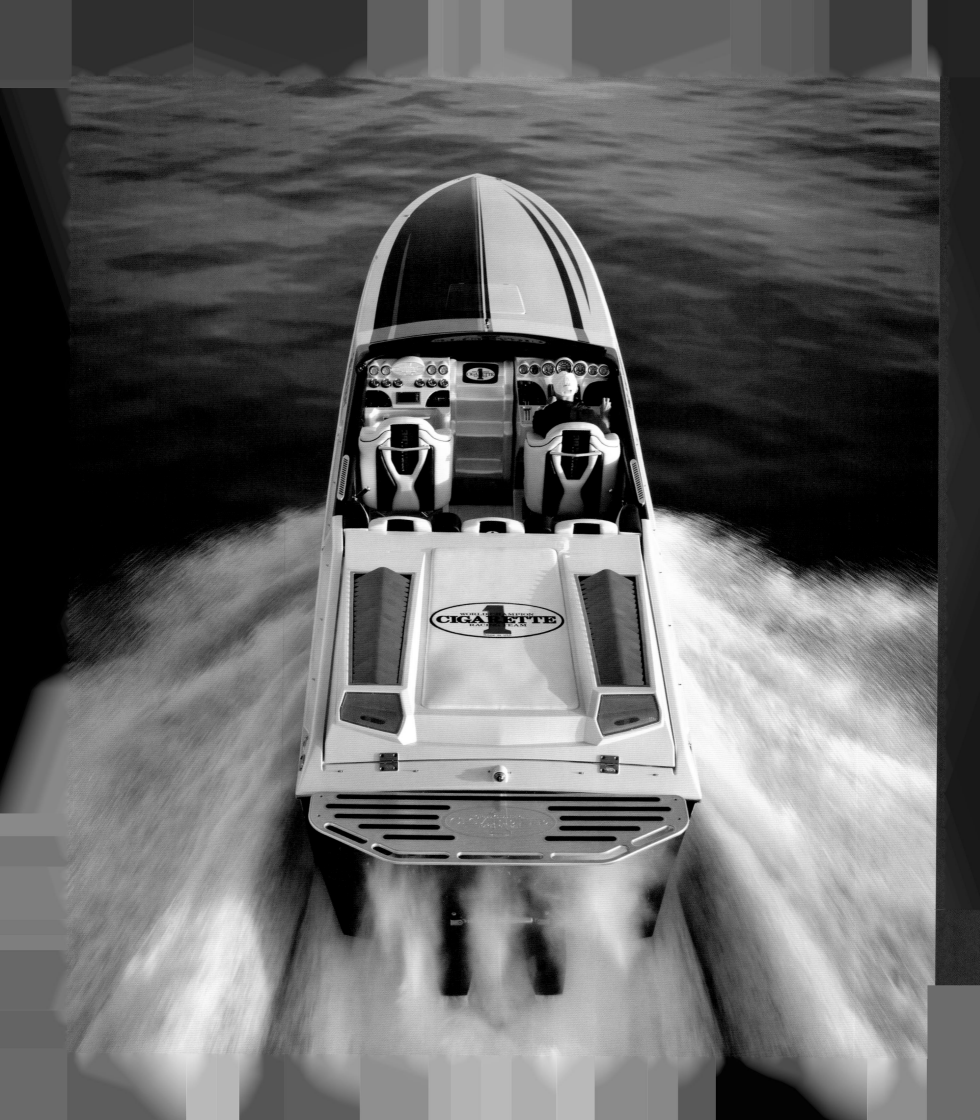

The term "cigarette boats" is derived from a time when similar vessels were used to smuggle cigarettes between Canada and the United States. It was American designer and builder Donald Aronow who helped shape offshore powerboat racing into what it is today. He became involved in endurance racing in the early 1960s as a hobby before founding several boat-building companies and racing teams. His 32-foot Cigarette earned eight international victories and broke speed records in three countries. After a long list of successes, he formed Cigarette Racing Team in an effort to raise the bar in performance boating, by way of manufacturing his own high caliber designs.

Le terme "bateau cigarette" vient d'une époque où des embarcations de ce type étaient utilisées pour la contrebande de cigarettes entre le Canada et les États-Unis. C'est un créateur et constructeur américain, Donald Aronow, qui fit de la compétition nautique offshore ce qu'elle est aujourd'hui. Il s'impliqua dans les courses d'endurance dans les années 60 pour ses loisirs avant de fonder plusieurs sociétés de construction navale et de rassembler des équipes de course. Son bateau cigarette de 9,75m remporta huit victoires internationales et pulvérisa des records de vitesse dans trois pays. Après une longue liste de succès, il forma une équipe de course la *Cigarette Racing Team* dans le but d'améliorer la performance de la navigation en fabricant ses propres créations de haut calibre.

De term "sigarettenboten" is afgeleid van een tijd waarin vergelijkbare vaartuigen werden gebruikt om sigaretten te smokkelen tussen Canada en de Verenigde Staten. De Amerikaanse ontwerper en bouwer Donald Aronow leverde een bijdrage aan de ontwikkeling van het racen met speedboten op zee tot wat het tegenwoordig is. Hij raakte in het begin van de jaren 1960 betrokken bij enduro racen als hobby, voordat hij verschillende bouwbedrijven voor boten en raceteams oprichtte. Zijn 9,75 m Cigarette behaalde acht internationale overwinningen en brak in drie landen snelheidsrecords. In een poging het niveau van speedbootracen te verhogen door zijn hoogwaardige ontwerpen, richtte hij na een lange reeks successen het *Cigarette Racing Team* op.

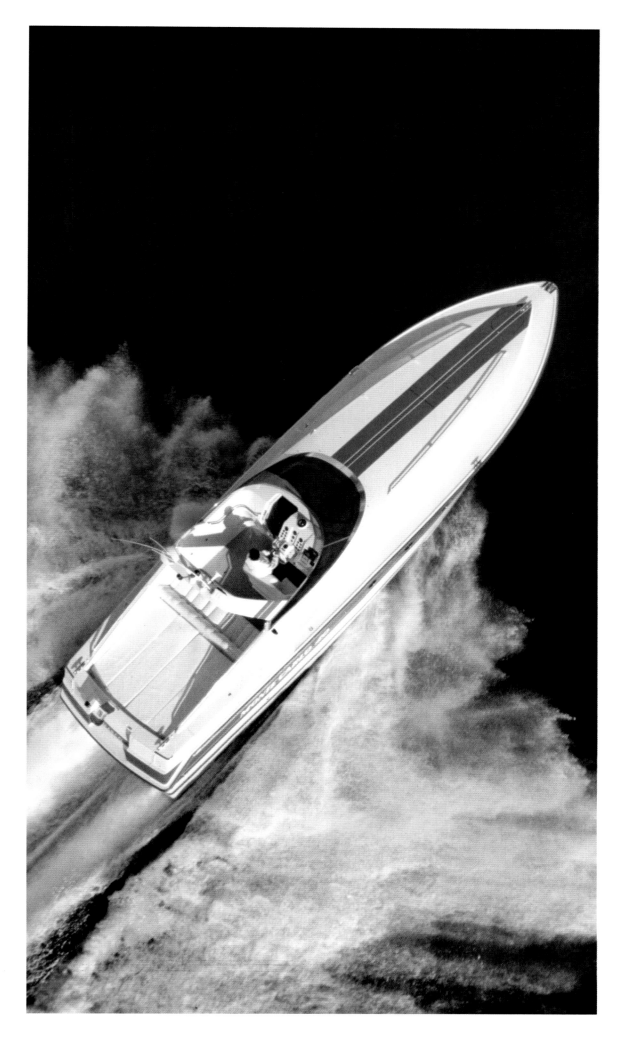

Offshorer | 1982

Monte Carlo Offshore |
www.montecarlooffshore.com

Built out of fiberglass, they were the first production runabouts with a "stepped" hull to improve ride and stability. The intention was to develop a boat with the same strengths as the Super Aquarama in terms of build quality, power and livability on board, while handling better at sea. The enhanced drive system kept the center of gravity much lower than conventional side-by-side mounted engines, thus contributing to its handling efficiency. Evidence of its superior craftsmanship, the Monte Carlo 30 Offshorer can be seen driven by James Bond himself, in the film *Golden Eye*.

Construit en fibres de verre, ils furent les premiers runabout équipés d'une coque en "escalier" permettant d'améliorer le confort et la stabilité. Il s'agissait à l'origine de créer un bateau ayant les mêmes atouts que le Super Aquarama en termes de qualité, de puissance et de confort à bord, mais qui aurait une meilleure maniabilité en mer. Le système d'entraînement fut amélioré et permit de maintenir le centre de gravité à un niveau plus bas qu'avec des moteurs côte-à-côte. L'efficacité de la manipulation fut ainsi améliorée. Le Monte Carlo 30 Offshorer fut utilisé par James Bond lui-même, pour les besoins du film *Golden Eye*, véritable consécration de la qualité exceptionnelle de ce bateau.

Deze speedboot, die gebouwd is van glasvezel, was de eerste in productie met een "verspringende" romp ter verbetering van het varen en de stabiliteit. Het was de bedoeling om een boot te ontwikkelen met dezelfde sterke punten op het gebied van bouwkwaliteit, vermogen en leefbaarheid aan boord als de Super Aquarama, terwijl hij op zee beter te besturen zou zijn. De verbeterde aandrijving zorgde voor een veel lager zwaartepunt dan conventionele naast elkaar gemonteerde motoren, wat een bijdrage leverde aan de efficiëntie van de besturing. Het bewijs voor het superieure vakmanschap kan worden gezien in de film *Golden Eye*, waarin James Bond zelf de Monte Carlo 30 Offshorer bestuurt.

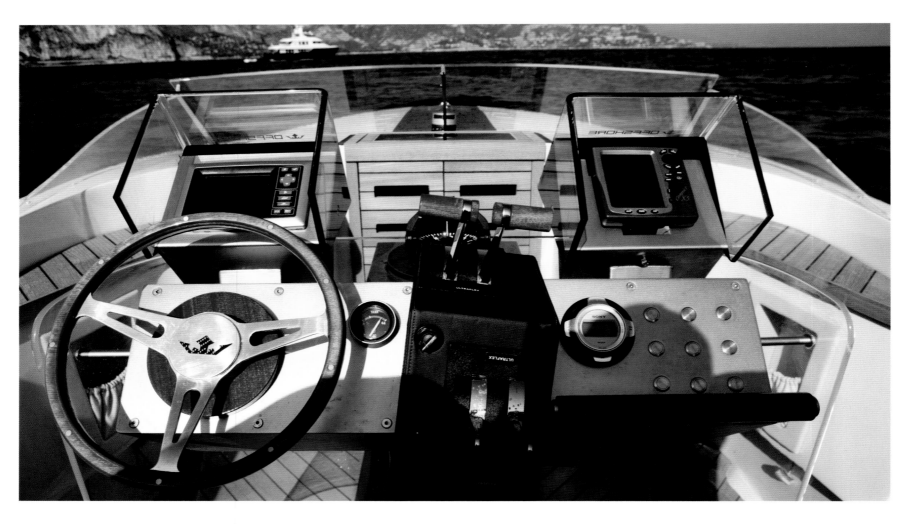

À LA CONQUÊTE

DES EAUX.

Wavejet | 1988
Seadoo | www.sea-doo.com

A world leader in the design, development and manufacture of personal watercrafts, they have stood at the forefront of the industry for over twenty years. Small, fast, easily handled and fairly easy to use, their propulsion systems do not have external propellers, making them a safer alternative around swimmers and wildlife. Committed to providing the ultimate experience through its passion for innovation and performance, successive generations were released with a sleeker sportier look, as well as a whole new engine. Their most recent developments offer more choices for luxury riding, integrating rider comfort and ergonomics with attention-grabbing design.

Leader mondial dans le domaine de la conception, développement et fabrication de bateaux personnalisés, Sea Doo 1988 est depuis plus de vingt ans une valeur incontournable de l'industrie. Les bateaux, petits, rapides, d'une maniabilité exemplaire et faciles à maîtriser, sont équipés d'un système de propulsion dénué d'hélices externes. Ils sont ainsi particulièrement sécuritaires pour les nageurs mais aussi pour la faune et la flore marine. Sea Doo, c'est aussi la volonté de vous proposer une expérience nautique égale à nulle autre et vous faire partager une passion pour l'innovation et la performance. Des générations successives de bateaux ont vu le jour arborant une ligne de plus en plus épurée et sportive, mais aussi un tout nouveau moteur. Les toutes dernières améliorations vous invitent à profiter de sorties nautiques en mode luxe, en intégrant confort passager, ergonomie et ligne attractive.

Als toonaangevend bedrijf in het ontwerpen, ontwikkelen en produceren van persoonlijke vaartuigen stond het meer dan twintig jaar in de voorste geledern van de bedrijfstak. Ze zijn klein, snel, goed handelbaar en vrij gemakkelijk te gebruiken en hun voortstuwingssystemen hebben geen externe propellers, waardoor ze een veiliger alternatief zijn in de buurt van zwemmers en zeedieren. Verschillende generaties modellen werden uitgebracht, met een meer gestroomlijnd uiterlijk en een geheel nieuwe motor. Men wilde de passie voor innovatie en prestatie delen, en zo een ongeëvenaarde ervaring bieden. Hun meest recente ontwikkelingen bieden meer keus voor luxueus varen, door de integratie van bestuurderscomfort en ergonomie met een aantrekkelijk design.

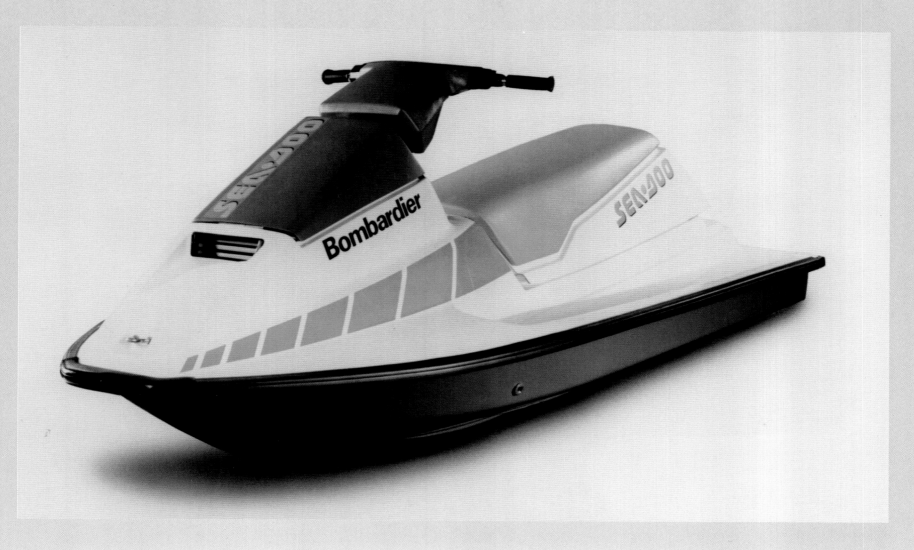

Maltese Falcon | 2006
Perini Navi | www.symaltesefalcon.com

The Maltese Falcon's design and construction is based on the DynaRig concept, using rotating masts to overcome the upwind disadvantage of a square rig. This revolutionary clipper yacht, has unrivalled green credentials because of the reliability and consistency of its sailing system, which gives it impressive total sail time statistics for the distance travelled. Each of the 15 sails can be deployed independently, all monitored by computer touch screen, enabling the pilot to set sail at the push of a button. At 88 m it is the largest privately owned, most technologically advanced yacht in the world.

DynaRig, une invention allemande permettant de surmonter le handicap de résistance au vent d'un gréement carré, est véritablement à l'origine de la ligne et de la construction du faucon maltais. Ce yatch clipper révolutionnaire est doté de 15 voiles qui peuvent être manipulées indépendamment les unes des autres. L'ensemble est géré par un ordinateur à écran tactile permettant au pilote de littéralement hisser les voiles du bout des doigts. Fier de ses 88 m, il est incontestablement le plus grand yacht privé au monde possédant une technologie aussi avancée.

Het ontwerp en de constructie van de Maltese Falcon is een uitbreiding van het DynaRig concept, een Duitse uitvinding om het nadeel van vierkante tuigage bij tegenwind te overkomen. Dit revolutionaire klipperjacht heeft 15 zeilen die onafhankelijk van elkaar kunnen worden bewogen, stuk voor stuk aangedreven door een touchscreen computer, waardoor de roerganger de zeilen kan bijzetten met een druk op een knop. Met 88 m is dit het grootste en meest betrouwbare zeiljacht ter wereld.

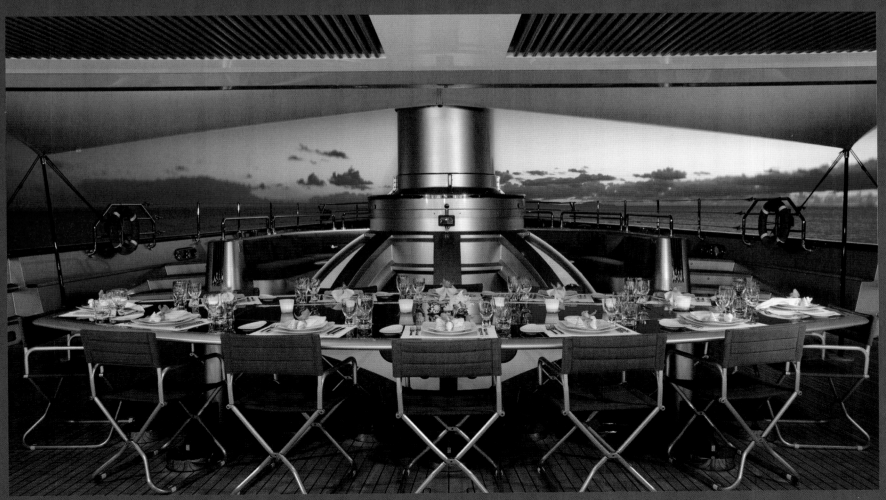

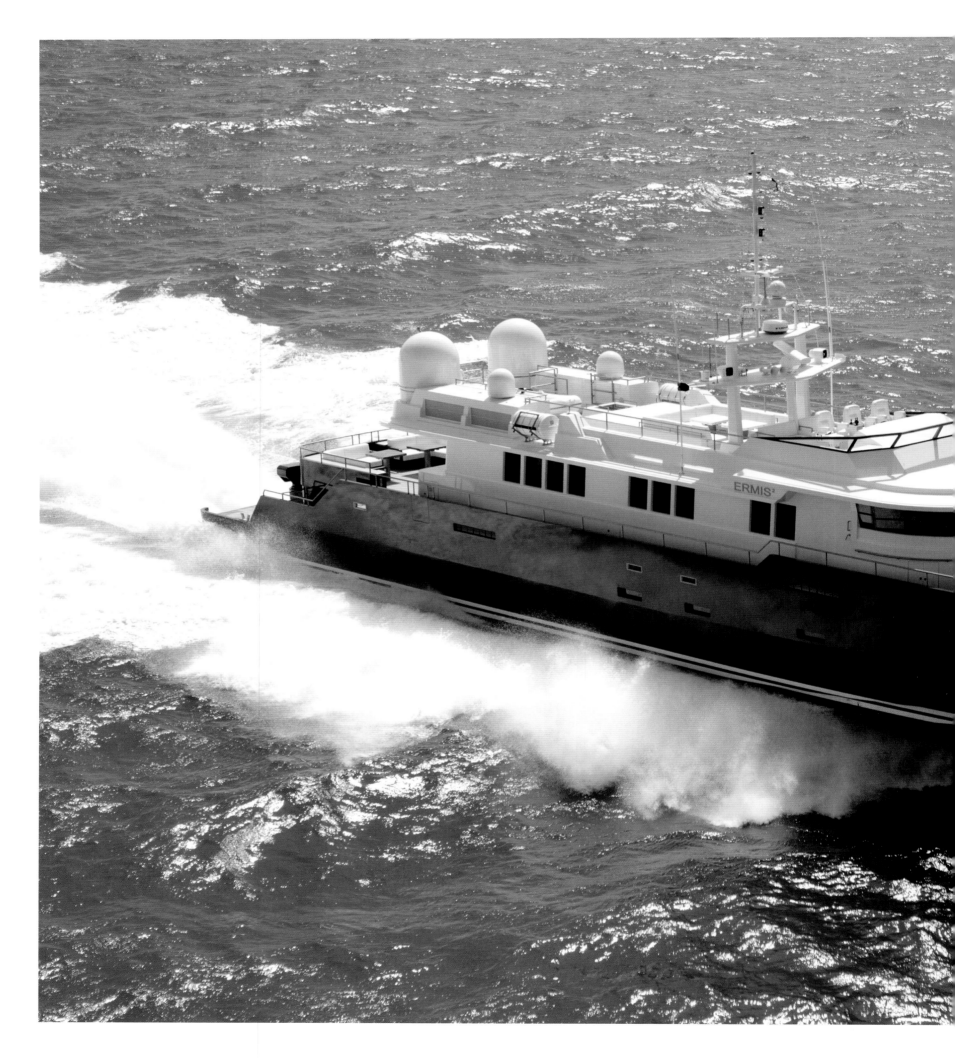

Ermis 2 | 2007
McMullen and Wing |
www.mcmullenandwing.com

Ermis2 is designed to maintain high speeds in flat as well as rough conditions. Her fuel capacity is sufficient for a cruising range of 3500 nautical miles, providing more than adequate means for Trans-Oceanic passages. Created from immensely strong carbon fibers and resilient PVC foam cores it is an enormously strong and lightweight structure. A maximum speed of 67 mph makes it one of the fastest luxury motor yachts ever built. It has won both the Showboats International award and World Yachts Trophy for innovation.

Ermis2 est conçue pour maintenir une haute vitesse aussi bien sur une eau calme que dans de difficile conditions. Sa capacité en carburant etant suffisante pour une autonomie de 3500 miles nautiques, elle fournit une solution adéquate pour les voyages Transocéaniques. Faite de fibres de carbone extrêmement forts et de mousse de PVC très résistante, sa structure en devient solide et légère. Sa vitesse maximale de 124 km/h en fait un des yachts de luxe à moteur les plus rapides jamais construits. Pour son innovation, Ermis2 remporta le *Showboats International award* et le *World Yachts Trophy*.

Ermis2 is ontworpen om hoge snelheden aan te houden, zowel onder kalme als zware omstandigheden. Haar brandstofcapaciteit is voldoende voor een vaarbereik van 6480 kilometer, meer dan genoeg voor het oversteken van oceanen. Ze is gemaakt van immens sterke koolstofvezels en veerkrachtig PVC-schuim, waardoor ze een enorm sterke maar lichte constructie heeft. Met een maximale snelheid van 124 km/u is het één van de snelste luxe motorjachten die ooit zijn gebouwd. Zij heeft zowel de *Showboats International Award* als de *World Yachts Trophy* voor innovatie gewonnen.

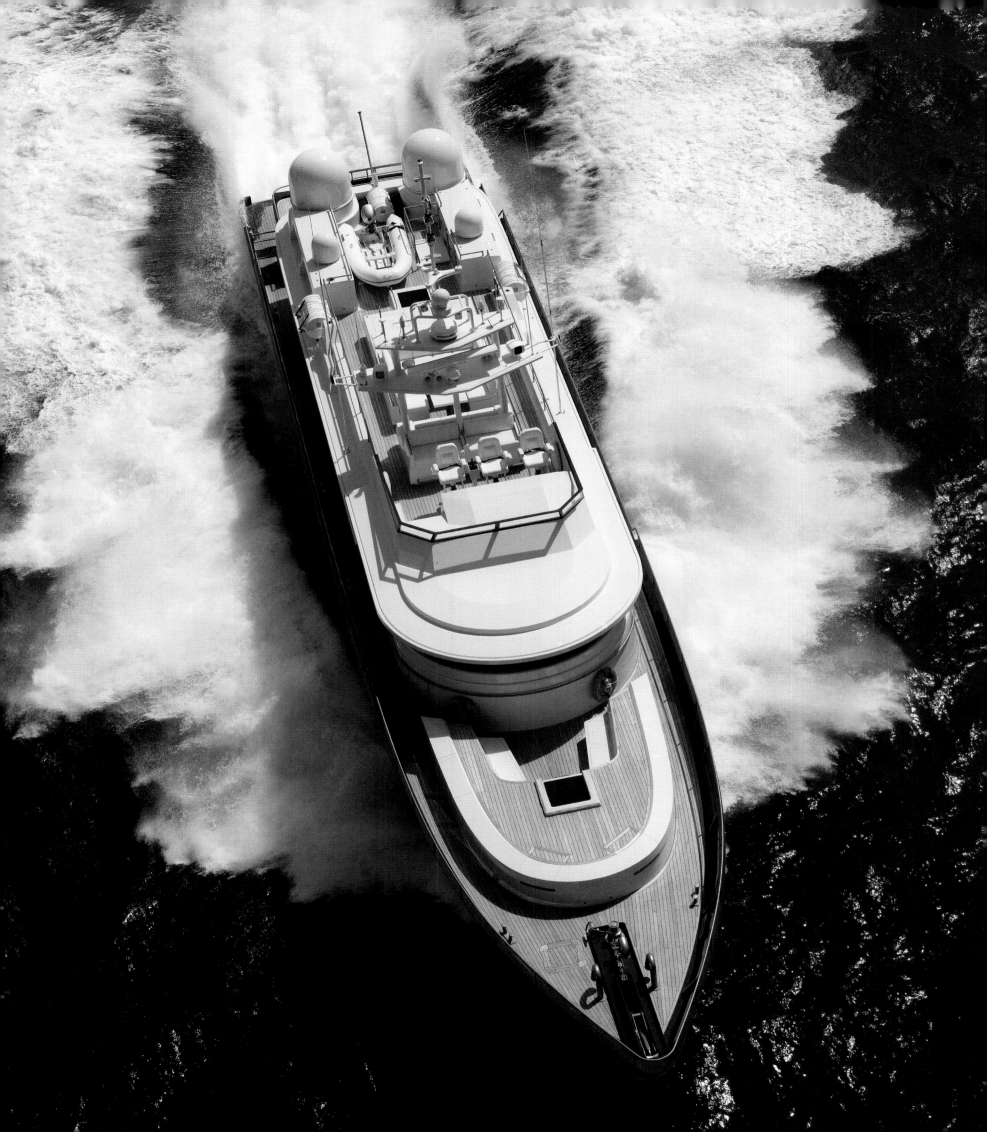

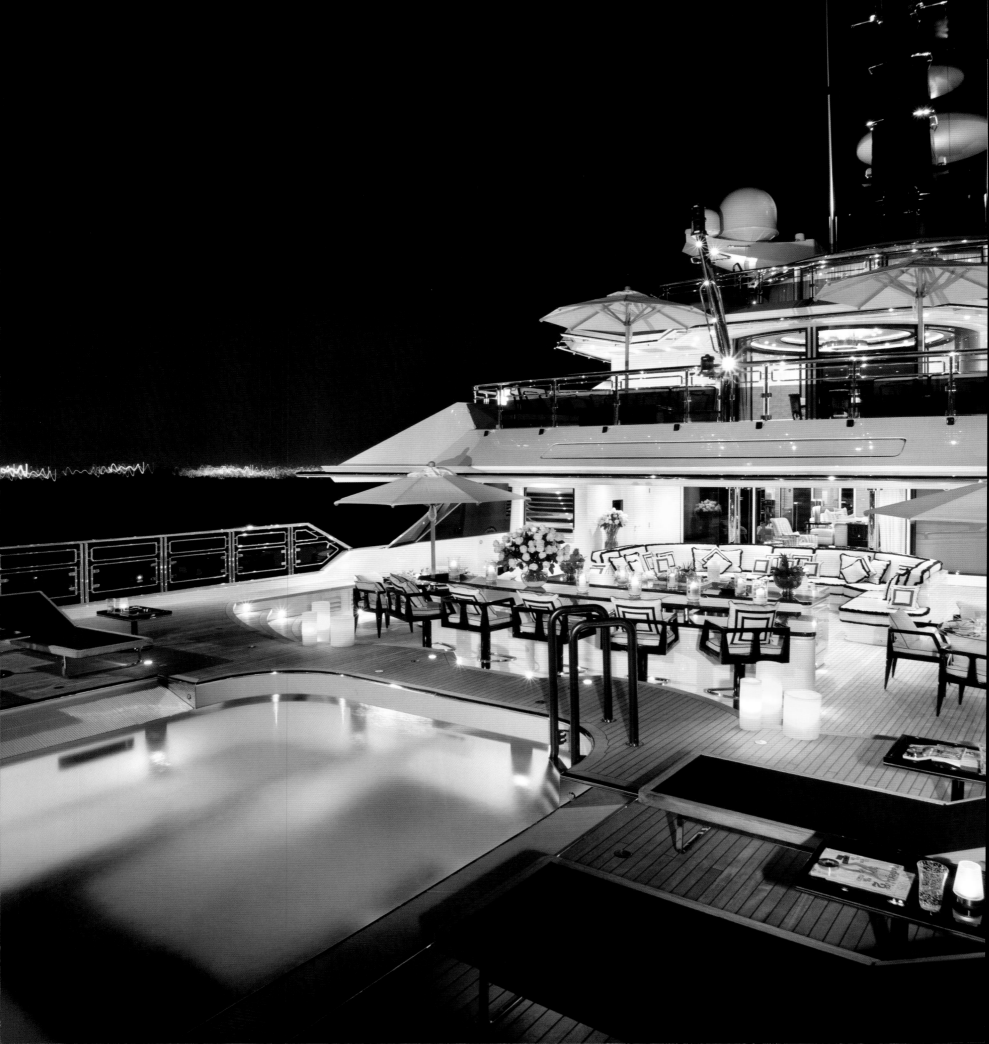

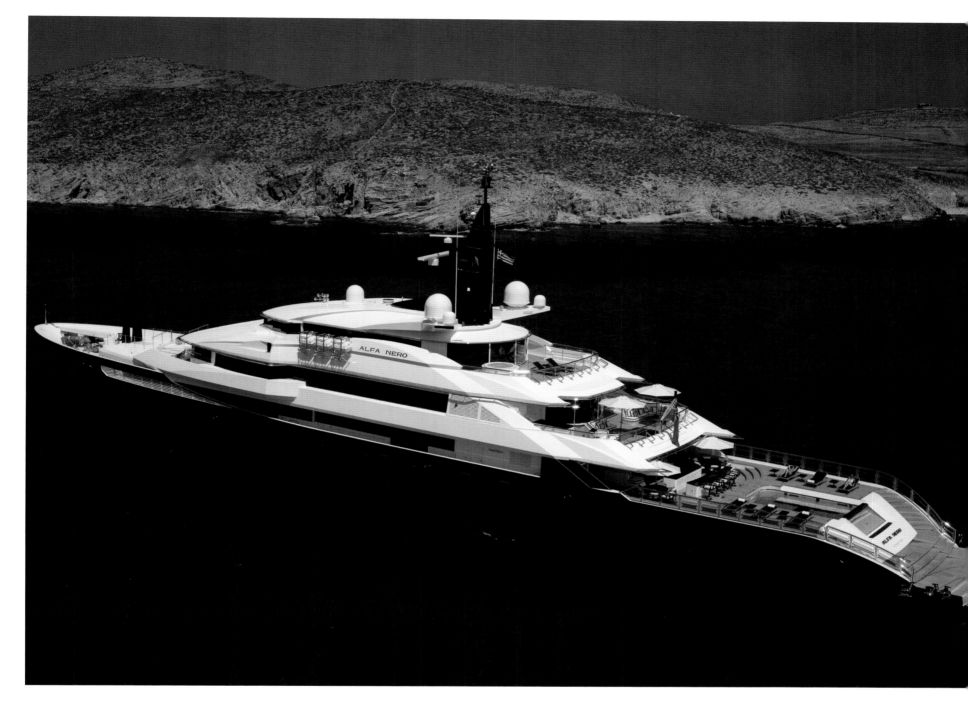

Alfa Nero | 2007

Oceanco | www.oceancoyacht.com

At Oceanco yachts are built with meticulous dedication and respect to the visions of both the owner and designer. A unique masterpiece bound to inspire, it took 14 months of labor at a custom facility in The Netherlands to produce this magnificent yacht. The edgy exterior composed of bold angles and smooth contours, was designed by the duo Nuvolari and Lenard while the interior was created by Alberto Pinto. Offering accommodation for up to 12 guests and catered by a crew of 28, it is the only yacht in its category to feature an innovative pool that transforms into a helipad.

Les yachts Oceanco racontent l'histoire d'un dévouement méticuleux et d'un profond respect pour les aspirations du propriétaire et du créateur. Véritable chef-d'œuvre, source inépuisable d'inspiration, il aura fallu quatorze mois de travail dans un atelier sur mesure aux Pays-Bas pour réaliser ce magnifique yacht. L'extérieur novateur composé d'angles audacieux et de contours lisses, a été conçu par le duo Nuvolari et Lenard. L'intérieur a été pensé par Alberto Pinto. Il permet d'accueillir jusqu'à douze invités et un équipage de ving-huit personnes. Il est le seul yacht de sa catégorie à disposer d'une piscine innovante qui se transforme en héliport.

Bij Oceanco worden jachten gebouwd met uiterst minutieuze toewijding aan en respect voor de visie van zowel eigenaar als ontwerper. Het kostte 14 maanden werk op een op maat gemaakte werf in Nederland, om dit unieke meesterwerk, dit prachtige jacht, te bouwen. Het uiterlijk, dat is gevormd uit scherpe hoeken en vloeiende contouren, is ontworpen door het duo Nuvolari en Lenard, terwijl het interieur werd gecreëerd door Alberto Pinto. Het jacht, dat plaats biedt aan maximaal 12 gasten en een 28-koppige bemanning, is het enige jacht in zijn categorie dat voorzien is van een zwembad dat getransformeerd kan worden in een helikopterplatform.

ALFA

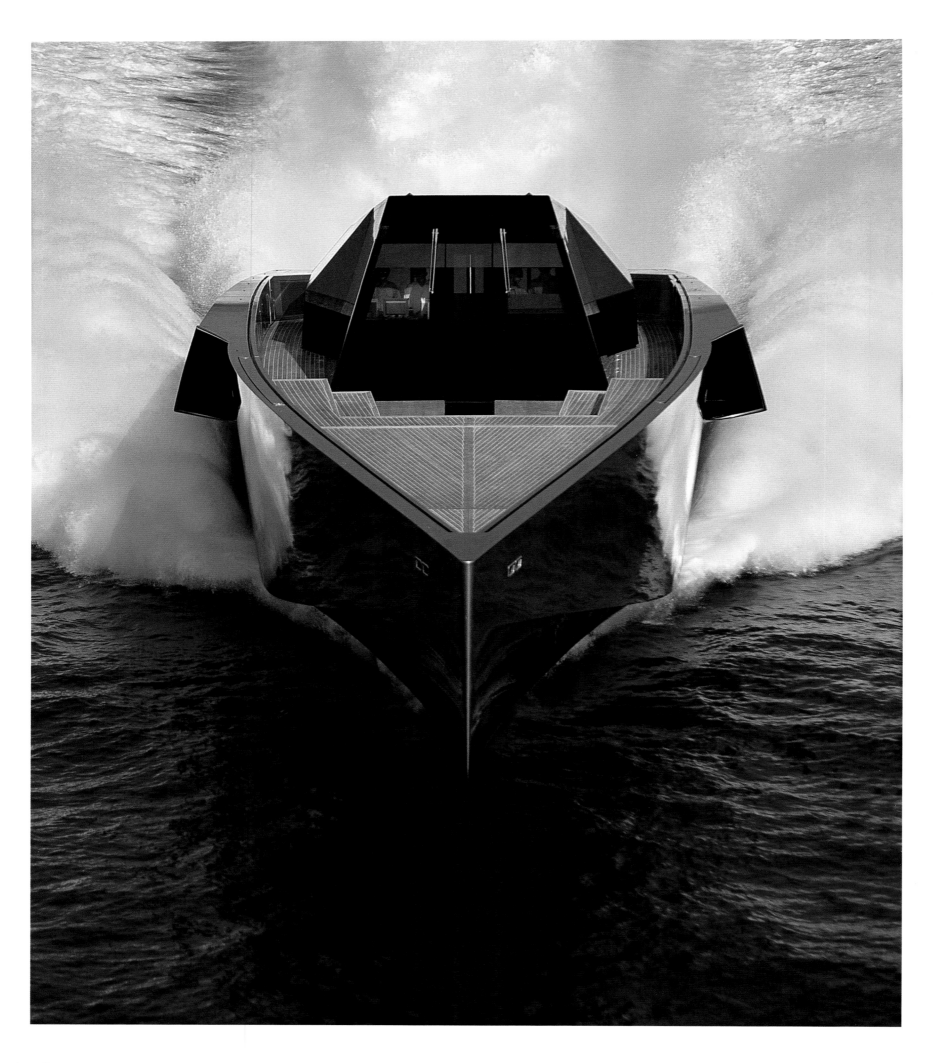

118 Wallypower | 2003

Wally | www.wally.com

A milestone in yacht design, she was honored by the San Francisco Museum of Modern Art as the sole boat in its major architecture and design exhibition. The iconic 118 WallyPower is a high performance superyacht that seamlessly integrates technology with design. The yacht features all the spacious comforts of a mega yacht together with the nautical characteristics of a coast-guard boat. The cockpit, navigation, dining and saloon areas have been designed as one continuous element. With enough space to entertain up to fifty people, the deck is an impressive space designed to emulate the look and feel of a sophisticated beach club.

Il aura marqué une étape importante dans la conception de yachts. Il a été honoré par le Musée d'Art Moderne de San Francisco qui ne présenta que ce modèle lors de sa grande exposition consacrée à l'architecture et au design. Le 118 WallyPower est une figure emblématique, un super yacht à la performance inégalée, qui marie harmonieusement technologie et design. Le yacht propose tout le confort spacieux d'un méga yacht allié aux caractéristiques nautiques d'un bateau garde-côte. Le poste de pilotage, les espaces de navigation, les espaces de restauration et le salon ont été conçus comme un seul et même élément. Le pont, qui permet d'accueillir jusqu'à cinquante personnes, occupe un espace impressionnant conçu pour émerveiller les sens et reproduire l'atmosphère d'un élégant beach club.

Het is een mijlpaal in jachtontwerp en is door het *Museum of Modern Art* van San Francisco in zijn grote architectuur en design tentoonstelling, als enige vaartuig erkend. De iconische 118 WallyPower is een hoogperformant superjacht dat naadloos technologie en ontwerp integreert. Het jacht is voorzien van al het weidse comfort van een megajacht, samen met de nautische eigenschappen van een boot van de kustwacht. De ruimtes voor cockpit, navigatie en eetkamer zijn allemaal ontworpen als één doorlopend element. Het dek biedt voldoende ruimte om tot vijftig mensen te vermaken en is een indrukwekkende ruimte die is ontworpen om het uiterlijk en de sfeer van een gedistingeerde beachclub te evenaren.

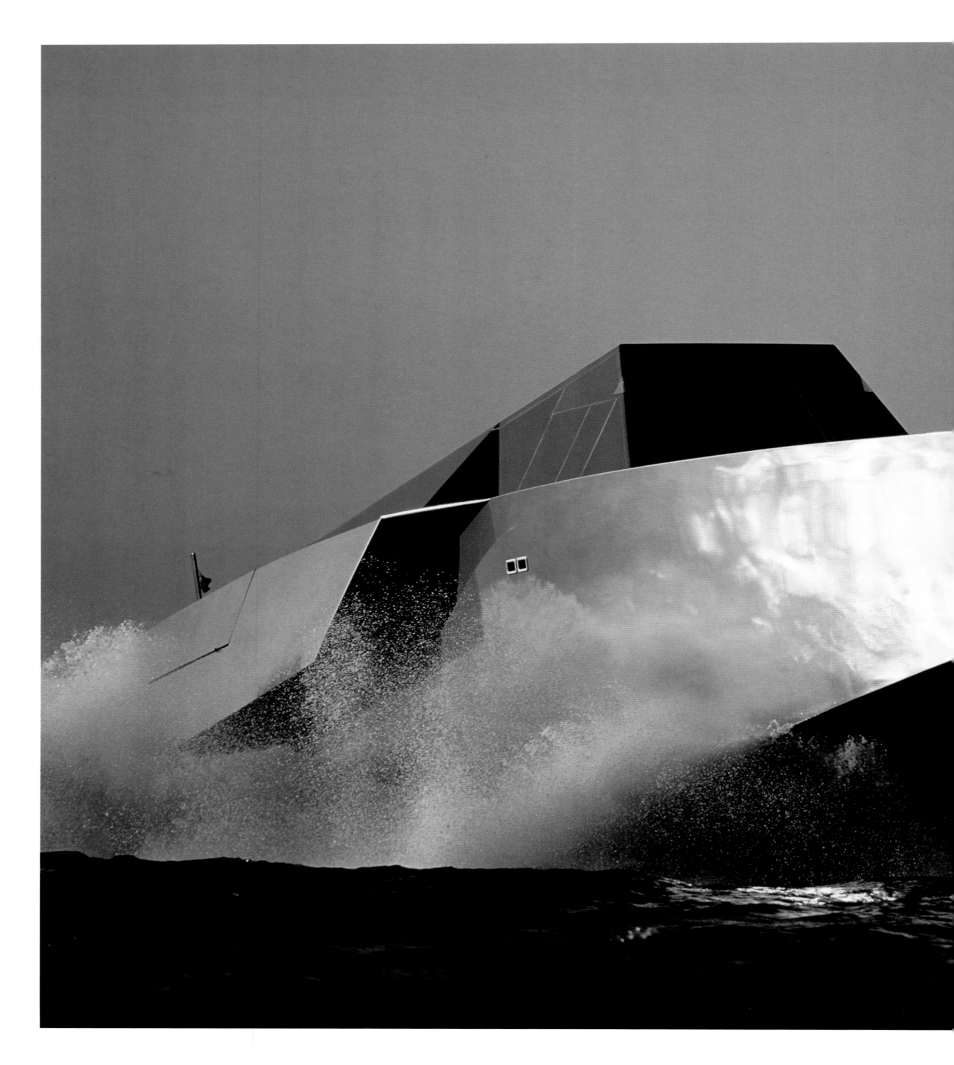

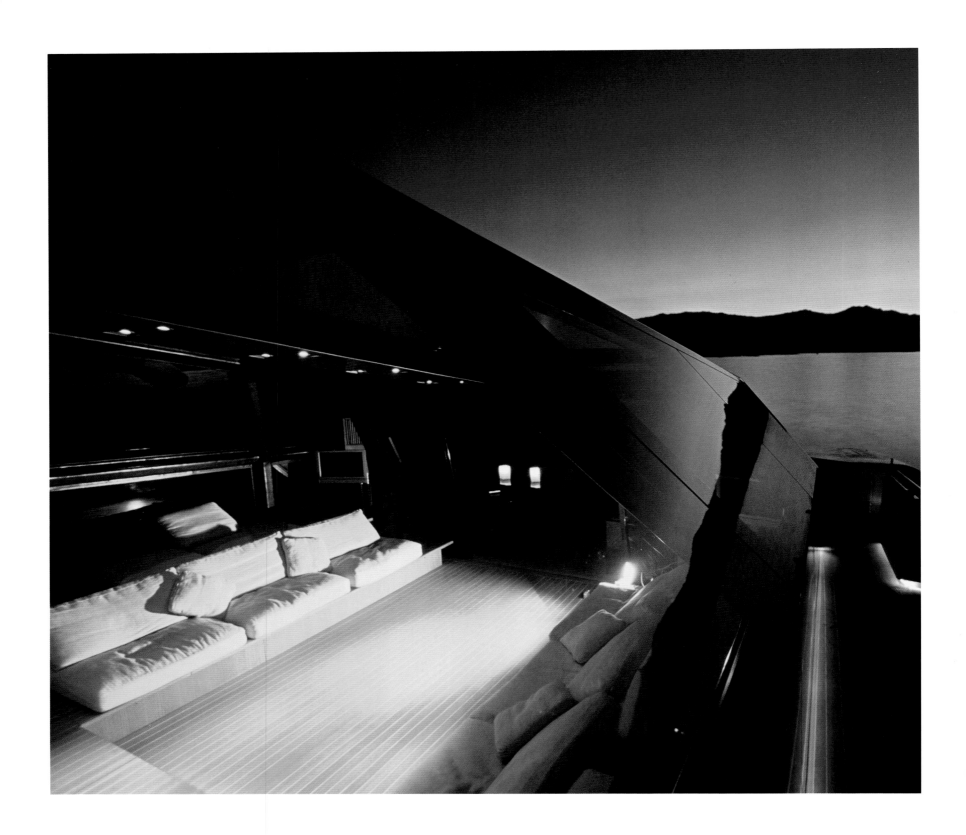

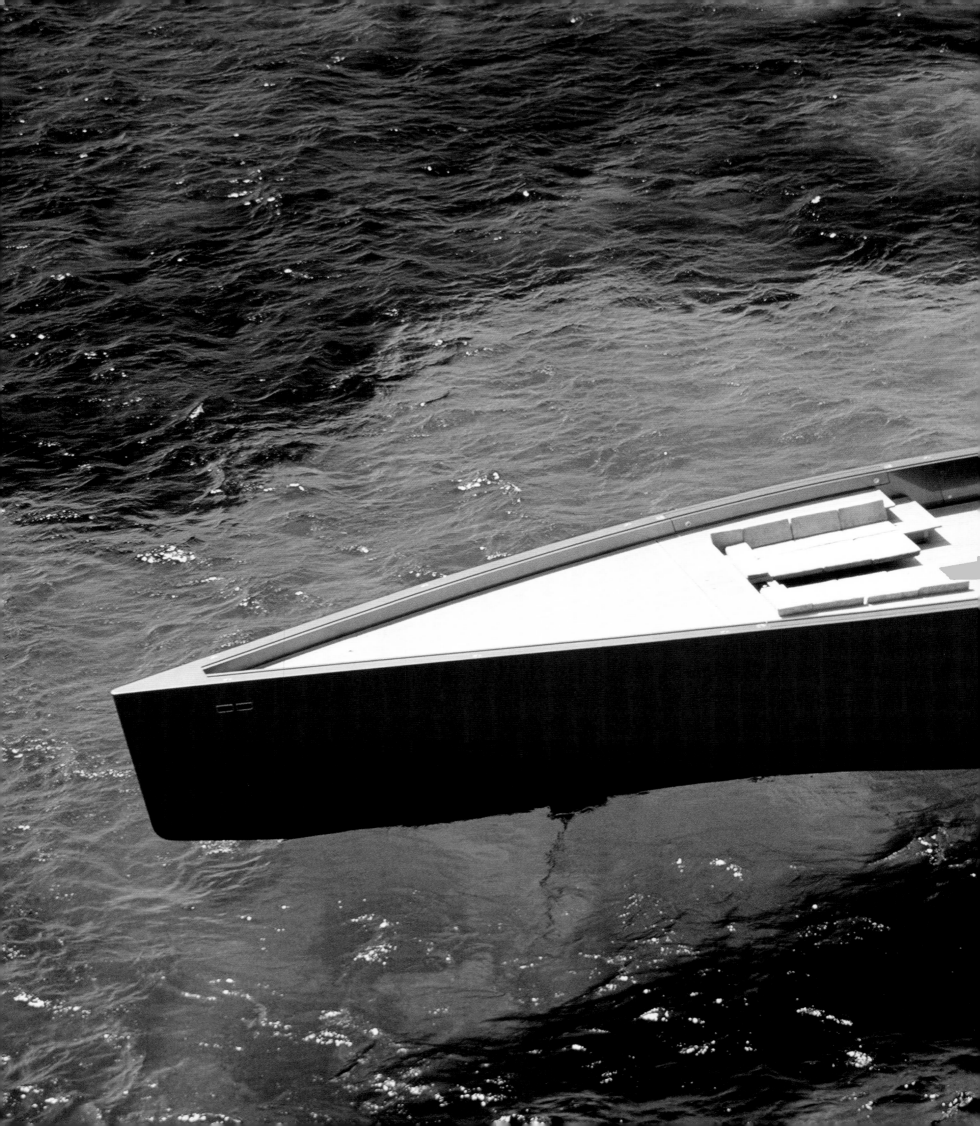

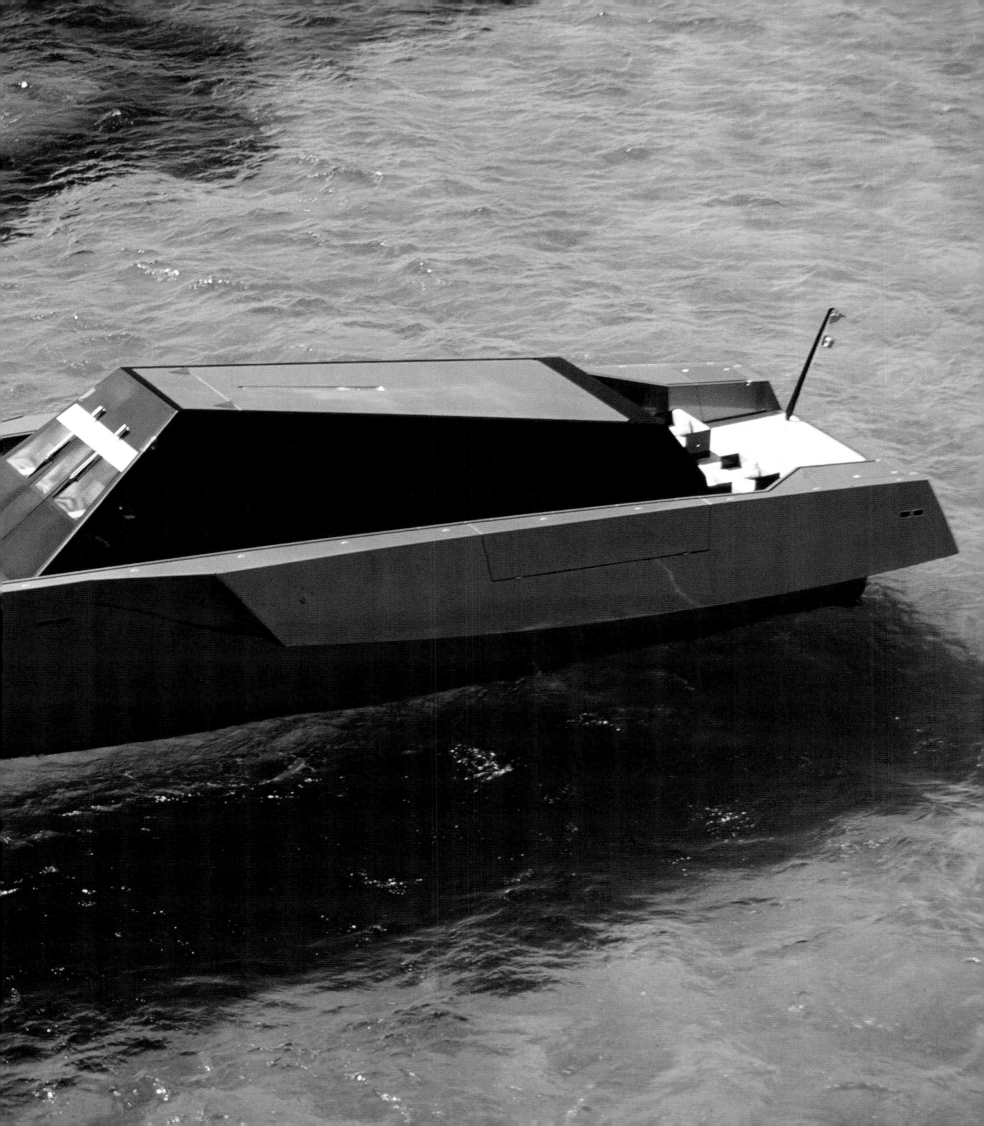

Mangusta 130 | 2009
Mangusta | www.mangusta.com

As the largest Open Yacht ever built, it marked the introduction of a new style in the domain of Mega Yachts. Italian for Mongoose, the company was originally named to spite their direct competitor, Cobra (who no longer exists). It boasts panoramic views from the main salon, built in side compartments for jet skis and a peaceful and relaxing atmosphere without noise or vibration. Reminiscent of an immaculately designed hotel, the interior design and décor options offer several styles. Whether the choice is classic, art deco, or modern, the design teams flair for luxury is capable of satisfying even the most demanding of clients.

Le plus grand Open Yacht construit marqua l'introduction d'un style nouveau dans le domaine des Méga Yachts. Son nom signifie mangouste en italien et ce choix découla à l'origine d'une volonté de contrecarrer le concurrent direct qui se nommait Cobra (aujourd'hui disparu). Ce yacht arbore fièrement de magnifiques vues panoramiques, des compartiments latéraux pour les jets skis et exhale une atmosphère relaxante et paisible, exempte de bruits et de vibrations. La conception intérieure et les options de décoration, inspirées de celles des grands hôtels de luxe, permettent de s'adapter à différents styles. Que votre choix se porte sur une décoration classique, art déco ou moderne, les équipes de conception sauront recréer une ambiance luxueuse et raffinée et satisfaire les clients les plus exigeants.

Als het grootste Open Jacht ooit gebouwd, kenmerkte het de introductie van een nieuwe stijl in het domein van Megajachten. De naam van het bedrijf, Italiaans voor Mangoeste, werd oorspronkelijk gekozen om hun directe concurrent, Cobra (dat niet langer bestaat) te treiteren. Het gaat prat op panoramische uitzichten vanuit de hoofdsalon, ingebouwde zijcompartimenten voor jetski's en een vredige en ontspannen atmosfeer zonder lawaai of vibraties. De inrichting, geïnspireerd op deze van grote luxehotels, biedt verschillende stijlmogelijkheden. Of er gekozen is voor klassiek, Art Deco of modern, de flair voor luxe van de designteams is in staat om zelfs de meest veeleisende klanten tevreden te stellen.

Exuma was conceived and created with the strong notion of travel in mind. It has the capacity for stowing large amounts of equipment on board to allow for exploring the most beautiful and remote areas of the world. The interior and exterior spaces are designed to increase privacy among shipboard guests and to enhance outdoor living. Internal furnishings are designed by Perini Navi's interior designers with a focus on classic maritime style tradition, essentially using oak, teak and Italian marble. Widely praised, it won "Motor Yacht of the Year" at the World Superyacht Awards.

L'idée de voyage fut le moteur de la conçeption et de la création de l'Exuma. Elle offre à bord de grandes capacités de stockage d'équipement afin de permettre l'exploration des zones les plus belles et éloignées du monde. Les espaces intérieurs et extérieurs sont conçus pour, aussi bien respecter la vie privée des invités que pour améliorer la qualité de vie extérieure. Le mobilier fut conçu par les architectes d'intérieur de Perini Navi en respectant le style maritime traditionnel et classique, utilisant essentiellement le chêne, le teck et le marbre italien. Largement félicité, il gagna le prix du yacht à moteur de l'annéele au *World Superyacht Awards*.

Exuma werd ontworpen met een sterk besef van reizen in gedachten. Door haar capaciteit om grote hoeveelheden uitrusting op te bergen aan boord, kunnen de mooiste en meest afgelegen gebieden ter wereld worden verkend. De binnen- en buitenruimtes zijn ontworpen om de privacy van de gasten te verhogen en om het buitenleven te verbeteren. Het meubilair werd ontworpen door de interieurontwerpers van Perini Navi. Ze lieten zich inspireren door de klassiek-maritieme stijltraditie, waarbij voornamelijk gebruik werd gemaakt van eiken, teak, en Italiaans marmer. Het Exuma werd alom geprezen en won de "Motor Yacht of the Year" bij de *World Superyacht Awards*.

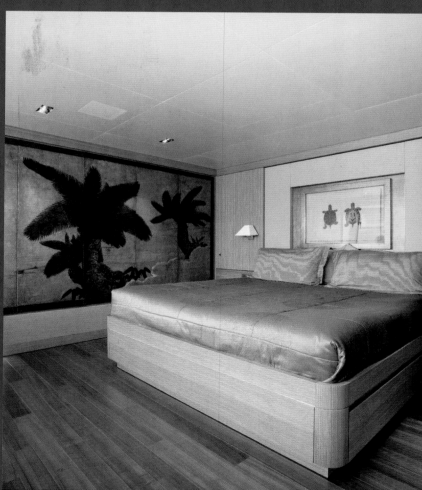
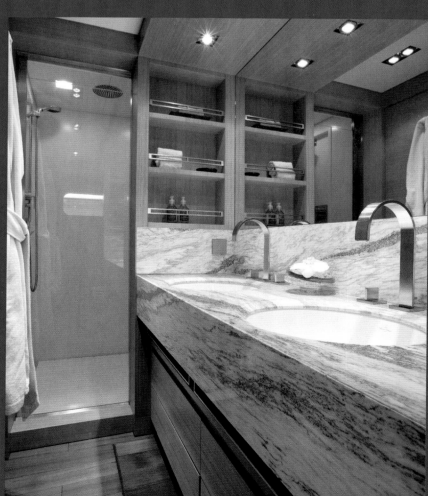

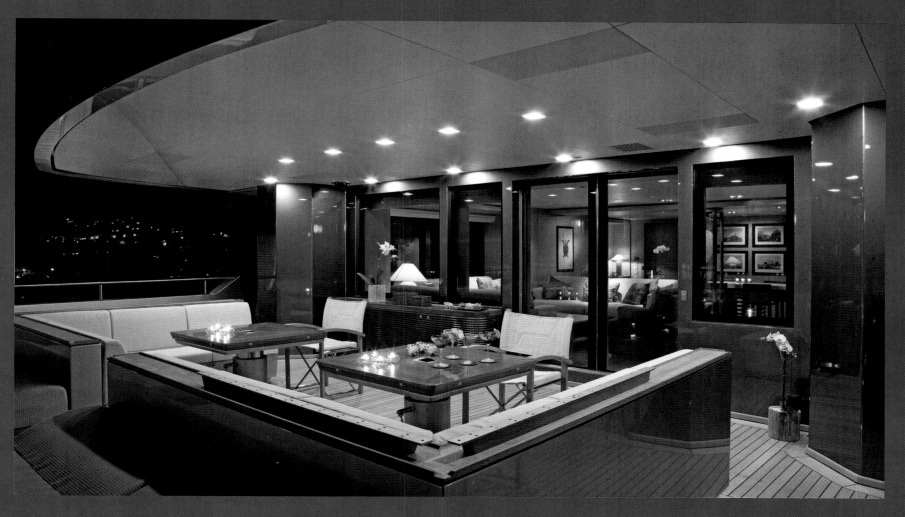

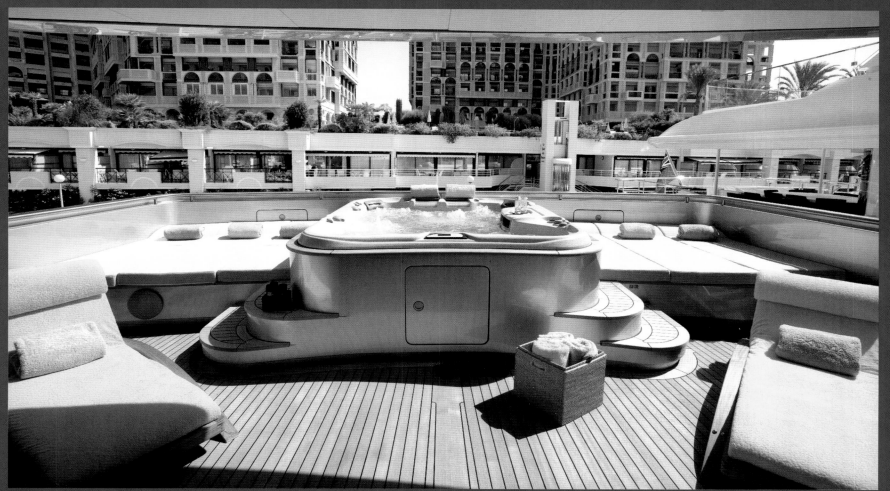

aircraft

aviation • luchtvaartuigen

Since being introduced in the early 1960's, private planes have become enduring symbols of wealth and power. Initially designed to meet military requirements for utility transport and training, numerous successful orders laid the groundwork for a new concept of aircraft—the business jet. These high-flying havens offered speeds far superior to those of trains or ships. Few models were available in early commercial aviation, but as the demand for executive aircraft grew the development and improvement of existing models became necessary. This facilitated unprecedented advances in avionics that have lead to an expanded range of uses in order to meet the needs of those who constantly traverse the globe. While ownership is limited to the ultra-elite, these scaled down mini-airliners have become stunning testaments to the boundless possibilities in the fusion of design and technology.

Depuis leur arrivée sur le marché au début des années 60, les avions privés sont devenus des symboles incontournables de richesse et de puissance. À l'origine, les avions privés étaient conçus pour satisfaire des exigences militaires de transport de véhicule et de formation. Mais de nombreuses commandes parallèles ouvrirent la voie à un nouveau type d'avion: le jet d'affaires. Ces havres de sérénité au milieu des nuages permettaient de voyager à des vitesses largement supérieures à celles des trains ou des bateaux. Il y avait peu de modèles proposés dans les premières années de l'aviation commerciale. Mais la demande pour les avions d'affaires augmenta et imposa le développement et l'amélioration des modèles existants. Ceci permit aussi des avancées sans précédents dans le domaine de l'aviation. Elles donnèrent à leur tour naissance à une large gamme de modèles permettant de répondre aux exigences de ceux qui parcourent inlassablement le monde. Bien entendu, la possession de ces appareils reste l'apanage des élites. Il n'en reste pas moins que ces mini-avions à échelle réduite sont devenus des témoignages exceptionnels des possibilités infinies de fusion entre conception, mode et technologie.

Sinds hun introductie in de vroege jaren 1960, zijn privévliegtuigen duurzame symbolen geworden van rijkdom en macht. Ze werden oorspronkelijk ontworpen om te voldoen aan militaire eisen voor multifunctioneel transport en training, maar talloze geslaagde bestellingen legden de basis voor een nieuw concept in luchtvaartuigen - het zakelijke straalvliegtuig. Deze hoogvliegende toevluchtsoorden boden snelheden die verreweg superieur waren aan die van treinen of schepen. In de beginjaren van de commerciële luchtvaart waren er maar weinig modellen beschikbaar, maar door de groei van de vraag naar directievliegtuigen werd de ontwikkeling en verbetering van bestaande modellen noodzakelijk. Dit bevorderde ongekende ontwikkelingen in vliegtuigelektronica en leidde tot steeds bredere toepassingen, om te kunnen voldoen aan de behoeften van diegenen die constant de aarde bereizen. Ook al blijft het eigendom beperkt tot de ultra-elite, toch zijn deze verkleinde minilijnvliegtuigen ongelooflijke getuigenissen geworden van de grenzeloze mogelijkheden in de fusie van design en technologie.

JetStar | 1957

Lockheed Martin | www.lockheedmartin.com

Distinguishable from other small jets by its four engines, it was the first dedicated business jet to enter service and one of the largest aircraft in the class for many years. A slightly sunken aisle and raised seats allowed it to be one of the few aircraft that permitted a person to walk upright in the cabin. Lockheed created a VIP transport fleet that served as Air Force One during the 1970s and 1980s. Several other countries, such as Germany and Canada, have used military JetStars as transports for their heads of state government and other dignitaries.

Il fut le premier jet d'affaires sur le marché et l'un des plus grands avions de sa catégorie pendant de nombreuses années. Il se distingue aussi par ses quatre petits moteurs à réaction. Grâce à une structure légèrement encaissée et des sièges surélevés, il fut enfin l'un des seuls avions dans lequel une personne pouvait se tenir droite et marcher dans la cabine. Lockheed créa une flotte de véhicule VIP qui fut utilisée pour Air Force One, des années 70 aux années 80. Plusieurs autres pays, dont l'Allemagne et le Canada, ont choisi les JetStars militaires pour le transport de leurs chefs de gouvernement et autres dignitaires.

Hij is te onderscheiden van andere kleine straalvliegtuigen door zijn vier motoren, was het eerste gespecialiseerde zakelijke straalvliegtuig dat in bedrijf werd genomen en was gedurende vele jaren één van de grootste luchtvaartuigen in zijn klasse. Door een enigszins verzonken gangpad en verhoogde stoelen kon het één van de weinige luchtvaartuigen worden waarin een persoon rechtop in de cabine kon lopen. Lockheed creëerde een VIP transportvloot die in de jaren 1970 en 1980 van de twintigste eeuw als Air Force One diende. Er zijn verschillende andere landen, zoals Duitsland en Canada, die militaire JetStars hebben gebruikt als vervoermiddelen voor hun staatshoofden en andere hoogwaardigheidsbekleders.

Falcon 20 | 1965

Dassault | www.dassaultfalcon.com

A rich heritage of producing the world's most inspired fighter jets evolved into producing the world's most inspired business jets. Constructed at the company's own investment, the prototype and design was derived from the Mystère IV fighter series. Bearing more resemblance to an airliner than a light aircraft, its success was immediate and lasting. Regarded as the best-looking business jet ever built, production did not end until 1988 after nearly 500 of these handsome aircraft had been manufactured. In later years the improved Falcon series featured more advanced jet engines and other major improvements to increase range, capacity and comfort.

Dans le domaine de l'aviation d'affaires, il est une inspiration. Sa conception s'appuie tout naturellement sur une longue histoire de fabrication de chasseurs à réaction qui sont aussi de véritables créations visionnaires. Construit sur investissements propres, le prototype et la conception sont hérités des chasseurs à réaction de série Mystère IV. Il ressemble ainsi bien plus à un avion de ligne qu'à un appareil léger. Son succès fut immédiat et durable. Il est considéré comme étant le plus beau jet d'affaires jamais construit et il fut produit jusqu'en 1988. Près de 500 magnifiques jets furent fabriqués. Dans les années qui suivirent, la série des Falcon fut équipée de moteurs à réaction plus puissants et bénéficièrent d'autres améliorations majeures permettant d'accroître leur distance, capacité et confort.

De productie van 's wereld meest geïnspireerde straaljagers ligt aan de basis van de evolutie van de zakelijke privéjet. Het prototype en ontwerp werden op kosten van het bedrijf zelf ontwikkeld en waren afgeleid van de straaljager van de Mystère IV serie. Omdat hij meer leek op een lijnvliegtuig dan op een licht vliegtuig, had hij direct en blijvend succes. Hij wordt beschouwd als het best ogende zakelijke straalvliegtuig ooit gebouwd, en de productie kwam niet eerder tot een eind dan in 1988, nadat er bijna 500 van deze elegante luchtvaartuigen waren geproduceerd. In latere jaren werd de verbeteringen Falcon serie voorzien van meer geavanceerde straalmotoren en werden er andere belangrijke verbeteringen aangebracht om het bereik, de capaciteit en het comfort te verhogen.

le 27 NOV 61. [SPIRALE III]. CTPA.

M^r Min. Mesmer J. le Pulloch G^l Martin C^t Aubinière C^t Leroya C^t Cropsal
 A^l Ferran C^l Giraud M. Sellus C^t Glavany C^t Couillaux
 C^l Stehlin

attente avec P^tz Héreil Zigler Dubois Closterman
 3/4 d'H
 qui présente [....] vu à
 en 4 Bastien 11^h.30. le projet MD le Super...Cv
 pour brief. retirait pas mal serait très au point
 Le CEV a refusé Autant en tout de ce prix.
 vols supplémentaires des lenr... le moins cher.
 malgré cela, attaque
 grand style de la mauvaise Br.
 qui a échoué.

Sourire en rentrant d'une grande part des personnalité du Comité
Très bon laius de MD. Très bon laius aussi de M^r Héreil,
 soufflage croisé, comparaison Caribou... mieux que le précédent de Janvier
après présentation des Constructeurs, vote doit suivre en tules.
nous sommes techniquement classés n° 1. S'il y a un avion cde, c'est Spirale III.
il faut attendre pour savoir s'il sera décidé d'exécuter ce programme, il n'y aurait
que 30% de chances... enplein pessimisme.
Me... et G^l Ma.... sont partis pour les US et ne rentreraient que le 11. aussi...ie...
convenu que tout le monde d'accord sauf l'air. (S... serait pour l'armée
moderne des mirage force de frappe etc...)

MD croit à la commande du SPIRALE III.
 il compte lancer très inte le MYSTERE 20.

le 29 NOV 61 [MYSTERE 20]

Chanage a porté l'ensemble 3 vues que MD demandait,
c'est à dire un vrai fuselage avec l'aile en dessous et de
toilettes à l'arrière. La difficulté est de loger le pétrole, en
conséquence.
 l'avion grosit
fuselage 2,00 m pour une circulation coursive libre (1.80+20)
 sans marche

voilure type M.100, 32 m² pour avoir suffisamment de pétrole
turin flèche 30° 25° MD accepte 2 nourrices fuselage 350^l. Au total
 dans l'épaisseur de l'avoilure, v 3000^l
 sans embouti dans plancher.

cabine 6 ou 8 passagers, toilette à l'arrière 80cm
5 hublots porte à l'avant 75 avec penderie en fuco.
400×345 (pour Delacroix) soute ja bagages devant dôme premi...
 10.5 accès de l'extérieur. Porte latérale.
 PVE 4300 (2+0) 4300 = 7500 K PT'
 800
 3000^l 2400
à M. CURVALE. pour ce mystère 20 embaucher :
(le 1^er DEC.) 5 ingénieurs 80 ouvriers
 SUPAERO CENTRALE

Learjet 25 | 1966

Bombardier | www.bombardier.com

William P. Lear was the designer of this small executive business jet. Lear, a high school drop out, made his fortune with some 150 aviation-related patents. The introduction of the Learjet 25 set a new time-to-climb record of 6 minutes 19 seconds to reach 40,000 feet. Fast and glamorous, it became the best selling jet for many years, accounting for 25% of the world's business jet fleet. As the first firm to be formed specifically for the business jet market, LearJet Industries paved the way for a new category of aircraft and became an enduring icon of business aviation.

William P. Lear fut le concepteur de ce petit jet d'affaires exécutif. Lear, qui quitta le cursus scolaire avant la fin, construisit sa fortune en déposant quelque 150 brevets relatifs à l'aviation. Le lancement de cet avion établit un nouveau record de temps de montée de 6 minutes 19 secondes pour atteindre 412'192m. Rapide et glamour, il devint le jet le plus vendu pendant de nombreuses années. Il représenta à lui seul 25% de la flotte mondiale de jets d'affaires. Première entreprise à être fondée spécifiquement pour le marché des jets d'affaires, la société Learjet Industries a ouvert la voie à une nouvelle catégorie d'avions et devint une icône durable de l'aviation d'affaires.

William P. Lear was de ontwerper van deze kleine zakelijke privéjet. Lear, die de middelbare school niet eens afmaakte, maakte fortuin met zo'n 150 aan vliegtuigbouw gerelateerde octrooien. Met de introductie van de Learjet 25 werd een nieuw record gevestigd: een klimtijd van 6 minuten en 19 seconden voor 412.192 meter. Hij was snel, roemrijk en gedurende vele jaren het bestverkochte straalvliegtuig, waardoor hij 25% van de vloot van zakelijke straalvliegtuigen voor zijn rekening nam. Als eerste speciaal voor de 'privéjetmarkt' opgericht bedrijf, baande Lear Industries de weg voor een nieuwe categorie van luchtvaartuigen, en werd zo een blijvend icoon van de zakelijke luchtvaart.

P180 Avanti | 1986
Piaggio Aero | www.piaggioaero.com

Studies for the P180 project began in 1979 and lasted over 10 years, resulting in a new category of luxury, performance, and efficiency. Its innovative design placed the horizontal stabilizer in front of the aircraft, while the main wing with engines in pusher configuration are mounted at the rear. This unique alignment of the wing surfaces allows all three to provide lift and reduce drag, resulting in more efficient fuel consumption, and the ability to fly in and out of shorter runways. Reaching speeds of over 450 mph, it has the ability to fly non-stop to most cross country destinations, and the acoustic blanket that envelopes the cabin provides one of the quietest rides in the industry.

Le projet P180 fut à l'étude dès 1979 et la réflexion dura plus de 10 ans. Lorsque projet aboutit et donna naissance au P180, c'est tout un univers de luxe, de performances et d'efficacité qui fut dévoilé. Sa ligne innovante comprenait un stabilisateur horizontal à l'avant de l'avion, tandis que l'aile principale équipée des moteurs assurant la poussée était montée à l'arrière. Cet alignement unique de la surface des ailes permet aux trois ailes de soulever l'avion plus facilement et de réduire le freinage. La consommation de carburant s'en trouve réduite d'autant et la capacité d'atterrir et décoller de pistes bien plus courtes grandement améliorée. Grâce à une vitesse de plus de 725 km/h, l'appareil a la capacité de traverser sans s'arrêter pratiquement tous les pays, tandis que la protection acoustique qui enveloppe la cabine offre à ses occupants l'un des voyages les plus silencieux de cette industrie.

De studie voor het P180 project ving aan in 1979 en duurde 10 jaar, wat resulteerde in een nieuwe categorie in luxe, prestaties en efficiëntie. Bij het innovatieve ontwerp werd de horizontale stabilisator aan de voorkant van het vliegtuig geplaatst, terwijl de hoofdvleugel, met de motoren in een duwconfiguratie, aan de achterkant werden bevestigd. Door deze unieke plaatsing van de vleugeloppervlakken konden ze alle drie voorzien in lift en de weerstand verminderen, wat resulteerde in een efficiënter brandstofverbruik en het vermogen om op te stijgen van en te landen op kortere landingsbanen. Doordat hij snelheden bereikt van meer dan 725 km/u is hij in staat om non-stop naar de meeste bestemmingen te vliegen en de akoestische deken die de cabine omvat, voorziet in één van de stilste vluchten in de industrie.

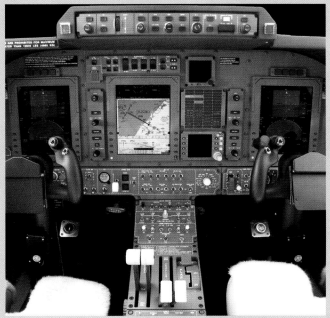

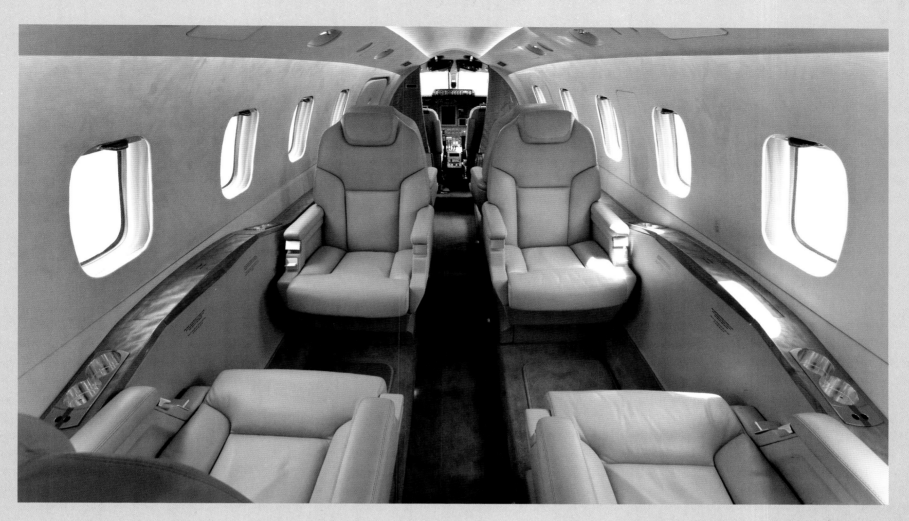

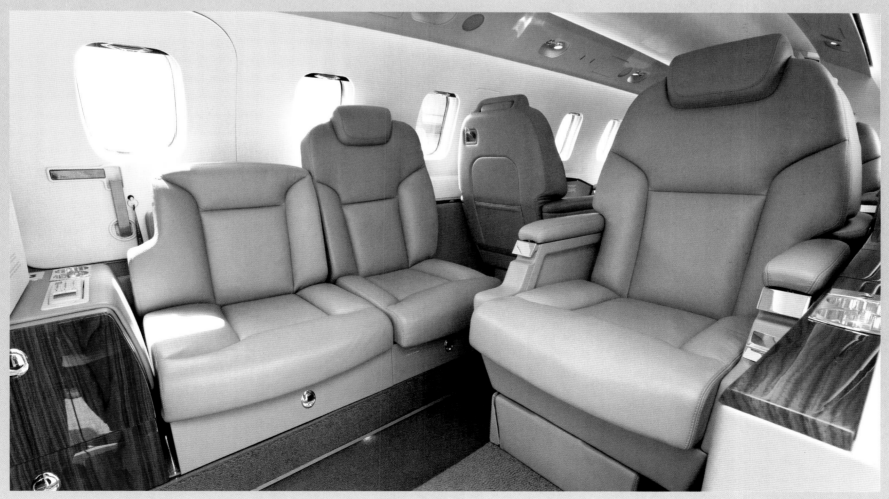

Falcon 7X | 2007

Dassault | www.dassaultfalcon.com

Debuted at the Paris Air Show in June 2001, this was the next generation in business jets. Code-named FNX, the design of this aircraft, later formally known as Falcon 7X, was designed to deliver more "Falcon" attributes than ever before. Coupled with an unprecedented collection of innovations, it is unmatched by business jet definitions. Its impact redefined luxury in business aviation.Its defining features included: high speeds with a 5,950 nautical mile non-stop range, innovative flight controls and wing design, as well as a signature three-engine configuration.

Il fit ses débuts au salon du Bourget à Paris en juin 2001 et marque l'entrée dans la nouvelle génération des jets d'affaires. Cet appareil, dont le nom de code est FNX mais qui fut plus tard officiellement connu sous le nom de Falcon 7X, bénéficie d'une conception très "Falcon" avec des attributs toujours plus perfectionnés. Équipé d'une impressionnante collection d'innovations, il n'a pas d'égal parmi les jets d'affaires. Il redéfinit tout simplement le luxe dans le domaine de l'aviation; ses fonctionnalités sont notamment : une très grande vitesse qui lui permet d'atteindre une distance de 11 000 km nautiques sans s'arrêter, une conception innovante des ailes et des commandes de vol, mais aussi une configuration désormais bien connue qui repose sur trois moteurs.

Dit was de nieuwste generatie in zakelijke straalvliegtuigen die zijn debuut maakte op de Luchtshow van Parijs in juni 2001. Het ontwerp van het luchtvaartuig, dat de codenaam FNX had en dat later formeel bekend werd als de Falcon 7X, was ontworpen om meer "Falcon" attributen te bieden dan ooit tevoren. Het ging gepaard met een ongekende verzameling aan innovaties en was in die tijd ongeëvenaard in de definitie van zakelijke straalvliegtuigen. Zijn invloed herdefinieerde luxe in de zakelijke luchtvaart. Zijn belangrijkste kenmerken omvatten: hoge snelheden en een non-stop bereik van 11.000 km, innovatieve bedieningsinstrumenten en vleugelontwerp en een kenmerkende driemotorige configuratie.

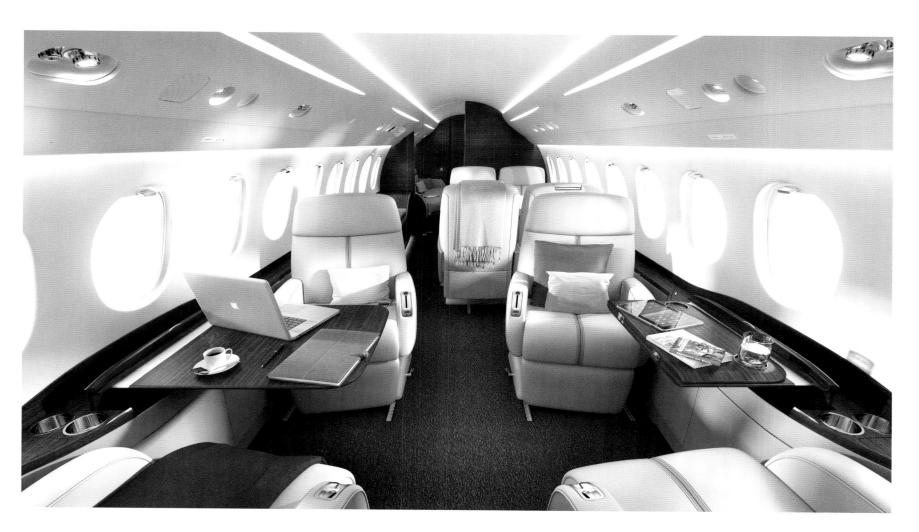

EC135 Hermes | 2008

Eurocopter | www.eurocopter.com

This landmark design partnership combined the latest and most advanced aircraft technologies with the savoir-faire of Hermès. Based on the EC135—the world leader in the new generation of light twin-engine helicopters—the craftsmen of Hermès Interior and Design optimized the use of fabrics and leathers to soften ambient noise and vibration. Even the landing gear was redesigned to allow for easier and more elegant access to the cabin. Every aesthetic choice was combined with a functional improvement, the goal being to rise above narrow issues of style versus engineering and restore the passenger to a position of pre-eminence.

Ce partenariat d'exception donna naissance à une conception d'exception alliant les technologies les plus récentes et les plus avancés au savoir-faire d'Hermès. Travaillant sur la base de l'EC135 - le leader mondial de la nouvelle génération d'hélicoptères légers bimoteurs - les artisans du département intérieur et création d'Hermès optimisèrent l'utilisation de tissus et de cuirs pour adoucir le bruit ambiant et les vibrations. Même le train d'atterrissage fut repensé pour permettre un accès plus facile et élégant à l'habitacle. Chaque choix esthétique fut combiné à une amélioration fonctionnelle, le but étant de s'élever au-dessus d'un mode de pensée étroit qui opposerait style et ingénierie et de rendre au passager une place prépondérante, au cœur de la réflexion.

Dit partnerschap was een mijlpaal en combineerde de meest recente en meest geavanceerde luchtvaarttechnologie met de savoir-faire van Hermès. Het toestel was gebaseerd op de EC135 - het toonaangevende toestel in de nieuwe generatie van lichte tweemotorige helikopters - en de vaklieden van *Hermès Interior and Design* optimaliseerden het gebruik van stoffen en leer om omgevingslawaai en vibraties te dempen. Zelfs het landingsgestel werd opnieuw ontworpen om gemakkelijker en eleganter toegang tot de cabine te kunnen krijgen. Iedere esthetische keuze werd gecombineerd met een functionele verbetering, waarbij het doel was om zich te verheffen boven bekrompen problemen van stijl versus techniek en de passagier weer in een superieure positie te plaatsen.

ACJ319 | 2011
Airbus | www.airbus.com

Unmatched in efficiency, reliability, and passenger appeal, it is the world's most modern airliner. Garnering success from the ability to carry large groups, this model is the widest and tallest cabin of any business jet, seating a total of 19 passengers. It is composed of four separated areas: first class seating, an office, dining room and bedroom with full bathroom and shower. The aircraft is also fitted with five auxiliary fuel tanks, allowing longer trips to be flown without the need for refueling. A testament to its versatility, Airbus is the only corporate jet flown on every continent, including Antarctica.

D'une efficacité, fiabilité et attrait pour les passagers inégalés, il est l'avion de ligne le plus moderne au monde. Capable de transporter de grands groupes, ce modèle dispose de la cabine la plus large et la plus haute de tous les jets d'affaires. Il est capable d'accueillir au total dix-neuf passagers. Il est composé de quatre zones séparées: sièges de première classe, un bureau, une salle à manger et une chambre équipée d'une salle de bain complète avec douche. L'avion est également équipé de cinq réservoirs de carburant auxiliaires, ce qui permet de réaliser des trajets plus longs sans avoir besoin d'effectuer un ravitaillement. Preuve de sa polyvalence, Airbus est le seul jet d'entreprise à avoir volé sur tous les continents, y compris l'Antarctique.

Hij is ongeëvenaard in efficiëntie, betrouwbaarheid en aantrekkingskracht voor de passagiers en is 's werelds meest moderne passagiersvliegtuig. Dit model heeft succes geoogst door zijn vermogen om grote groepen te kunnen vervoeren en heeft de breedste en hoogste cabine van alle zakelijke straalvliegtuigen, met plaats voor 19 passagiers. Hij bestaat uit vier afgescheiden ruimtes: eersteklas zitplaatsen, een kantoor, eetkamer en slaapkamer met volledige badkamer en douche. Het vliegtuig is tevens voorzien van vijf aanvullende brandstoftanks, waardoor langere vluchten kunnen worden gemaakt zonder de noodzaak voor bijtanken. Als bewijs van zijn veelzijdigheid is de Airbus het enige zakelijke straalvliegtuig dat op ieder continent heeft gevlogen, inclusief Antarctica.

Helicopter | 2011

Mercedes Benz | www.daimler.com

In addition to its iconic automobiles, the Mercedes-Benz Advanced Design Studio in Italy works on products in other fields. Its latest development is an exquisite and versatile transport system tailor made for luxury class business and private travel. Deluxe materials, elegant woods and adjustable ambient lighting permeate the spacious cabin. The cabin seats are fixed to rails and can be rearranged in a number of different arrangements for four to eight passengers. They may also be removed altogether in order to create space for luggage. Designed to meet a diverse range of travel needs it has created a new standard for family, leisure, sporting trips and business travel.

Créateur d'automobiles de référence, le *Mercedes Benz Advanced Design Studio* en Italie travaille aussi sur d'autres produits dans d'autres domaines. Sa dernière création est un système de transport raffiné et polyvalent spécifiquement conçu pour les voyages privés et luxe, ou en classe affaires. Matériaux luxueux, bois élégants et lumière d'ambiance ajustable imprègnent cette spacieuse cabine. Les sièges sont fixés sur des rails et peuvent être réorganisés de différentes manières pour accueillir quatre à huit passagers. Ils peuvent aussi être retirés intégralement pour créer de la place pour des bagages. Conçu pour répondre à un large éventail de besoins, il est à l'origine de nouvelles tendances dans le domaine des voyages en famille, des déplacements d'affaires, de loisir ou de sport.

Naast zijn iconische auto's werkt de *Mercedes Benz Advanced Design Studio* in Italië ook aan producten op andere gebieden. Zijn meest recente ontwikkeling is een verfijnd en veelzijdig op maat gemaakt transportsysteem voor zakelijke en privéreizen. Luxe materialen, elegante houtsoorten en regelbare sfeerverlichting doorspekken de ruime cabine. De stoelen in de cabine zijn aan rails bevestigd en kunnen in verschillende opstellingen voor vier tot acht personen worden gearrangeerd. Ze kunnen ook helemaal worden verwijderd om bagageruimte te creëren. Hij is ontworpen om te voldoen aan een zeer gevarieerde waaier aan eisen, en ligt aan de basis van nieuwe opkomende normen op het vlak van gezins-, vrijetijds-, sport- en zakenreizen.

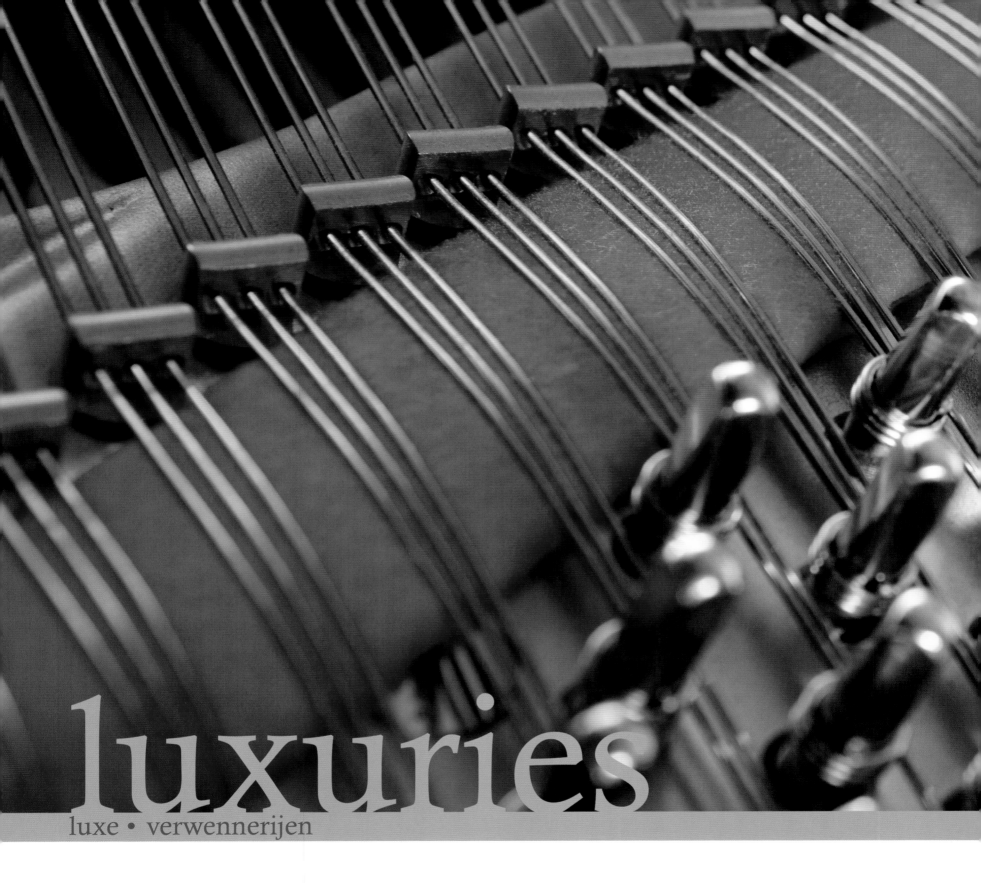

luxuries
luxe • verwennerijen

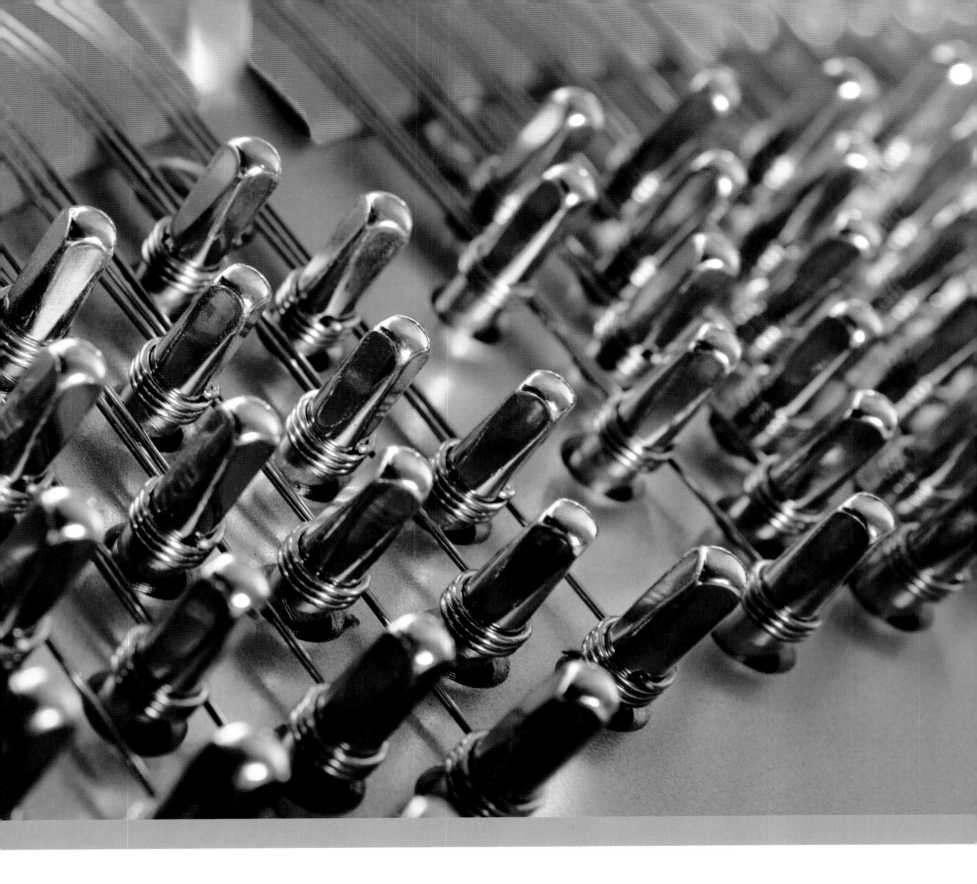

Prior to the nineteenth century, men's clothing had been highly decorative, featuring lush velvets and delicate embroideries on coats and breeches. Around the end of the French Revolution, fashion took a turn toward a more refined elegance. Accessories slowly began to take center stage of a mans wardrobe; knowing the perfect pair of shoes to own, the best jacket and the perfect suit became essential to projecting an image of wealth and refinement. As technological progress advanced, those who had the means and most discerning tastes gravitated towards items that were innovative in their artisanship, practicality and durability. The following pages highlight items so unique in their excellence that they continue to garner the respect and admiration of generations the world over.

Avant le dix-neuvième siècle, les vêtements masculins étaient richement décorés. Ils se paraient de velours voluptueux, arboraient de délicates broderies sur les manteaux et les culottes. Vers la fin de la révolution française, la mode s'orienta petit à petit vers une élégance plus raffinée. Les accessoires commencèrent lentement à faire partie de la garde-robe masculine. Il devint important de savoir reconnaitre et choisir la paire de chaussures idéale, la plus belle veste et le costume parfait, éléments essentiels pour projeter une image de richesse et de raffinement. Avec le progrès technologique, ceux qui possédaient les moyens et les goûts les plus sûrs s'orientèrent vers des objets de création innovante, mais possédant une fonctionnalité et une durabilité hors du commun. Les pages suivantes vous présentent ces objets extraordinaires, tellement uniques qu'ils continuent de gagner le respect et l'admiration de générations entières dans le monde entier.

Voor de negentiende eeuw was herenkleding uiterst decoratief en voorzien van overdadig fluweel en verfijnde borduursels op jassen en broeken. Rond het eind van de Franse revolutie nam de mode een wending naar een meer geraffineerde elegantie. Accessoires begonnen meer het middelpunt te vormen van de herengarderobe; het werd essentieel om te weten wat het perfecte paar schoenen, het beste colbert en het perfecte kostuum was dat men diende te bezitten om een imago van weelde en verfijning te projecteren. Terwijl technologische ontwikkelingen voortschreden, bewogen degenen die beschikten over de middelen en scherpzinnigste smaak, zich in de richting van artikelen dit innovatief waren in vakmanschap, bruikbaarheid en duurzaamheid. De volgende pagina's benadrukken artikelen die zo uniek zijn in hun uitmuntendheid, dat zij het respect en de bewondering van generaties overal ter wereld blijven oogsten.

luxuries • luxe • verwennerijen

Briefcase | 1781

Asprey | www.asprey.com

Established in 1781 they are dedicated to 'Articles of exclusive design and high quality, whether for personal adornment or personal accompaniment and to endow with richness and beauty the table and homes of people of refinement and discernment.' What began as a silk printing business developed over generations into the finest British jeweler and luxury emporium. In response to the new style of travel ushered in by railways, they began to create traditional cases and designs. Recognized by Queen Victoria with a gold medal at the International Exhibition of 1862, their craftsman continue to create timeless leather goods for the Asprey clientele.

Fondée en 1781, la maison Asprey se spécialise dans les "articles de conception exclusive et de haute qualité, qu'ils soient destinés à une ornementation ou à un accompagnement personnel, et pour décorer avec richesse et beauté la table et les demeures des personnes raffinées et cultivées." Ce qui n'était qu'une entreprise d'impression sur soie devint au fil du temps un empire britannique de luxe et de joaillerie des plus raffinés. Pour répondre à une nouvelle façon de voyager parallèlement au développement des voies ferrées, ils commencèrent à créer des boîtes et des lignes traditionnelles. Ces créations eurent un tel succès que même la Reine Victoria les félicita en leur décernant la médaille d'or lors de l'Exposition Internationale de 1862. De nos jours, ses artisans continuent de créer des objets en cuir intemporels adaptés aux goûts de la clientèle Asprey.

Het bedrijf, dat werd opgericht in 1781, is toegewijd aan 'Artikelen met een exclusief design en hoge kwaliteit, voor hetzij persoonlijke opschik of persoonlijke begeleiding, en om de tafels en huizen van mensen met verfijning en scherpzinnigheid te begiftigen met rijkdom en schoonheid.' Wat begon als een bedrijf voor het bedrukken van zijde, ontwikkelde zich over generaties tot één van de meest voortreffelijke Britse juweliers en handelshuizen in luxegoederen. In antwoord op de nieuwe stijl van reizen die werd ingeluid door de spoorwegen, begonnen zij traditionele koffers en ontwerpen te creëren. Ze werden op de Internationale Tentoonstelling van 1862 door Koningin Victoria erkend met een gouden medaille en hun vaklieden blijven tijdloze lederen artikelen creëren voor het Asprey clientèle.

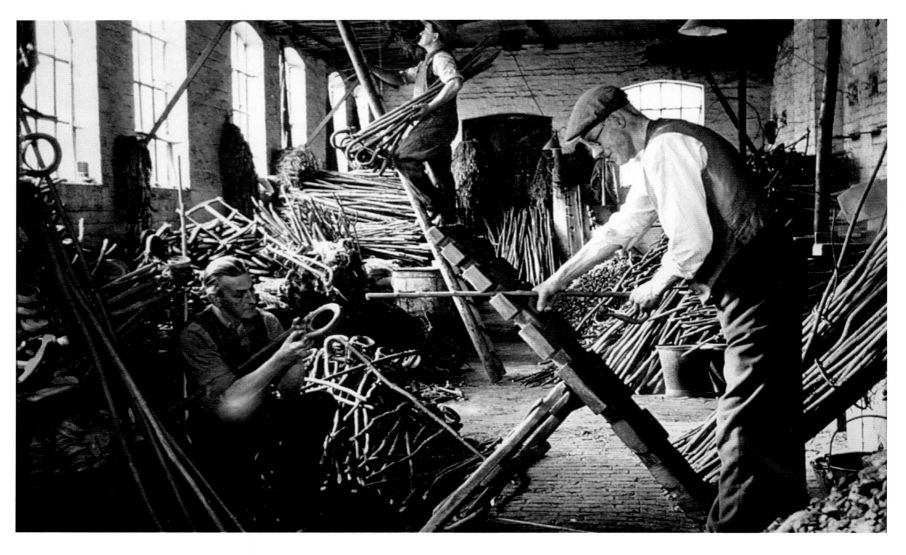

Umbrellas | 1830

James Smith & Sons | www.james-smith.co.uk

The leading umbrella company for 180 years, they have always maintained an outstanding reputation for new umbrellas, and their repair service. For a long time the company specialized in making ceremonial umbrellas but popularity grew when the company began to sell their umbrellas to Gladstone, Bonar Law and Lord Curzon among many dignitaries. The company was one of the first to use the famous Fox Frame, named after Samuel Fox who invented the first steel umbrella in 1848; they continue to lead the field by utilizing the most recent advances in fabrics and structure.

Société créatrice de parapluies de premier plan depuis 180 ans, ils ont toujours su maintenir une réputation exceptionnelle pour créer de nouveaux parapluies et pour leur service de réparation. Pendant longtemps, la société s'est spécialisée dans la fabrication des parapluies de cérémonie. Sa popularité grandit et elle commença à commercialiser ses parapluies à de nombreux dignitaires tels que Gladstone, Bonar Law et Lord Curzon. La société fut l'une des premières à utiliser le célèbre cadre Fox, qui doit son nom à Samuel Fox, inventeur du premier parapluie en acier en 1848. Ils continuent de nos jours à innover en utilisant des structures et des matières dernier cri.

Ze zijn al meer dan 180 jaar het toonaangevende paraplubedrijf en hebben altijd een uitstekende reputatie opgehouden voor nieuwe paraplu's en hun reparatieservice. Het bedrijf heeft zich lange tijd gespecialiseerd in het maken van ceremoniële paraplu's, maar de populariteit nam toe toen het bedrijf zijn paraplu's begon te verkopen aan onder andere Gladstone, Bonar Law, Lord Curzon en vele andere hoogwaardigheidsbekleders. Het bedrijf was één van de eersten die het beroemde Fox Frame gebruikten, dat is genoemd naar Samuel Fox, die in 1848 de eerste stalen paraplu uitvond. Door toepassing van de meest geavanceerde constructies en stoffen, blijven ze de leiders in hun vakgebied.

Firearms | 1835

Holland & Holland | www.hollandandholland.com

Tradition remains at the heart of this century old establishment that hails from the golden age of safaris and dangerous game hunting. Anywhere from 650 to 1000+ hours are invested in the making of every single gun. The barrels are hand-struck to perfection, actions and their components are meticulously filed and fitted while stocks are hand-carved and engraved with elegant motifs. Though streamlined, their manufacturing process does not consist of a stockpile of interchangeable pieces; every part is unique to each gun down to the smallest pin. Modern materials and equipment combined with the best quality of steel allows them to honor their heritage without sacrificing quality.

Il y a ici, au cœur de cette société centenaire, l'amour de la tradition mais aussi l'exotisme de l'âge d'or des safaris et des chasses périlleuses. Chaque pistolet nécessite 650 à plus de 1000 heures de travail. Les canons sont ciselés à la main pour atteindre la perfection, leurs composants sont méticuleusement limés et ajustés, tandis que les crosses sont façonnées manuellement et gravées d'élégants motifs. Bien sûr, le processus de fabrication a été modernisé, mais il ne consiste pas à créer des réserves de pièces interchangeables; chaque pièce, même la plus petite, est unique, pour chaque pistolet. Les matériaux modernes et l'équipement alliés à une qualité d'acier exceptionnelle leur permet de faire honneur à leur héritage sans sacrifier la qualité.

Traditie ligt nog steeds na aan het hart van deze meer dan honderdjarige firma, die afkomstig is uit de gouden eeuw van safari's en de gevaarlijke jacht op groot wild. Er wordt ergens tussen de 650 en 1000 uur geïnvesteerd in de vervaardiging van ieder individueel geweer. De lopen worden met de hand tot perfectie gesmeed, hun componenten worden minutieus gevijld en pas gemaakt, terwijl de kolven met de hand worden besneden en gegraveerd met elegante motieven. Ook al is het productieproces gestroomlijnd, het bestaat niet uit een voorraad uitwisselbare onderdelen; elk onderdeel is tot in de kleinste pen uniek voor ieder wapen. Doordat moderne materialen en apparatuur worden gecombineerd met de beste kwaliteit staal, kunnen ze hun erfgoed alle eer aandoen zonder kwaliteitsverlies.

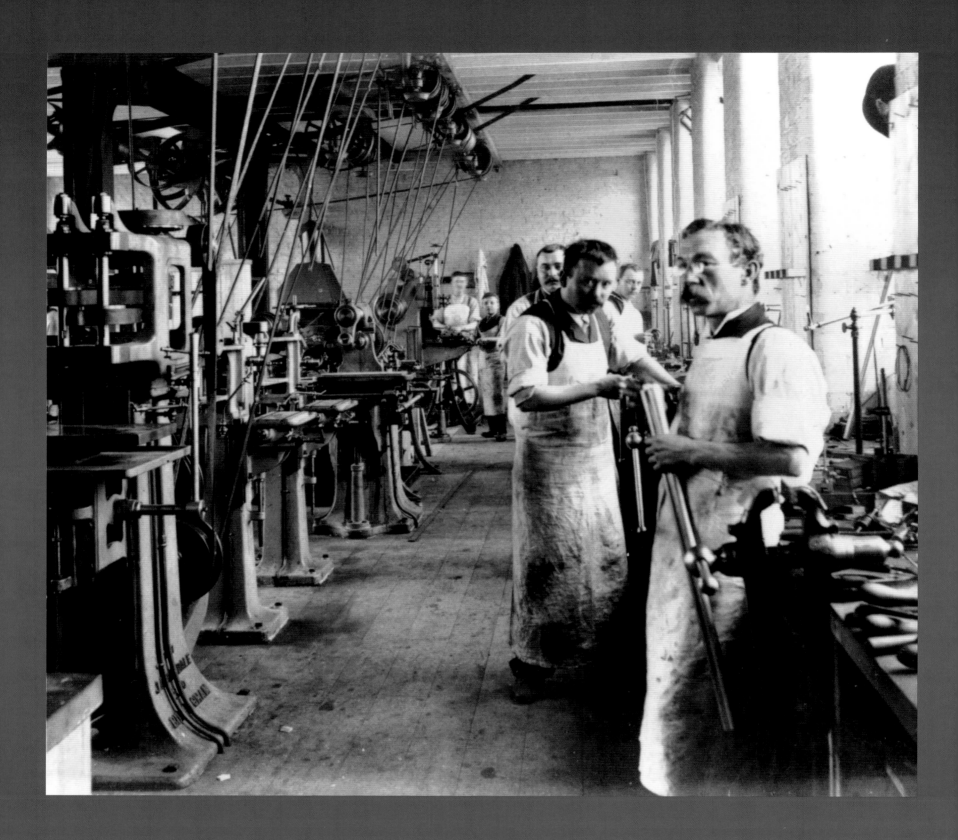

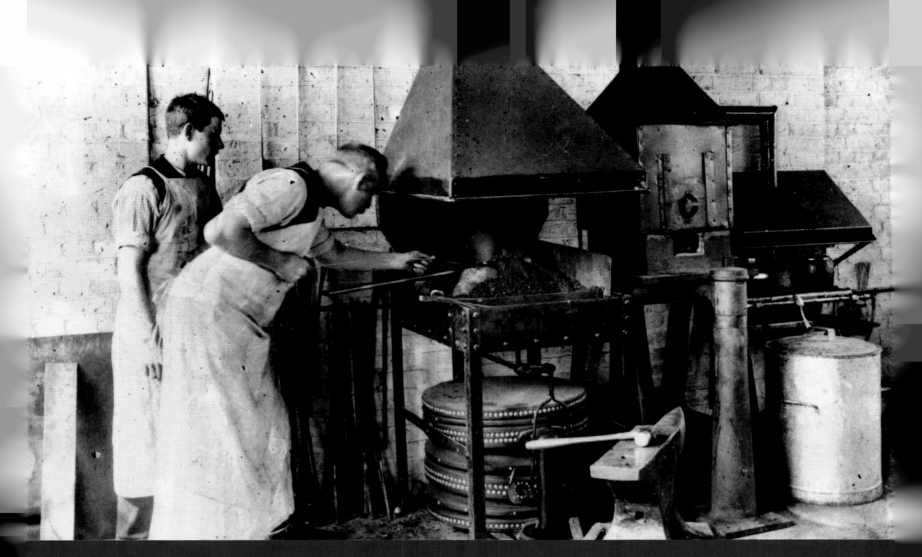

½ SCALE

RANGE 100 Y⁹⁹

This shooting was made
by Capt. A.P. 21ˢᵗ Regiment Fusiliers.
with one of
Holland & Holland's
Rook Shooting Rifles.

Makers of double
& single barrelled Express Rifles.
Special heavy bores
for large Game &c.

HOLLAND & HOLLAND,

Gun & Rifle Manufacturers,

98, NEW BOND STREET,

LONDON.

ESTABLISHED 1835.

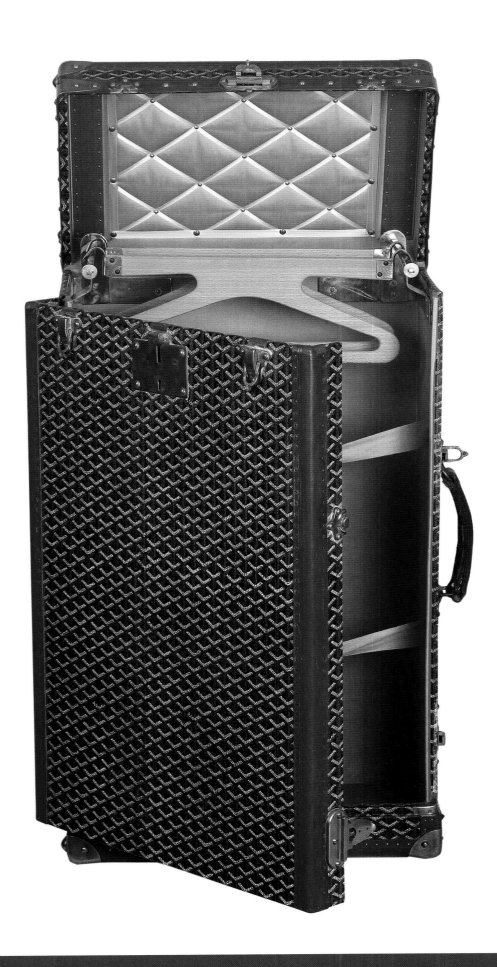

Trunks | 1853
Goyard | www.goyard.com

Exceptional quality, creativity and exclusivity are the core features that characterize the first and foremost name in luxury travel luggage. One of its most famous pieces was the 1931 Malle Bureau or "office trunk". This portable case included shelves, a writing table and space to accommodate a typewriter. The only way to view the collection is in one of Goyard's stores, which number less than 10 worldwide. Since 1892 the Paris store has carried a line of accessories for "dogs, cats, and monkeys", providing harnesses, kennels, boots and protective automobile glasses.

C'est un nom qui rime avec qualité exceptionnelle, créativité et exclusivité, des valeurs au cœur de cette entreprise, la plus connue et le leader dans le domaine de la bagagerie de luxe. L'une de ses plus célèbres créations est la malle bureau 1931. Cette malle portative était dotée d'étagères, d'un bureau et d'un emplacement pour une machine à écrire. Il est impossible de trouver les collections ailleurs que dans les magasins Goyard et il n'y en a que 10 dans le monde. Depuis 1892, le magasin parisien propose une ligne d'accessoires pour les "chiens, chats et singes", comprenant harnais, niches, bottines et lunettes automobiles de protection.

Uitzonderlijke kwaliteit, creativiteit en exclusiviteit zijn de belangrijkste eigenschappen die de eerste en meest vooraanstaande naam in luxueuze reisbagage karakteriseren. Één van de beroemdste artikelen was de Malle Bureau of "kantoorkoffer" van 1931. Deze draagbare koffer bevatte planken, een schrijftafel en ruimte om een schrijfmachine onder te brengen. De enige manier om de collectie te bekijken is in één van Goyard's winkels, waarvan er wereldwijd minder dan 10 zijn. Sinds 1892 heeft de winkel in Parijs een lijn van accessoires voor "honden, katten en apen" gevoerd, die voorzag in harnassen, kennels, laarzen en beschermbrillen voor de auto.

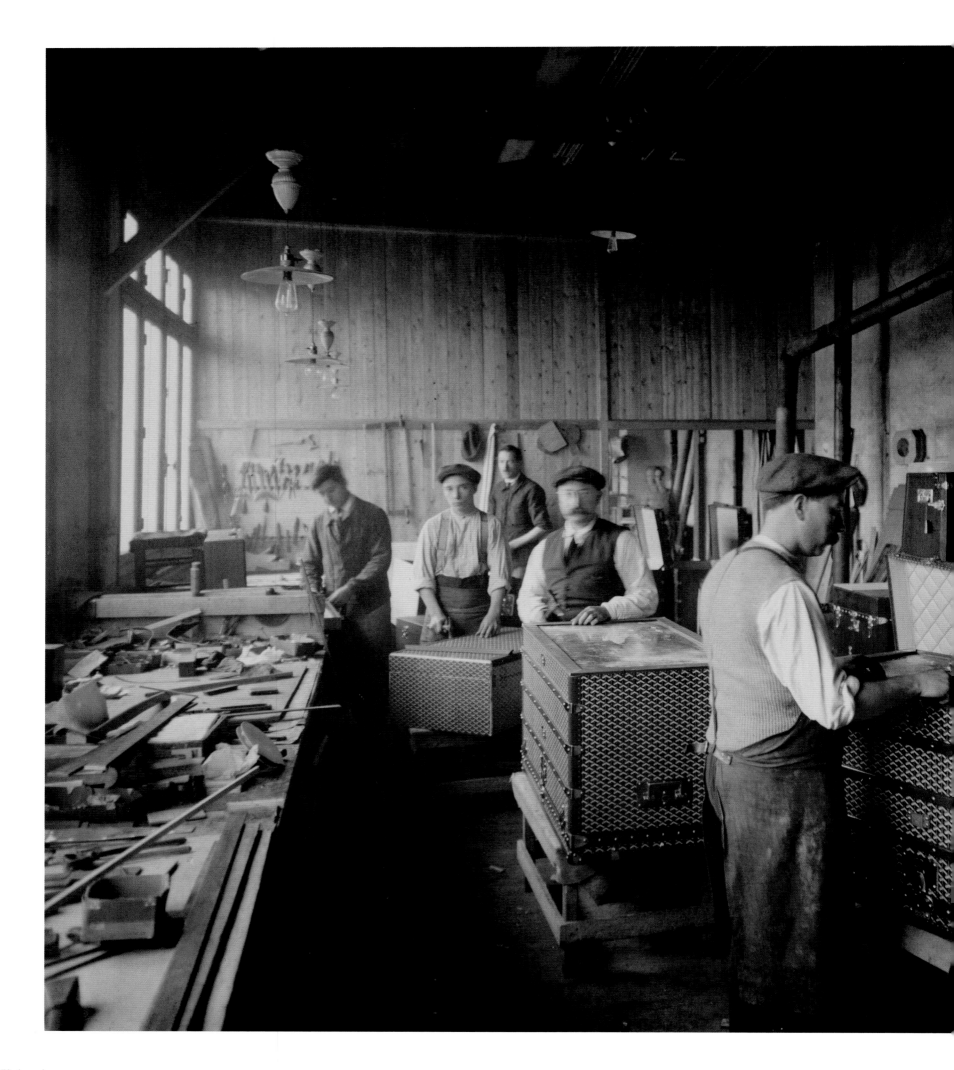

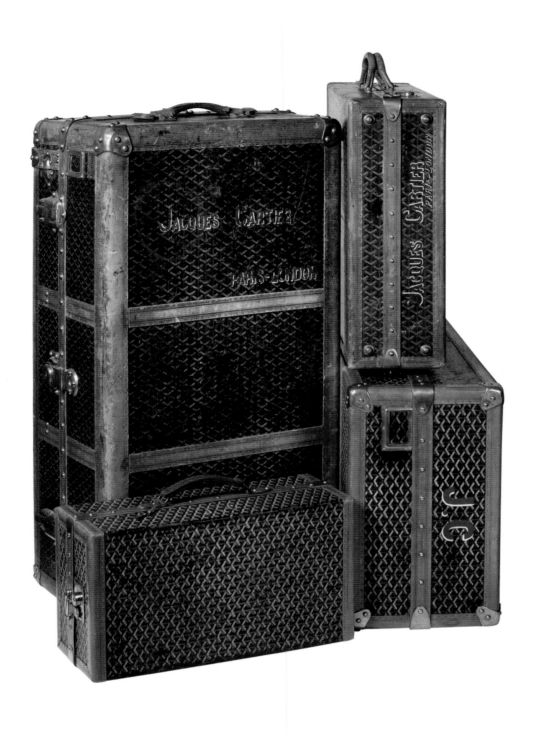

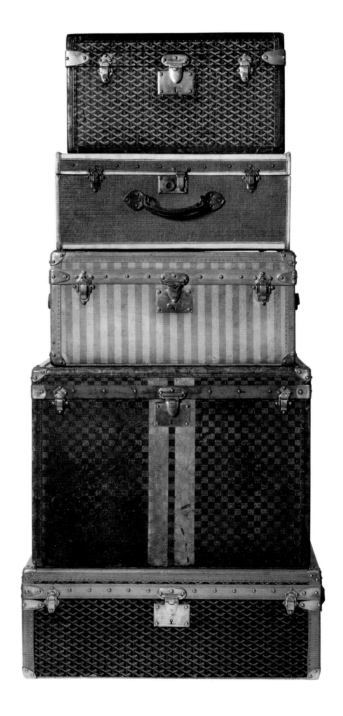

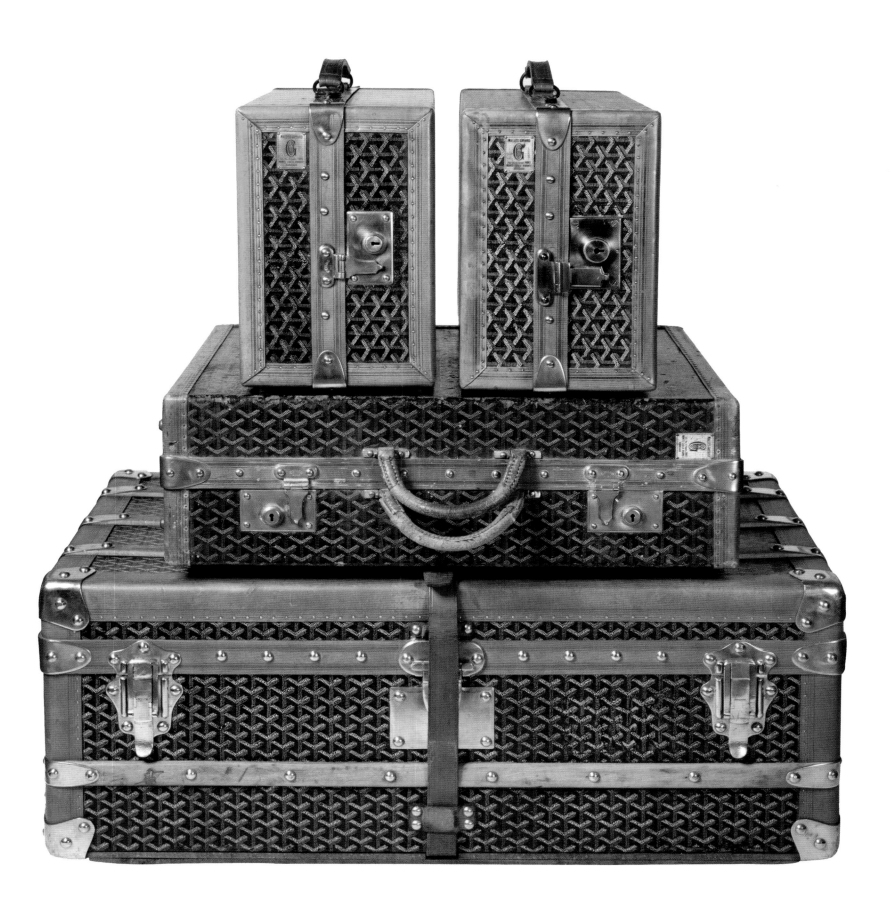

E. Goyard
Family Story

Originally from Bourgogne, the Goyard family specialised in the transportation of wood by river. The logs would be floated up the Yonne to the Seine, and on to the outskirts of Paris, a journey that took 11 days. Dreaming of a better life, they decided to move to Paris in 1832. With his specialist knowledge of wood, Edmés son François joined La Maison Morel, the leading trunk-maker in Paris who supplied packing cases and trunks to Her Royal Highness, Madame la Duchesse de Berry, daughter-in-law of King Charles X. When Monsieur Morel died, François Goyard, Edmé's son who had been an apprentice at the firm took over, and La Maison Goyard was created.

In time François' son, Edmond, took over the firm, and in 1892 invented a waterproof and highly robust canvas made from linen, cotton and hemp, to cover the trunks. A developing reputation for excellence led to the introduction of the famous four-colour motif, formed of chevrons juxtaposed in a "Y" shape. This letter has a number of meanings: it is a reference to the name Goyard, an allusion to the symbol of universal man, and a homage to the family's original trade of wood floating: the arrangement of the logs inspired the design of the canvas motif.

Originaire de Bourgogne, la famille Goyard était spécialisée dans le transport du bois par voie fluviale. Les troncs remontaient l'Yonne vers la Seine, et atteignaient ainsi la périphérie de Paris. Ce périple prenait 11 jours. Mais, rêvant d'une vie meilleure, la famille décida de s'installer à Paris en 1832. Grâce à sa connaissance pointue de bois, François, fils d'Edmé, entra à La Maison Morel, le célèbre fabricant parisien de malles qui fournissait boîtes d'emballage et coffres à Son Altesse Royale, Madame la duchesse de Berry, belle-fille du Roi Charles X. Quand M. Morel mourut, François Goyard, fils d'Edmé, qui avait été apprenti dans l'entreprise, en prit la direction. La Maison Goyard fut ainsi créée.

Plus tard, le fils de François, Edmond, reprit à son tour l'entreprise. En 1892, il inventa une toile imperméable et très robuste fabriquée à partir de lin, de coton et de chanvre, permettant de couvrir les malles. La réputation d'excellence de la maison se développant, le fameux motif à quatre couleurs, formé de chevrons juxtaposés en "Y" fut introduit. Cette lettre porte en vérité un certain nombre de significations: elle est une référence au nom de la famille Goyard, une allusion au symbole universel de l'homme, et un hommage aux origines de la famille qui pratiquait le commerce des bois flottants. En effet, la création du motif s'inspire de la façon dont les troncs étaient disposés pour remonter les cours d'eau.

De familie Goyard kwam oorspronkelijk uit Bourgogne en specialiseerde zich in het vervoer van hout per rivier. De boomstammen werden vervoerd over de Yonne naar de Seine, en vervolgens naar de buitenwijken van Parijs, een reis die 11 dagen duurde. Dromend van een beter leven besloten ze in 1832 om naar Parijs te verhuizen. Met zijn specialistische kennis over hout, sloot de zoon van Edmé, François, zich aan bij La Maison Morel, de toonaangevende koffermaker in Parijs, die pakkisten en koffers leverde aan Hare Koninklijke Hoogheid, Madame la Duchesse de Berry, schoondochter van Koning Karel X. Toen Monsieur Morel overleed, nam François Goyard, de zoon van Edmé, die leerling was geweest bij het bedrijf, het over en zo ontstond La Maison Goyard.

Na verloop van tijd nam Edmond, de zoon van François, het bedrijf over. In 1892 vond hij een waterdicht en zeer robuust canvas uit dat werd gemaakt van linnen, katoen en hennep en dat werd gebruikt om koffers af te dekken. Al snel leidde hun uitmuntende reputatie tot het invoeren van het beroemde vierkleurige motief, dat gevormd werd door chevrons in een "Y"-vorm naast elkaar te plaatsen. Deze letter heeft verschillende betekenissen: het is een verwijzing naar de naam Goyard, een zinspeling op het symbool van de universele man en een eerbetoon aan het oorspronkelijke beroep van de familie, het laten drijven van hout: de ordening van de boomstammen inspireerden het ontwerp van het motief van het canvas.

Piano | 1853
Steinway & Sons | www.steinway.com

With the help of his four sons, German immigrant Henry Engelhard Steinway spent 30 years in a Manhattan loft developing the modern piano. Built on skills that were handed down from master to apprentice year-after-year, Steinway & Sons are dedicated to making the finest pianos in the world. Never hurried, production can span almost an entire year for a single unit. Carefully selected woods cure for months in their yard until they stabilize to a rigidly specified moisture content. Unsurpassed sound quality and responsive touch are what drives the overwhelming preference for Steinway pianos by the most demanding of pianists.

C'est dans son loft de Manhattan que l'immigré allemand Henry Engelhard Steinway, assisté de ses quatre fils, passa plus de trente ans à développer un piano moderne. Héritier de talents et d'expertises transmis de maîtres en apprentis au fil des ans, Steinway & Sons est un engagement absolu à créer les meilleurs pianos au monde. La production n'en est jamais bousculée. Elle peut durer une année entière pour une seule pièce. Les bois minutieusement sélectionnés sèchent pendant des mois dans leurs entrepôts jusqu'à ce que leur humidité soit stabilisée à un taux spécifiquement contrôlé. C'est certainement cette qualité de son et de touché sans égale qui a fait la réputation internationale des pianos Steinway. Ils sont à ce jour les pianos préférés des pianistes les plus exigeants.

Met hulp van zijn vier zoons besteedde de Duitse immigrant Henry Engelhard Steinway op een zolder in Manhattan 30 jaar aan het ontwikkelen van de moderne piano. Gebaseerd op vaardigheden die jaren achtereen van meester op leerling werden overgedragen, zijn Steinway & Sons toegewijd aan het bouwen van de beste piano's ter wereld. Omdat de productie nooit wordt gehaast, kan het bouwen van een enkele piano wel een jaar duren. Met zorg geselecteerd hout droogt maanden op hun terrein, totdat het zich stabiliseert op een streng gehandhaafd vochtgehalte. Onovertroffen geluidskwaliteit en gevoelige aanslag zijn de drijvende krachten achter de overweldigende voorkeur voor Steinway piano's door de meest veeleisende pianisten.

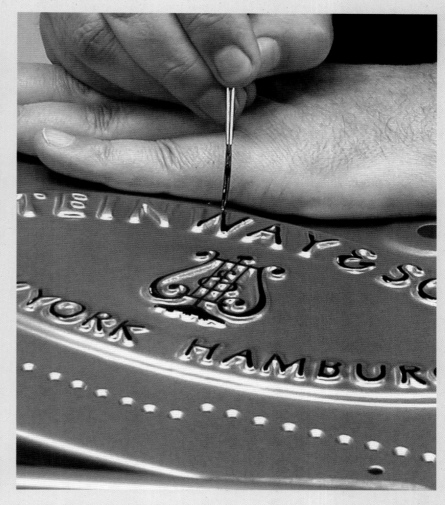

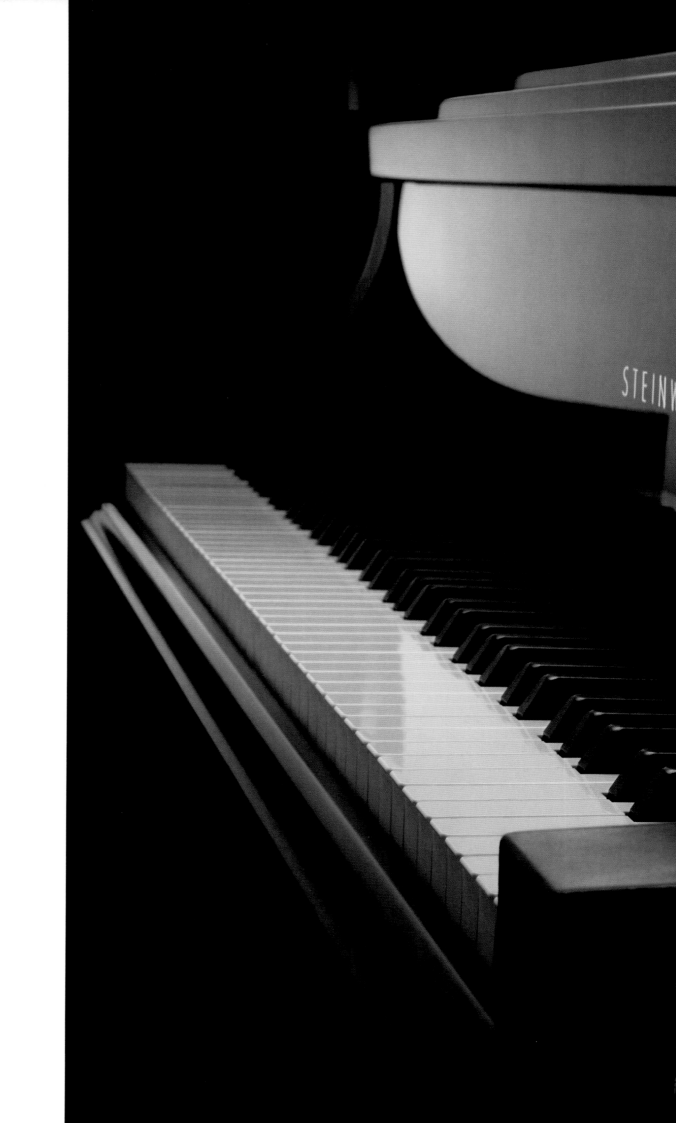

NO1 DRESS
TROUSERS.

Linen Suit | 1865

Dege and Skinner | www.degeandskinner.co.uk

In business since 1865 they became known for their expertise in military as well as civilian clothing, using a specially created house tweed. Soldiers became so used to the quality of cloth and the service provided, that they continued to patronize them by ordering civilian outfits. They are the only tailor's on Savile Row where all uniforms and shirts are created in-house from start to finish. Commissioned to design and produce ceremonial wear for the Sultan of Oman, they were subsequently awarded the 'Royal Warrant of Appointment'. They also accommodated the needs of Her Majesty Queen Elizabeth II and the King of Bahrain.

Fondée en 1865, la maison Dege & Skinner s'est forgée une réputation et une expertise dans le domaine de l'habillement militaire et civil, grâce à l'utilisation d'un tweed spécialement créé par la maison. Les soldats étaient tellement habitués à la qualité du tissu et au service, qu'une fois démobilisés, ils continuaient à passer commande pour leurs tenues civiles. Ils sont les seuls tailleurs de Savile Row qui maitrisent en interne, du début à la fin, toute la création aussi bien des uniformes que des chemises. Chargés de concevoir et de réaliser une tenue de cérémonie pour le sultan d'Oman, ils reçurent par la suite la distinction honorifique du "Royal Warrant of Appointment". Ils ont également servi les besoins de Sa Majesté la Reine Elizabeth II et du Roi de Bahreïn.

Ze doen zaken sinds 1865 en werden bekend om hun deskundigheid op het gebied van zowel militaire als civiele kleding, waarvoor een speciaal gemaakte huistweed werd gebruikt. Militairen raakten zo gewend aan de kwaliteit van de stof en de geleverde diensten, dat ze klant bleven door ook burgerkleding bij hen te bestellen. Ze zijn de enige kleermaker op Savile Row waar alle uniformen en hemden van begin tot eind binnen het bedrijf worden gemaakt. Ze werden aangesteld om de ceremoniële tenues voor de Sultan van Oman te ontwerpen en te produceren en kregen vervolgens de "Royal Warrant of Appointment" toegekend. Ze voorzagen ook in de behoeften van Hare Majesteit Koningin Elizabeth II en de Koning van Bahrein.

Old Wykhamist

Sash. One inch equal stripes

Shirt White Body Blue Sleeves

Cap White O.W.A.F.C. in dark Blue.

Blue Webb & Co. Ramsgate Winchester

Winchester Grey Flan:

Old Lancing

Sash.

I. Zingari

62 70 72 1

<u>Sash.</u> One inch stripes

<u>Turban</u> of Flannel Monogram in front about
1½ inches square the I in bright gold and
the Z in dull gold. each letter bordered with
bright gold and mounted on black cloth.

<u>Dress Sash</u> 1¼" stripes made by V & Co.

Bullingdon

Jacket ; B C Buttons.

Sash ; one inch equal stripes

Dress Coat - Blue super, lined white silk serge.
White corded silk facings.
Lapel fronts. Black D.B. 2/3 front
2 B. cuff. Gilt Buttons. 3 holes in Lapel

Superfine
for
Dress Coat.

Canary Cashmere
for
Dress Vest

Dress Vest :- Roll coll. Canary cash. B.S. Gilt. (A & S. 55142)
" Trous. Plain ½ mill. blue doe. Blue Super

Dress Coat D. B. Blue Super lined thro & faced
white silk Blue V.B. to match 3 But.
front turn 3 holes, 2 buttons at back
gilt engraved B.C. button in made
Vest Canary Cashmere gilt blue Buttons
Trousers, Dark Blue ½ Doeskin Blue Dress Trous.

387

Fox Brothers
Savile Row fine linen

Fox Brothers have been supplying luxury woolen cloth to London's historic Savile Row tailors, the military, and exclusive fashion designers for nearly 250 years. Officially founded by Thomas Fox in 1772, the main product was woolen serge known as 'Taunton'. Taunton serge was in high demand for 'fashionable wearing' because it was lighter than cloth but thicker and warmer than other materials.

During the Industrial Revolution in the early 19th century, production became focused on fabrics for the British military. Their development of a new serge drape mixture they referred to as 'khaki', eventually led to the demise of the British Army's traditional 'redcoats'. During the First World War, Fox Brothers completed the largest ever single order for textiles: 852 miles of cloth supplied to the Ministry of Defense.

Over the years Fox Brothers has made cloth for many icons, Sir Winston Churchill and Edward, the Duke of Windsor being the most prominent. Their teams of highly skilled weavers utilize traditional looms, some of which are over 50 years old, in tandem with modern technology, to create the world's lightest weight wool and cashmere flannel. To this day Fox Brothers is one of only a handful of working cloth mills left in the UK.

Depuis près de 250 ans, l'entreprise Fox Brothers se spécialise dans le commerce du tissu en laine de luxe, fournissant les tailleurs londoniens du célèbre quartier historique de Savile Row, les militaires, et les créateurs de mode exclusifs. Officiellement fondée par Thomas Fox en 1772, l'entreprise propose notamment un produit très particulier, le serge de laine connu sous le nom de "Taunton". Le serge Taunton était en forte demande pour "être à la mode", car il était plus léger que le tissu, mais plus épais et plus chaud que d'autres matériaux.

Au cours de la révolution industrielle du début du dix-neuvième siècle, la production s'est concentrée sur les tissus destinés à l'armée britannique. L'entreprise développa un nouveau tissu à base de serge et le qualifia de "kaki". Ce tissu conduisit progressivement à la disparition des traditionnels habits rouges de l'armée britannique. Au cours de la Première Guerre mondiale, l'entreprise Fox Brothers fut en mesure de fournir la plus importante commande jamais réalisée dans le domaine du textile : 852 miles de tissu furent réalisés pour le ministère de la Défense.

Au fil des ans, Fox Brothers a créé des tissus pour de nombreuses personnalités, dont Sir Winston Churchill ou Edward, duc de Windsor sont les plus connus. Leurs équipes de tisserands hautement qualifiés utilisent des métiers traditionnels, dont certains ont plus de cinquante ans d'âge, en association avec la technologie moderne, pour créer la laine la plus légère au monde et de la flanelle de cachemire. De nos jours, Fox Brothers est l'un des derniers tisserands qui soit encore établi au Royaume-Uni.

De Fox Brothers leveren al bijna 250 jaar luxe wollen stoffen aan de historische Savile Row kleermakers van Londen, de krijgsmacht en exclusieve modeontwerpers. Het bedrijf werd in 1772 officieel opgericht door Thomas Fox; het belangrijkste product was wollen serge, bekend als 'Taunton'. Er was een grote vraag naar Taunton serge voor 'modieus dragen', omdat het lichter was dan stof, maar dikker en warmer dan andere materialen.

Tijdens de Industriële Revolutie aan het begin van de 19e eeuw werd de productie gericht op stoffen voor de Britse krijgsmacht. Hun ontwikkeling van een nieuw mengsel van serge en draperie, waarnaar zij verwezen als 'kaki', leidde uiteindelijk tot het ter ziele gaan van de traditionele 'redcoats' van het Britse leger. Tijdens de Eerste Wereldoorlog voltooiden de Fox Brothers de grootste enkele bestelling aller tijden voor textiel: 1371 km stof die geleverd werd aan het Ministerie van Defensie.

Door de jaren hebben de Fox Brothers stoffen gemaakt voor vele iconen, waarvan Sir Winston Churchill en Edward, de Hertog van Windsor, het meest prominent zijn. Hun teams van zeer vakbekwame wevers maken tegelijkertijd gebruik van traditionele weefgetouwen, waarvan sommigen meer dan 50 jaar oud zijn, met moderne technologie, om 's werelds lichtste wol en kasjmier flanel te produceren. Tot de dag van vandaag is de weverij van de Fox Brothers één van de weinige die in het V.K. nog in bedrijf zijn.

Shoes | 1866

John Lobb | www.johnlobb.com

Forgoing the aid of machinery altogether, Lobb's shoemaking process takes some 40-50 hours of work by skilled craftsmen over a period of two months or more. Perfectly fitted to the contours of the foot, the client can choose his preferred style, leather, toe shape and sole, as well as any specifically desired detailing. If the client is enjoying the bespoke service for the first time, an original wooden last of their foot will be carved by hand. In addition to durability and timeless elegance this methodical approach produces the most comfortable shoes imaginable, thus becoming an extension and reflection of the wearer's own personality.

Le processus de fabrication des chaussures John Lobb passe par la renonciation intégrale à toute forme de machinerie. Il faut alors aux artisans experts entre 40 et 50 heures de travail et parfois plus de deux mois pour réaliser une paire de chaussures. La chaussure est non seulement parfaitement adaptée aux contours du pied, mais le client peut aussi choisir son style préféré, le cuir, la forme des doigts de pied et de la semelle, et spécifier toute autre détail qui lui serait important. Si le client découvre ce service sur mesure pour la première fois, une forme en bois originale de son pied sera gravée manuellement. Outre la durabilité et l'élégance intemporelle, cette approche méthodique permet de réaliser les chaussures les plus confortables qu'il soit, qui deviennent par là même un reflet de la personnalité de celle ou de celui qui les porte.

Het schoenmakersproces van Lobb onthoudt zich geheel van het gebruik van machinerie, waardoor het zo'n 40-50 uur werk door vakkundige ambachtslieden in beslag neemt, over een periode van twee maanden of langer. De schoen wordt perfect op maat gemaakt op de contouren van de voet en de cliënt kan vervolgens de stijl, het leer, de vorm van de punt en de zool kiezen en tevens enige wensen op het gebied van de afwerking opgeven. Als de cliënt de eerste keer de diensten op maat geniet, wordt er met de hand een originele houten leest van zijn voet vervaardigd. Behalve de duurzaamheid en tijdloze elegantie, produceert deze methodische aanpak de meest comfortabele schoenen die u zich maar kunt voorstellen, waardoor zij een verlengstuk en weerspiegeling worden van de eigen persoonlijkheid van de drager.

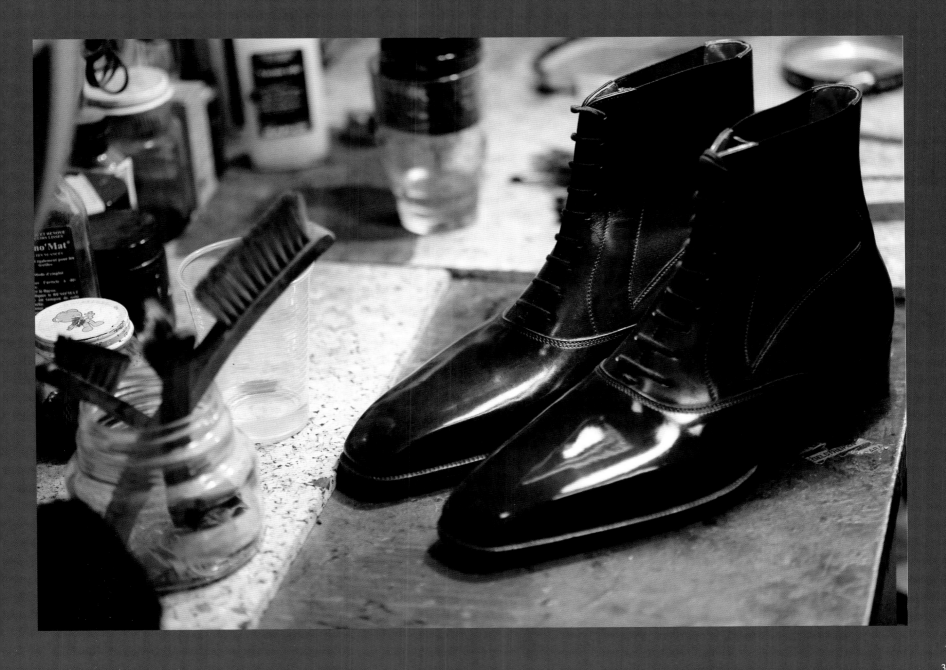

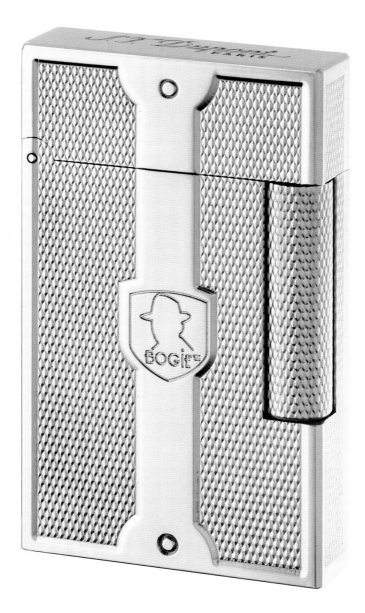

Lighters | 1872
S.T.Dupont | www.st-dupont.com

In spite of the scarcity of raw materials at the beginning of World War II, this leather-goods maker applied its goldsmith expertise and invented the first pocket petrol lighter. The famous metallic 'cling' of each lighter—a unique sound so familiar in elite circles—was checked before packaging, and if the desired sound was not produced, the lighter was adjusted in order to improve the tone, even if it required hours of extra work. This adjustable gas lighter was a spectacular success and became a status symbol among those with good taste, a gift marking the entry into adulthood.

Bravant le manque de matières premières du début de la Seconde Guerre mondiale, ce créateur d'objets en cuir mit toute son expertise d'orfèvre au service de son génie et inventa le premier briquet à pétrole de poche. Le célèbre "clic" métallique de chaque briquet (un son unique et bien connu des cercles élitistes) était toujours vérifié avant emballage. Si la tonalité ne correspondait pas aux exigences, le briquet était ajusté pour améliorer le son, même si cela nécessitait des heures de travail additionnel. Ce briquet à gaz ajustable fut un succès phénoménal et devint le symbole d'une position sociale pour des élites au gout sûr, mais aussi un cadeau qui marquait le passage à l'âge adulte.

Ondanks de schaarste in grondstoffen aan het begin van de Tweede Wereldoorlog, paste deze maker van lederen artikelen zijn vakkennis als edelsmid toe en vond de eerste benzine zakaansteker uit. De beroemde metalen 'kling' van iedere aansteker - een uniek geluid dat zo vertrouwd klinkt in elitaire kringen - werd voor het verpakken gecontroleerd en als het gewenste geluid niet werd weergegeven, werd de aansteker aangepast om de toon te verbeteren, zelfs als dit uren extra werk vereiste. Deze regelbare benzineaansteker was een spectaculair succes en werd een statussymbool voor mensen met smaak, een gift die de overgang naar volwassenheid markeerde.

Humphrey Bogart

Humphrey Bogart remains an international icon even in present day. More than half a century after his death, the unflappable, laid-back sophistication he exuded during his time is even more admired today than during the height of his stardom. During his life, his on-screen performances and real-life character merged to make him the legend that he is today. Often ending his movies with nothing left but his honor, he regaled audiences with his ability to take the bitter with the sweet.

Once, in need of a lightweight, elegant travel bag, Humphrey Bogart was immediately struck by S.T.Dupont's reinterpreted oilskin Doctor's Bag. The moment he personally made the call to order one for himself, the master craftsmen at the Faverges workshops in the French Alps got to work on the Bogie™; a unique bag with ultimate chic. When the time came for S.T.DUPONT to celebrate its 140th anniversary they reedited the Bogie bag™ and added a metal plaque featuring a signature of Bogart's initials. Inspired by the discerning tastes of the illustrious owner, S.T.DUPONT has allowed for many customizations of the Bogie bag™. Revived in the newly reopened bespoke workshop, anyone who is looking to can get their own personalized version of the original created in 1947.

Aujourd'hui encore, Humphrey Bogart est une icône internationale. Plus d'un demi-siècle après sa disparition, la sophistication imperturbable et décontractée qu'il affichait de son vivant et qui contribua à sa célébrité, suscite une admiration toujours plus grande. De son vivant, ses performances à l'écran et sa vie d'homme ont fusionné pour faire de lui la légende qu'il est aujourd'hui. Le destin de ses personnages cinématographiques le dépouillait bien souvent de tout à l'exception de son honneur, et il régalait alors le public de sa capacité à apprécier l'amer et le doux.

Un jour, alors qu'il avait besoin d'un sac de voyage élégant mais léger, Humphrey Bogart fut immédiatement séduit par le sac de docteur en toile cirée réinventé par S.T.Dupont. Il en passa commande personnellement. Aussitôt, les maîtres artisans des ateliers de Faverges, dans les Alpes françaises, se mirent au travail pour réaliser ce Bogie™; un sac unique et ultra-chic. Lorsque S.T.DUPONT célébra son 140ème anniversaire, l'entreprise réédita le sac Bogie™ et y ajouta une plaque de métal ornée des initiales signées de Bogart. S.T.Dupont s'est depuis laissée inspirer par les goûts exigeants de son illustre propriétaire et a permis de nombreuses personnalisations du sac Bogie™. La production a ainsi été relancée dans le nouvel atelier sur mesure du fabriquant et permet à toute personne qui souhaite acquérir ce sac de se procurer une version personnalisée de l'original créé en 1947.

Humphrey Bogart blijft tot de dag van vandaag een internationaal icoon. Meer dan een halve eeuw na zijn dood wordt de onverstoorbare, ontspannen subtiliteit die hij in zijn tijd uitstraalde, zelfs nog meer bewonderd dan tijdens het hoogtepunt van zijn roem. Gedurende zijn leven versmolten zijn prestaties op het witte doek en zijn leven in de echte wereld tot de legende die hij tegenwoordig is. Hij eindigde zijn films vaak met niets anders dan zijn eer en onthaalde zijn publiek met zijn vermogen om het leven te nemen zoals het valt.

Toen hij eens behoefte had aan een lichte, elegante reistas, werd Humphrey Bogart op slag getroffen door de nieuw ontworpen dokterstas van S.T.Dupont. Op het moment dat hij persoonlijk belde om er één voor zichzelf te bestellen, togen de meester ambachtslieden in de ateliers in Faverges, in de Franse Alpen, aan het werk om deze unieke, stijlvolle Bogietas™ te vervaardigen. Toen S.T.Dupont zich opmaakte voor het vieren van hun 140e verjaardag, maakten zij een herbewerking van de Bogie™ tas die voorzien was van een gedenkplaat en een handtekening met Bogart's initialen. Geïnspireerd door de kritische smaak van de vermaarde eigenaar, heeft S.T.Dupont toestemming gegeven voor vele aanpassingen van de Bogietas™. Hij werd opnieuw ingevoerd in het pas geopende maatwerkatelier, waar eenieder zijn eigen verpersoonlijkte versie van het in 1947 gecreëerde origineel kan verkrijgen.

Meisterstuck Pen | 1906

Montblanc | www.montblanc.com

The choice writing instrument for many Presidents, heads of state and business leaders, it is no surprise that the aptly named Meisterstück (German for Masterpiece) has since come to be recognized as the ultimate power pen. Creators of unsurpassed quality since 1924, a process of over a hundred individual steps perfected over five generations is built into every pen. Every cap is topped with a six-pointed white star, symbolizing the view of the snow-covered summit of Mont Blanc, the highest mountain in Europe and a reflection of its commitment to high standards.

De très nombreux Présidents, chefs d'état et hommes d'affaires proéminents l'ont choisi pour accompagner des moments décisifs. Il n'est donc pas surprenant que ce stylo très justement nommé Meisterstück (Chef d'œuvre en allemand) soit devenu le symbole du pouvoir par excellence. D'une qualité exceptionnelle, chaque stylo raconte une histoire qui débuta en 1924, qui couvre plus de cinq générations, et qui aujourd'hui encore est déclinée au cours de plus de cent étapes de fabrication pour atteindre cette qualité. Chaque bouchon arbore l'étoile blanche à six branches, qui symbolise la vue sur les sommets enneigés du Mont Blanc, la plus haute montagne d'Europe et l'image d'un engagement indéfectible envers l'excellence.

Als het schrijfinstrument dat de voorkeur geniet van vele presidenten, staatshoofden en zakelijke leiders, is het geen verrassing dat de toepasselijk genoemde Meisterstück (Duits voor meesterstuk) sindsdien erkend is als de ultieme machtspen. Ze zijn sinds 1924 de makers van onovertroffen kwaliteit. Reeds vijf generaties lang wordt gestreefd naar perfectie doorheen de meer dan honderd noodzakelijke stappen in het productieproces. Elke leder dop wordt bekroond door een zespuntige witte ster, die het symbool is van het uitzicht op de met sneeuw bedekte top van de Mont Blanc, de hoogste berg in Europa en een weerspiegeling van zijn toewijding aan hoge normen.

Soundsystems | 1925

Bang & Olufsen | www.bang-olufsen.com

In 1925 two engineers began a modest production of radios in the attic of their home. Concentrating on quality materials and the application of new technology, their first radios used AC power when most of the competitors still relied on batteries. The emergence of this material allowed them to create a molded phenolic resin cabinet, which was a significant improvement in performance from earlier wooden enclosures. Heavily influenced by the art deco movement the two engineers were able to replicate the swooping curved lines that were appearing on the more progressive US automotive designs of the time.

En 1925, deux ingénieurs se lancèrent dans une modeste production de postes de radio depuis le grenier de leur maison. Ils donnèrent la priorité à des matériaux de qualité et à la mise en application des nouvelles technologies. Leurs premiers postes de radio utilisaient déjà le courant alternatif alors que ceux de leurs concurrents ne fonctionnaient qu'avec des piles. L'arrivée d'un nouveau matériau leur permit de développer un meuble en résine phénolique moulé, ce qui représentait une innovation majeure en terme de performance par rapport aux meubles en bois. Le deux ingénieurs, très largement influencés par le mouvement art déco, réussirent à reproduire les lignes incurvées grimpantes qui apparaissaient alors déjà sur les créations automobiles américaines les plus progressistes de l'époque.

In 1925 begonnen twee technici op zolder aan een bescheiden productie van radio's. Omdat ze zich concentreerden op hoogwaardige materialen en het toepassen van nieuwe technologie, gebruikten hun eerste radio's wisselspanning, terwijl de meeste concurrenten nog steeds op batterijen vertrouwden. Door de opkomst van dit materiaal konden zij een behuizing van gegoten fenolhars creëren, die een significante verbetering van de prestaties inhield ten opzichte van eerdere houten behuizingen. Doordat zij sterk werden beïnvloed door de Art Deco beweging, waren de twee technici in staat om de welvende lijnen te kopiëren die verschenen in de progressievere Amerikaanse auto-ontwerpen van die tijd.

Shirts | 1838
Charvet | www.charvet.com

Founded in 1838 it was the world's first shirt shop, supplying bespoke shirts and haberdashery to kings, princes and heads of state. Having acquired an international reputation for its high quality products, their level of service along with their wide range of designs and colors remain unmatched. An exceptional amount of attention is given to the precision and symmetry of each garment, the effect of which creates the feeling of a shirt that is all one piece. By 1860, Charvets shirts turnover was equally divided between luxury bespoke shirts sold in the Paris store and ready-made shirts for export, particularly to Russia, Great Britain and Havana.

Fondée en 1838, ce fut la première boutique de chemise au monde. Elle fournissait chemises sur mesure, cravates et articles de mercerie aux rois, princes et chefs d'Etat. La grande qualité de ses produits lui gagna une réputation internationale. Le service exceptionnel et la très large gamme de modèles et de couleurs restèrent inégalés. Une attention exceptionnelle est apportée à la précision et la symétrie de chaque vêtement, ce qui crée la sensation que chaque chemise est réalisée d'une seule pièce. En 1860, le chiffre d'affaires des chemises Charvet se répartissait équitablement entre chemises de luxe réalisées sur mesure et vendues dans le magasin parisien et chemises prêt-à-porter réalisées pour l'exportation, en particulier vers la Russie, la Grande-Bretagne et La Havane.

Geopend in 1838, was dit de eerste winkel die op maat gemaakte shirts en fournituren leverde aan koningen, prinsen en staatshoofden. Ze hebben een internationale reputatie verworven voor hun kwaliteitsproducten en serviceniveau, en hun brede assortiment aan ontwerpen en kleuren blijven ongeëvenaard. Er wordt uitzonderlijk veel aandacht besteed aan de precisie en symmetrie van ieder kledingstuk, waarvan het effect het gevoel geeft dat een hemd een geheel uit één stuk is. Tegen 1860 was de omzet van Charvet hemden gelijk verdeeld tussen op maat gemaakte hemden die in de winkel in Parijs werden gemaakt, en de confectiehemden voor export naar voornamelijk Rusland, Groot Brittannië en Havana.

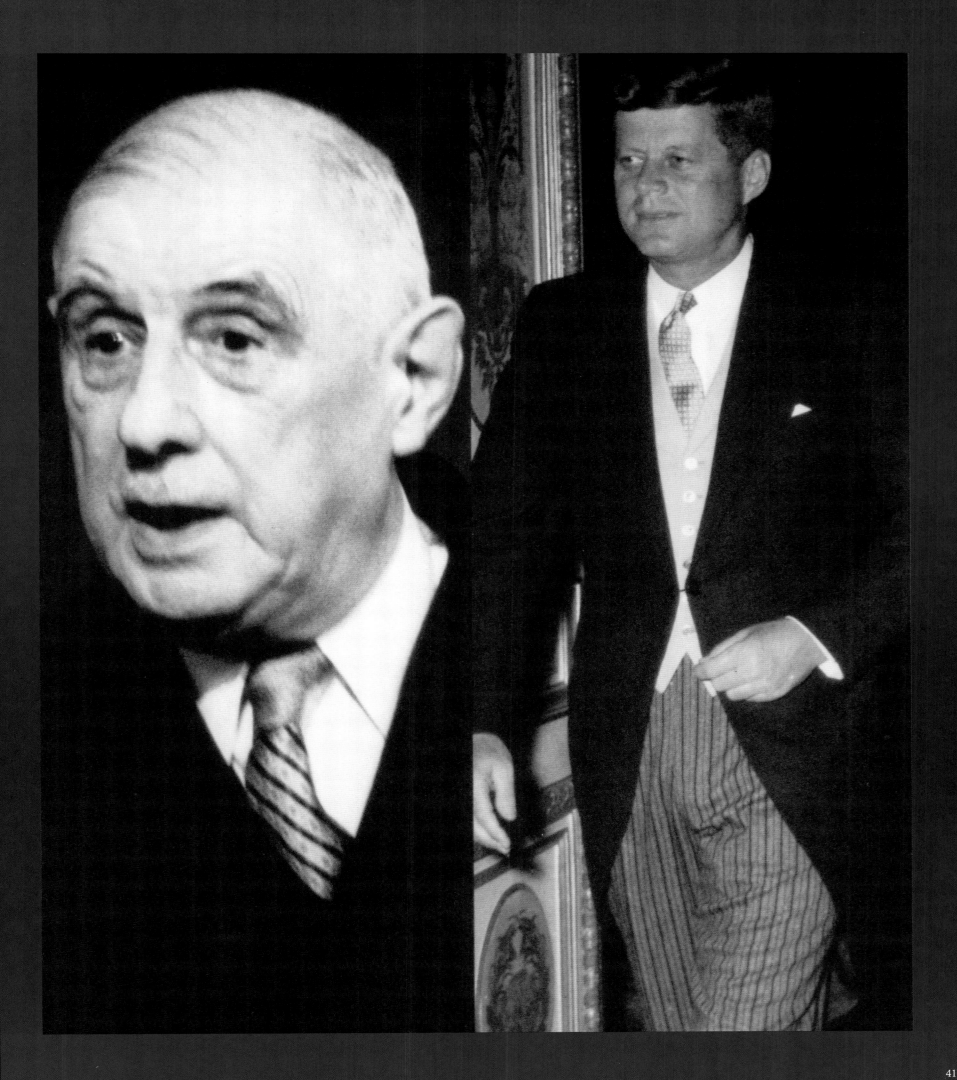

Suit | 1945
Brioni | www.brioni.com

Dedicated to the art of perfection, Brioni is recognized the world over for its continuous research into furthering the understanding of the human shape and its peculiarities. For decades it has been committed to the creation of the suit as a "second skin". In traditional tailoring the creation of the made-to-measure suit has always been the epitome of exclusiveness. A combination of careful observation and attentive listening is an essential part of the relationship between tailor and client. Brioni's extremely modern yet classically styled fashions are made from the highest quality prized fabrics in the world, ensuring that each one of its creations is distinctly unique.

Consacré à l'art de perfection, Brioni est reconnu dans le monde entier pour sa recherche continue de compréhension de la forme humaine et ses particularités. Pendant des décennies, la marque assure la création de costumes comme une "deuxième peau". La création de pièces sur-mesure est depuis toujours le summum de l'exclusivité dans le monde de la couture traditionnelle. Une combinaison d'observation prudente et d'écoute est essentielle dans la relation entre le tailleur et le client. Les coupes extrêmement modernes mais classiques, faites de précieux tissus de haute qualité, assure à Brioni que chacune de ses créations soit distinctement unique.

Brioni, dat is toegewijd aan de kunst van perfectie, wordt wereldwijd erkend voor zijn onafgebroken onderzoek naar het bevorderen van het begrip van de menselijke vorm en zijn eigenschappen. Het heeft zich tientallen jaren ingezet voor het creëren van het kostuum als een "tweede huid". In de traditionele kleermakerij is het maken van maatkostuums altijd het toppunt van exclusiviteit geweest. Een combinatie van zorgvuldige observatie en aandachtig luisteren is een essentieel onderdeel van de relatie tussen kleermaker en cliënt. Brioni's extreem moderne, maar ook klassiek gestileerde snit, wordt gemaakt van de hoogst gewaardeerde kwaliteitsstoffen ter wereld, wat verzekert dat ieder van zijn creaties onmiskenbaar uniek is.

Stratocaster | 1946

Fender | www.fender.com

Others have emulated its legendary design for over 50 years. The most important and recognized electric guitar in history is found on stages throughout the world, not just for its distinctive looks but because it's among the most reliable, versatile, and sturdy instruments ever built. The body is made of a large solid piece of mature alder, a tone wood of proven resonance and character. This ability to hold notes, combined with the bendability of the strings, plus the extreme possibilities of the spring-based vibrato added a whole new expressive range to the electric guitar and facilitated a very different breed of music.

Sa ligne légendaire est source d'inspiration pour ses concurrents depuis plus de 50 ans. Elle n'est rien de moins que LA guitare électrique la plus importante et la plus reconnaissable de toute l'histoire de la musique, un instrument que l'on retrouve sur les scènes du monde entier. Et sa ligne innovante n'est pas la seule responsable de son succès. Elle est aussi l'un des instruments les plus fiables, polyvalents et robustes qui ait jamais existé. Son corps est constitué d'un large morceau d'aulne âgé, un type de bois qui favorise une résonance et une personnalité uniques. Cette capacité à retenir les notes, alliée à des cordes pliables et aux possibilités infinies du vibrato monté sur ressort ajoutèrent toute une nouvelle gamme d'expression à la guitare électrique et furent à l'origine de nouvelles générations musicales, bien différentes des précédentes.

Anderen hebben gedurende meer dan 50 jaar getracht het legendarische design te evenaren. De belangrijkste en meest erkende elektrische gitaar in de geschiedenis wordt aangetroffen op podia overal ter wereld, niet alleen voor zijn karakteristieke uiterlijk, maar omdat hij behoort tot de meest betrouwbare, veelzijdige en robuuste instrumenten ooit ontwikkeld. De romp is gemaakt van een massief stuk volwassen els, een klankhout met bewezen resonantie en karakter. Zijn vermogen om tonen vast te houden, gecombineerd met de buigbaarheid van de snaren, plus de extreme mogelijkheden van de snaargebaseerde vibrato, voegden een heel nieuw expressief bereik toe aan de elektrische gitaar en bevorderden een geheel nieuwe soort muziek.

Acoustic Guitar | 1962
Takamine | www.takamine.com

Evolved from a small, family-owned classical guitar workshop nestled at the base of Takamine Mountain in Sakashita, Japan, they became one of the first companies to introduce acoustic-electric models. Engineers were allowed to pursue their own ideal sound without being bound by the traditional rules of guitar making, thereby pioneering the design of the preamp-equalizer component. Every year since 1987 Takamine presents a limited edition Guitar model, which gets produced in very limited quantities of up to a few hundred guitars for worldwide distribution. These models are delivered with the latest sound technology available and often display motifs focusing on nature or astronomical phenomena.

Au début, il y eut un petit atelier familial de création de guitare classique, niché au pied de la Montagne Takamine dans le conté de Sakashita, au Japon. Chemin faisant, l'atelier grandit et devint l'une des premières sociétés à lancer des modèles électro-acoustiques. Les ingénieurs avaient la possibilité de rechercher ce qui était pour eux le son idéal sans qu'ils soient contraints de respecter les règles traditionnelles de lutherie. Ils furent alors les premiers à créer un composant équaliseur préampli. Chaque année depuis 1987, Takamine présente un modèle de guitare en édition limitée, qui ne sera produit qu'en quantités très limitées pouvant aller jusqu'à quelques centaines de guitares pour une distribution mondiale. Ces modèles sont équipés avec la dernière technologie sonore existante et sont souvent ornés de motifs relatifs à la nature ou à des phénomènes astronomiques.

Het bedrijf, dat zich ontwikkelde vanuit een klein familiebedrijfje met een atelier voor klassieke gitaren, dat genesteld was aan de voet van de Takamineberg in Skashita, Japan, werd één van de eerste bedrijven die akoestisch-elektrische modellen introduceerden. De technici konden hun eigen ideale geluid nastreven zonder gebonden te zijn aan de traditionele regels voor het bouwen van gitaren, waarbij ze pionierswerk verrichten bij het ontwerpen van de voorversterker-equalizer component. Sinds 1987 presenteert Takamine elk jaar een gitaarmodel met een gelimiteerde oplage, dat in zeer beperkte aantallen, tot enkele honderden gitaren, wordt geproduceerd om wereldwijd te worden gedistribueerd. Deze modellen worden voorzien van de meest recente beschikbare geluidstechnologie en tonen vaak motieven die zich richten op de natuur of astronomische fenomenen.

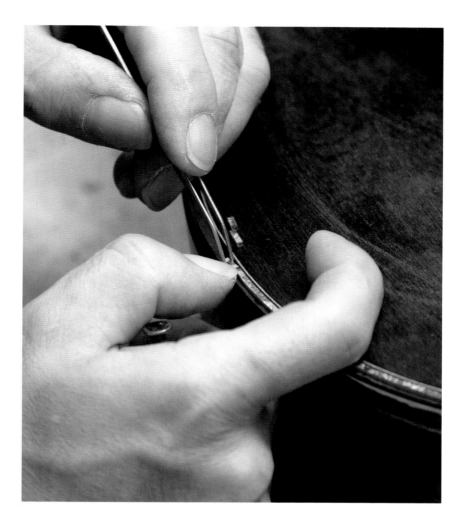
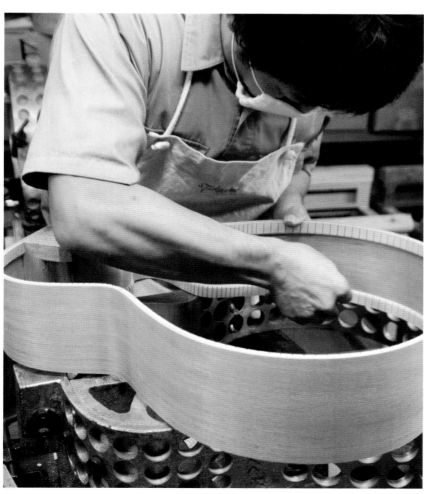
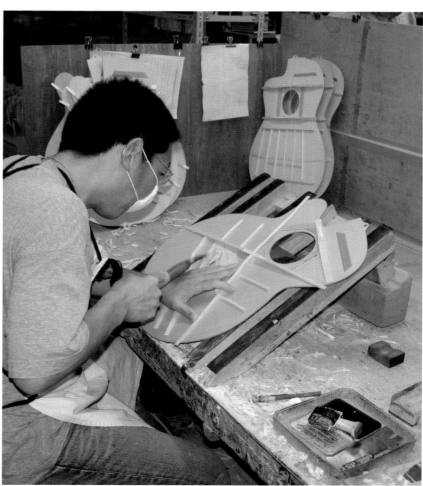

credits